코레오그래피란 무엇인가

퍼포먼스와 움직임의 정치학

KB166810

코레오그래피란 무엇인가

퍼포먼스와 움직임의 정치학

안드레 레페키 지음
문지윤 옮김

감사의 말

이 책을 쓰는 동안 내가 받은 새로운 생각들, 코멘트들, 노력, 우정, 멘토십, 영감, 지식 그리고 예술 작업들 모두에 깊은 감사의 마음을 전하고 싶다. 우선 이 책에서 언급한 제롬 벨, 트리샤 브라운, 후안 도밍게스, 베라 만테로, 브루스 나우먼, 윌리엄 포프엘, 라 리보 그리고 자비에르 르 루아에게 깊은 감사의 마음을 표한다. 또한 이 예술가들에 대한 아카이브 자료나 사진, 비디오 등을 찾을 때 이들의 매니저와 소속 회사들에게도 많은 도움을 받았다. 내 끊임없는 질문들과 재촉에도 인내심을 가지고 항상 신속하게 도움을 준 산드로 그란도, 마리아 카르멜라, 린디아 그레이, 레베카 데이비스에게 감사를 전한다. 아름다운 사진을 사용하도록 허락해준 카트린 스코프와 루시아나 피나에게도 고마움을 전한다. 초기 원고를 읽어준 알리스 레이건에게 깊은 감사를 전한다. 이 책의 6장은 조금 다른 제목으로 『검어지는 유럽Blackening Europe』(2004)에 포함되어 출판된 적이 있다. 이를 이 책에 싣도록 허락해준 편집자 헤이케 라파엘 헤르난데에게 감사의 마음을 전한다. 5장에서 논의한 생각들은 사실 «여성과 퍼포먼스Women and Performance» 27호에서 시도한 바 있는데, 편집자 젠 조이는 작은 디테일에도 주의를 기울이며 전 작업을 도왔고 그녀의 비평적인 통찰력과 리서치는 이 책을 쓸 때 큰 도움이 되었다. 또한 루틀리지 출판사를 위해 이 책을 읽고 평가해준 이름 모르는 심사위원단의 코멘트는 이 책을 마무리하는 데 큰 도움이 되었다. 또한 처음으로 완성된 이 책의 최종 원고를 읽어준 램지 버트와 마크 프랑

코에게 감사한다. 그들의 연구는 항상 나에게 영감을 주었고, 나는 그들의 사려 깊은 코멘트와 제안들, 구체화된 비판들을 받을 수 있는 특권을 가졌으며, 그것이 이 책을 훨씬 나은 상태로 만들어주었다. 루틀리지의 발행인 탈리아 로저스와 연극과 퍼포먼스학 파트의 편집자 민 하 두옹에게 책이 나오는 동안 큰 도움을 받았다. 이 책의 초기 단계에서부터 나를 인도해준 리처드 셰크너와 다이애나 테일러에게도 감사를 전한다. 각 장의 초고에 대한 귀중한 의견을 보내준 호세 무뇨즈와 타비아 니옹고에게도 감사한다.

비평적 의견과 작업들로 이 책이 나오는 데 도움을 준 세 파트에 따뜻한 감사의 마음을 전한다. 내가 지난 20년 동안 드라마투르그로서, 또한 공동작업자로서 함께 일할 수 있었던 아티스트들, 뉴욕대학교 퍼포먼스학과의 각별한 동료들과 뛰어난 학생들, 그리고 프란시스코 카마초, 베라 만테로, 주앙 피아데이로, 세르지오 페라지오, 메그 스튜어트, 레이첼 스웨인, 엘레노라 파비아노, 브루스 마우에게 깊은 감사를 전한다. 또한 나의 학생들, 특히 빅토리아 안델슨, 길리언 립턴, P. J. 노벨리, 샨티 슈카르, 로드리고 티시, 젠 조이, 션 시몬, 니키 시저 바르니키, 킴 조던, 도리타 하나, 페르난도 칼자디라, 미셸 미닉, 사라 체베나크에게 고마움을 전한다. 그리고 나의 동료들, 바바라 브라우닝, 아나 데베르스미스, 데보라 캡챈, 바바라 커셴블라트-김블레트, 호세 무뇨즈, 타비아 니옹고, 앤 펠레그리니, 리처드 셰크너, 카렌 시마카와, 다이애나 테일러, 앨런 바이스가 보여준 지속적인 지지와 진정한 멘토십에 감사한다.

그리고 나의 어머니 마리아 루시아와 나의 아버지 위톨

드가 보내준 지지와 사랑에 감사한다. 그리고 마누엘, 세자르, 키카, 페르난도, 레오, 레에게 감사한다. 아름답고 지적으로 성장하는 엘사, 토비아스에게 감사한다. 나의 친구인 페드로와 테레사, 루이스 페드로, 세르지오 그리고 씨씨, 베라, 스콧, 미리엄, 카르멘, 매슈에게도 감사한다. 그리고 엘레노라에게 이 책을 바친다.

안드레 레페키

차 례

일러두기

1. 원서에서 강조하기 위해 이탤릭으로 표시한 부분은 밑줄로 표시했다.
2. 지은이의 주석은 각 장 끝에 모았고 옮긴이의 주석은
 본문 내 괄호 혹은 각주를 사용하고 '—옮긴이'라고 표시했다.
3. 단행본은「 」를, 논문과 에세이는「 」를, 잡지는 « »를,
 공연과 영화, 음악은 ‹ ›를 사용했다.

서론:

움직임의 정치적 존재론

지금 이 시대를 진단할 때 꼭 소개해야 할 것은 운동적인kinetic, 운동미학적인kinesthetic 관점이다. 이러한 관점이 없다면 근대성에 관한 모든 담론은 그 안에서 가장 실재적인 것을 누락해버릴 것이다. (Sloterdijk 2000b: 27)

2000년 12월 31일 《뉴욕 타임스》 무용 담당 수석 편집인 애나 키셀고프는 "발란신George Balanchine을 좋아하지만, 거의 대부분은 이미 내재된 하락기"라는 제목의 기사에서 한해의 무용계를 정리하며 이렇게 적는다. "멈췄다 이어지기. 이것을 트렌드라 부르든 경련이라 부르든 딸꾹질하는 듯한 시퀀스가 안무에서 점점 늘어나고 있는 점은 무시하기 어려워 보인다. 이로 인해 움직임의 연속성이나 흐름에 관심이 있는 관객들은 그동안의 공연에서 맛보기 정도에 만족해야만 했다." 뉴욕에서 활동하는 데이비드 도프먼David Dorfman에서부터 프랑크푸르트에서 활동하는 윌리엄 포사이드William Forsythe까지 '딸꾹질'하는 다양한 안무가의 리스트를 제시한 뒤 키셀고프는 다음과 같은 질문으로 글을 맺는다. "이러한 안무가들이 나타내는 것은 '오늘'이다. 그렇다면 '내일'의 춤은 과연 무엇이 될 것인가?" (Kisselgoff 2000: 6).

오늘날 안무된 움직임을 딸꾹질로 여기는 것은 비평적인 불안감을 조성한다. 운동미학적 더듬거림의 분출 때문에 춤의 미래가 위협받고 있는 것처럼 보인다. 움직임의 연속성과 흐름에 대한 이와 같은 의도적인 안무적 방해에 대해 비평가들은 두 가지로 해석한다. 첫째는 이러한 전략은 단순한 '트렌드'이기에 신경 쓰지 않아도 된다는 견해다. 다시 말해 매우 제한

코레오그래피란 무엇인가

적인 부수적 현상 정도로, 심각한 비평적 고려가 필요 없는 거슬리는 경련에 불과하다는 것이다. 둘째는 이러한 안무가 비난받아 마땅하며 나아가 위협적인 것이라는 견해다. 이런 생각을 가진 비평가들은 익숙한 반경 안에서 미래를 향해 스스로를 부드럽게 재생산하는 춤의 능력이, 춤의 미래가 위협받는다고 여겼다. 동시대 안무에서 나타나는 딸꾹질과 같은 침입이 춤의 미래성을 위협한다는 이러한 인식은 바로 춤과 움직임의 관계를 소진시키고 있는 최근의 안무적 전략들에 대한 논의와 관련이 있다. 나는 움직임을 멈추는 것이 춤의 미래를 위협한다는 인식은 춤의 흐름에 가해지는 어떤 방해도, 끊김 없이 움직이는 존재로서의 춤의 정체성에 대한 그 어떤 안무적 질문들도 단순히 춤을 즐기는 비평가를 국지적으로 방해하는 것만이 아니라 존재론적으로 깊숙이 영향을 끼치는 비판적 행위로 수행될 수 있음을 보여준다고 제안하려 한다. 사실 어떤 이들에게 이 같은 춤의 존재론적 격변이 배반으로 여겨진다는 것은 그리 놀라운 일이 아니다. 그것은 춤의 정수와 본질, 특징에 대한, 그리고 특혜 받은 영역에 대한 배반이며 춤과 움직임 사이의 결속에 대한 배반이기 때문이다.

배반이라고 비난하는 행위는 필연적으로 무엇이 특정한 게임의 규칙인지, 무엇이 올바른 경로인지, 무엇이 바른 자세 혹은 적합한 형태의 행동을 구성하는지에 대한 확신을 재확인하고 구체화하는 행위를 동반한다. 다시 말해 배반이라고 비난하는 행동 안에는 안무적 특성에 대한 존재론적 확신이 전제되어 있다. 동시대 무용에서 특정한 안무적 실천을 배반으로 추정하는 것은 춤을 움직임과 동일시하는 존재론을 재

생산하거나 구체화한다. 동시대 무용이 기존의 무용을 배반했다고 비난할 수 있으려면 춤을 움직임과 동일시하는 존재론을 전제해야 가능한 것이다.

사실 동시대 무용을 배반으로 단정짓는(그럼으로써 존재론적 구체화를 동반하는) 비난은 비단 북미 지역의 무용 리뷰에 국한된 것은 아니다. 유럽의 법정에서도 그러한 비난이 모습을 드러냈다. 2004년 7월 7일 더블린의 한 법정에서는 아일랜드 국제 무용 페스티벌을 상대로 민사소송이 진행되었다. 이 페스티벌이 초청한 프랑스 현대 안무가 제롬 벨의 ‹제롬 벨 Jérôme Bel›(2005)이라는 작품이 알몸을 노출하고 있으며 외설적이라는 이유에서였다.[1] 이 작업은 사실 2002년의 같은 페스티벌에서 이미 선보인 적이 있다. 여러 절차상의 문제로 이 고소 건은 결국 기각되었지만 고소인 레이먼드 화이트헤드는 이 작업에 대한 불평을 멈추지 않았다. 그는 외설적 행위에 대한 혐의와 거짓광고 혐의를 엉터리로 버무려 페스티벌 주최 측에 손해배상을 청구했다(Falvey 2004: 5). 여기서 흥미로운 사실은 그가 제롬 벨의 작업이 댄스 퍼포먼스에 속하지 않는다고 주장한 것이었다. 2004년 7월 8일자 기사에서 화이트헤드는 춤의 존재론에 대해 역설했는데 이는 키셀고프의 주장과 크게 다르지 않았다. «아이리시 타임»의 한 기사에 따르면 화이트헤드는 "춤이란 무용수들이 리듬감 있게 주로 음악에 맞춰 위아래로 뜀박질을 하며 관객에게 감흥을 불러일으키는 것인데, 제롬 벨의 공연에는 춤이라고 할 만한 것이 아무것도 없었는데도 페스티벌 측은 입장권의 환불을 거부했다"고 말했다(Holland 2004: 4).

코레오그래피란 무엇인가

위의 두 가지 사례를 통해 우리는 지난 10년 동안 북미와 유럽에서 벌어진 일련의 안무적 실험들이 춤의 개념을 해체하는 작업에 참여하고 있었음을 알 수 있다. 춤의 존재론을 "움직임의 흐름 혹은 연속"으로 정의하거나 혹은 (음악이 있건 없건 간에) "무용수들이 위아래로 점프하는" 것으로 이해하는 생각들이 해체되기 시작한 것이다. 그러나 이런 안무적 실천을 비평적으로 유효한 예술적 실험으로 인정하려는 의지와 능력은 턱없이 부족하다. 그래서 최근의 실험적 안무에서 드러나고 있는 움직임의 수축은 단순히 춤에서 일반적인 멈춤 현상 정도로만 다뤄지고 있다. 이런 평가 자체를 춤의 비판적 담론의 하락기에 대한 증상으로 보아야 할지도 모르겠다. 그것은 항상 흥분된 상태와 연속적인 이동성을 춤의 이상향으로 전제하는 현재의 비평적 글쓰기 방식이 현재 진행 중인 안무적 실천들과 얼마나 깊게 분리되었는지 여실히 보여주기 때문이다. 여기서 기억해야 하는 것은 매우 상식적으로 전제된 춤과 움직임의 연관성이 비교적 최근에서야 역사적으로 전개된 하나의 흐름에 불과하다는 사실이다. 무용 역사가 마크 프랑코는 르네상스 문화에서 안무와 움직임의 연계성이 단지 부수적인 것으로 이해되었다는 사실을 다음과 같이 설명한다.

> 춤추는 몸은 사실 논문의 주제로 적합하지 않다.
> 무용학자 로도카나치Rodocanachi가 말했듯이 "움직임에 대해
> 말하자면 춤 자체는 무용수의 관심사와 가장 관련이
> 없었던 것 같다." (Franko 1986: 9)

키셀고프의 전임자이자 《뉴욕 타임스》의 첫 번째 풀타임 무용 비평가 존 마틴은 아마도 프랑코의 의견에 동의했을 것이다. 1933년에 마틴은 이렇게 확신했다. "고대 이후에 우리가 처음으로 춤을 연극적 형태의 무엇인가로 이해했을 때 우리는 춤이 신체의 움직임과 거의 상관이 없다고 생각했다"(Martin 1972: 13). 그렇다면 대체 왜 춤은 움직이는 몸을 디스플레이하는 것에 집착하거나 항상 흥분된 상태로 머물 것을 요구받게 되었는가? 또한 왜 이를 거부하는 안무적 실천들을 춤의 근본적인 존재를 위협하는 것으로 인식하기 시작했는가? 이 같은 질문들은 르네상스 이후 서양 예술사에서 춤이 자율적인 예술의 형태로 발전하기 위해 쉬지 않는 운동성이라는 이상향과 스스로를 어떻게 동일시해왔는지 드러낸다. 스펙터클한 움직임을 보여주려는 춤의 욕망이 춤의 근대성을 구성한다. 이 장의 서두에 나오는 인용문에서 페터 슬로터다이크가 정의한 것처럼, 춤의 근대성을 구성하는 존재 방식에서는, 혹은 그러한 시대에는 운동적인 것이야말로 "그 안에서 가장 실재적인 것"(강조는 인용자)이라고 여겨진다. 키네틱한 근대성 프로젝트가 근대성의 존재론을 구성함으로써 서양의 무용은 멈추지 않는 운동성에 더욱더 부합하는 몸과 주체성의 생산 그리고 그것의 디스플레이를 위해 조정되어갔다.

따라서 19세기 낭만주의 연기 발레ballet d'action가 자리 잡을 즈음 무용은 끊김 없이 흐르는 이동성의 스펙터클을 구현하는 것을 자신의 존재 방식으로 받아들였음을 알 수 있다. 수전 포스터Susan Foster나 린 가라폴라Lynn Garafola 또는 데버러 조위트Deborah Jowitt와 같은 무용학자들이 주장하듯이 낭만주의

발레는 지속적인 움직임을 춤의 기본으로 전제하고 있다. 여기서 강조되는 것은 위를 향한 방향성과 새털처럼 가벼운 육체를 구현해내는 운동이다. 이러한 이데올로기가 특정한 스타일의 형태를 만들고 테크닉을 규정짓고 나아가 무용수의 몸을 설정했다. 나아가 이를 바탕으로 춤의 미학적 가치를 판단하는 비평적 기준들이 결정되었다. 흔히 파리 오페라에서 초연된 필리포 탈리오니Filippo Taglioni의 ‹라 실피드La Sylphide›(1832)를 첫 번째 낭만주의 발레라고 인정하는데, 사실 1810년에 쓰인 텍스트에서 우리는 이미 춤의 이론화 작업이 움직임의 연속적인 흐름과 깊게 관계 맺고 있었음을 알 수 있다. 하인리히 폰 클라이스트의 고전적인 우화 「인형극에 관하여Über das Marionettentheater」는 꼭두각시 인형들을 인간보다 우월한 존재로 찬양한다. 그 인형들은 탄력을 회복하기 위해 인간처럼 움직임을 멈추는 순간이 필요 없기 때문이다.

> 꼭두각시 인형이 바닥을 필요로 하는 이유는 오직 바닥과
> 가볍게 맞닿을 때 발생하는 순간적인 지연을 통해 팔다리의
> 탄력을 회복하기 위함이다. 우리 인간은 춤을 추느라 애쓴 후에
> 쉬어야 하고 재충전해야 하기 때문에 바닥을 필요로 한다.
> 이러한 멈춤의 순간은 분명 춤을 추는 순간이 아닌 것이다.
>
> (in Copeland & Cohen 1983: 179)[2]

물론 1930년대에 이르러서야 춤의 존재와 방해받지 않는 움직임 사이의 굳건한 존재론적 정체성이 모든 안무 프로젝트의 피해 갈 수 없는 요구 사항으로 명확하게 표현되기 시작했

다. 1933년 뉴스쿨의 한 강의에서 존 마틴은 모던 댄스에 이르러 비로소 춤은 자신의 존재론에 충실한 시작점을 찾았다며 다음과 같이 말한다. "이 시작은 움직임에 기초한 춤의 실제적 본질을 발견하는 것에서 비롯되었다"(Martin 1972: 6). 마틴에게는 낭만주의 발레나 고전주의 발레 혹은 신체의 표현성을 강조한 이사도라 던컨Isadora Duncan의 반anti발레적 태도마저도 춤의 진실한 존재성을 상실한 것이었다. 그는 이 모두가 춤이 움직임을 바탕으로 하고 있다는 점을 이해하지 못했다고 주장했다. 마틴에게 발레는 무대연출 면에서 너무나 내러티브에 매여 있고 안무적으로 인상적인 포즈에 집착하는 것이 문제였다. 던컨의 경우는 무용이 음악에 지나치게 종속되어 있다고 판단했다. 따라서 마틴은 미국의 경우 마사 그레이엄Martha Graham 이나 도리스 험프리Doris Humphrey, 유럽의 경우 매리 위그먼Mary Wigman이나 루돌프 폰 라반Rudolph von Laban 시대에 와서야 춤이 움직임을 자신의 본질로 인식하기 시작했다고 주장했다. 드디어 춤은 "역사상 처음으로 자율적 예술이 되었던 것"이다(1972: 6).

　　존 마틴이 단언하고 추켜세웠던 춤과 움직임의 동일화는 사실 다른 고급 예술 장르들 틈에서 춤을 하나의 독립된 장르로 자리매김하는 데 필수적이었다. 모더니스트 이데올로기 안에서 춤이 하나의 독립된 장르로 인정받기 위해서는 이론적인 논리가 뒷받침되어야 했다. 따라서 움직임을 춤과 연결시키는 프로젝트는 무용이라는 고유의 영역을 인정받는 데 꼭 필요했다. 다시 말해 마틴의 모더니즘은 하나의 구성물이자 프로젝트였다. 그것은 무용 역사가 마크 프랑코가 지적했듯이 마틴의 리뷰와 글에서뿐 아니라 안무적인 것과 이론적

인 것, 신체적인 것과 이데올로기적인 것, 키네틱한 것과 정치적인 것 등이 서로 경합하는 공간에서도 실행되었다. 무용학자 랜디 마틴Randy Martin은 춤의 존재론을 순수한 움직임 안에 위치시키는 이러한 프로젝트가 어떻게 "이론가나 비평가의 권위에 기대거나 그들의 이름을 언급할 필요 없이 이미 기본적인 바탕으로 이해하고 있는 것이 되었는지, 다시 말해 이론적 영역에서 심미적인 것을 위한 전제된 자율성"으로 이어졌는지 주목했다(Martin 1998: 186). 이와 같은 비평적, 이론적 권위를 향한 투쟁을 통해 담론적인 역학 관계가 정해지고 나아가 이것은 춤의 생산과 유통, 비판적 수용에 영향을 끼친다. 구체적으로 말해 그러한 투쟁은 언론이 어떤 리뷰를 생산하는지, 프로듀서가 어떤 프로그램을 결정하는지, 법정 소송에서 어떤 춤이 자신의 존재론에 충실했다고 평가되고 어떤 춤이 배반했다고 주장되는지 하는 문제와 밀접한 관계가 있는 것이다. 춤이 경합의 공간에서 발생한다고 인정하는 것은 최근의 실험적 안무를 배반으로 몰아붙이는 행위들이 어떻게 특정한 이데올로기 프로그램을 따라 읊고 있는지 명확히 밝히는 일이다. 다시 말해 특정한 이데올로기 프로그램 안에서 무엇이 춤으로서 가치 있는 것인지, 무엇이 무의미하며 외설적이기 때문에 제외되어야 하는지에 대한 가치 판단이 어떻게 정의되고 고정되며 재생되는지 살펴보는 것이다.

한편 춤의 존재론에 대한 질문은 여전히 열려 있다. 이 책에서 다루고 싶은 것은 바로 이 열린 질문에 함축된 미학적, 정치적, 경제적, 이론적, 운동적, 수행적 의미다. 각각의 장은 유럽 혹은 북미의 현대 안무가, 시각예술가, 퍼포먼스 예술가

들의 작업 중 선택된 몇몇 작업에 대한 꼼꼼한 해석을 중심으로 구성되는데 이들 작업은 서양 댄스 씨어터를 구성하는 조건들에 대해 비판적인 관점을 제안하고 있다. 따라서 이들이 댄스 씨어터의 범주에 맞는지 아닌지는 그리 중요하지 않다. 이 글에서 내가 강조하는 비판적 요소를 책에서 소개되는 순서대로 나열하면 다음과 같다. 유아론, 정지 상태, 몸의 언어적 물질성, 재현적 수직면의 넘어짐, 인종차별적 지형에서의 비틀거림, 바닥의 정치성에 대한 제안, 안무의 근저에 자리 잡은 멜랑콜리한 충동에 대한 비판 등이 있다. 이러한 비판적 요소들을 발견할 수 있는 예술가들로는 (책에서 소개하는 순서대로) 브루스 나우먼Bruce Nauman, 후안 도밍게스Juan Dominguez, 자비에르 르 루아Xavier Le Roy, 제롬 벨, 트리샤 브라운Trisha Brown, 마리아 라 리보Maria La Ribot, 윌리엄 포프엘William Pope.L, 베라 만테로 Vera Mantero 등이다.

위의 예술가들 중에서 브루스 나우먼과 윌리엄 포프엘은 스스로를 안무가로 소개하지 않을뿐더러 무용가들도 아니다. 그러나 내가 여기서 다루고자 하는 이들의 작업은 분명히 안무적 실험을 행하고 있거나 당대의 운동성의 정치학을 명백히 다루고 있다. 또한 이들을 논의에 포함시키는 것은 전략적으로 중요한 의미를 지닌다. 이들의 작업은 인위적으로 형성된 자족적 학제의 경계를 넘어 안무라는 개념을 재구성할 수 있게 한다. 또한 이들의 작업은 특이한 하이퍼키네틱한 hyperkinetic 존재에 대한 근대성의 투여와 그것의 정치적 존재론을 드러낸다. 춤의 고유한 경계를 넘어 안무를 설정한다는 것은 무용학으로 하여금 자신들 고유의 분석 대상을 넓혀볼 것

코레오그래피란 무엇인가

을 제안하는 것이다. 이것은 또한 무용학으로 하여금 다른 예술의 장들 속으로 들어가 몸과 주체성 그리고 정치성과 움직임 사이의 관계에 대해 새롭게 사유하기를 요구하는 것이다.

이 책에서 특히 중요하게 다루는 것은 무용, 무용학과 철학의 관계다. 이와 같은 이론적인 대화의 필요성은 '움직임의 흐름 혹은 연속'에 갇히기를 거부하는 작업들을 비평적으로 가늠하기 어려워진 최근의 상황을 바탕으로 하고 있다. 또한 무용학과 철학 사이의 이론적 대화는 춤이 그것의 현전과 맺는 관계를 어떻게 재구성하고 있는지 관찰하는 것에서 출발한다. 이제 춤의 현전이라는 것은 무용수가 기술적 역량과 예술적 역량 사이에서 협상하는 것만을 의미하지 않는다. 현전이라는 것은 사실 철학에서 다루는 가장 근본적인 개념 중 하나다. 예를 들어 하이데거의 형이상학 해체 혹은 데리다의 해체 개념에서 현전은 중요한 철학적 개념으로 작동한다.[3] 따라서 춤이 어떻게 현전에 이르게 되는 것인가라는 질문을 복잡하게 하는 모든 춤은 비판적 무용학과 현대 철학 사이에서 새로이 대화의 필요성을 역설하고 있는 것이다.

여기서 나는 특히 힘에의 의지the will to power에 대한 비판을 통해 전통적 철학을 해체하는 니체를 따르고 있는 저자들을 생각하고 있다. 이 책에서 나는 미셸 푸코, 자크 데리다, 질 들뢰즈와 펠릭스 가타리 등의 철학적, 정치적 프로젝트들을 자주 언급하게 될 것이다. 그들의 프로젝트는 몸에 대한 철학일 뿐 아니라 몸에 대한 정치적 재구성을 가능하게 하는 개념을 생산하고 있다. 또한 여기서 몸은 자기 충족적으로 닫힌 개체가 아니라 열려 있고, 역동적인 교환 시스템으로서 끊임없이

주체화와 통제의 방식을 생산할 뿐만 아니라 그것에 대한 저항과 '되기becoming'의 방식도 동시에 생산하는 것이다.[4] 페미니스트 이론가 엘리자베스 그로츠는 다음과 같이 말했다.

> 니체에게 몸은 힘에의 의지가 발산되는 현장이다. 또한 모든
> 종류의 문화적 생산이 열정적으로 일어나는 중심지이기도 하다.
> 아마도 이러한 몸의 개념은 주체를 몸을 통해 다시 생각하는 데
> 매우 유용할 것이다. (Grosz 1994: 147)

몸을 통해 주체를 다시 생각하는 것. 이것이 바로 안무의 과업이다. 비판이론과 철학의 대화를 전제로 하는 이 과업은 운동성의 명령에 반드시 종속될 필요는 없는 것이다. 프레드릭 제임슨은 최근의 저서에서 비판이론이 철학으로 회귀하는 것을 두고 근대적인 혹은 보수적인 이상과 이데올로기로 돌아가는 위험한 귀환이라고 주장한 바 있다(Jameson 2002: 1~5). 그러나 나는 이러한 의견에 동의하지 않는다. 나는 오히려 제임슨의 입장은 「이론에의 헌신」에서 호미 바바가 이야기하는 것에 딱 들어맞는 예라고 생각한다. 이 글에서 바바는 "이론을 사회적 혹은 문화적으로 혜택 받은 엘리트의 언어라고 속단하는 패배적이고 해로운 전제들이 있다"라고 말한다(Bhabha 1994: 19). 바바가 우리에게 상기시키는 것은 "비판이론의 제도적 역사와 비판이론이 가지고 있는 변화와 혁신을 위한 개념적 가능성은 다르다"는 주장이다(1994: 31). 사실 이 같은 입장은 들뢰즈가 철학의 제도적 역사와 철학의 정치적 힘을 구분하는 것과도 동일하다(Deleuze 1995: 135~55). 만약에 이 책이 무용학에 기여할 것

코레오그래피란 무엇인가

이 있다면 그것은 철학과 안무적 실천이 근본적으로는 동일한 정치적, 존재론적, 생리적, 윤리적 질문을 공유하고 있다는 점을 드러내려 했다는 사실일 것이다. 그것은 바로 스피노자와 니체로부터 시작해 들뢰즈가 다시금 제기한 질문이다. 몸은 과연 무엇을 할 수 있는가?

이 책에서 논의하게 될 철학자들이나 이론가들의 작업은 이와 같은 근본적인 질문 안에서―이러한 질문들이 비판이론, 철학 그리고 무용을 포함한 모든 종류의 퍼포먼스 사이에서 제안하는 필연적인 대화 안에서―발견되는 정치적으로 진보적인 힘을 효율적으로 사용하고 있다. 따라서 나는 이 책에서 저자의 권위를 공격하는 롤랑 바르트와 미셸 푸코의 비판, 재현과 일반 경제에 대한 자크 데리다의 비판, 유령의 사회학적인 힘에 관한 에이버리 고든Avery Gordon의 개념, 앤 앤린 쳉Anne Anlin Cheng의 프로이트의 멜랑콜리아 개념 재구성, 들뢰즈와 가타리의 기관 없는 신체, 슬로터다이크의 근대성의 운동적 존재론, 프란츠 파농의 식민 전통에서의 존재론 개념에 대한 비판, 오스틴J. L. Austin의 수행성 개념에 대한 주디스 버틀러의 재해석 등을 짚어볼 것이다. 이를 통해 지금의 안무적 실천이 위의 개념들을 어떻게 효율적으로 사용했는지 살펴볼 것이다.

사실 안무와 철학의 대화는 내가 소개하고자 하는 작가들이 이미 구체적으로 관여하고 있는 영역 중 하나다. 철학이나 비판이론에 대해 그들이 분명하게 몰두하지 않았다면 아마 그들의 작업은 처음부터 불가능했을지 모른다. 예를 들어 베라 만테로의 작업은 들뢰즈의 내재성immanance 개념과 직접적으로 대화하고 있으며 윌리엄 포프엘은 하이데거와 프란츠

파농과 대화하고 있다. 제롬 벨은 들뢰즈의 차이와 반복 같은 개념을 자신의 작업을 통해 인용하고 있으며, 브루스 나우먼은 비트겐슈타인을, 자비에르 르 루아는 구체적으로 엘리자베스 그로츠에게 영향 받았음을 인정하고 있다. 위와 같이 철학과의 대화가 구체적이거나 직접적이지 않은 경우라 해도 트리샤 브라운이 건축 이론과 대화를 나누고, 라 리보의 작업이 하이데거의 빠져버림Verfallen 개념에 대한 논쟁의 한가운데 있다는 사실은 간과하기 힘들 것이다. 이 책을 통해 나는 각각의 안무가가 제안하는 것을 듣는 것에서 한발 더 나아가 그들이 효과적으로 사용하고 있는 철학을 특히 중요하게 다루고자 한다. 또한 바바가 제기했던 질문을 각 장에서 반복하려 한다. "과연 어떤 혼종적 형태에서 이론적 진술의 정치성이 떠오를 수 있는가?"(1994: 22).

이 책에서의 내 주장의 대부분은 안무를 근대 초기의 특별한 발명, 즉 쓰인 글이 시키는 대로 움직이도록 훈육된 몸을 창조하는 기술로 인식하는 것으로부터 방향전환을 의도하고 있다. 안무 혹은 '코레오그래피choreography'라는 단어는 1589년에 발간된 무용 지침서에서 처음 사용되었다. 'Orchesographie'(문자 그대로 말하면 춤orchesis의 글쓰기graphie라는 뜻)라는 제목의 이 무용 지침서는 예수회 신부 투아노 아르보에 의해 쓰였다.[5] 여기서 중요한 것은 춤과 글쓰기가 하나의 단어로 압축되어 움직이는 주체와 글을 쓰는 주체 사이에 예상치 못한 강렬한 관계성이 생겨났다는 사실이다. 아르보를 통해 이 두 가지 다른 주체는 하나가 되었다. 이러한 아주 명백하지는 않은 동화 과정을 통해 근대적 몸은 스스로를 언어적 개체로 드러냈다.

훈육된 움직임을 성문화하고 디스플레이하는 이러한 새로운 기술의 발명이 근대성이라는 프로젝트가 강화되고 전개되어가는 과정과 동시에 일어났다는 것은 결코 우연이 아니다. 르네상스 이후부터 무용은 하나의 독립된 장르로서 자율성을 추구해왔고, 그러는 동안 무용은 근대성이라고 알려진 서양의 주요 프로젝트들과 협력해왔다. 무용과 근대성은 운동성을 통해 세상에 존재하는 방식을 택했고, 그 안에서 이 둘은 하나로 엮였다. 문화사가인 하비 퍼거슨은 다음과 같이 말했다. "근대성을 구성하는 요소 중 변화하지 않는 유일한 것은 움직이는 경향이다. 이것이 바로 근대성의 영구한 표상emblem이다"(Ferguson 2000: 11). 따라서 춤은 자신의 본질을 찾기 위해 더욱 움직임에 매달리게 되었다. 독일 철학자 페터 슬로터다이크는 근대성의 프로젝트는 근본적으로 운동적인 속성을 가지고 있다고 제안한다. "존재론적으로 근대성은 움직임을 향한 존재being-toward-movement 그 자체다"(Sloterdijk 2000b: 36). 무용은 근대의 스펙터클로서 자신을 움직임과 존재론적으로 일치시킴으로써 근대에 접근했다. 마크 프랑코는 태양왕 루이 14세의 몸에 의해 수행되었던 바로크 춤에 대해 언급하면서 안무를 선보이는 데 가장 중요했던 것은 훈련된 몸이 특정한 운동력을 선보이는 것이었다고 다음과 같이 주장한다.

스튜디오에서 선생님의 주의 깊은 시선을 벗어나지 못한 채
바로크 무용을 공부해본 사람이라면 그 상황에서 어떤 즉흥성도
실험할 수 없다는 것을 알 것이다. 춤추는 귀하신 몸은 엄격한
음악적 프레임에 의해 사지를 조화롭게 만드는 작업을 통해

재기계화remachined된 것처럼 스스로를 재현해야 했다. 이것이 초기
근대의 테크노-신체였다. (Franko 2000: 36, 강조는 인용자)

만약 안무라는 것이 초기 근대성에서 몸을 재기계화하기 위해
출현했다면, 그래서 스스로를 하나의 통합적인 "움직임을 향한
존재"로 재현할 수 있었다면, 최근에 감지되듯 중단 없는 움직
임의 순수한 진열이라는 춤의 개념이 소진exhaustion되고 있는 현상
은 동시대 안무가 훈육되는 주체성에 대한 일반적 비판에 동참
하고 있다는 방증이 아닐까. 만약 우리가 움직임이 근대성의 영
구적 표상이라는 퍼거슨의 관점에 동의한다면, 이러한 이론적
출발점은 소진되고 있는 현재의 춤을 담론적으로 재구성하는
것을 허락하지 않을까. 만약 근대성의 "유일하게 불변하는 요
소"가 모순적으로 말해 움직임이라면, 춤과 움직임의 동맹을 방
해함으로써 혹은 '연속적으로 흐르는 움직임'을 유지시키는 가
능성을 비판함으로써 동시대 안무가 근대성과 무용 사이의 낡
은 동맹을 와해시키고 있다고 주장할 수 있으며, 그것을 근대
성 안에서 작동되는 움직임의 정치적 존재론에 대한 실제적, 정
치적, 이론적 도전으로 읽을 수 있는 것이다. 이러한 관점에서 볼
때 춤을 소진시키는 것은 근대성의 영구적 표상을 소진시키는
것이다. 또한 이것은 운동적 주체성을 우대하는 근대성의 창조
방식을 그것의 허용 한계까지 밀어붙이는 일이다. 이 책의 제목
과 동일하게 읽힐 수 있는 테레사 브레넌의 강력한 표현을 빌리
면 이것은 근대성 자체를 소진시키는 것이다(Brennan 1998).

'근대성'과 '주체성'은 앞으로 전개될 논의의 핵심적인 용
어다. 따라서 이 용어들에 대한 구체적 설명이 필요하다. 첫째,

내가 이 글에서 '주체성'을 사용하는 방식은 주체라는 개념의 재활용이나 그 개념으로의 귀환을 의미하지 않는다. 주체는 일반적으로 주체성을 법률적 개체로 구체화한 개념과 결부된다. 이때 강조되는 것은 이미 고정된 정체성에 얽매여 있는 자족적이며 자율적인 개인이다(Dupré 1993: 13~17; Ferguson 2000: 38~44).[6] 하지만 이 책에서 논의되는 주체성의 개념은 고정된 주체 개념에 묶여 있지 않다. 오히려 이것은 역동적인 개념으로 이해되어야 한다. 다시 말해 주체성은 "주체와 동일시되지 않는 존재 방식을 생산하는 주체화 과정"을 드러낼 수 있는 (정치적인, 욕망할 만한, 정서적인, 안무적인) 행위주체성 agency 양식을 지칭하는 것으로 이해되어야 한다(Deleuze 1995: 98). 주체성은 삶을 지속적으로 발명하고 재발명하는 가능성으로, 다시 말해 수행적 힘으로 이해되어야 한다. 따라서 주체성은 들뢰즈의 말을 빌리면 "개인을 지칭하는 주체가 아니라 강도intensity의 방식"으로 이해되어야 한다(1995: 99). 들뢰즈의 주체성 개념은 푸코가 작동operations이라고 정의한 "자아의 기술 technologies of the self"이라는 개념과 유사하다.

> 자아의 기술은 개인들이 자신 스스로의 방법에 의해 영향 받는
> 것을 허락한다. 그들 스스로를 바꾸기 위해서, 특정한 행복한
> 상태에 이르기 위해서 스스로의 신체와 영혼, 생각과 행위 그리고
> 존재 방식에 대한 특정한 작동들을 실행시키는 것이다.
> (Foucault 1997: 225)

마찬가지로 들뢰즈에게 주체성이란 항상 주체화 과정을 의미

한다. 그것은 적극적인 "되기" 혹은 "예술작품으로서 존재하는 것"의 가능성을 창조하기 위해 촉발되는 능력과 힘에 관한 것이다(Deleuze 1995: 95).

이러한 역학 속에서 우리가 간과할 수 없는 것은 끊임없이 주체성의 생산을 방해하고 개인들을 종속subjection과 비체화abjection와 지배라는 재생산 메커니즘 속에 가두려는 헤게모니의 파괴적인 효과들이다. 이 헤게모니의 효과들에 대해 논의하기 위해 나는 들뢰즈와 푸코가 거부했던 주체화 모델을 그들의 주체성 개념과 비교해 사용할 것이다. 그것은 바로 알튀세르가 「이데올로기와 이데올로기적 국가 장치」(1994)라는 글에서 설명한 모델이다. 들뢰즈와 푸코가 거부했던 알튀세르의 주체화 모델은 사실 주체성을 구성하는 다양한 힘의 작용을 분석할 때 유용하다. 알튀세르는 헤게모니가 "유일무이하고 절대적인(대문자 S로 시작하는) 주체의 이름으로 개인들을 호명한다"라고 주장했다(1994: 135). 여기서 주목할 지점은 이러한 메커니즘이 묘하게도 안무적이라는 사실이다.

(대문자 S로 시작되는) 주체의 명령에 자유롭게 복종하기
위해, 혹은 자신의 종속을 받아들이기 위해, 혹은
자신의 종속의 제스처와 행동을 스스로 생산해내기 위해서
개인은 주체로 호명된다. 종속을 위해 혹은 종속을
통해 생산된 주체가 아닌 경우는 없다. 때문에 모든 주체들은
'스스로 작동하는' 것이다. (1994: 136)

위와 같은 알튀세르의 주장에서 우리는 왜 들뢰즈와 푸코가

이러한 메커니즘을 비판했는지 알 수 있다. 알튀세르의 주장에서는 사물화가 핵심적이며 행위주체성의 여지가 없어 보인다. 그러나 최근에 마크 프랑코는 알튀세르의 모델이 무용학과 관련이 있다는 흥미로운 주장을 펼쳤다. 프랑코 역시 알튀세르가 이데올로기적 권력의 중심을 특정한 제도(교회, 경찰, 국가)로 한정지은 것을 비판한다. 하지만 프랑코는 어떻게 "호명이 수신처를 내장하고 있는지"에 대해 설명하고 이것이 왜 무용학이나 퍼포먼스 연구에서 유용한지 논한다(Franko 2002: 60). 프랑코는 알튀세르의 호명이라는 개념을 통해 "안무가 어떻게 관객을 주체화 과정을 만들어내는지" 생각해볼 수 있다고 주장한다.

우선 나는 이와 같은 프랑코의 주장에 동의한다. 그 이유는 개개인이 어떻게 규범적인 주체성 아래 모집되는지에 관한 알튀세르의 주장을 통해 전통적 개념의 안무가 어떻게 자신의 주체화 과정을 형성해왔는지 이해할 수 있기 때문이다. 안무는 마스터의 목소리에게 (살아 있건 죽었건) 스스로를 양도하기를 강요받았다. 또한 안무는 자신의 몸과 욕망을 (해부학적으로나 식이요법적으로나 젠더에 관련해서나 인종에 관해서나) 이미 존재하는 규율에 복종하기를 강요받았다. 이를 통해 안무는 완벽히 초월적이며 거스를 수 없는 운명처럼 이미 정해진 스텝과 포즈 그리고 제스처를 그대로 재현해낼 것을 강요받았다. 이 모든 것은 절대로 '즉흥적'인 것처럼 보이면 안 되는 것이었다. 알튀세르가 각각의 개인은 "스스로의 종속을 받아들이기 위해, 혹은 자신의 종속의 제스처와 행동을 스스로 생산해내기 위해 (대문자 S로 시작되는) 주체의 명령에

자유롭게 복종해야 한다"라고 썼을 때 이러한 주장은 재현적이고 재생산적인 승계를 바탕으로 하고 있는 안무의 근본적인 작동 방식과 매우 유사하다.

그러나 알튀세르의 논의가 이 책에서 중요한 또 다른 이유가 있다. 주디스 버틀러는 『격앙되기 쉬운 발화』에서 알튀세르의 호명이라는 개념을 회복하려 했는데 그것은 어떻게 주체성의 개념이 저항과 종속의 변증법에 의해 끊임없이 구성되는지를 드러내기 위함이었다. 이러한 저항과 종속의 변증법은 "담론의 작동 방식" 그 이상의 것이 아니며 이것의 효과는 "언표되는 순간으로 축소될 수 없는 것"이었다(Butler 1997b: 32). 담론의 작동 방식으로서 부름hailing이나 호명과 같은 알튀세르 개념들은 5장에서 윌리엄 포프엘에 대해 논의할 때 특별히 유용할 것이다. 구체적으로 나는 인종차별적이며 신제국주의적인 동시대성의 지형 위에서 움직이는 윌리엄 포프엘의 키네틱 전략을 논의할 때 알튀세르의 개념들을 사용할 것이다. 이러한 지형은 몸을 해체시키고 특정한 움직임, 제스처, 자세를 형태짓는 해로운 발화로 인해 형성되는 것이다.

이제 근대성에 대해 이야기할 차례다. 앞서 언급한 것처럼 하비 퍼거슨은 "근대성은 새로운 형태의 주체성"(Ferguson 2000: 5)이라고 주장했다. 이를 바탕으로 퍼거슨은 근대성의 영구적 표상은 움직임이라고 단언한다. 근대성은 자신의 주체들을 그것의 존재의 상징적 디스플레이, 즉 이동성으로 구성하기 위해 부른다. 근대성의 주체성은 움직임 바로 그 자체이며 근대성은 끊임없는 운동을 디스플레이함으로써, 혹은 슬로터다이크가 "운동성 과잉"이라 정의했던 존재론적 불안에 신체를 호명함

으로 자신을 주체화한다(2000b: 29). 움직임에 관한 이러한 압도적이며 존재-정치적인ontopolitical 명령 안에서 주체성들은 한편으로는 자신들의 도피 루트를 창조하고('되기') 다른 한편으로는 스스로에게 부여한 감옥과 타협한다(주체화).

만약에 근대성이 새로운 형태의 주체성이라면 이것의 역사적 범위는 어떻게 되는가? '근대성'이라는 용어는 동시대성을 논의하는 데 사용할 수 있는가? 사실 이 질문에 대해서 의견의 일치를 보기는 어렵다. 프레드릭 제임슨은 "근대성이라는 단어가 불러일으키는 정치적 역학은 최근 '포스트모더니티'라는 개념의 종말이 이야기되며 근대성 담론이 다시금 부활한 현상과 연관이 있다"라고 주장했다(Jameson 2002: 10). 제임슨은 모든 종류의 퇴행은 근대라는 단어의 부활로 이어진다고 생각했다. 제임슨은 포스트모더니티의 종말과 근대성이라는 개념으로의 회귀는 기존의 미학 혹은 철학, 나아가 남근중심주의phallocentrism가 비평적 담론 안으로 바람직하지 못하게 회귀하는 것이라 진단했다(2002: 9~11).[7] 근대성이라는 사건을 정의하면서 제임슨은 "유일하게 만족스러운 근대성의 의미는 자본주의와의 유대 속에서 발견할 수 있다"라고 주장했다(2002: 11). 다시 말해 근대성은 두 가지 조건이 성립된 후에야 비로소 논의될 수 있다는 것인데, 첫째는 칸트의 계몽주의 비판의 등장이고, 둘째는 산업자본주의 생산방식의 확립이다(2002: 99). 사실 제임슨의 관점은 18세기 상황에 일반적이었던 정치적, 인식론적, 정서적 조건들과 칸트의 철학을 동일시하는 경향이 있는 푸코와 하버마스의 관점과 유사하다.

하지만 근대성을 시간적 범주로 한정하는 또 다른 방법

으로 근대성을 주체성의 한 형태로 여기는 퍼거슨의 방식을 따르는 것이 있다. 이를 통해 근대성이라는 시대 구분법은 특정한 시기나 특정한 지리학에 근거한 것이 아니라 특정한 형태를 생산하고 재생산하는 주체화 과정들을 바탕으로 예측될 수 있는 것이다. 문화사가 루이 뒤프레는 근대적 형태의 주체성은 이미 17세기에 자리 잡았고 이것이 오늘날까지 확대된 것이라 주장한다(Dupré 1993: 3, 7). 이 책에서 볼 수 있는 근대성에 대한 역사적 이해는 뒤프레, 프랜시스 바커Francis Barker, 테레사 브레넌, 제러드 델런티Gerard Delanty, 하비 퍼거슨 그리고 페터 슬로터다이크의 주장을 바탕으로 하고 있다. 이들의 공통점은 근대성의 형성을 데카르트의 코기토의 분리 과정(사유하는 것res cognitans과 연장된 것res extensa)에서 발생한 주체화 과정과 동일시하는 것에 있다. 근대성이라는 용어의 유행을 냉혹히 비판하는 제임슨마저 다음과 같이 말한 바 있다. "[데카르트의 방법론에 의해 드러난] 새롭게 달성된 확실성을 통해서만 진리의 새로운 개념이 역사적으로 출현할 수 있었다. 다시 말해 그럼으로써 근대성 같은 것이 출현할 수 있었던 것이다"(Jameson 2002: 47). 여기서 제임슨은 하이데거의 재현Vorstellung 비판을 데카르트의 철학과 연결해 설명하는데, 제임슨은 하이데거의 비판이 바로 주체화 과정으로서의 근대성을 보여주고 있는 것이라 주장한다(2002: 47). 이러한 맥락에서 제임슨은 근대성에 대한 이와 같은 이해를 "시시한 인문학자들이라면 좋아할 수도 있겠다"라고 마지못해 인정한다(2002: 49).

그렇다면 이러한 형태의 혹은 이러한 방식의 주체화가 갖는 특징은 무엇일까? 우선 가장 중요한 특징은 이것이 주

체성을 세상으로부터 격리된 경험 안에 가둬버린다는 사실이
다. 근대성에서 주체성은 "재현의, 그리고 재현을 위한 궁극적
주체로서의 자아"의 자기중심적 경험이라는 덫에 빠져버린다
(Courtine 1991: 79). 그 자기중심적 경험 안에서 "몸은 독립적인
존재로서 내재적 법의 지배를 받는 것"으로 설정된다(Ferguson
2000: 7). 브레넌은 주체화의 근대적 과정을 구성함에 있어 존
재론적으로 세상과 분리되어 완전히 독립적인 상태로 자신의
존재를 경험하는 이 같은 주체의 중심성을 특별히 강조했다
(Brennan 2000: 36). 그녀는 이러한 자족적인 모나드로서의 주체
안에서 특정한 소외감을 느끼게 하는 "근본적인 환상"이 있
다고 주장한다.[8] 또한 이와 같은 환상은 초기 자본주의에 의
해 촉발되었던 생산방식의 특징인 생태학적, 정서적 약탈을 유
지하기 위해 어떠한 대가를 치르더라도 스스로를 계속 재생산
해야 한다. 이것이 이후 우리의 신제국주의 상황에서 발작을
일으킬 만큼 악화된 상황으로 치달았을 뿐이다.

> 내면적 의식의 탄생이 근대성의 시작을 의미한다는 주장에
> 대해 논의해볼 수 있다. 그러나 이러한 주장은 유지되기 힘든데
> 그 이유는 이 주장을 뒤집을 증거들이 많기 때문이다.
> 따라서 내가 제안하고 싶은 좀 더 나은 측정 기준은 서양
> 역사에서 17세기부터 발견할 수 있는 정동affect의 전이에 대한
> 획일적인 부정이다. (Brennan 2000: 10)

근대적 주체성에게 윤리적, 정서적, 정치적 도전이란 지속가능
한 관계성의 방식을 끊임없이 찾아내는 것을 의미한다. 어떻게

독립적이라고 추정된 존재가 근대성의 표상, 즉 움직임의 좋은 대변인으로 남는 동시에 세상과 사물 그리고 타인과의 관계를 성립할 수 있는가? 근대적 주체성에 대한 이러한 정치적-윤리적 질문에 운동성을 포함시키는 것은 우리로 하여금 이 동성을 지속적으로 디스플레이하라는 명령과 연결되어 있던 근대성의 헤게모니적 환상에 반하여 어떻게 춤을 출 수 있는가 하는 문제로 되돌아가게 한다.

그곳에 '움직임의 흐름 혹은 연속'을 지속하는 것의 불가능성에 대해 직접적으로 이야기하고 있는 안무와 퍼포먼스들에 대한 분석들이 지니고 있는 이론적, 정치적 함의가 있다. 만약 랜디 마틴이 말한 "비판적 무용학"의 가능성을 진지하게 받아들인다면 춤과 정치학 사이를 매개하는 개념으로 이해될 수 있는 동원성mobilization이라는 개념을 재조사하기 위해 『비판적 움직임』에서 발전시킨 마틴의 제안은 이 논의에 특히 관련 있어 보인다(Martin 1998: 14). 사실 마틴에게 동원성이라는 개념은 무용학이 모호한 정치적 마비 상태로부터 벗어나기 위해 연구해야 하는 가장 주요한 개념이다.[9] 움직임을 바탕으로 하는 정치적 이론의 형성이나 정치적 실천은 반드시 "춤과 정치 이론의 관계는 단순히 은유적으로나 비유적으로만 설정해서는 안 된다"는 마틴의 제안으로부터 출발해야 한다(1998: 6). 따라서 춤과 정치를 문자 그대로 혹은 환유적 관계로 고려하는 것은 정치이론이 혹은 비판이론이 사회적 움직임(이러한 움직임이 극장 무대에서 벌어지든 혹은 거리에서 벌어지든)과 변화의 안무적 동역학에 대해 논의할 때 매우 핵심적인 출발점이 된다. 마틴은 다음과 같이 말한다.

　　　　　　　코레오그래피란 무엇인가

정치이론은 아이디어로 가득하다. 그러나 그동안 정치이론은 이러한 아이디어들이 실천되려면 필수적인 참여라는 구체적인 노동이 어떻게 사회적 시공간 속에 몸의 움직임을 통해 모이게 되는지 표현하는 데 서툴렀다. 정치는 움직임 없이 아무것도 할 수 없다. (Martin 1998: 3)

마틴의 프로젝트는 단순히 마르크스의 포이어바흐에 대한 열한 번째 명제를 움직임에 관한 것으로 바꿔 말하거나 업데이트한 것으로 읽힐 수 있는 것이 아니다.[10] 그것은 정치적 사유의 관점을 통한 춤의 실천과 인식이 단순히 이론의 영역에서만이 아니라 정치적으로도 수동적인 몸을 움직일 수 있는 가능성을 열어줄 수 있다는 도전적인 주장을 펼치고 있다고 생각한다. 마틴의 이론에서 '참여'는 매우 중요한 의미를 가지는데 그 이유는 그것이 재현에 대해 비판적인 의미를 담고 있기 때문이다. 마틴에게 동원성은 이미 참여를 포함하고 있는 것이다. 그것은 메텍시스가 거리를 생산하는 미메시스에 도전하는 참여적인 만남을 제안하는 것과 같이 '세상을 향해 움직이는 것'이다. 사실 마틴의 주장은 "사회적 질서 안에서 지배적인 고정성에 대항하기 위해 움직이는 힘"으로서의 진보적 정치 개념에 입각해 있다(1998: 10).

물론 이러한 마틴의 관찰은 움직임의 힘을 정치적인 입장에서 긍정적인 동역학과 연결시키는 일반적인 개념을 반복하고 있는 측면이 있다. 예를 들어 질 들뢰즈는 정치적 입장이란 "움직임을 포용하거나 막아버리려는 것"이라 정의했다 (Deleuze 1995: 127). 들뢰즈는 움직임을 막아버리는 것을 반동적

reactionary 힘이라고 정의했다. 들뢰즈와 가타리의 '되기'란 강도가 기관 없는 신체에 막히지 않고 순환하는 내재적 평면이라고 정의된 일관성의 면에서 힘과 권력이 합쳐지는 것을 의미한다(들뢰즈와 가타리에게 기관 없는 신체가 성공하느냐 하지 않느냐는 강도의 막힘에 따라 결정되는 것임을 기억하라).

랜디 마틴과 들뢰즈·가타리에게 움직임은 긍정적으로 연계되어 있는 듯이 보인다. 그렇기에 그들의 사유에서 움직임은 항상 진보의 정치를 향한, 아니면 적어도 진보라고 여겨도 좋을 만한 비판적 구성을 향해 힘이 적용되는 상태를 의미하는 것이었다. 우리는 이들을 제외하고도 그러한 연계에 대한 많은 예를 떠올릴 수 있다. 하지만 이제껏 내가 근대성의 조건으로 표상적 운동성을 상정했다는 점을 고려한다면 여기서 제기되어야만 하는 질문은 '지배적인 것의 고정성'이 어디에 있는지 하는 것이다. 이를 통해 나는 만약 지배적인 것이 움직인다면 어떻게 해서 그렇게 된 것인지, 또한 언제, 무엇 혹은 누구에 의해 지배적인 것이 움직이기를 강요받았는지 밝히고자 하는 것이다.

여기서 우리는 페터 슬로터다이크가 『유로타오이즈무스 Eurotaoismus』에서 제안한 "정치적 운동성에 대한 비판"이라는 개념에 주목해야 한다. 이 책에서 슬로터다이크는 근대성의 정치적 존재론을 완전히 평가하려면 그가 말하는 "근대성의 키네틱한 충동"에 대해 비판적으로 논의해야 한다고 주장하며 "근대성은 존재론적으로 순수한 움직임을 향한 상태"라고 정의한다(2000b: 36).[11] 따라서 "동원성에 대한 비판적 이론 없이 근대성에 대한 철학적 담론은 불가능하다"라고 주장한다

(2000b: 126). 이러한 제안은 랜디 마틴이 『비판적 움직임』에서 했던 주장과 유사하게 읽힐 수 있다. 왜냐하면 두 사람 모두 근대성의 운동적 상태가 비판이론에서 도외시되었다고 생각하기 때문이다. 그러나 우리는 슬로터다이크의 생각을 마틴의 통찰력에 동의하지 않는 것인 동시에 그것을 지지하고 보충해주는 역할로 이해할 수도 있다. 마틴과는 다르게 슬로터다이크는 지배적인 혹은 헤게모니적인 질서라고 할지라도 고정되어 있는 것은 아무것도 없다는 사실을 비판이론과 진보 정치가 받아들여야 한다고 주장한다. 오히려 슬로터다이크에게는 동원성으로 표현되는 근대성의 <u>키네틱한 충동</u>이 바로 그 안에서 주체화 과정을 디스플레이하는 것이었다. 이러한 주체화 과정은 (존 매켄지Jon Mackenzie의 용어를 빌리자면) 테일러적인 효율, 효능, 효력의 광범위한 키네틱 퍼포먼스와 연관된 주체성의 아둔한 군사화와도 같은 것이다.

슬로터다이크가 볼 때 근대성의 키네틱한 충동에 대한 비판이론의 결여는 마르크스주의 이론의 가장 큰 오류였다. 슬로터다이크는 마르크스주의 이론이 산업화 전반을 열정적으로 포함하려고 의도했으면서도 운동성에 대한 비판에 참여하는 것을 등한시했다고 주장한다. 물론 랜디 마틴의 제안들은 슬로터다이크의 철학을 인지하지 못하는 상태에서 주장된 것으로 보이지만 나는 마틴이 슬로터다이크의 마르크스주의 읽기에 동의하지 않을 것이라 생각한다. 하지만 나는 "운동성 과잉"이라는 슬로터다이크의 주장은 마틴의 정치에 대한 사유와 정치화 과정 안에서의 동원성에 대한 개념을 보충해주고 있다고 본다. 만약 슬로터다이크가 마르크스주의 이론에

대해 마틴보다 비판적이라 할지라도 두 사람 모두 "동원성에 대한 관점에서 정치를 상상하는 것이 가능하다면"이라는 전제 아래 주장을 펼치고 있다는 점만큼은 분명해 보이기 때문이다(Martin 1998: 12). 슬로터다이크는 마틴과 마찬가지로 동원성에서부터 헤게모니 정치를 반대할 가능성을 찾고 있는 것이다. 이 때문에 나는 마틴이 슬로터다이크의 견해에 결국에는 동의할 것이라고 생각한다.

> 현재에 이르기까지 비판이론의 두 가지 줄기는(여기서 나는 마르크스주의 학파와 프랑크푸르트 학파를 생각하고 있다) 대상 없이 지속되어왔다. 그 이유는 그들이 그들의 대상, 즉 동원성으로서의 근대성이라는 운동적 현실을 완전히 파악하지 못했거나 혹은 그들이 동원성이라는 개념과 관련하여 비평적 차이를 생산하지 못했기 때문이다. (Sloterdijk 2000b: 26~27, 강조는 원문)

슬로터다이크의 철학은 "움직임을 향한 존재"라는 소진되어 가는 혹은 이미 소진된 존재-정치론적 프로젝트로서 근대의 '운동미학적 정치학'을 심도 있게 짚어봄으로써 동원성이라는 개념에 대한 비판의 윤곽을 드러내고 있다(2000: 36). 슬로터다이크와 마틴의 연구가 보여주는 것은 비판이론과 비판적 무용학에서 오늘날의 근대성, 자본주의, 행위의 정치적 문제들이 이미 본질적으로 근대성의 안무적 존재론의 영역 안에 이론적으로 속해 있다는 사실이다. 이것은 비판이론이 근본적으로 발전했다는 의미일 뿐 아니라 비판적 무용학이 주체성을 분석하고자 하는 시도를 통해 발생할 수 있는 이론적 개입

　　　　　　　　코레오그래피란 무엇인가

의 가능성이 커졌음을 의미한다.

　요약해 말하자면 이 책에서 근대성은 오랜 기간 지속된 프로젝트로 이해된다. 그것이 형이상학적으로 혹은 역사적으로 생산하고 재생산하는 "정신-철학적 프레임"(Phelan 1993: 5) 안에서 특권을 지니는 담론 주체는 이성애규범적heteronormative 백인 남성이다. 이 주체에게 진실이란 자발적이고 자율적이며 스펙터클한 움직임을 향한 끝없는 충동으로 경험되며 그의 경험은 그 안에 국한된다. 그런데 어떻게 몸이 그토록 스펙터클하게, 그토록 효과적으로, 그토록 자족적으로 움직일 수 있단 말인가? 이러한 운동적 주체가 특별한 노력 없이 항상 에너지가 충전된 상태로 넘어지지 않고 돌아다닐 수 있는 바탕은 무엇인가? 바로 여기서 근대성의 지형학적 환상 속에서 작동되는 안무의 정치적 구성이 드러난다. 근대성은 자신의 위상을 다양한 역동성과 제스처, 스텝 그리고 시간성으로 채워진, 그리고 다른 인간의 몸과 다른 형태의 삶에 의해 이미 채워진 땅으로부터 스스로를 떼어내 상상한다. 이런 맥락에서 바바는 다음과 같이 주장한다.

> 시작한다는 것의 이데올로기 혹은 새로운 것으로서 근대성의 출현해 관해서 말하자면 이러한 비-장소non-place는 식민지적인 약탈의 장소로 탈바꿈했다. (1994: 246)

이 책이 주장하는 핵심은 근대성의 토양이란 끝없이 팽창하는 자기충족적인 운동성의 환상이 작동하는, 불도저로 뭉개져서 평평해져버린 식민화된 영토라는 사실이다. 자기충족적인 시스

템이라는 것이 애초에 가능하지 않듯이 "움직임을 향한 존재"로 스스로를 설정하기 위해서 모든 주체성은 에너지원을 찾아야 한다. 근대의 운동적 주체의 환상은 움직임이라는 근대적 스펙터클이 순수하게 자기충족적 상태에서 이루어진다는 것이다. 근대성의 키네틱한 스펙터클은 움직이는 장면에서부터 모든 종류의 생태적 재앙, 개인적 비극, 자원과 신체와 주체성에 대한 식민지적 약탈로 인해 초래되는 공동체의 붕괴를 모두 지워버렸다. 이것은 '키네틱한 존재'라는 근대성의 가장 '실재적인' 현실을 사수하기 위함이었다. 오늘날의 모든 사회적, 정치적 창조물이 식민주의와 그것의 변형체의 프레임 안에서 이루어진다는 것을 감안한다면 내가 왜 이 책에서 포스트식민주의 이론과 비판적 인종 이론을 중요하게 다루는지 알 수 있을 것이다. 이 책에서 나는 오늘날의 춤과 키네틱 퍼포먼스가 어떻게 식민주의에, 그리고 그것의 새로운 가면에 도전하는지 비판적으로 생각해보고자 한다. 특히 4, 5, 6장에서 나는 근대성의 식민주의적 위력과 그것이 동시대 안무적 실천에 미친 영향을 논하며 트리샤 브라운, 라 리보, 윌리엄 포프엘, 베라 만테로의 작업을 살펴볼 것이다. 또한 호미 바바, 앙리 르페브르, 프란츠 파농, 폴 카터Paul Carter, 앤 앤린 쳉, 호세 무뇨즈José Muñoz, 에이버리 고든의 비판이론을 언급할 것이다.

근대성의 조건과 식민주의적 조건을 동일시하는 바바를 통해 가능한 마지막 인식론적 견해는 식민주의적 프로젝트가 단순히 공간적 맹목성(모든 공간을 '빈 공간'으로 여기는 것)만이 아니라 '포스트모던'이라는 개념이 참여하고 있는 기이한 시간성 또한 도입하고 있다는 것이다. 내가 이 책에서 포스

트모던이라는 용어를 사용하는 데 주저하는 이유는 단순히 '포스트모던 무용'을 구성하는 것이 무엇인지에 대해 1980년대 《드라마 리뷰The Drama Review》라는 잡지상에서 진행되었으나 끝내 결론을 내리지 못한 수전 매닝Susan Manning과 샐리 베인즈 Sally Banes의 논의에서 비롯된 것만은 아니다.[12] 오히려 나는 다음과 같은 바바의 주장에 깊이 공감하고 있다. "식민주의와 후기식민주의의 순간들이 기호와 역사로서 드러나는 '시차'의 삽입을 통해 근대성 프로젝트는 스스로를 모순적이며 해결되지 못한 것으로 제시하고 있다. 따라서 나는 서양의 학술적 글쓰기에서 이론화하는 포스트모더니티로의 이행에 대해 의심하지 않을 수 없다"(Bhabha 1994: 238).

이 책에서 계속 사용될 근대성이라는 단어는 바바처럼 회의적인 태도를 견지한다. 이 회의적인 태도는 후기식민주의 이론 덕분에 가능해졌으며, 또한 신체를 효율적으로 재배치하고 죽음을 동원시키는 예의 식민주의자들과 제국주의자들의 폭력성이 최근 뚜렷하게 가시화되면서 강화되었다. 바바의 통찰력은 근대성을 '미완성 프로젝트'(식민주의적 조건이 지속될수록 근대의 끝은 없다는 의미에서)라고 부른 하버마스의 주장을 재구성한다.

슬로터다이크와 마틴이 각자 독립적으로 동시대 근대성의 운동적-정치적 구성체들에 대해 비판이론계의 관심을 불러일으키는 동안 다른 한편에서는 미국과 유럽의 실험적인 무용가와 안무가 들이 제기한 춤과 정치성의 관계, 움직임과 춤의 윤리적 관계를 재고하고자 하는 시도들이 있었다. 이들은 정지성stillness을 작동시킴으로써 춤의 정치적 존재론에 도전하고

자 했다. 가스통 바슐라르는 이것을 "느린 존재론slower ontology"
이라고 불렀다(Bachelard 1994: 215). 앞으로 논의가 진행될수록
좀 더 명확해지겠지만, 이 책에서 나는 정지성을 춤에 포함시
키는 것과 움직임과 시간을 늦추는 여러 가지 다른 방법을 삭
동시키는 것이 지속적인 움직임 대신 정지 행위still-act를 통해
행동과 이동성에 대해 다른 방식으로 생각해보기를 권하는
강력한 제안이라고 주장하려 한다.[13]

　　'정지 행위'는 인류학자 나디아 세레메타키스C. Nadia
Seremetakis가 제안한 개념이다. 세레메타키스는 주체가 역사적
흐름을 중단시키고 역사에 대한 심문을 실천하는 순간을 '정
지 행위'라고 표현했다. 따라서 정지 행위는 병약한 상태나 경
직성을 의미하지 않는다. 오히려 이것은 강요된 흐름의 방식을
방해하는 육체적 유예의 퍼포먼스를 요구한다. '정지 행위'를
통해 우리는 시간의 경제성에 대해 질문을 던지고 지배적인
자본, 주체성, 노동, 이동성의 통제 체제 안에서 행위주체의 가
능성에 대해 생각해볼 수 있다. 「현재라는 흐름에 저항하며」라
는 글에서 세레메타키스는 다음과 같이 말한다.

> 역사성의 물질적 문화 안에서 정지성이라는 것이 존재한다.
> 기본적인 역사적 창조를 가능하게 하는 지각의 능력을 의미하는
> 사물들이나 공간들, 몸짓들, 이야기들은 항상 있어왔다.
> 정지성은 마치 생명을 유지시키는 공기와 같이 묻히고 잊히고
> 버려진 것들이 의식의 사회적 표면으로 도망쳐 나오는 순간이다.
> 이것은 역사적 먼지투성이에서 빠져나오는 순간이다.
>
> (Seremetakis 1994: 12)

역사적 먼지투성이에서 빠져나오는 것은 깔끔한 지층으로 퇴적되는 역사를 거부하는 것이다. 정지된 행위는 어떻게 근대성 안에서 역사의 먼지가 감각적인 것과 사회적인 것, 신체적인 것과 기억술mnemonic, 언어적인 것과 육체적인 것, 움직이는 것과 움직이지 않는 것 사이의 인위적인 경계를 흩뜨리기 위해서 휘저어질 수 있는지 보여준다. 역사적 먼지는 단순한 비유가 아니다. 문자 그대로 받아들일 때 역사적 먼지는 어떻게 역사적 힘이 몸 속 깊은 내면의 층들에 침투할 수 있는지 보여준다. 먼지란 몸을 퇴적화하고 연결 부위들과 표현들의 부드러운 순환을 막기 위해 작동하고, 과도하게 정해진 경로와 발걸음 안에 주체를 고정시키고, 특정한 시간과 장소 안에 움직임을 고정시키는 것이다. 이러한 맥락에서 실험적인 안무는 역설적인 정지 행위를 통해 역사의 먼지의 퇴적 작용 안에 놓였던 주체나 혹은 주체성 안에 내재했던 긴장감을 나타내는 것이다. 몸에 가해진 역사적 먼지의 폭력성에 맞서서 정지된 행위는 움직임과 시간의 흐름과 관련해 주체의 입장을 재구성한다. "지체된다는 것은 선형적이고 진보적인 근대성의 시간을 늦추는 것이다. 그럼으로써 그것의 '제스처'를, 그것의 템포를, 총체적인 퍼포먼스의 멈춤과 강약을 나타내려 하는 것이다"(Bhabha 1994: 253).

내가 처음으로 정치적 사건에 대해 유예하는 반응으로서의 춤의 정지 행위를 경험할 수 있었던 것은 1992년 가을 프랑스의 무용 비평가이자 프로그래머인 장마크 아돌프Jean-Marc Adolphe가 파리 국제학생기숙사촌Cité Universitaire에서 기획한 'SKITE'란 프로그램에서였다. 여기서 다양한 안무가들이 선보

인 정지 행위는 폭력적인 식민주의적, 인종차별적 사건들과 관련이 많았다. 시기적으로 이때는 첫 번째 걸프 전쟁 직후였고 보스니아 전쟁, 로스엔젤레스의 인종 폭동 등이 막 일어난 후였다. 이 프로그램에 참여한 포르투갈 안무가 베라 만테로와 스페인 안무가 산티아고 셈페레Santiago Sempere는 이러한 정치적인 사건들 속에서 자신들은 더 이상 춤을 출 수 없다고 선언했다. 북미 출신의 메그 스튜어트Meg Stuart는 땅에 누워 있는 한 사람을 위해 정지된 춤을 안무했으며 그 사람의 기억과 조심스럽게 맞닿으려 했다. 호주 안무가 파울 가졸라Paul Gazzola는 고속도로 옆에 있을 것 같지 않은 대피소에서 밤에 벌거벗고 누워 있기를 선택했다.[14] 나는 안무가들이 이와 같이 춤에 대한 개념을 재설정하는 순간 역사의 먼지의 퇴적 작용이 드러나기 시작했다고 생각한다. 정치성과 관련한 춤의 입장뿐 아니라 어지러운 일련의 사건들을 구성하는 움직임의 존재론적 혹은 정치적 역할에 대해 이들은 질문을 제기했던 것이다. 이들의 도구는 정지 행위였다. 물론 그 당시에 나는 이들의 작업에 즉흥적인 면이 있다고 느꼈다. 또한 작업 과정에서 정지성이라는 드라마투르기에 대한 논의도 없었다. 그럼에도 불구하고 안무가들이 정지 행위를 연속적으로 선보임으로써(무대 위에서 혹은 세상에서) 움직임을 제공하는 존재인 무용수의 현전이 맞은 위기를 표현하고 있다는 점은 분명해 보였다. 정지 행위, 다시 말해 춤의 소진은 동시대 실험적 댄스의 자기비판이 존재론적인 비판에서 나아가 정치-존재론적 비판으로 발전할 수 있는 가능성을 열어주었다. 춤과 움직임의 무비판적인 동일화를 무효로 만드는 일은 무용수가 이동성에 참여하는 것을 재구성하는 정

지 행위에 의해 시작되었다. 나아가 이러한 정지 행위는 후기 자본주의적 근대성의 이데올로기적 구성체에 영향을 주고 지지하고 재생산하는 이동성을 생산하는 일반 경제에 참여하는 것에 대한 수행적 비판으로 작동하는 것이었다.

이 책에서 소개될 장들은 순서에 상관없이 읽어도 좋으나 여기서는 각 장의 주요 주제들에 대해 순서대로 서술해보겠다. 각각의 장에서는 근대성의 정치적 존재론에 대한 안무의 참여를 비판하는 데 주요한 비판적 지점들이 제시될 것이다.

우선 다음 장에서는 움직이고자 하는 욕망만큼이나 강력한, 안무에 본질적인 비운동적 요소와 힘에 대해서 논의하고자 한다. 이를테면 죽은 마스터의 목소리, 자크 데리다가 언급한 법의 핵심적인 요소인 "발화수반적illocutionary 혹은 발화효과적perlocutionary 힘"과 안무의 관계(1990: 929), 댄스 스튜디오의 유아독존적인 성질, 안무적인 것의 핵심에 있는 남성의 동성사회적homosocial 욕망 등이 그것이다. 구체적으로 나는 이러한 힘들을 스텝들을 엄격하게 미리 결정한 1960년대 시각예술가 브루스 나우먼의 필름 작업에서 발견한다. 내가 이 필름을 읽는 방식은 안무적인 것의 유령론적인hauntological 힘에 주목하는 것이다. 그 힘은 선형적인 시간을 교란시키고 주체성이 만나는 특정한 조건들을 분출시킨다. 또한 나는 유럽의 안무가 후안 도밍게스와 자비에르 르 루아의 작업을 통해 남성 무용수의 몸과 언어와의 관계, 그리고 남성 무용수의 몸의 '되기'에 대한 집중을 새롭게 그려보기 위해 어떻게 유아독존성과 남성성이 안무적 비판의 실천 속에서 제시되는지 살펴볼 것이다.

3장에서는 프랑스 안무가 제롬 벨의 작업들을 분석함으로써 2장에서 연구했던 개념들을 발전시켜나갈 것이다. 특히 그의 작업에서 나타나는 반복, 정지, 언어의 사용을 유심히 살펴볼 것이다. 이를 통해 나는 벨에 의해 제안되는 몸의 언어적 물질성이 움직임의 디스플레이와 연결될 때 (그의 작업을 특징짓는) 안무와 시간성의 관계를 새롭게 정의하는 파로노마시아paronomasia 효과가 드러난다고 주장할 것이다. 또한 나는 벨의 작업을 읽는 데 데리다와 하이데거의 철학을 적용할 것이다. 이를 통해 나는 벨의 작업이 가스통 바슐라르가 정의한 "느린 존재론"이라는 개념의 경로를 따라 임시적으로나마 작동한다고 제안할 것이다. "느린 존재론"이란 형태의 안정성을 불신하고 기하학의 미학을 거부하며 강도의 시스템과 힘의 장으로서의 현상을 제시하고자 하는 태도를 우대하는 것이다.

내가 벨의 작업을 읽는 방식은 4장에서 이야기될 재현 비판을 위한 프레임을 미리 드러낸다. 4장에서는 북미의 트리샤 브라운과 스페인의 라 리보라는 매우 다른 두 명의 안무가를 다룰 것이다. 여기서 나는 이들이 춤의 지면을 재구성하기 위해 어떻게 시각예술에 개입해 들어가는지 관찰하고자 한다. 예를 들어, 브라운의 〈드로잉 생중계It's a Draw/Live Feed〉라는 작업은 잭슨 폴록의 남성적 드립 페인팅drip painting 비판으로서 수직성을 공격하는 것으로 읽힐 수 있다. 나는 로절린드 크라우스Rosalind Krauss가 조르주 바타유의 형태 없음formless에 대한 개념을 읽는 방식을 참고할 것이다. 또한 브라운이 춤과 드로잉의 규범적이며 절제된 관계를 어지럽힘으로써 만들어내는 공간에 대해 살펴보기 위해, 앙리 르페브르가 폭로한 "추상적 공간"의 건축

적 구성에 내포된 "발기성erectility"에 대해 생각해볼 것이다. 내가 〈파노라믹스Panoramix〉라는 라 리보의 긴 작업을 읽는 방식은 수직성이 갖는 건축적 특권에 대한 비형태적dismorphic 도전으로서 비스듬한 사선에 관한 논의를 바탕으로 하고 있다. 또한 라 리보의 작업이 브라운의 〈드로잉 생중계〉에서 엿볼 수 있는 원근법과는 다르게 시선의 무게에 대한 현상학적 질문을 던지고 있다는 사실은 매우 중요하게 다뤄질 것이다.

나는 근대적 주체성이 식민지화된 혹은 인종차별적인 장에 배회하는 "움직임을 향한 상태"로서 제안되었기에 춤의 정치적 존재론에 대한 어떤 비판도 과연 인종차별적인 상처와 식민주의적인 약탈에 의해 황폐해진 땅 위에서 어떻게 움직여야 하는가 하는 질문에서 자유로울 수 없다고 생각한다. 이러한 맥락에서 5장은 프란츠 파농의 「흑인이라는 사실」(1967)이라는 글을 안무적으로 독해해 발을 헛디딘다는 것이 정치성과 운동성을 어떻게 중개하는지 살펴본다. 이를 위해 퍼포먼스 아티스트 윌리엄 포프엘의 기어가기 작업이 폴 카터가 말한 "바닥ground의 정치학"과 어떻게 연결되는지 살펴볼 것이다(Carter 1996). 나아가 이러한 "바닥의 정치학"이 파농이 「흑인이라는 사실」에서 보여준 존재론 비판을 어떻게 재구성했는지도 살펴볼 것이다. 나는 포프엘의 정중면(인체의 이마에 수직인 면—옮긴이) 작업이 우리를 둘러싸는 동시에 가로지르는 신식민주의적인 환경을 호명하고 그것에 직접적으로 반응하는 운동성을 늦춘다고 주장하려 한다.

근대의 "움직임을 향한 존재"의 양상으로서 식민주의와 안무를 살펴보는 일은 "바닥의 정치학"에 근거를 둔 것이다.

이것은 에이버리 고든이 "유령화된 인식론haunting epistemology"이라고 표현했던 것처럼 "역사의 부당하게 묻힌 몸들"로부터 시작되는 강력한 움직임을 드러내는 것이다(Gordon 1997). 6장에서는 베라 만테로의 단독 작업 ‹e.e. 커밍스가 말한 신비로운 것uma misteriosa coisa disse e.e. Cummings›을 살펴봄으로써 후기식민주의의 멜랑콜리아에 대해 다시 생각해보고자 한다. 특히 기억과 망각의 윤리학이 어떻게 현재의 비판적 인종이론과 안무의 존재론적 프로젝트와 연관을 맺는지 살펴볼 것이다. 특히 유럽에서 공식적으로는 마지막으로 제국을 표방했던 포르투갈에서 만들어진 호세 무뇨즈의 단독 작업의 특이성에 집중함으로써 나는 안무적 이동성을 실현하기 위한 활력적인 자원으로서 동원된 인종화된 타자가 얼마나 중요했는지 보여주려 한다. 그 후 짧은 결론으로 이 책을 맺을 것이다. 거기서 나는 근대성 안에서의 "멜랑콜리아 프로젝트"(Agamben 1993)에 대해 언급하며 최근 무용학과 퍼포먼스 연구에서 시도하는 새로운 존재론적 안무 구성의 지형을 파악할 것이며, 두 학제에서 대안적 시간의 양태와 다른 종류의 정동에 대해 제언할 것이다.

　　　　　코레오그래피란 무엇인가

1. 제롬 벨의 작업에 대해서는 3장에서 구체적으로 논의할 것이다.

2. 꼭두각시 인형들이 월등한 한 가지 이유는 내면의 정신적인 삶이 결여되어 있다는 사실에서 기인한다. 이것은 "중력의 자연스러운 중심"이 다른 신체 부위로 옮겨지는 것을 방지하고 우아한 움직임을 최대한 표현하게끔 한다. 클라이스트의 텍스트는 수많은 해석과 비평적 분석의 주제가 되어왔다. 폴 드 만의 「낭만주의의 레토릭」(1984)은 의심할 여지 없이 가장 영향력 있는 텍스트다. 이 텍스트에 대해 잠시 말하자면, 드 만은 클라이스트의 텍스트를 읽는다는 행위의 비유로서 이해했다(읽는 이는 글쓰기가 남긴 표시를 항상 놓칠 수밖에 없기에 그에게 읽는다는 행위는 결코 끝낼 수 없는 시험이다). 이러한 해석을 방해하지 않는 한에서 나는 「인형극에 관하여」라는 텍스트에 대해, 표현성, 진실성, 신 그리고 존재와의 관계 안에서 인간의 움직임, 동물의 움직임, 그리고 꼭두각시 인형들 사이에서 의도되는 세 가지 존재-운동신학적인 주장들로 인해, 읽는다는 행위에 대한 논평으로 국한된 드 만의 해석이 확대되어야 한다고 생각한다. 또한 클라이스트의 텍스트에 인용되었던 "요정들"이라는 환기는 역사적으로 설득력이 있으며 그가 말하는 중력에 저항하며 춤추는 꼭두각시 인형이라는 표현은 샤를 디들로의 공연에서 선보인 "나는(flying) 테크닉", 즉 18세기 말 무대에서 비행의 환상을 만들어냈던 연극적 기계에도 잘 들어맞는 표현이다.

3. 데리다는 서양 형이상학(그가 "서양의 역사"와 동일시하는)의 역사는 고정된 중심(말의 모든 감각 안에서 현전으로서의 존재) 위주로 돌아간다고 주장했다. 데리다는 니체, 프로이트, 하이데거를 통해 진실성으로서의 현전, 주체로서의 현전, 존재로서의 현전은 각각 근본적으로는 중심으로부터 분산되었다고 주장했다(1978: 279).

4. 글쓰기의 유령적 효과와 글쓰기의 실천에 대해 매우 주의 깊게 다가섰던 것처럼, 그라마톨로지에 대한 질문으로서 언어에 대한 질문을 급진적으로 재구성한 데리다는 몸에 대한 철학자로 남아 있다. 데리다에게 몸은 이미 언어적이고, 이미 글쓰기 기계 안에 있는 것이었다. 카프카가 몸을 이해한 방식과 마찬가지로, 몸이 언어적이라는 것은 그것이 덜 물질적이라는 뜻은 아니다. 법의 힘, 베푸는 것, 윤리, 죽는 것, 타자에게 귀를 기울이는 것, 신학과 같은 데리다가 가장 소중히 여겼던 주제 안에서 실제적 실천과 수행성이 얼마나 중요했는지 살펴보라.

5. 투아노 아르보는 1589년에 글쓰기 'graphie'와 춤 'orcheso'를 합성해 'orchesography'라는 용어를 만들었다. 그와 유사하게 오늘날 '코레오그래피'라고 불리는 용어는 1700년에 라울오거 푀이에가 쓴 동명의 논문에서 소개되었다. 흥미롭게도 1706년에 존 위버는 「푀이에의 용어에 대한 정확하고 온당한 번역」에서 '코레오그래피'를 '오케소그래피'로 번역했는데, 이를 통해 18세기에 오케소그래피 라는 단어가 유통되고 있음을 알 수 있다. 어느 쪽으로 단어가 배치되든지 간에 춤을 글쓰기와 섞은 것은 오늘날까지 활발히 진행되는 기획적이고 기술적이고 담론적이며 이데올로기적이고 상징적인 힘의 실천을 명명한다.

6. "근대적 체현의 특이한 점은 유일한 개인으로서, 법적으로 집행할 수 있는 권리와 가치의 운반자로서 개인화 과정과 신체의 식별화 과정 에서 드러난다"(Ferguson 2000: 38).

7. 들뢰즈 안에서 "본질적인 모더니스트" 에 대해 확인한 제임슨은 자신의 주장을 좀 더 밀어붙였다(2002: 4).

8. "그것은 주체의 특성에 부합하는 환상이었고 그것과 다른 것들을 사물로, 주변의 것으로, 현전하는 것에 대항하는 부재한 배경으로 만드는 과정을 통해 빼앗아버리는 것이었다. 그것은 전능적인 부인을 유지하기 위해 정신적 의도와 신체적 행위 사이의 결별에 의존하고 있는 환상이었다. 이러한 환상 속에서 주체는 스스로의 모성적 기원에 대한 의존을 역사가 밝히는 동안에는 스스로의 역사를 부인해야만 했다" (Brennan 2000: 36).

9. "많은 경우 모던 댄스의 비평과 연구는 춤을 정치적으로 해석하는 것이 그 효과를 방해한다는 가정 쪽으로 기울어 있다"(Martin 1998: 14).

10. "철학자는 세상을 오직 다양한 방법 으로 해석한다. 그러나 중요한 것은 세상을 바꾸는 일이다"(Marx & Engels 1969: 15).

11. 이 책에 인용된 슬로터다이크의 글은 모두 프랑스어판에서 지은이가 번역한 것이다.

12. Banes 1989와 Manning 1998, Siegel 1992를 참조하라.

13. 가스통 바슐라르의 "느린 존재론"은 3장에서 논의될 것이다.

14. 프랑스의 비평가이자 프로그래머인 장마크 아돌프를 지칭한다.

남성성, 유아론, 코레오그래피:

브루스 나우먼, 후안
도밍게스, 자비에르 르 루아

만약 우리가 이 퍼포먼스를, 특히 그것의 시간성을 제대로
이해하고 묘사하고 싶다면, 우리는 인과관계, 기억, 기대 그리고
재현과 같은 전문어를 모두 내려놓아야 한다. (Carr 1986: 36)

춤의 장소는 시간을 통해 순환된다. 그것은 실재계와 상상계
모두를 유령에 홀리게 한다. (Louppe 1994: 13)

유령에 사로잡힌다는 것은 역사적이며 사회적인 효과들에
묶인다는 것이다. (Gordon 1997: 190)

일시적으로 순환되는 춤의 장소를 사로잡으며, 인과관계와 재
현의 논리에 도전하고, 서양의 안무 안에 존재-역사적으로 기초
하고 있는 어떤 주체성이 움직이고 있다. 바로 고립된 남성 무용
수다. 이 장에서는 남성적 유아론을 본질적인 요소로 삼고 있는
초기 근대의 주체성 기계로서 서양 안무(투아노 아르보의 『오케
소그래피』라는 무용 지침서에서 보이는)가 생성되는 과정에 대
한 동시대적 메아리를 검토하기 위해 춤의 역사적 시간을 가로
지르려 한다. 따라서 이 장에서 살펴볼 작업들은 모두 한 명의
남성 무용수가 텅 빈 공간에 고립되어 홀로 움직이는 것을 특징
으로 하고 있다. 빈방이나 텅 빈 스튜디오, 어두침침한 빈 공간
에서 유령에 쫓기는 고독, 의지의 집중, 실행하는 순간의 정확성
이 모두 섞여서 유아론적 과잉이라고 표현될 수밖에 없는 것이
창조된다. 브루스 나우먼의 1960년대 초월적 안무 실험들이 바
로 그러한 예인데, 〈과장된 태도로 정사각형 둘레를 걷기Walking in
an Exaggerated Manner around the Perimeter of a Square〉(1967~68),[1] 〈정사각형 둘레에

서 춤추기 혹은 운동하기Dance or Exercise on the Perimeter of a Square⟩(1967~68)[2] 와 같은 작품들과, 아름답고 단순하게 반-중력적인 운동을 보여주는 ⟨거꾸로 매달려 회전하기Revolving Upside Down⟩(1969)[3] 같은 작업 등이 있다. 또한 후안 도밍게스의 압도적으로 자기중심적인 텍스트인 ⟨AGSAMA(All Good Spies Are My Age, 좋은 첩자는 모두 내 또래)⟩(2003), 자비에르 르 루아의 장난기 많은 ⟨자아 미완성 self unfinished⟩(1999)도 거기 덧붙일 수 있겠다. 이러한 작업들을 분석함에 있어 나는 안무의 존재론적, 사회적, 역사적 효과가 어떻게 유아론적 남성성을 유령처럼 사로잡고 있는지, 혹은 그것이 어떻게 유아론적 남성성에 사로잡히고 있는지 고찰하고자 한다.

유아론은 철학에서와 마찬가지로 안무의 영역에서도 불확실한 위치를 점하고 있다. 나는 특히 루트비히 비트겐슈타인의 『논리-철학 논고』에 등장하는 유아론에 대한 짧은 언급(5.6번 명제부터 5.6331번 명제)을 중심으로 유아론의 철학적 모호함에 대해 논의할 것이다. 이 오스트리아 철학자가 유아론이 형이상학적 주체가 경험과 맺는 관계에서 핵심적인 문제라고 보았을 때 놀랍게도 그것은 세상을 향해 열렸다. 『논리-철학 논고』 속 비트겐슈타인의 제안은 우리에게 다음과 같은 사실을 환기해준다. 그것은 유아론이 주체성을 언어의 논리에 묶어두는 대단히 중요한 바로 그 지점에서 안무적인 것, 즉 근대성의 "움직임을 향한 존재"를 글쓰기에 묶어두는 기술이 고립된 남성성을 생산하는 동시에 비판하기 위해 철학과 스스로를 나란히 한다는 점이다.

이와 같은 기초적인 관찰을 근거 삼아 좀 더 자세히 살펴보자. 우선 1960년대 후반 흑백 비디오테이프와 16mm 필

름으로 촬영된 브루스 나우먼의 초월적 안무 실험들로부터 시작하자. 1966년 데이비스 캘리포니아 주립대학교에서 회화와 조각을 공부한 후 나우먼은 자신의 몸을 핵심적인 요소로 사용해 사진, 조각, 영상 등의 작업을 시작했다. 미술 평론가 코셰 반 브루겐에 따르면, 1966년과 1967년은 "나우먼이 몸에 대해 의식하기 시작한 시기"로서 그의 "몸에 대한 의식"은 상호보완적인 세 갈래의 작업들을 생산했다. 첫째는 몸이 직접 출연하는 것이다. ‹손에서 입까지From Hand to Mouth›(1967)라는 매우 아름다운 작업이 그 예다. 둘째, 움직이는 관객의 몸으로 인해 채워지는 구조에 관한 것이다. 이 경우의 예로는 묘한 느낌의 ‹퍼포먼스 복도Performance Corridor›(1966)가 있다. 마지막 경우는 아주 흥미롭고 포착하기 어려우며 수행적인 것으로 "자신의 몸을 주위환경을 측정하는 기준으로 삼는" 방법이다(in Morgan 2002: 43). 세 번째 경우 중에는 ‹퍼포먼스(살짝 웅크리다)Performance(Slightly Crouched)›(1968)와 같이 직접 갤러리에서 수행한 것도 있고, 테이프나 필름에 기록된 것도 많다. 특히 나는 후자의 경우 중 나우먼이 스튜디오에서 찍은 1967년부터 1969년까지의 필름 시리즈에 관심이 있다. 그 작업들은 스스로의 존재-역사적인 요소들이 소환될 때마다 안무가 어떻게 유령처럼 어른거리게 되는지 매우 독특한 방식으로 보여준다.

나우먼의 스튜디오 필름은 캘리포니아에 있는 자신의 스튜디오에서 1967년에서 1968년 사이에 처음 촬영되었고 이후 1968년 겨울부터 1969년까지는 뉴욕으로 옮긴 자신의 스튜디오에서 촬영되었다. 이 필름들 속에서 나우먼은 버려진 텅 빈 스튜디오에서 홀로 움직인다. 그는 의식적으로 스스로 고

코레오그래피란 무엇인가

립시킨 몸이 운동, 소리, 해부학, 언어, 균형, 공간, 남성성 그리고 춤과 맺는 관계에 대해 매우 정교하게 집착적이고 엄격한 탐구들을 수행한다. 나우먼은 "나는 그것들이 무용수가 없는 춤-문제들이라고 생각했다"고 말한다(in Kraynak 2003: 142).

최근 들어 나우먼과 춤의 관계가 "춤의 의미와 춤의 기본 재료들에 대해 면밀히 검토하기 시작한 1960년대 초기에서 중반까지 진행된 실험적 무용에 빚진 것"으로부터 비롯했다고 설정하는 비평이 대두되기 시작했다(Kraynak 2003: 15). 재닛 크레이나크는 1960년대 초부터 뉴욕의 저드슨 극장에서 공연했던 안무가들, 특히 이본 라이너Yvonne Rainer를 언급한다. 최근의 한 관련 일람에서 비평가이자 큐레이터인 수전 크로스 역시 나우먼의 작업에 미친 저드슨 극장의 영향력에 대해 인정한 바 있다(Cross 2003: 14). 나우먼을 곧장 1960년대 포스트모던 무용 안으로 위치시키려 하는 시도는 아주 흥미로운 역사기술적historiographic 움직임이다. 이러한 움직임은 사실 최근에 기대하지 않았던 곳에서도 계속해서 일어났다. 예를 들어, 댄 그레이엄은 에릭 드 브륀과 인터뷰하면서 "샌프란시스코에는 라 몬테 영La Monte Young이나 테리 라일리Terry Riley(스티브 리히에게 영향을 받았던)가 있던 시절이 있었고 시모네 포티Simone Forti나 브루스 나우먼 같은 무용가들은 모두 앤 핼프린Anne Halprin의 워크숍에 속해 있던 시절이 있었다"고 진술한다(Graham & de Bruyn 2004: 110, 강조는 인용자). 나우먼이 핼프린의 워크숍에 참가했다는 그레이엄의 진술은 놀라웠다. 그레이엄의 이러한 진술을 처음 접했을 때,[4] 나는 나우먼이 저드슨 극장의 초석을 놓았다고 평가받는 핼프린의 워크숍에 참여했다는 다른 근거

를 찾지 못한 상태였다.[5] 궁극적으로 나는 그레이엄의 진술이 틀렸다는 것을 확인할 수 있었다. 나는 나우먼이 핼프린의 워크샵에 참여하지 않았다는 사실을 두 가지 경로를 통해 확인할 수 있었다. 첫 번째 근거는 캘리포니아 대학 버클리 미술관의 수석 전시 큐레이터인 콘스턴스 르월렌Constance M. Lewallen으로부터였고, 두 번째는 도널드 영 갤러리를 통해 브루스 나우먼 스튜디오로부터 직접 확인한 바에 의한 것이다.[6] 그럼에도 불구하는 나는 그레이엄의 회고가 나우먼과 춤의 관계를 재정립하려는 상황에서 시사하는 바가 크다고 생각한다. 왜냐하면 그레이엄의 잘못된 회고는 기억의 미끄러짐을 보여주기 때문이다. 나우먼을 저드슨 운동의 주요한 근원으로 위치시키는 그레이엄의 미끄러진 기억은 나우먼과 안무의 관계를 재정립한다. 이는 나우먼을 북미 포스트모던 무용의 대서사 안에 위치시키려는 크레이나크의 욕망을 되풀이한다. 이런 불편한 충동은 저드슨을 1960년대 미국에서 일어난 다른 형태의 움직임에 관한 실험과의 관계에서 독보적인 위치로 정립하려는 욕망과 관계가 있다. 나우먼이 있지 않았던 곳에서 나우먼을 '기억'한다는 것은, 나아가 그를 포스트모던 무용가라고 부르고 그의 작업을 저드슨에게 '빚진' 것으로 정립하려는 시도는 그의 작업에서 안무적인 것이 시사하는 매우 특별한 기능에 대한 대안적인 평가를 불가능하게 한다.

1988년에 쓰인 코셰 반 브루겐의 텍스트는 나우먼의 '춤'에서 나타나는 보행자적인 특성을 강조하고 있는데도 나우먼에게 영향을 끼친 요소를 저드슨에 한정짓지 않는다. 오히려 그녀는 나우먼이 스튜디오에서 필름을 촬영할 당시였던 1952

　　　　　　　　코레오그래피란 무엇인가

년에 열린 브렌다이스 대학교 창작 예술제에서 머스 커닝엄Merce Cunningham이 사용했던 일반인들의 일상적인 움직임에 대한 나우먼의 '의식'이 어떻게 그의 작업에 시작점이 되었는지 묘사하고 있다(in Morgan 2002: 50). 그러나 과연 나우먼 자신은 춤과 자신의 작업의 관계에 대해 무엇을 말했는가? 로레인 씨어러Lorraine Sciarra와의 1972년 인터뷰에서 나우먼은 스튜디오 필름 작업을 진행할 때 자신의 마음 상태에 대해 다음과 같이 말한다.

> 나는 샌프란시스코에서 무용가로 활동했던 메러디스 몽크Meredith Monk를 만났습니다. 그녀는 동부에서 선보인 나의 스튜디오 필름들을 봤다고 했습니다. 우리는 잠시 그것에 대해 이야기를 나누었고 나는 이 작업들에 대해 누군가와 이야기할 수 있는 기회를 가질 수 있어서 매우 좋았습니다. 왜냐하면 나는 내가 했던 것들이 일종의 춤이라고 생각했는데 그 이유는 나는 커닝엄과 다른 무용가들이 했던 것들에 대해 잘 알고 있었기 때문입니다. 그들은 매우 간단한 움직임들을 포착해서 그것을 춤으로 제시함으로써 춤으로 만들었지요. 물론 나는 무용가는 아니었지만 그리고 비록 내가 잘 모르는 것에서 어떤 것을 내 작업에 가져오더라도 충분히 진지하기만 하다면 그들도 나의 작업을 진지하게 대해주리라 생각했던 것 같습니다.
>
> (Kraynak 2003: 166)

자신의 영상 작업 과정에 대한 나우먼의 회상에는 춤과 그것이 가지는 분명한 관계가 드러나 있다. "나는 내가 하는 것을 일종의 춤이라고 생각했다." 하지만 좀 더 명확했던 것은 나

우먼 자신이 무엇을 하고 있다고 생각했는지 정의내리기를, 그리고 그의 작업이 추구하는 미학적 메시지, 특정한 저자에 대한 부채, 받은 영향 등을 정의하기를 망설였다는 것이다. 나우먼의 망설임은 적어도 그의 작업과 저드슨의 직접적 연관 관계에 대해 확신하는 성급한 발언들에 대해 속도조절을 요구한다. 물론 나우먼은 자신이 서부에 있을 당시 영향을 준 "다른 무용가들"이 누구인지에 대해서는 구체적으로 언급하지 않았다. 그러나 위에서 인용한 나우먼의 1970년 인터뷰는 반 브루겐의 조심스러운 표현을 뒷받침하며, 나우먼이 1950년대 커닝엄의 실험에 대해 의식하고 있었다는 점을 밝히고 있다(실제로 1969년에 나우먼은 마침내 1970년에 공연된 커닝엄의 ‹트레드Tread›라는 공연의 무대 디자인을 담당했다). 그러나 같은 인터뷰에서 나우먼은 자신이 "누군가와 몸에 대해서 논의하기 시작한 것은 1968년 여름"이라고 말했다(in Kraynak 2003: 142). 여기서 나우먼이 몸에 대해 논의했다고 언급한 상대는 그 당시 샌프란시스코에 있었던 메러디스 몽크다.[7] 역사적인 동시성 때문에 나우먼의 작업이 저드슨으로부터 받은 영향을 암시하는 최근의 제안들은 나우먼 자신이 밝힌 자신의 작업과 춤의 관계와 1960년대를 통틀어 활발했던 미국 내에서의 무용 현장에 대해 침묵하고 있다. 혹시 이러한 문제가 '춤'이라는 단어를 무비판적으로 사용함으로써 야기된 것은 아닐까?

그렇다면 이 문제에 대해 어떻게 고쳐 말할 수 있을까. 무용 역사가 수전 매닝은 무용 역사기술의 억척스런 고집 속에 존재하는 오이디푸스 콤플렉스로서 누가 누구를 낳았다든가 하는 논평을 폐기해야 한다고 주장했는데, 그것과는 관

계없이 분명한 사실은 1967년과 1968년 사이의 겨울에 나우먼이 텅 빈 스튜디오에서 정확성을 요하는 움직임들을 실행하고 그것을 기록하는 필름과 비디오 작업들을 만들었다는 사실일 것이다. 과장되게 표현되는 나우먼의 고독한 존재는 그 자체로 매우 주목할 만하다. 1967~69년에 만들어져 20개가 넘는 필름과 비디오테이프들로 이루어진 이 작업 시리즈를 계속해서 보다 보면 이와 같은 놀라움이 더욱더 커진다. 나우먼의 스튜디오 필름에서 묘하지만 동시에 꽤 분명히 드러나는 것은 그것들이 춤이라기보다는 안무적인 것이라는 사실이다. 안무적인 것이란 미리 짜인 스텝들이 엄격하고 체계적으로, 편집광적으로 실행됨으로써 드러나는 것이다. 〈과장된 태도로 정사각형 둘레를 걷기〉(흑백, 16mm, 1967~68)에 나오는 움직임들을 예로 들어보자.[8] 그리고 이것의 안무를 재구성해보자.

우선 빈방을 찾는다. 그리고 스스로를 가둔다. 극장에서처럼 어느 쪽이 앞쪽이 될지를 정한다. 방의 가운데 바닥을 치운다. 방 뒤쪽에 너무 작지 않은 직사각형 거울을 비스듬히 세운다. 거울을 방 안쪽으로 향하게 세우지만 아무도 비추지 않게 놓는다. 흰 테이프로 10피트의 정사각형을 표시한다. 그 안에 발 하나 들어갈 만한 공간을 남기고 좀 더 작은 정사각형을 평행으로 그린다. 바깥 정사각형의 한 부분 위에 선다. 한 발을 다른 발 앞으로 놓는다. 발뒤꿈치를 세워서 발가락 끝으로, 마치 줄타기 곡예를 하는 것처럼. 차분하게 움직이는 속도를 조정한다. 한 발은 항상 곧바로 다른 발 앞에 놓아야 한다. 항상 양쪽 발 모두가 흰색 테이프에 맞닿아 있는지 확인한다. 한 발짝씩 움직일 때마다 엉덩이가 매우 과장된 방식으로 파

남성성, 유아론, 코레오그래피

브루스 나우먼, ‹과장된 태도로 정사각형 둘레를 걷기›(1967~78).
비디오 스틸, Electronic Arts Intermix(EAI), 뉴욕.

코레오그래피란 무엇인가

도처럼 올라갔다 내려갔다 반복할 것이다. 등 아래쪽은 약간 구부리고 배를 약간 앞으로 내밀면 조금 우습게 보이겠지만 동작을 수행하기에는 수월할 것이다. 한 바퀴를 다 돌고 나서 반대 방향으로 뒤로 걷는다. 역시 과장된 태도로 한 발을 뻗어 다른 발 뒤에 놓는다. 이렇게 한 바퀴를 돌고 나면 다시 앞쪽으로 방향을 바꾸어 앞으로 걷는다. 이것이 끝나면 또다시 뒤로 걷는다. 이것을 지겹도록 계속 반복한다. (이 빈방에 정말로 혼자 있는지 확인하기 위해 벽에 기대어 놓은 거울 근처에 스툴 하나를 놓아라.)

침묵 속에서 진행되는 나우먼의 체계적인 안무를 묘사하는 약 10분짜리 필름은 누구나 할 수 있는 춤을 제안하기 위해 만들어진 것처럼 느껴질 수 있다. 그러나 이 작업의 핵심은 1960년대 말과 1970년대 초에 행해진 퍼포먼스 아트와 같이 누구나 할 수 있는가, 혹은 (최근에 출판된 1960년대의 무용에 대한 책의 부제를 빌려서) "어떤 것도 가능했다"는 것을 증명하기 위함이 아니다(Banes & Baryshnikov 2003). 오히려 나우먼의 작업은 누군가가 매우 엄격하고 체계적으로 미리 구축된 프로그램을 그것의 궁극적인 결과까지 따라가보기로 했을 때 신체적으로, 주체적으로, 시간적으로, 정치적으로, 형식적으로 무엇이 생산될 수 있는지 살피기 위한 것이다. 나우먼의 스튜디오 필름의 경우 그것이 어떤 프로그램이든지 제목의 명령에 절대적으로 따라야 한다는 것이 분명히 드러나 있다.

나우먼의 모든 스튜디오 필름은 각자의 제목에 표현된 과제를 정확하게 실행함으로써 일련의 지시들에 대한 디스플레이로

남성성, 유아론, 코레오그래피 59

구성된다. 다시 말해 그 작업들은 단순히 몸을 묘사하는 것이
아니라 움직임의 언어라고 이해될 안무적인 악보를 묘사하고 있는
것이다. (Kraynak 2003: 17, 강조는 인용자)

여기에서 잠시 "일련의 지시들"을 디스플레이하는 것과, "움직
임의 언어"로서 "안무적인 악보"를 묘사하는 것 사이에 크레
이나크가 수립한 결합 관계에 대해 생각해보자. 크레이나크의
결합 경로를 따라가기 위해서는 안무가 지시들을 명확하게 디
스플레이하기 위한, 완전히 수행되고 그것을 가시적으로 뚜렷
이 나타내기 위한 도구라는 것을 이해해야 한다. 크레이나크
는 여기서 안무를 복종의 문제와 법의 문제로 연결시킨다. 나
아가 그는 안무가 아니었다면 부재할 수밖에 없었던 명령의
목소리와 힘을 가시화하고 현재화하는 신비한 능력을 안무와
연결시켰다. 그러나 만약 안무가 법의 힘을 디스플레이하고 현
재화하는 것이라면, 크레이나크가 결합한 시퀀스의 끝에 "언
어"라는 단어가 첨가되었다는 것은 문제를 복잡하게 만든다.
여기서 "언어"라는 단어의 첨가는 논리적으로 또한 어원학적
으로 벽에 부딪치게 된다. 왜냐하면 안무는 결코 움직임의 "언
어"가 될 수 없기 때문이다.[9] 오히려 안무란 움직임의 글쓰기
(움직임에 선행하는 혹은 움직임 후에 오는 글쓰기)다.[10] 그렇
다면 언어는 어디에서 안무적인 것과, 혹은 움직임의 글쓰기와
만나게 되는 것일까? 나는 크레이나크가 안무적인 것을 미리
구축된 지시들의 묶음을 책임감 있고 조심스럽게 실행하는
것으로 정의한 이후에 "언어"를 불러옴으로써, 매우 엄격한 의
미에서 발화가 수행적인 것으로 분류되는 경우에 한해서 어떻

게 언어가 안무와 유사해지는지 밝히고 있다고 생각한다. 여기서 발화가 수행적인 것으로 분류된다는 것은 발화효과적 언어행위가 몸을 움직이게 하는 경우를 의미한다. 발화효과적 언어행위에서 "언어는 효과를 동반한다. 그러나 언어 자체가 효과는 아니다"(Butler 1997b: 39). 나우먼의 안무적 실험은 몸을 통해, 혹은 몸에 대해 행동하는 언어를 드러내고 있다. 나아가 언어가 어떻게 움직여지는지 나타내고 있는 것이다.

크레이나크는 어떻게 스튜디오 필름이 만들어지는 "전체의 과정이 언어적 진술, 즉 지시라고 부를 수 있는 것들로부터 시작되었는지" 설명하고 있다(Kraynak 2003: 23). 이러한 진술-지시는 나우먼의 모든 스튜디오 필름 작업에서 드러난다. 그의 스튜디오 필름 각각은 그것의 제목이 말하는 것들을 '수행'하거나 '행한다'. 작품의 제목은 행동과 존재 사이의 좁은 공간을 정의할 권위를 얻게 된다.[11] 크레이나크는 스튜디오 필름에서 나우먼의 제목들은 오스틴이 "발화효과적 수행성"이라고 부른 것을 작동시킴으로써 언어의 '행함', 즉 언어의 비진술적 nonconstative 기능에 대한 그의 관심을 드러내고 있다는 것이다. "우리는 발화수반 행위(말이나 글을 통해 명령, 경고, 약속 등을 하는 행위)와 발화효과 행위를 구분해야 한다. 예를 들어 '말로써 내가 그 사람에게 경고를 한 것'과 '말함으로써 내가 그 사람을 결국에 설득해낸 것, 혹은 놀라게 한 것, 혹은 그만두게 만든 것'은 구분되어야 한다"(Austin 1980: 110). 내가 이러한 크레이나크의 통찰에 덧붙이고 싶은 것은 '말함으로써' 나우먼은 '스스로를 설득해냈고' 스스로를 '계속하게 했다'는 사실이다. 이를 통해 발화효과 행위의 핵심에 안무적인 본성이 있

다는 것을 밝히고 있는 것이다.

미리 주어진 지시들을 체계적으로 그리고 정확하게 구체화해 움직이게 하는 나우먼의 주의 깊게 실행된 행동들은 안무와 언어에 공통적으로 잠재된 명령하는 힘을 밝히고 있다. 좀 더 정확하게 말하자면, 나우먼의 실행된 행동들은 어떻게 언어와 안무의 관계가 이러한 명령적인 힘의 작용에 의해 매개되는지 드러내고 있는 것이다. 나우먼이 작업의 제목을 자신의 이동성을 조직하는 명령으로 받아들여 과장된 매너로 정사각형 둘레를 걸을 때, 나우먼은 "힘과 형태 사이, 힘과 의미화 사이, 발화수반 행위 혹은 발화효과 행위 등과 같은 수행적인 힘 사이"에서 발생하는 균열과 긴장감을 드러내고 있다. 자크 데리다의 말을 빌리면 이는 "힘의 변별적인differential 특징"이다(Derrida 1990: 929).

피할 수 없는 프로그램으로서의 안무적 요구에 부응하기 위해서 발화효과적 힘에 자신을 강박적으로 맡긴다는 것은 무엇을 의미하는가? 그것은 명령의 구조 아래 자신을 복종시키는 것을 의미한다. 나아가 그것은 게임의 법칙을 따르는 것이다. 또한 법의 기호 아래 발화되는 언어행위의 인용구적인 힘에 항복하는 것이기도 하다(언어행위의 인용구적인 힘은 주체성 이전에 존재하고 이를 결정한다). 그러나 안무적 명령의 완벽한 실행을 위해서 자신을 완전히 복종시키는 이러한 욕망에 대해 다르게 생각해볼 수는 없는 것일까. 장샤를 마스라Jean-Charles Massera는 「법과 함께 춤추기」라는 글에서 나우먼의 법을 준수하는 프로그램과 안무적인 것의 관계에 대해 설명한 바 있다. 그는 안무적인 것이 실현되는 방식으로서의 법의

준수가 맹목적인 복종이나 수동적인 항복이 아니라 목적이 분명한 의지와 힘의 작동이라고 주장했다. "법은 하나의 카덴스, 즉 몸속에서 순환되는 리듬이다. 당신의 욕망이 법의 리듬과 맞춰진다면 과업을 실행하는 것은 더욱더 쉬워질 것이다" (in Morgan 2002: 178). 법에 순응하는 춤을 쉽게 설명한다면 안무적인 것의 이데올로기적인 리듬이라고 말할 수 있을 것이다. 안무적인 것과 글쓰기 그리고 법 사이에 어떤 역사적, 나아가 존재론적 연관성이 있을 수 있을까? 더욱이 유아론과 남성성이 주체성을 위한 프로젝트와 관련해 안무의 모호성을 구축하기 위해서 서로를 중심으로 돌아가는 상황에서 어떤 연관성을 생각해볼 수 있을까?

1958년 투아노 아르보의 유명한 무용 지침서 제목에서 보듯 서양의 춤이 자신의 존재와 글쓰기를 섞어서 '오케소그래피'라는 새로운 용어를 창조했던 순간을 상기시키기 위해 춤의 시간을 거슬러 올라가보자.[12] 글쓰기와 춤추기를 하나의 새로운 단어로 결합한 것은 단순히 근대의 "움직임을 향한 존재"를 위해 올바른 이름을 창조하기 위함만은 아니었다 (Sloterdijk 2000b: 36).[13] 신체적인 함의를 가지고 있는 이러한 어휘적 행동은 한 변호사의 요청 덕분에 수행되었음을 『오케소그래피』를 보면 알 수 있다. 파리에서 랑그르로 돌아온 카프리올Capriol이라는 한 젊은 변호사는 자신의 수학 선생님을 찾아간다. 그러나 이 변호사의 스승이었던 투아노 아르보는 단순히 수학자일 뿐 아니라 예수회 신부였고 또한 춤의 대가였다. 이 젊은 변호사는 춤의 대가이자 신부이고 수학자인 자신의 스승에게 춤의 기술을 전수해달라고 요청한다. 카프리올

이 춤을 배우고 싶어 하는 이유는 그의 말대로라면 "나귀의 머리와 돼지의 가슴을 가졌다고 비난받지 않기 위해서"이다 (Arbeau 1966: 17). 춤이 안무로서 새로운 운명을 시작하는 결정적인 순간에 우리는 예수회 신부와 변호사의 공동 작업을 발견하는 것이다. 여기에 안무와 법의 존재-역사적 관계를 고려할 때 강력한 기반이 되는 한 쌍이 있는 것이다. 수학, 종교, 법이라는 심각한 담론 혹은 과목이 삼각형으로 둘러친 심리-철학적이고 신학적이며 젠더화된 공간 안에서 춤추고 있는 두 명의 남성. 사회화 방식으로서의 춤에 대한 이 젊은 변호사의 욕망은 텍스트적인 만큼 키네틱하고, 주관적인 만큼 사회적이며, 글쓰기인 만큼 신체적인 프로젝트다. 이것이 바로 오케소그래피다. 새로운 기표로서, 새로운 실천으로서, 글쓰기와 춤의 기술적 결합으로서, 두 남자 사이에 교육적인 유대로서, 법의 부름에 대한 대답으로서 오케소그래피의 출현에는 흥미롭게도 운동적이지 않은 요소들이 중요한 역할을 했다. 그것은 법, 글쓰기, 고립된 스튜디오, 교육적인 동성사회성 그리고 역설적으로 유아론이다.

카프리올이 춤 레슨을 요청한 이유는 어빙 고프먼이 말했던 사회적으로 용납되는 "자아의 퍼포먼스"를 이루기 위해서다(Goffman 1959: 17~79). "자아의 퍼포먼스"를 통해 이 젊은 변호사는 사회적 연극 안으로 혹은 사회의 규범적이고 이성애적인 춤 속으로의 입장을 허락받는 것이다. 여기서 흥미로운 점은 어떻게 오케소그래피가 이전의 동성사회적인 교습을 바탕으로 이성애적인 춤추기와 짝짓기의 가능성을 제공했는지에 관한 것이다. 나아가 부재하는 현전에 접속하기 위해서 개발된

안무의 특정한 방식으로서의 오케소그래피 안에서는 동일한 타인the same-other과의 사회화 과정이 드러나 있다. 다시 말해 오케소그래피는 단순히 수사적인 제스처가 아니다. 안무의 발생기라고 할 수 있는 상태의 예술인 오케소그래피(춤추기-글쓰기)는 유령적-기술적인 약속을 잉태한 상태로 나타난다. 오케소그래피는 현전을 초월하기 위해 항상 현재에 머무르기를 욕망하는 남성 주체를 위한 수단을 찾아내기 위해 만들어진 것이다. 오케소그래피라는 신조어는 기표 안에서 부재하는 현전에 접속하기 위한 직접적인 통로를 확보하는 데 필요한 유령적인 힘을 불러일으킨다. 오케소그래피 덕분에 무용 지침서를 읽음으로써 고립된 방에서도 지금 여기에 없는 이들과의 만남이 이루어질 수 있게 된 것이다. 그런데 유령적인 것과 상대하기 위해서는 특별한 형태의 남성적 유아론이 필요했다.

아르보: 고대의 춤과 관련해서 내가 이야기할 수 있는 것은
시간의 흐름과 인간의 게으름, 혹은 그것을 묘사하는 것에 대한
어려움들로 인해 우리에게 고대의 춤에 대한 어떠한 지식도
남아 있지 않다는 사실이네.

카프리올: 제가 추측할 수 있는 것은 우리가 우리 조상들의
지혜를 가질 수 없었던 것과 같은 이유로 스승님께서 만드신
새로운 춤을 후세가 알지 못할 것이라는 사실입니다.

아르보: 그렇게 봐야 하겠지.

남성성, 유아론, 코레오그래피

카프리올: 제발 그렇게 되도록 내버려두지 마십시오. 아르보
선생님, 당신은 그런 일이 일어나는 것을 방지할 수 있습니다.
당신의 춤을 기록하셔서 저로 하여금 당신의 예술을 배우게
하소서. 이를 통해 당신은 당신의 젊음과 다시 만난 것처럼 느낄
것입니다. 정신적인 운동과 육체적인 운동을 모두 사용하세요.
왜냐하면 정확한 동작의 시범을 보이기 위해서 팔다리를
사용하는 것을 억제하는 것은 스승님께 매우 어려운 일일
테니까요. 사실은 스승님의 글쓰기 방법으로 인해 당신이
부재해도 당신의 이론과 지각을 제자들이 따를 수 있을 것입니다.
글쓰기라는 방법은 당신이 부재해도 당신의 제자가 자기 방
안에서 은둔한 채 스스로를 가르칠 수 있게 할 것입니다.
(Arbeau 1966: 14, 강조는 인용자)

안무 지침서 덕분에 학생들은 빈방에 혼자 틀어박혀 있어도
스승의 유령과 함께 춤을 출 수 있게 되는 것이다. 안무적인
것으로 인해 이 젊은 변호사는 자신의 몸을 유령 되기에 기꺼
이 바칠 것이다. 나아가 이러한 되기로 인해 카프리올은 스승
의 멜랑콜리한 정동을 온몸으로 실어 나를 수 있는 것이다.
이를 위해 카프리올이 해야 할 일은 고독한 읽기-춤추기의 효
과를 통해 그의 스승이 한 번 더 춤을 출 수 있도록 하는 것
이다. 춤이 사회화의 기술이라면, 다시 말해 춤 자체가 사회화
과정이라면, 안무는 유령적인 것과 만나기 위한 유아론적인
기술로서 출현했다. 안무를 통해 남성적인 욕망의 장 안에서
부재한 것의 힘을 현전시킬 수 있는 것이다. 안무의 효과는 남
성적 욕망의 장 안에서 작동하는 글쓰기의 유령적 효과로서

명확해지는 것이다.[14]

『오케소그래피』에서 글쓰기는 운반의 기술, 좀 더 정확히 말해 원거리-운반의 기술로 작용한다. 춤추는 변호사와 춤추는 예수회 신부는 데리다가 묘사한 글쓰기가 생산하는 텔레커뮤니케이션 효과를 예측하고 있다. 「서명 사건 문맥」에서 데리다는 텔레커뮤니케이션적인 기술과 관련해서 글쓰기의 핵심에서 작동하는 '일종의 기계'를 정의했다. 데리다에게 글쓰기의 텔레커뮤니케이션 기능은 현전이라는 개념을 심각하게 방해하는 것이었다.

> 모든 글쓰기가 스스로의 정체성에 충실하게 되려면, 실증적으로
> 결정될 수 있는 모든 종류의 수신자가 완전히 부재한
> 상태에서도 그것은 작동해야 한다. 이러한 부재는 현전에 대한
> 지속적인 수정이 아니다. 그것은 현전 안에서 발생하는
> 단절이며 마침표라는 구조 안에 내재된 수신인의 '죽음' 혹은
> 그 '죽음'의 가능성이다. (Derrida 1986: 315~16)

데리다는 다음과 같이 결론 내린다. "수신인에게 적용되는 것은 발신인에게도 혹은 생산자에게도 적용된다"(1986: 316). 생산자와 수신자의 죽음은 춤의 구성적인 요소이고 이로 인해 안무적인 애원은 명시될 수 있는 것이다. 카프리올은 다음과 같이 말한다. "당신의 춤을 기록하셔서 저로 하여금 당신의 예술을 배우게 하소서. 이를 통해 당신은 당신의 젊음과 다시 만난 것처럼 느낄 것입니다." 여기서 카프리올은 글쓰기 안에 내재하는 유령적인 특성을 이해하고 있는 듯하다. 그는 안무

속에서 멜랑콜리아의 퍼포먼스를 인식한다. 멜랑콜리아란 사랑하는 대상이 영원히 떠나버리는 것을 방지하는 메커니즘이다. 여기서 춤을 춘다는 것 자체에 내재한 병적인 핵심이 드러나는 것이다. 예수회의 신부이자 작가이자 춤의 대가인 이 안무가에게 다가올 미래의 죽음에 대한 확실성은 안무적인 프로젝트를 창조하는 데 중심적인 역할을 했다. 춤을 읽음으로써 카프리올은 그의 스승이 더 이상 살아 있지 않아도 그와 다시 만날 수 있는 것이다. 안무는 이 젊은 변호사로 하여금 기초적인 제스처와 춤의 독창적인 힘, 그리고 그 속에 내재된 리듬과 부재하는 현전을 인용하고 전달하고 반복할 수 있게 해주었다. 우리는 여기서 안무와 수행적인 언어행위 사이의 깊은 관계로 돌아가게 된다. 안무와 수행적인 언어행위의 공통점은 인용성이라는 조건 아래에서 제대로 작동할 수 있다는 점이다(Butler 1993: 12~16).[15]

따라서 춤과 글쓰기를 결합하는 것은 단순히 새로운 언어기호를 창조하는 것이 아니다. 이것은 이미 유령적인 것을 불러내기 위해 쓰인 표시를 텔레커뮤니케이션적 능력을 발휘하는 쪽으로 특정하게 동원하는 것이다. 따라서 『오케소그래피』의 초판본에서 출판사의 마크 바로 위에서, 춤과 글쓰기가 합금된 이 새로운 기표는 안무적인 것의 멜랑콜리한 것과 직접적으로 연결될 때만 온전하게 유지될 수 있다는 내용의 제사epigraph를 발견하게 되는 것은 그리 놀라운 일이 아니다. 그 인용구는 다음과 같다. "애도할 시간 그리고[&] 춤을 출 시간 Tempus plangendi & tempus saltandi"(전도서 3: 4). 『오케소그래피』의 초반에 나오는 카프리올의 통곡은 책 제목 자체가 이미 접속사이기

도 한 이 책의 제사에 사용된 접속사[&]의 기능이 애도의 시간을, 서로의 부재하는 현전을 춤추는 남자들의 시간에 접속하는 것임을 알려준다. 텅 빈 방에서 이와 같은 춤이 일어나고 있다. 잊어버리지 말자.

유령에 홀린 안무적인 방 안에서 저자, 나아가 수신자의 미래의 사라짐 이후에도 작동하는 글쓰기가 작동시키는 것은 동시에 반복될 수 있는 것뿐 아니라 이미 쓰여 있는 것을 다시 쓸 수 있는 기표 안에 작동하는 리듬과 생산성이다.[16] 이렇게 계속되는 다시 쓰기는 유령에 홀린 시간성을 생산하고 안무는 여기에 참여한다. '유령에 홀린다'는 말은 이중적인 의미가 있다. 첫째는 '애도할 시간 그리고[&] 춤을 출 시간'이란 문구에서 드러나듯이 안무적인 것 안에서 유령의 역할을 강조하기 위한 것과, 부재하는 현전을 상기시키는 안무의 능력을 강조하기 위함이다. 둘째는 이 장을 시작하며 소개한 로랑스 루프의 말처럼 역사를 유령에 홀리게 할 수 있는 안무의 능력에 의해 시작된 특정한 순환적 시간성에 대한 인식론적인 설명을 제안하기 위함이다. 데리다는 이렇게 말했다. "유령에 홀리는 것은 역사적인 것이다. 그러나 이것은 특정한 시간에 얽매여 있지 않다. 제도화된 달력의 질서에 따라 하루하루 흘러가는 현재의 체인 속에서 날짜가 고분고분하게 주어지는 것이 아니다"(Derrida 1994: 4).[17] 다시 말하자면 유령에 홀린다는 것은 시간이 뒤죽박죽되는 것이며 우리가 가장 기대하지 않는 순간에 유령을 확인하는 것이다. 예를 들어 캘리포니아의 빈 스튜디오 안에서 한 젊은 조각가가 만든 필름 시리즈에서 안무적인 유령이 나타나는 경우와 같은 것이다.

이 모든 것에서 무용 스튜디오의 기능은 무엇인가? 사회적 장으로부터 고립된 무용수와 책을 좋아하는 이에게 주어지는 유령에 홀린 고립된 방은 주체성의 축적기accumulator로 작동한다. 근대 주체성의 형성에 대해 논하면서 프랜시스 바커는 17세기 들어 "읽고 쓰는 광경은 마치 무덤과 같이 개인적인 장소가 되었다"고 주장했다(Barker 1885: 2). 사적 공간에서 읽고 쓰는 것은 아르보가 『오케소그래피』를 쓰던 16세기 말 무렵에 이미 정착되었다. 바커는 마치 유령의 소리가 반향하는 공간으로서 근대 주체를 보호하고 있는 방을 묘사했다. 그 방에서는 책의 텔레커뮤니케이션적인 능력으로 인해 "꾸며낸 움직임과 텍스트의 복잡하게 뒤얽힌 담화를 피하는 가운데 발생하는 부스럭거리는 유령들의 속삭임을 들을 수 있다." 바커의 이러한 묘사는 근대 주체성의 기술로서의 안무가 얼마나 근대성의 유령적 작동을 위해서 고립된 방이라는 공간을 필요로 했는지 잘 나타내고 있다. 스튜디오라고 불리게 되는 새롭게 출현한 사적인 방 안에서(그 당시 유럽에서 이러한 공간은 불편하게도 죽은 자가 누워 있는 공간을 환기시켰다)[18] 근대 철학만이 자신의 모습을 발견한 것은 아니었다. 근대 철학의 주체성은 데카르트의 형이상학적인 것을 기초로 하고 있는 주체성에 대한 제안에서 잘 나타나듯이 독백 속에서 자신의 진실을 발견하는 것이었다. 아르보를 통해 안무는 스튜디오의 사적 공간에서 글쓰기로서, 나아가 주체성-기계로서 부재와 현전을 중재하는 자신의 존재적 가능성을 발견한 것이다.

이제 나우먼의 스튜디오로 돌아가보자. 〈과장된 태도로 정사각형 둘레를 걷기〉에 나오는 나우먼의 스튜디오는 얼핏

보면 빈 공간처럼 보이지만 사실은 이 공간은 안무적 요소로 가득 차 있다. 벽에 기댄 거울, 바닥에 그려진 정사각형 위에서 춤추기, 연습하는 제자를 지켜보는 선생님을 위한 등받이 없는 의자까지. 이것이 내가 이 작업에 대한, 또한 ‹정사각형 둘레에서 춤추기 혹은 운동하기›란 제목의 작품에 대한 반 브루겐의 의견에 동의하지 않는 이유다. 반 브루겐은 "바닥에 그려진 정사각형의 사용은 조정이 가능하다. 그것이 삼각형이나 원이 되었어도 상관없었을 것이다"라고 한다(Morgan 2002: 48). 물론 반 브루겐도 바닥에 그려진 형태의 중요성에 대해 인지하고 있다. 그는 바닥에 그려진 형태가 "움직임을 지시하고 이로 인해 나우먼의 운동이 형태화됨으로써 나우먼이 목적 없이 방황하지 않을 수 있는 기준을 마련했으며 따라서 나우먼의 움직임에 훨씬 춤과 같은 의미가 부여되는 효과가 발생했다"라고 말한다(2002: 48). 하지만 내 주장의 핵심은 형태화 자체가 나우먼의 움직임을 일반적인 의미의 춤추는 것에서 안무적인 것으로 이행하게 하고 있음을 구체적으로 나타내고 있다는 것이다. 이것은 카프리올의 방에서뿐 아니라 1700년에 출판된 라울오제 푀이에Raoul-Auger Feuillet의 『코레오그래피』라는 지침서에 나타난 흰 배경에 빈 정사각형으로 재현된 댄스 플로어에 대한 묘사에서도 찾아볼 수 있다.[19] 유령의 바스락거리는 소리에 대한 바커의 묘사와 같이 나우먼의 스튜디오는 뒤섞여버린 유령적인 시간성 안에서 안무의 유령들이 바스락거리는 소리로 가득하다.

따라서 우리는 나우먼을 위해서 아르보와 관련해 제기되었던 질문들을 반복해야 한다. 나우먼의 안무적 실험 안에

서 스튜디오의 기능은 무엇인가? 반 브루겐은 스튜디오 안에서 나우먼이 고립된 동작들을 이행하기 이전에 있었던 흥미로운 사건 하나를 소개한다. 반 브루겐에 따르면 나우먼은 그에게 다음과 같은 이야기를 들려주었다고 한다.

> 나우먼에게는 철학자 친구가 한 명 있었다. 나우먼은 그 친구가
> 책상에서 글을 쓰면서 대부분의 시간을 보낼 것이라 생각했다.
> 그러나 그 철학자 친구가 낮 시간 동안 걸으면서 대부분의 생각을
> 한다는 사실을 알게 되고 나서 나우먼은 자신 역시 스튜디오에서
> 커피를 마시며 걸으면서 시간을 보낸다는 것을 깨닫게 되었다.
> 그래서 그는 자신이 그냥 걷는 것을 필름에 담기로 했다는 것이다.
> (Morgan 2002: 47)

우리는 이미 나우먼의 스튜디오 필름이 어떻게 그냥 무작정 걷는 것 이상의 의미를 내포하고 있는지 보았다. 나우먼이 걷는 것을 형식화함으로써 그리고 이러한 형식화는 그의 작업의 파장이 춤이 아닌 안무적 실천으로서 실행되는 데 결정적이었다. 그러나 반 브루겐이 소개하고 있는 나우먼의 일화 속에는 아이러니가 있다. 하지만 브루겐은 이것을 놓치고 있는 듯하다. 나우먼은 철학을 위한 올바른 환경은 고립된 방이라고 생각했고 철학의 운동성을 생각하며 서 있는 자세와 동일시했다. 그는 철학자는 외롭게 홀로 생각하고 글을 쓰는 사람이라 생각했다. 다시 말해 나우먼에게 철학자란 세상으로부터 격리되어 자신의 책상 앞에 조용히 앉아 있는 주체다. 그러나 사실 철학자는 (소크라테스처럼, 루소처럼, 니체처럼, 드보르처럼, 들뢰

즈처럼, 가타리처럼) 어슬렁거리며 거니는 사람이다. 또한 철학자의 생각이 생겨나는 것은 그가 정처 없이 걷기 때문만이 아니라 그가 걸으면서 생각하는 공간이 방의 밖이자 열린 공간이며 다양한 사건들이 일어나는 도시의 한복판이자 현장이기 때문이다. 철학자 친구로부터 철학자가 걸으며 생각한다는 이야기를 들은 뒤에도 나우먼은 걷는 행위 자체에만 집중한 나머지 공적으로 열린 공간에서의 철학적 표류를 사적이며, 체계적이고 신중하게 안무된 걷기로 전치해버렸다.[20] 이것이 반 브루겐이 전하는 이야기 속에 숨겨져 있는 아이러니다. 나우먼은 스스로를 열린 세상으로 내보내기보다 자족적이고, 고립된 상태에서 안무적이며 유아론적인 탐구를 위해 철학을 핑계로 스스로 자신을 빈 스튜디오에 가두어버렸다.

그렇다면 나우먼의 스튜디오 필름에 나타난 안무적인 유아론 안에서 철학은 과연 어떤 역할을 하고 있는 것일까? 안무를 위한 자신의 실험을 갇힌 공간에서 행한다는 것은, 그리고 스스로 그것을 철학하는 공간과 동등하게 생각한다는 것은 나우먼이 자신의 스튜디오를 두뇌 속의 공간으로 재구성했다는 것을 드러낸다. 로버트 모건은 다음과 같이 말했다.

〈거꾸로 매달려 회전하기〉와 같은 초기 흑백 테이프 작업들의
경우, 측량할 수 없을 것 같은 예술가의 스튜디오라는 공간
안에서 움직이는 몸의 순수한 물리성은 매우 드문드문 약화되는
그것의 성질들과 함께 정신적인 행동으로 옮겨진다. 그것은
뒤샹이 뇌라고 이해했던 '두뇌-사실brain-fact' 같은 것이다.

(Morgan 2002: 13)

남성성, 유아론, 코레오그래피 73

나우먼은 그의 스튜디오 필름 작업과 비슷한 시기에 만들어진 인스톨레이션 작업 안에서 그의 "정신적인 행동"들을 사적인 공간과 동일시했다. 1968년에 나우먼은 빈방에 두 개의 스피커를 설치했다. 관객이 들어오면 "내 마음에서 나가라, 이 방에서 나가라"라는 소리가 나온다. 다시 말해 나우먼에게 마음은 방이었고 방은 그의 마음이었다. 이 두 가지는 모두 언어행위를 작동시키며 명령이라는 수단을 통해 언어와 직접적으로 연결되어 있다. 이것은 유아론적인 생각의 공간이다. 나우먼은 단순히 "스튜디오 안에서 걷기" 위해서가 아니라 고도로 정확한 걷기를 조심스럽게 실행하기 위해서 이러한 유아론적인 생각의 공간을 만든 것이다. 이 걷기는 정사각형의 둘레를 한 발로 회전하며 특정한 패턴 속에서 정사각형 춤을 추는 것이다. 안무적인 것은 유아론적으로, 안무적으로, 나아가 철학적으로 매우 분명하게 정의된 공간에서 일어나는 것이다. 그곳은 생각이 움직이는 공간이다.

만약 나우먼의 방이 주체성의 축적기라면 과연 어떤 종류의 주체성이 축적될 수 있겠는가? ‹두 개의 공을 바닥과 천장 사이에서 리듬을 변화해가며 튀기기Bouncing Two Balls between the Floor and the Ceiling with Changing Rhythms›(1967~68, 이하 ‹두 개의 공›)[21]라는 작업에서 우리는 그가 춤추고 과장된 태도로 걸어다녔던 스튜디오-축적기에 의해 보호받는 정사각형 안에서 나우먼을 다시 발견한다. 이 작업에서 나우먼은 많은 에너지를 요구하는 뉴턴적인 실험을 하고 있다. 그는 두 개의 공을 던져서 스튜디오 바닥과 천장 사이에서 계속해서 튀어 오르게 하고 있다. 그러나 나우먼이 작품의 제목이 명령하는 것을 완벽히 수행하지 못하

　　　　코레오그래피란 무엇인가

기 때문에 안무적 정확성은 무너진다. 두 개의 공의 궤도와 속도는 그의 지배력 너머에 있다. 전체 장면은 예측할 수 없고 부조리하며 실망감을 안겨줄 뿐이다. 뉴턴의 관성의 법칙과 탄도학적으로 추정되는 예측성에 대한 약속에도 불구하고 공들은 스튜디오 안에서 예측할 수 없는 궤도로 튀어 오른다. 우리는 비관계성의 공간 안에서 바닥에 표시된 안무적 정사각형 위에서 정신적인 행동을 수행하는 나우먼이 유아론과 결부되어 있음을 다시 한 번 발견할 수 있다. 여기서 모든 요소는 서로 협력해 물리학과 스포츠를 섞으며 규범적인 남성성의 장을 만들어낸다. 그러나 이 실험을 명령하는 운율에 종속된 안무적인 실험과 같은 것으로 여길 수는 없다. 이 실험에는 운율이 없다. 물리학의 세계는 고분고분하지 않다. 그것은 언어행위의 발화효과적 힘에, 나아가 제목에서 암시되는 제목이 부여하는 명령에 순종적으로 따르려는 예술가의 열망에 쉽게 항복하지 않는다.

> 브루스 나우먼: 나는 특정한 순간에 두 개의 공을 던지고 그것들을 잡으려 이리저리 뛰어다녀야 했어요. 때때로 공은 바닥에 부딪치고 천장에서 튕겨 나오기도 했어요. 혹은 방구석으로 빗나가기도 했지요. 결국 나는 두 공의 궤도를 따라가는 데 실패했어요. 결국 그냥 공 하나를 집어 벽에다 던져버렸어요. 굉장히 화가 났어요.

> 윌로비 샤프: 왜지요?

브루스 나우먼: 왜냐하면 나는 게임을 더 이상 컨트롤할 수 없었기 때문입니다. 처음에 나의 계획은 특정한 리듬을 유지하는 것이었는데, 가령 공이 바닥을 치고 그다음 천장을 치게 하거나 혹은 공이 두 번 바닥을 치고 한 번 천장을 치는 식으로요. 필름 초반기에는 이런 리듬이 있었는데 끝날 때쯤 나는 리듬을 완전히 잃어버렸습니다. (Kraynak 2003: 147)

〈두 개의 공〉에서 리듬과 움직임을 조절할 수 없다는 것은 〈정사각형 둘레에서 춤추기 혹은 운동하기〉에서 나타난 같은 흰색 정사각형 주위를 메트로놈에 맞춰 차분하고 정밀하고 주의 깊게 걷기와 비교할 때 충격적이다. 〈두 개의 공〉에서 나우먼은 화가 났다고 했다. 그것은 비디오테이프에서 분명히 드러난다. 그래서 몇 개월 뒤 나우먼이 튀어 오르는 공을 통제하는 문제로 다시 돌아온 것은 별로 놀라운 일이 아니다. 하지만 이번에 그는 세상으로부터 자신을 더욱더 격리시켰고, 더욱더 남성적이고 안무적인 유아론의 영역으로 들어감으로써 상황을 완벽히 지배한다. 그는 자기동일성self-sameness과의 과장된 관계 속으로, 나르시시즘에 가까운 하이퍼-동성관계성hyper-homorelationality 안으로 더 깊이 들어간다. 〈공/고환 튀기기Bouncing Balls〉(1969)[22]라는 작업에서 나우먼은 이전에 자신을 화나게 했던 작품 제목이 준 좌절감을 드디어 만회했는데, 그는 고속 카메라를 사용해 자신의 고환balls을 세게 때리고 그것을 가까이에서 촬영했다. 남성적 고독의 공간 안에서 안무적 유아론은 자기도취적인 것 안으로 미끄러진다. 그러나 여기에는 시간성이란 문제가 첨가된다. 나우먼이 자신의 고환을 치는 행동

은 몇 초밖에 걸리지 않았지만 그 행동을 고속 카메라로 찍었
고 그리고 그 후에 이 필름을 일반적 속도로 다시 바꿔 재생
한다. 그 결과 나우먼의 행동은 극단적으로 느린 이미지로 보
이게 되었다. 6초에서 10초 정도 걸렸던 원래 행동은 10분짜리
필름으로 늘어지게 되었다. 이러한 효과를 통해 나우먼은 뉴
턴의 중력 법칙에 위배되는 "시각과 중력의 정지"를 성취할 수
있었다(Bruggen 2002: 57). 자신의 고환을 때림으로써 나우먼은
유아론적으로 움직임을 지배하고자 자급자족적인 남성적 욕
망의 무게 없는 이미지를 보여주었던 것이다.

로절린드 크라우스는 1960년대의 나우먼의 질문을 관
찰하면서 그것이 서양의 조각예술 프로젝트에 비판적이고 실
질적인 압박을 가하기 위한 것이라고 주장했다. 크라우스는
나우먼이 확장된 영역으로서의 조각적인 것 안에서 안무적
인 것을 소개했다고 주장하면서 나우먼이 "관객으로 하여금
자신의 이미지를 자명하게 조직된 것으로, 자신 안에서 자신
을 위해 안정적이고 한결같은 것으로 여기게끔 압박한다"고
주장했다(Krauss 1981: 240). 다시 말해 조각이 안무적으로 생산
될 때, 그것은 모나드적인 남성으로서, 움직임을 향한 존재로
서, 혹은 한결같고 좌표가 분명한 자아로서 주체성이 기초하
고 있는 자기 신화의 자명성에 도전을 가한다. 나우먼의 안무
적 실험들은 단순히 심미적인 것이 아니다. 그 속에서 드러나
는 유아론과 과장되게 법과 결부된 상황들은 남성적 주체성
을 부조리한 지점까지 적셔버리는 것이다. 이것은 1969년에 제
작된 〈공/고환 튀기기〉와 〈거꾸로 매달려 회전하기〉에서 정점에
달했다. 느린 동작을 통해 시연된 전자의 반-중력적 당김은 후

브루스 나우먼, ‹거꾸로 매달려 회전하기›(1969).
비디오 스틸, Electronic Arts Intermix(EAI), 뉴욕.

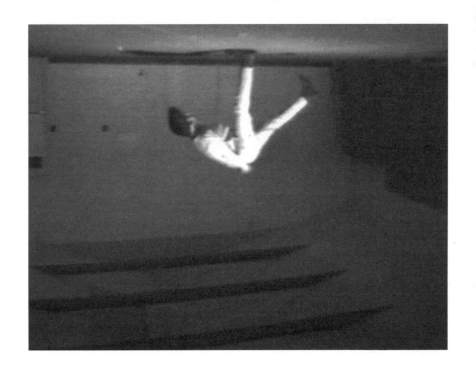

코레오그래피란 무엇인가

자에서는 카메라를 뒤집음으로써 전달되었다. 카메라를 뒤집음으로써 나우먼이 천장에 매달려 있는 듯한 효과가 가능해진 것이다. 여기서 나우먼은 지탱하고 있는 다리를 교대해가며 한쪽 발로 체계적으로 회전하고, 이를 통해 (고도의 균형감각과 허벅지와 허리의 힘을 요구하는) 어려운 기술과 단순한 현기증을 일으키는 미니멀한 퍼포먼스를 섞어 새로운 안무적 패턴을 만들었다. 나우먼의 유아론적인 안무 속에서는, 특히 자위적이고 어지러운 공간이 고스란히 드러나는 1969년의 이 두 작업에서는, 움직임을 향한 남성 존재가 유아론적 주체성 안으로 완전히 잠식되는 위태로운 지점까지 도달했다. 이러한 비판적 지점은 안무의 정치적 변형을 위해 꼭 필요한 잠재적이고 운동적이며 비판적인 에너지로 가득 차 있다. 이런 변종들에 대해 알아보기 위해 나는 안무의 존재-역사적인 부분이 극한으로 밀어붙여진 최근의 남성의 안무적 유아론과 관련한 실험들에 대해 살펴보고자 한다.

특정한 공간을 차지하는 특정한 인물을 통해 우리는 어떻게 서양의 연극적 춤이 그것의 기본적인 (멜랑콜리한) 에너지와 증가된 (근대적) 자율성을 공급받는지 살펴보았다. 즉, 한 명의 변호사가 그의 "사적인 방에서" 책을 읽음으로써 이미 부재한, 떠나버린 스승의 유령과 춤을 출 수 있었던 것이다. 앞에서 나는 안무적인 것이 데리다가 말한 글쓰기의 텔레커뮤니케이션 효과와 존재-역사적으로 관련이 있다고 주장했다. 다시 말해 독자-무용수는 그의 방에 혼자 남겨진 것 같지만, 안무 지침서 덕분에 그는 그곳을 떠나버린 이들을 소환해 그들과 언제라도 같이 춤을 출 수 있는 것이다. 춤, 글쓰기, 멜

랑콜리아, 유아론, 유령에 홀린 것, 남성성, 근대적인 것, 운동성, 스스로에 대한 추진력, 자급자족적인 움직임을 향한 상태 사이의 촘촘한 관계 속에는 특정한 언어학적 의미에서 파올라 마일리가 말한 "이디어트idiot"란 표현을 쓸 수밖에 없는 무언가가 있다. 그것은 "사적인 인간, 개인, 자기만의 공간에 머물러 있는 사람" 혹은 사회적 책임으로부터 제외된 사람을 뜻하는 그리스어 'idiotes'에서 연원한다(Mieli et al. 1999: 181). 이런 관점에서 보자면 '이디어트'라는 단어는 꼭 바보 같다거나 멍청하다는 것만을 의미하지는 않는다. 이디어트는 자율적으로 움직이는 주체성에 대한 환상을 가진 고립된 자족적 존재라고 할 수 있다. 근대의 움직임을 향한 존재에 대한 표현과 기술로서 안무는 타인의 출현을 견딜 수 없는 위기의 징후로 여기는, 사회적으로 단절돼 있고 정력적으로 스스로 갇혀 있고 정서적으로 자기추진적인 이디어트의 창조를 위해서 근대 주체화라는 매우 소진적이며 정신적이고 감성적이며 정력적인 프로젝트에 참여했던 것이다. 이러한 이디어트의 동역학과 안무의 심원한 깊은 관계는 스페인 안무가 후안 도밍게스의 2003년 작업 ‹AGSAMA›에서 잘 나타난다.

나우먼의 스튜디오 작업과는 달리 ‹AGSAMA›에서 도밍게스는 관객 앞에 서 있다. 따라서 이 작업에서 남성의 안무적 유아론은 하나의 조건을 재현하는 것처럼 나타난다. 글쓰기로서의 안무는 과장되게 전시된다. 70분의 공연시간 동안 관객과 안무가가 하는 전부는 안무가가 미리 정해놓은 속도에 맞게 모호하게 얽힌 자기중심적 내러티브를 읽는 것이 전부다. 방 안의 책상 앞에 조용히 앉은 도밍게스는 한 문장, 한 문단

코레오그래피란 무엇인가

혹은 한 단어가 쓰여 있는 작은 카드들을 가지고 있다.[23] 책상 위에 있는 비디오카메라를 통해 이 카드들의 이미지가 바로 옆에 세워진 흰색 스크린에 비춰지고 있다. 마치 도밍게스는 관객을 마주할 수밖에 없고, 다른 이들 앞에 있을 수밖에 없는 것과 같다. 왜냐하면 그는 스스로가 드러나는 방식을 글쓰기에 의해, 글쓰기가 불러일으키는 부재하는 현전의 유령적인 중얼거림에 의해 매개되도록 안무했기 때문이다.

일련의 존재-역사적인 홀림이 ‹AGSAMA›에 침입하는 것으로 보일 수 있다. 존재-역사적 안무의 침입 1:

> 원거리 커뮤니케이션 도구로서의 지위에 관해 말하자면 누군가는 다른 많은 증언 가운데 캉Caen에 있는 아르두앙-메도Hardouin-Médor 아카이브의 텍스트에서 구체적으로 드러난 순서들을 인용할지도 모르겠다. 그 도시의 춤 스승들은 책상에서 '수학적 사례 등등'과 글 쓰는 책상, 종이와 함께 방 안에 갇혔다. 마치 필기시험을 위한 것처럼. 그들은 연회나 발레를 위해 안무를 짰다. 그것은 파리로 보내졌고 아카데미에 의해 판단되었다. 그리고 연습시험이 끝나고서야 '실행'되었다. (Laurenti 1994: 86)

무용 역사가 장노엘 로렌티는 17세기 프랑스의 안무 절차를 묘사하고 있다. 3세기가 지난 후에도 도밍게스의 ‹AGSAMA›는 이와 같은 장면을 재현하고 있는 것이다. 남성 안무가가 책상 앞에 앉아 있다. 방 안에서 홀로 앉아 멀리 있는 관객들을 위해 텍스트로서만 존재하는 춤을 창조하고 있다. 여기서 우리가 알아야 할 것은 이 작품이 어떤 종류의 지연된 시험 혹은

'실행'을 제안하고 있는가에 관한 문제다.

〈AGSAMA〉의 무대 연출은 미니멀하다. 작은 책상에 소형 비디오카메라의 렌즈는 책상 위를 향해 놓여 있다. 책상 바로 옆에는 평범한 흰 스크린이 삼각대 위에 설치되어 있다. 비디오 프로젝터는 스크린 앞에 설치되었다. 할로겐램프는 책상 옆에 수직으로 세워져 있다. 이러한 세팅은 관객들로 하여금 이 공연을 반은 사적인 슬라이드 쇼, 아니면 커다란 교실의 강의처럼 경험하도록 유도하고 있다. 존재-역사적 안무의 침입 2: 〈AGSAMA〉에서 책상은 매우 특이하다. 도밍게스가 앉은 책상에는 의자가 물리적으로 붙어 있고, 그 앞에 똑같은 의자가 관객석 쪽으로 놓여 있다. 이 의자는 공연 내내 비어 있을 것이다. 나우먼의 〈과장된 태도로 정사각형 둘레를 걷기〉에서처럼 한 남자가 홀로 춤을 추는 방 안에서 이 빈 의자는 다음과 같은 질문을 불러일으킨다. 이 의자는 누구를 위한 것인가? 아르보의 유령을 위한 것인가? 존재-역사적 안무의 침입 3: 의자는 책상에 붙어 있다. 책상의 모양과 스케일은 그것이 학교용 책상이라는 것을 강조한다. 오케소그래피에서처럼 안무의 공간은 교육적인 것과 융합된다. 안무적인 것과 교육적인 것은 부재하는 현전으로 가득 차 있다. 〈AGSAMA〉라는 공연이 시작되기도 전에 이미 이러한 무대 연출은 안무적인 것은 항상 부재를 향해 자신을 드러내는 것으로, 항상 글쓰기의 공간에서 스스로를 선보이는 것으로, 항상 교육적인 것의 흔적 안에서 스스로를 틀짓는 것으로, 항상 위와 같은 면들을 비가시적인 것들과 조화를 이루는 특정한 남성적 고독과 연관짓는 것으로 제안되고 있다. 존재-역사적 안무의 효과의 모든 요소들이

⟨AGSAMA⟩ 안에 있다. 이것들은 과연 도밍게스에 의해 어떻게 동원되는가? 또한 어떻게 실행되는가? 이것들의 (존재-역사적, 즉 유령론적) 반복의 순간에 무엇이 실행 혹은 파괴되는가?

관객들이 자리에 앉은 후 도밍게스는 흰색 정장 차림으로 방으로 들어온다. 그는 비디오 프로젝터를 켠다. 카메라의 플러그를 꽂는다. 그리고 세로로 긴 할로겐램프를 켠다. 책상 옆에 서 있는 이 램프는 방을 환하게 비춘다. 도밍게스는 앉아서 책상 위에 쌓여 있는 노트 카드들을 정리한다. 그는 한 더미의 카드를 선택해서 맨 위에 있는 카드를 조심스럽게 카메라 렌즈 아래 놓는다. 카드는 프로젝터를 통해 스크린에 비춰진다. 볼드체로 된 글자가 나타난다. "TTIM=The Taste Is Mine."[24] 3분 후에 다른 카드가 이미 놓인 카드 위에 놓인다.

AGSAMA=All Good Spies Are My Age
(좋은 첩자는 모두 내 또래)
TTIM=The Taste Is Mine(취향은 내 것)
SL=Swan Lake(백조의 호수)

그런 후에 차례차례 매우 **빠른** 속도로 세 개의 카드가 더 제시된다. 각각의 카드에는 다음과 같이 쓰여 있다. "열 사람과 공연을 해라" "나이에 집착하기" "파리의 미술관 전시 주제: 기억". 그리고 잠시 뒤에 또 다른 카드가 제시된다. "입장료로 얼마를 지불하셨습니까?" 카드는 계속해서 제시된다. 카드 뒤에 또 다른 카드가, 단어 뒤에 또 다른 단어가 70분 동안 계속해서 제시된다. 이를 통해 내러티브의 복잡한 시리즈들이, 도주선

후안 도밍게스, ‹AGSAMA(All Good Spies Are My Age)›(2003).
사진 제공: Cuqui Jerez, Juan Dominguez

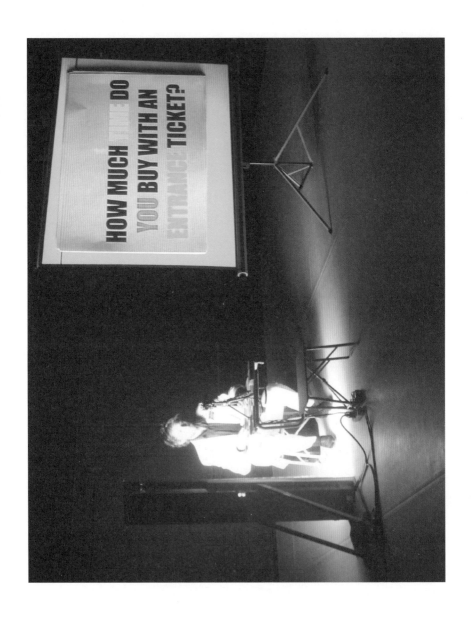

코레오그래피란 무엇인가

들이, 불명확한 지시어들과 정확한 지시어들이, 우회로들이, 구
절들의 돌림들이, 줄거리들의 돌림들이, 줄거리들의 상실이, 줄
거리 없는 장면들이, 자아도취적인 꿈들이 짜이는 것이다. 공
연 프로그램에서 이 작업의 제목을 ‹AGSAMA›라고 소개하는
데, 공연이 시작되자마자 "제목"이라고 적혀 있는 카드는 아래
의 내용이 적힌 다른 카드에 의해 금세 덮여버린다.

> 오포르토의 호텔방 안에서: 내 여자 친구는 침대 위에
>
> 오른쪽으로 돌아누워 있다. 그녀의 앞에는 거울이 붙어 있는
>
> 옷장이 있다. 나는 같은 침대에 깬 채로, 역시 오른쪽으로 누워
>
> 있다. 나는 그녀의 몸을 바라본다. 나는 머리를 약간 들어 거울에
>
> 비치는 모든 것을 본다. 나는 그녀의 뒤에 나의 몸을 숨긴다.

이것이 ‹AGSAMA›의 또 다른 제목이 될 수 있을까? 이러한 비
관계적인 제목은 남성적 자아/시선[I/eye]이 세상을, 그리고 현재
에 완전히 존재하지 않는 여성적 타인을 과도하게 비추고 있
는 거울로부터 숨어 있는 방에서, 나아가 문자 그대로 스스로
를 안무적인 것으로 드러내는 이러한 춤 안에서 타이포그래피
는 글쓰기의 수행적 파장에 대한 경쾌한 참조로서 의미화와
의미론을 구조화한다. 모든 단어들은 다양한 색깔(연한 청색,
빨간색, 노란색, 검은색, 연한 녹색)에다 'IMPACT'라고 불리
는 서체로 대문자로 프린트되어 있다. 존재-역사적 안무의 침
입 4: 고독한 읽기의 공간 안에서 기표의 타이포그래피적인 영
향으로서의 안무적인 효과.
　　그다음 나오는 몇 개의 카드는 관객들에게 여성들, 아름

다운 여성들, 과도한 여성들, 너무 많은 여성들, 매우 욕망할 만한 여성들에 대해 이야기하고 있다. 그들의 집단적인 존재는 책상에 앉아 있는 남성과 대조를 이룬다. 나중에 이 공연에서 관객은 이러한 아름다운 여성들에 대해 흥분한 서술자가 그들과 직접적인 관계를 맺는 대신 공중화장실에 스스로를 가두고 자위행위를 한다는 사실을 읽게 된다. 고립된 방 안에서 행해지는 또 다른 남성적 욕망의 퍼포먼스가 있다. 존재-역사적 안무의 침입 5: 나우먼의 스튜디오 필름 ⟨공/고환 튀기기⟩에서 남성적 유아론은 욕망과 리듬, 그리고 움직임을 제어하겠다는 의지와 만난다. 안무의 존재-역사적인 이 모든 방해가 축적되어 ⟨AGSAMA⟩는 근대의 소진적인 에너지, 시간과의 멜랑콜리한 관계 그리고 이디어틱한 주체성의 자기도취적인 경제 아래 놓인 고독한 남성 무용수라는 기본적인 인물을 무대에서 다시금 소개하고 있다.

글쓰기의 시간성 그리고 읽기의 리듬과 관련해, 안무적인 것의 존재-역사론적인 장에서 고립된 남성성의 영향력 있는 효과와 관련해 ⟨AGSAMA⟩의 제안들은 무엇을 할 수 있는가? 좀 더 구체적으로 말해서 안무적인 것으로 이해되는 이 작업의 제안들로 우리는 무엇을 할 수 있는가? 안무적인 것은 근대성의 키네틱한 주체성-기계의 형성에 완전히 참여함으로써 근대성의 구조적 모순 또한 내포하게 되었다. 안무가 현재를 강조하고자 한다면 결과적으로 그것은 부재를 발견한다. 안무가 춤추기를 강조하고자 한다면 결국 그것은 애도하기를 발견하게 된다. 안무가 사회화를 욕망한다면 결과적으로 그것은 스스로를 추상화해 빈방에 고립시킨다. 안무적 효과의

장 안에서 발생된 이러한 모순들이 바로 ‹AGSAMA›가 구조적으로 드러내고 해체시키려고 한 것이었다.

도밍게스는 카드를 자신의 타이밍에 맞추어 책상에 놓는다. 그리고 그것들을 조심스럽게 정리해 작은 비디오카메라 렌즈 아래에 놓는다. 그것들을 읽는 것은 에너지를 소진하는 일이다. 관객들은 타인에 의해 강요된 읽기의 리듬에 빠져들기를 요구받는다. 이러한 페이스를 따라가기를 포기할 때쯤, 즉 4분의 3 정도 공연이 진행된 후에 갑자기 쉴 새 없이 쏟아지던 단어의 흐름이 이미지가 등장하면서 완화된다. 도밍게스는 카드와 단어의 행렬을 중단하고 우리에게 (항상 카메라 렌즈의 눈을 통해) 자신의 초상 사진들을 보여준다. 어린 시절부터 어른의 모습까지 도밍게스는 자신의 사진을 조심스럽게 쌓아놓는다. 그러나 이러한 변화 또한 임시적인 것이다. 한 이미지 위에 또 다른 이미지의 침전은 기존의 텍스트 카드의 흐름을 반복시키면서, 반복적으로 등장하는 메커니즘에 의해 보장되는 주체성의 유아론적인 자기생산성을 강화시킨다. 뜻밖에도 자기동일적 이미지의 축적 안에서 동요가 일어난다. 왜냐하면 하나의 사진이 도밍게스가 아닌 다른 사람을 보여주고 있기 때문이다. 그러나 우리가 이 사람을 확인하기 전에 도밍게스는 그의, 혹은 그녀의 얼굴을 카드로 가려버린다. 책상에 앉아서 글쓰기와 이미지를 춤으로서 취급하고 있는 도밍게스는 우리와 그 자신의 절대적이며 유일한 중심으로 남아 있다. 이러한 맥락에서 타자에 대한 억압된 분출은 이 공연의 연출적 전략의 핵심이다. 이 타자의 의도하지 않는 침입은 ‹AGSAMA›의 트라우마이자 증상이다. 그것은 춤추는 방으로부터 타자를

철수시키는 과도한 제스처다. 이러한 제스처로 인해 우리는 이 작업을 안무적으로 읽을 수 있는 것이다.

그러나 이 작업을 어떻게 철학과 연관해 읽을 수 있는 것일까? 철학적으로 유아론은 진리 생산에 있어 자발적이고 자기지시적인 데카르트적 프로젝트와 연결되어 있다. 다시 말해 데카르트적인 프로젝트는 진리의 한계에, 혹은 진리의 중심에 담론의 고독한 주체를 위치시킨다. 따라서 데카르트적인 프로젝트에 반대했던 움직임에서 핵심적 공격 대상이 유아론이었다는 것은 그리 놀라운 일이 아니다. 20세기 들어 에드문트 후설의 의식의 철학으로서 현상학을 세우려는 노력 속에는 그것이 내포하고 있는 유아론이 가져올 수 있는 위험성에 대한 분명한 인식이 있었다. 하이데거나 메를로퐁티 역시 이러한 위험성을 제거하기 위해 많은 노력을 기울였다. 하이데거는 세상에 존재하는 방식으로서의 현존재Da-sein라는 개념을 제안했고(Heidegger 1996: 213~40, 279~84), 메를로퐁티는 자신과 세상이 뒤얽히는 것으로서 살flesh에 대한 '기초적인' 생각을 제시했다(Merleau-Ponty 1968: 130~55).

그러나 나는 나우먼과 도밍게스의 안무적 유아론이 이디어틱한 움직임을 향한 존재에서 빠져나가기 위해 제안된 것인지를 이해하는 데 도움이 될 수 있는 것은 비트겐슈타인의 유아론이라고 생각한다. 비트겐슈타인의 『논리-철학 논고』의 명제 5.6으로부터 유아론에 대한 간략한 생각이 시작된다. "나의 언어의 한계가 바로 나의 세상의 한계다." 그리고 이러한 생각은 명제 5.621로 끝을 맺는다. "세상과 삶은 같은 것이다"(Wittgenstein 1961: 115). 이 두 가지 문장은 이미 나우

먼의 작업과 그것의 제목들과의 관계에 대해 명확히 설명하고 있다(나우먼 스스로 비트겐슈타인의 영향을 받았다고 한 바 있는 언어 일반에 대한 그의 이해 방식과의 관계에 대해서도 마찬가지다 (Kraynak 2003: 5~10)). 또한 이 두 개의 문장은 ‹AGSAMA›에서 도밍게스가 텍스트의 벽 뒤에 스스로를 가둔 이유에 대해서도 명확히 설명하고 있다. 만약 "나의 언어"의 한계가 "나의 세계"의 한계라면, 안무적인 것을 구성한다는 것이 (아르보의 『오케소그래피』에 관한 논의에서 제안했던 것처럼) 몸으로서 존재하는 것을 의미한다면(여기서 몸의 현전과 운동성은 그것이 존재-운동성$_{ontokinetic}$으로 글쓰기와 얽혀 있음으로 인해 이미 알려지고 수행되었다), 그리고 안무를 구성한다는 것이 언어를 심오하게 조사하고 언어를 통해 존재하게 되며 언어의 논리를 극단까지 밀어붙이는 것이라면, 안무를 구성한다는 것은 스스로를 세상 한복판으로 던지는 것이다. 그러나 위와 같이 이해하기 위해서는 유아론에 대한 일반적인 이해를 변경해야 한다. 다시 말해 유아론을 고립이나 세상과의 단절, 관계성에 대한 단절, 이디어틱한 모나드를 우대하는 주체화의 방식으로서가 아니라 조심스럽고 체계적인 실험의 창조를 위해 심화되는 "방법론적 유아론"으로 이해해야 한다(Natansom 1974: 242).

비트겐슈타인이 명제 5.62에서 "유아론 안에 얼마나 많은 진리가 있는가"라고 언급한 것은 바로 유아론에 대한 새로운 생각과 존재의 파격적 열림의 방법론적인 가능성을 보는 것으로 이해할 수 있다.

유아론적인 것이 의미하는 바는 꽤 유용하다. 다만 이것은
말해질 수 없고 스스로 드러난다. 이 세상은 나의 세상이다.
그것은 언어의 한계에 대해서 분명히 한다. (나만 알아들을 수
있는 언어에 대해서) 언어의 한계에 대해서 분명히 한다는
것은 나의 세상의 한계에 대해 분명히 한다는 것이다. (Wittgenstein
1961: 115, 강조는 원문)

자코 힌티카는 비트겐슈타인의 "유아론에 대한 특이한 해석
은 『논리-철학 논고』의 다른 학설들의 문맥에서만 이해될 수
있다"고 주장한다. 또한 힌티카는 "내가 만약 무엇이 내 것이
라고 말한다면, 그것은 이것이 당신의 것이 될 수 있다는 것을
의미하는 것"이라고 결론내린다(Hintikka 1958: 88~89). 다시 말
해 이는 "나 홀로 이해한다"라는 언어가 "나의 세상"과 합체
되는 순간이다. 이것은 '나'와 나의 언어-세상이 포괄적이라는
뜻이다. 비트겐슈타인의 철학에서 언어학적 '나'와 세상은 존
재론적으로 이미 타자 속에 참여하고 있는 존재다. 따라서 유
아론은 (직접적으로 말하고 있지는 않지만) 나-언어-세상이라
는 연속체가 이미 타자의 나-언어-세상과 필연적으로 서로 포
함하는 관계라는 것을 의미한다. 마운스는 비트겐슈타인의
개념을 쇼펜하우어와 연결시킨다. 그는 쇼펜하우어의 유아론
자를 다음과 같이 설명한다.

오류는 그가 세상을 배제하고 스스로만 존재할 수 있다고
생각하는 데 기인한다. 그는 주체와 객체가 서로 연결되어 있다는
것을 알아차리는 데 실패했다. 우리 모두는 타인을 필요로 한다.

코레오그래피란 무엇인가

세상을 배제한다는 것은 곧 자기 자신을 배제하는 것이다.

(Mounce 1997: 10)

마운스는 『논리-철학 논고』에서 비트겐슈타인이 "유아론에서 진리는 사실주의 안에서의 진리를 인식하지 않고는 표현될 수 없다"고 말한 점을 지적한다(Mounce 1997: 11). 유아론적인 '나의 세상'은 필연적으로 타자를 포함하고, 또한 타자에게 포함되기에 "유아론의 함축적 의미를 엄격하게 따진다면 유아론은 순수한 리얼리즘과 일치될 수 있다. 유아론 속의 자기 자신은 확대되지 않는 지점까지 줄어들고, 그것에 맞게 조정된 리얼리즘만 남는다"라고 주장했다(Wittgenstein 1961: 117). 힌티카는 다음과 같이 결론내린다.

혹자는 비트겐슈타인이 유아론이 근본적으로 맞다고 주장한 이유가 유아론을 해석하는 일반적 의견과 180도 다르다고 말할 수 있을 것이다. 유아론에 대해서 일반적으로는 "자기 자신의 경계 너머"로 나아가는 것이 불가능하다고 이야기한다. 비트겐슈타인의 유아론은 정확하게 반대의 주장을 펼치고 있다. 자기 자신에 대한 모든 종류의 경계는 완전히 우연적이고, 따라서 "더 높은 곳에 있는 것"과 무관하다는 것이다. (Hintikka 1958: 91)

이제 우리는 나우먼과 도밍게스가 왜 안무적 유아론을 사용해야 했는지 이해할 수 있다. 이들에게 안무적 유아론은 이디어틱하고, 자기추동적이며, 스스로부터의 자율적인 고독의 방식으로서 근대의 주체화 과정을 해체하는 하나의 방편이었다.

남성성, 유아론, 코레오그래피

다시 말해 유아론은 비판적, 안무적 대항방법론으로 작동했던 것이다. 이러한 작동 방식은 주체화 과정의 헤게모니적 조건을 비판적으로 그리고 물리적으로 강화시키고 예상할 수 없는 방향으로 이들을 폭발시키는 것이었다. 이러한 의미에서 책상 앞의 고독한 한 남자는 그의 방을 새장에서 비판적인 공간으로 전환시켰던 것이다. 필립 자릴리는 이러한 비판적인 공간을 "형이상학적 스튜디오이자 (…) 가설의 장소, 따라서 무에서 유가 창조될 수 있는 가능성의 장소"라고 묘사했다(Zarrilli 2002: 160). 이것이 글쓰기, 고독, 남성성, 리듬, 자기지시성의 소진적인 진열로 시작했던 ‹AGSAMA›의 끝부분에서 그것들이 이들 모두를 포함하는, 서술적인 동시에 육체적이고 실험적인 특이한 망 안으로 용해되기 시작한 이유다. 이러한 포함들은 어떻게(정확히 말해 그것이 글쓰기를 움직임과 몸과 현재와 부재와 함께 변화시키는 주체화의 기술이기 때문에) 안무적인 것이 의미 없이 동원하는 의심쩍은 프로젝트로부터 도주 루트를 제공할 수 있는지 보여주는 것이다. 또한 이를 통해 어떻게 유아론이 세상의 중심에서 언어의 시적 힘을 함축하고 있는 철학적 방법론으로 이해될 때 자기억제적이고 사회적으로 엄격하고, 자기추진적인 근대성의 움직임을 향한 존재를 초월하는 도구가 될 수 있는지 드러내는 것이다.

비트겐슈타인이 『논리-철학 논고』에서 주체에 대한 개념을 포기하는 바로 이 순간 우리는 절대적 고립이라는 개념을 방해하는 방법론적인 유아론이라는 확장된 개념의 조건들 아래 생산된 자비에르 르 루아의 놀라운 솔로 퍼포먼스를 불러내야 한다. ‹자아-미완성›에서 르 루아는 고정된 카테고리(남

성성과 여성성, 인간과 동물, 사물과 주체, 소극적인 것과 적극적인 것, 기계적인 것과 유기적인 것, 부재와 현전 등과 같이 고정된 이항식의 선택 안에서 정신-철학적으로 근대 주체성을 프레임한 모든 반대항들) 안에 갇힌 결과론적인 방식으로서의 주체에 대한 개념을 포기한다. 르 루아는 이러한 카테고리를 엄격한 의미에서 들뢰즈와 가타리가 말하는 순수한 '되기'의 연속들로 교체한다.

> 되기는 관계들 사이의 상응물이 아니다. 또한 되기는 닮음,
> 모방도 아니고, 극단적으로 말해 동일시도 아니다. 되기는 자기
> 자신 외에는 아무것도 생산하지 않는다. 되기는 내적으로
> 일관된 동사다. (…) 그것은 '나타남' '존재하기' '대등해지기' 혹은
> '생산하기'로 축소되거나 환원되지 않는다. (Deleuze & Guattari
> 1987: 238~39)

되기는 스스로를 생산함으로써 또 무엇을 생산해내는가? 권력, 욕망의 일관성 혹은 구성의 평면, 기관 없는 신체(Deleuze & Guattari 1987: 270). 되기가 생산하는 것은 결코 재현이 아니라 욕망의 내재성의 평면a plane of immanence이다. 이것을 통해 되기에 걸맞은 '실험'들이 작동되는 것이다. 나아가 정신분열증, 어린이, 흑인, 여성, 동물과 같은 소수자들의 입장과 그들의 매개자들의 다양한 입장들을 불러일으키는 극소인식microperception의 정치성이 개시되는 것이다(Deleuze & Guattari 1987: 247~52). 이것은 정확하게 되기의 삶정치적인biopolitical 힘이다. "모든 되기는 소수자-되기"다(Deleuze & Guattari 1987: 291). 의미심장하게도 각

기 다른 소수자들 입장의 이야기들이 ⟨자아-미완성⟩에 계속해서 나타났다 사라진다.

　여기에서 핵심적인 단어는 '실험'이다. 실험은 몸을 "유기체, 역사, 선언의 주체"로 드러내는 "다른 동시대적 가능성들"에 도달하기 위한 근본적인 조건이다. 동시에 실험을 통해 "대립할 수 있는 유기체(남자 혹은 여자, 소년 혹은 소녀, 인간 혹은 동물, 무용가 혹은 변호사, 사제 혹은 조각가, 안무가 혹은 이론가)로 가공하기 위해 우리에게서 신체를 훔치는" 헤게모니적 주체화의 방식이 폭로된다(Deleuze & Guattari 1987: 270). 따라서 실험은 존재론적으로 끝날 수 없는 과정으로서 계속된다. 르 루아의 단독 작업에서는 앞에서 언급한 대립항에 절대로 빠지지 않음으로 인해 몸이 스스로를 꾸준히 새롭게 보여줄 능력을 회복한다. 방법론적인 안무적 유아론의 구체적인 예로서 르 루아의 작업에서 우리는 이디어트가 스스로 갇혀 있는 평면을 떠나는 것을 목격한다. 기계적 그리고 유기적, 인간적 그리고 객체적, 주관적 그리고 규정할 수 없는, 남자 그리고 여자, 동물 그리고 조각적, 흑색 그리고 백색, 능동적 그리고 수동적, 기쁨 그리고 슬픔, 고독 그리고 다수라는 그의 계속되는 '되기' 안에서 이제 이 이디어트는 발생적으로 그리고 지적으로 바보가 되어간다. 이러한 되기는 철학과 춤을 깊은 곳에서부터 연결시키는 근본적인 문제를 계속해서 흩뜨리고 재정리함으로써 가능하다. 여기서 말하는 근본적인 문제란 다음과 같다. 몸은 무엇을 할 수 있는가?

　르 루아의 퍼포먼스 공간으로 들어가자마자 우리는 그가 검은색 바지와 셔츠를 입고 자신의 책상에서 관객들을 맞

이하고 있는 것을 볼 수 있다. 그다음 그는 세 가지 종류의 연속적인 행위를 한다. 첫째, 단순한 검은색 바지와 셔츠를 차려입은 그가 입으로 기계음을 내면서 로봇과 같이 유머러스한 태도로 움직인다. 그 후에 그는 신발과 바지를 벗고 셔츠를 펼쳐서 마치 여성들의 튜브톱같이 다리 아래까지 늘어뜨린다. 이러한 여성되기는 그가 그의 몸을 아래위로 뒤집어진 브이 자 형태로 만들 때 순식간에 용해된다. 이제 그는 네발짐승처럼 움직이다. 네 발로 르 루아는 뒤쪽 벽으로 가서 잠시 동안 서 있는다. 그리고 어깨를 버팀목 삼아 벽을 바라보고 옷을 벗기 시작한다. 계속해서 어깨로 버티고 있는 그는 이제 알몸이 되었다. 그리고 그의 양팔은 공간적인 장소와 균형이라는 측면에서 보자면 엉성한 기관으로 재정비된다. 그의 몸은 알아볼 수 없는 형체가 되었다(2003년 뉴욕의 실험적 공연예술센터 '키친'에서 공연을 볼 당시 내 옆자리에 있던 한 관객은 조리되지 않은, 가공한 닭 같다고 했다). 르 루아는 거의 대부분의 시간을 이렇게 사용했다. 알몸으로 어깨를 버팀목 삼아 머리를 다리 사이로 가리고 엉덩이를 올리고 매우 비효율적으로 움직이는 그의 몸은 형태 없는 상태가 되었다. 이제껏 논의한 작업 중에서 재현이 현전, 남성성, 수직성, 인물, 고유명사, 정면성, 얼굴, 그리고 효과적 운동성 사이에 존재하는 헤게모니적 동형성isomorphism을 완전하고 급진적이고 지속적으로 전복한 것은 이 작업이 처음이다.

그러나 존재-역사적으로 안무적인 것은 그것이 가장 미니멀한 요소일지라도 자신의 존재를 사로잡고 그것을 지배하고 있다. 안무가-작가-철학자의 책상이 의자와 함께 여전히 무

자비에르 르 루아, ‹자아 미완성›(1999).
사진 제공: Katrin Schoof, Xavier Le Roy

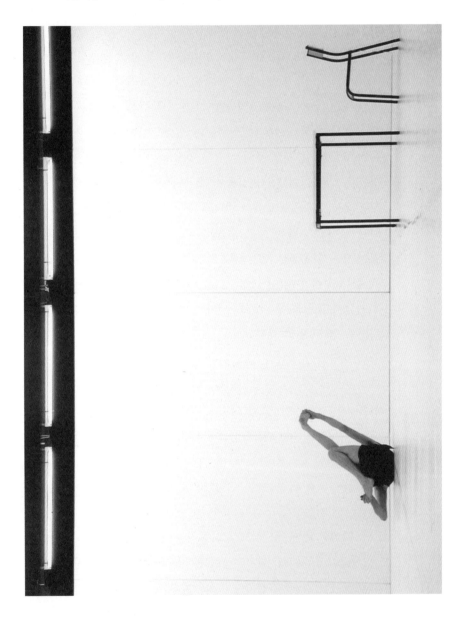

코레오그래피란 무엇인가

대에 남아 있다. 하얗고 텅 빈 추상적 공간이 여전히 그곳에 있는 것이다. 부재한 타인의 목소리와 텔레커뮤니케이션이 이루어질 수 있도록 붐박스가 무대 위에 놓여 있듯이. (공연 마지막에 이르러 르 루아는 다시 옷을 입고 무대에 나온다. 무대 위의 붐박스는 다이애나 로스Diana Ross가 "거꾸로/지금 당신은 나를 흔들어놓았어요/뒤집고/돌리고 돌려서"라고 노래한다.) 그러나 〈자아-미완성〉에 유령론적으로 포함되는 것들은 이미 소멸되어 있다. 공연의 중간쯤, 알몸으로 위아래가 뒤집혀 어깨에 몸을 기대고 머리를 숨기고, 묘사하는 것이 불가능한 형태 없는 덩어리로 매 순간 변형되면서, 르 루아가 책상 아래로 미끄러지면서 폭력적으로 책상을 밀쳐내는 순간이 있었다. 또한 그가 여러 차례 공연 중에 붐박스의 재생 버튼을 눌렀는데도 한 번도 제대로 작동하지 않았다. 이것은 타자의 목소리를 전달하는 것을 지연시켰다. 안무의 고독한 공간에서 해택받은 존재로서의 남성적 몸은 성별을 분간할 수 없도록 하는 복장 때문에, 그리고 관객이 그의 얼굴을 대면할 수 없는 상태가 되도록 알몸을 안으로 말아 넣고 뒤틀어 보여주는 동물되기 때문에 금방 사라진다. 르 루아는 몸에 대한 완전히 다른 이해를 제안한다. 몸은 주체를 위한 안정적인 살(肉)이 아니라 예측할 수 없는 내재성과 일관성의 평면을 획득하기 위해 계속되는 실험, 즉 역동적인 힘이다. 안무적 유아론의 급진적 사용을 통해 르 루아는 움직임을 향한 존재를 소진시킨다. 〈자아-미완성〉에서 중요한 것은 운동성의 스펙터클이 아니다. 그것은 르 루아가 선보이는 수많은 정지와 반복과 되뇜, 유머러스한 이미지, 이름 붙일 수 없는 형태에 의해 해방된 정동과

지각의 꾸러미다.

우리는 더 이상 개별화된 주체에 알맞은 집으로서의 자기 자신이라는 개념을 앞에 두지 않는다. 또한 그러한 자기 자신에 대한 개념을 더 이상 안무적인 것에 거주하는 훈련된 신체의 당연한 조건으로 여기지도 않는다. 르 루아의 자아는 완성되지 않는 것이다. 아직 완전하지 않아서가 아니라 결코 완전해질 수 없기 때문이다. 이러한 불완전성은 목적론적인 과정의 비극적 중단에서 비롯된 것이 아니라 르 루아의 급진적인 불안정성에 대한, 혹은 그가 '관계'라고 부르는 계속되는 과정에 대한 존재론적 단정에 기인하는 것이다(Le Roy 2002: 46). 관계에 대한 르 루아의 설명은 파울 실더Paul Schilder의 "신체-이미지" 혹은 들뢰즈와 가타리의 "기관 없는 신체" 이미지를 연상시킨다.[25] 그는 2000년 11월에 진행한 「자가 인터뷰」에서 이렇게 쓴다.

X5 나는 잘 모르겠다. 그러나 나는 자주 스스로 질문한다.
왜 우리의 몸은 피부를 경계로 삼거나, 기껏해야
피부로 보호될 수 있는 다른 존재들, 유기체들 혹은 대상
들만 포함한 채 끝나야 하는가?

Y5 나는 역시 잘 모르겠다. 그러나 몸의 이미지는 굉장히
유동적이고 다이내믹하다고 말할 수 있을 것이다. 그것의
경계, 가장자리, 윤곽은 침투적이다. 그리고 그들은
계속되는 교환 안에서 바깥과 안을 포함시키고 동시에
내쫓는 데 놀라운 힘을 가지고 있다.

X6 그렇다. 당신이 말한 것처럼 몸의 이미지는 매우 넓은
범위의 사물과 담론을 포함하고 담을 수 있는 능력이

코레오그래피란 무엇인가

있다. 몸의 표면과 맞닿는 어떤 것이라도 그곳에 오랜 시간 머무르면 그것은 몸의 이미지에 포함된다. (…)

Y6 다시 말하지만 몸의 이미지는 해부학처럼 주체의 심리학과 사회역사적 문맥의 기능을 한다고 말할 수 있겠다. 우리에게는 모든 종류의 비-인간적인 영향력이 이미 짜여 있다.

X7 정확하다. 그래서 해부학적인 이미지가 아니라 다른 대안적인 몸의 이미지가 필요하다.

X8 예를 들어 나는 몸의 이미지가 무역, 교통, 거래를 위한 시공간처럼 인지될 수 있다고 생각한다.

X9 그와 같은 생각을 따르자면 각각의 개인은 광범위한 부분들의 무한성처럼 인지될 수 있다고 생각한다. 다른 말로 하자면, 구성된 개인들만이 존재하는 것이다. 개인성이라 것은 전혀 말이 되지 않는 이야기인 것이다.

(Le Roy 2002: 45~46)

르 루아의 ‹자아-미완성›은 근대성에 의해 제약된 몸의 개념에 도전하는 몸에 대한 새로운 이해를 제안한다. 개별적 신체, 즉 모나드적 신체는 더 이상 없다. 하비 퍼거슨이 우리에게 상기시킨 것처럼 "근대적 전형의 독특한 특징은 개별화 과정에 있다. 유일한 개인으로서의 사람과 그의 몸의 식별 가능성으로 인해 그는 특별한 가치를 운반하는 자로, 법적으로 행사 가능한 권리를 지닌 자로 인식되었던 것이다"(Ferguson 2000: 38). 우리는 이미 안무적으로 스스로 재생산하기를 강요하는 근대성의 양식 안에서 르 루아의 제스처가 지니는 중요성을 살펴보았다. 르 루아가 제시하는 개인적이라는 개념의 이동은 주

체성의 춤을 안무하는 근대성의 양식을 궁극적으로 소진시킨다. 개별화 과정 없이는 법의 경제, 이름 붙이기, 그리고 의미화 안에서 주체성이 배정될 가능성이 없다. 르 루아에 의해 수행된 특정한 종류의 강렬한, 형태 없는 유아론을 통해 근대성의 이디어틱한 몸은 해체되어 관계적 신체로 교체되었고, 그럼으로써 안무는 정치적인 가능성을 위한 실천으로 새롭게 인식되기 시작했다.

코레오그래피란 무엇인가

1. 16mm 필름, 흑백, 무성, 400피트, 약 10분
2. 16mm 필름, 흑백, 무성, 400피트, 약 10분
3. 비디오테이프, 흑백, 무성, 8분
4. 이 인터뷰를 소개해준 램지 버튼에게 감사한다.
5. 저드슨 무용 극장의 멤버이거나 저드슨과 가까웠던 아티스트 혹은 샌프란시스코에서 핼프린의 워크숍을 들었던 아티스트로는 이본 라이너, 루스 에머슨, 시모네 포티, 로버트 모리스, 트리샤 브라운, 라 몬테 영 등이 있다. 나중에 메러디스 몽크 역시 핼프린의 수업을 들었다(Banes 1993: 141~2; Banes 1995). 제니스 로스는 핼프린이 벗어나고 싶었던 것은 "모든 근대적 춤의 제도와 재현, 연극성, 일루전에 관련된 법칙" 이었다고 적는다(in Banes & Baryshnikov 2003: 29). 연극성과 재현의 숨 막히는 법칙에 대한 핼프린의 거부는 라이너의 미니멀리즘에 대한 동조와 "거부의 선언" 안에 적혀 있는 환상과 재현에 대한 분명한 거부를 예고하고 있다.
6. 이 문제에 대한 젠 조이의 매우 성실한 조사에 감사한다.
7. 1969년에 나우먼은 메러디스 몽크와 당시의 부인이었던 주디 나우먼과 함께했던 스튜디오 필름 ‹Bouncing in the Corner, No. 1›(1968)을 뉴욕

휘트니 미술관에서 열린 'Anti-Illusions: Procedures/Materials' 라는 제목의 전시에서 공연했다.

8. 나우먼의 필름과 테이프의 연도는 어느 자료에 기초하고 있느냐에 따라 때로는 모순적이고 달라진다. 나는 로버트 모건의 「브루스 나우먼」에 수록된 나우먼의 "비디오그래피"를 참고했다.

9. 움직임을 '언어'의 개념으로 접근하는 비평에 대해서는 호세 질의 「몸의 변형」이라는 책의 "인프라-언어"라는 개념을 살펴보라(Gil 1998).

10. 마크 프랑코는 16세기부터 "춤이 자주 언어로 불렸음에도 불구하고 메시지를 주고받기 위한 스텝과 움직임의 효과들이 논의되지 못했고 이것들이 가능한 기호 가치로서도 인정받지 못했다고 주장한다(Franko 1986: 8). 이 지점에서 언어와 글쓰기의 차이는 안무적인 것 안에서 글쓰기의 유령적인 영향에 대해 논의할 때 특별히 중요하다.

11. 나우먼의 조각과 드로잉 작업에서 나타나는 제목들의 명령하는 기능에 대해서는 폴 시멜의 「주의를 기울여라」를 참고하라(in Simon 1994).

12. 저자의 본명은 Jehan Tabourot (1519~93)다. 1542년부터 죽음에 이르기까지 그는 랑그르의 성당에 재직했으며 회계 담당, 성직자 재판관,

주교 법무 대리관 등을 역임했다.
안무와 신학적인 것, 법적인 것의
정치적, 역사적 관계는 아르보라는
그의 초월적 자아에 의해 수행된 서술
그 이상이다.

13. 슬로터다이크의 개념은 서론에서
논의된 바 있다.

14. 여기서 나는 움직임을 쓰는 기술과
신조어로서의 '코레오그래피'의
생산(두 남자 사이의 교육적인 만남
으로부터 야기된 생산)에 있어
가장 기본적인 것에 표현되어 있는
욕망에 대해 언급하고 있다. 하지만
아르보의 책이 여성들의 춤을
포함하지 않았다는 것은 아니다.
르네상스 춤의 가장 중요한 사회적
목적은 이성애적인 만남을 주선하기
위함이었다. 그러나 춤을 추기
위한 파트너로서의 역할을 제외하고는
여성은 춤추는 신부와 춤추는
변호사 사이의 텍스트적 듀엣
안에서 아무런 역할도 하지 않았다.
오케소그래피라는 이 강력한 근대적
단어의 탄생은 사랑받았던 객체인
스승을 끝까지 붙들고자 하는
동성사회적 만남의 결과였다.

15. 인용성에 관해서 버틀러는 법에
대한 질문과 연결시켰다. "성별화된
신체를 형성하고 다듬고 감당하고
유통시키고 의미화하는 것은
법과의 공모 안에서 수행되는 일련의
행위들이 아닐 것이다. 오히려
이것은 물질적인 효과들을 생산하고
(이러한 효과들에 대한 지속적인
필요성과 동시에 이러한 필요성에 대한
지속적인 논쟁들을 포함해), 인용적
축적과 은폐로서의 법에 의해
작동되는 일련의 행위들일 것이다"
(Butler 1993: 12).

16. "수신인의 죽음을 넘어서
구조적으로 읽을 수 있거나 반복되지
못하는 글쓰기는 글쓰기가 아닌
것이다"(Derrida 1986: 315).

17. 유령에 홀린다는 것에 대한
현상학과 사회학에 대한 개요에
대해서는 고든의 저서(Gordon,
1997)를 참고하라.

18. 서양에서 사적인 장소로서의 무덤에
대한 역사를 살펴보기 위해서는
필립 아리에스(Ariès 1974, 1977)의
저서와 알랭 코빈(Corbin 1986)의
저서를 참고하라.

19. 나는 4장에서 뢰이에의 정사각형에
대해 논의할 것이다.

20. 내가 '많은 경우에'라고 한 이유는
나우먼의 스튜디오 필름 중
몇몇 작품은 예술가의 보행이 덜
안무된 상태로 보이기 때문이다. 특히
‹Playing a Note on the Violin
While I walk around the
Studio›(1967~68)라는 작업이나
‹Violin Tuned D E A D›(1969)와
같은 작품에서 그러하다. 그러나 나는
이 두 작품이 작품 제목이 가지고

있는 발화효과 행위의 힘이 움직임 자체에 있지 않고 다른 임무들의 수행(바이올린 연주)에 초점이 맞추어져 있음을 매우 중요하게 여긴다. 나우먼의 스튜디오 필름 중 (정확히 우연과 사건 그리고 움직임의 예측 불가능성에 대해 다루며) 매우 안무적인 유일한 필름은 ‹Bouncing Two Balls between the Floor and the Ceiling with Changing Rhythms›(1967~68)다. 그러나 이와 같은 예외의 경우는 매우 강력한 함의를 가지고 있는데 후에 좀 더 구체적으로 논의하고자 한다.

21. 필름, 16mm, 흑백, 소리 있음, 약 10분

22. 필름, 16mm, 흑백, 무성, 약 9분

23. 나는 베를린에서 2003년에 열린 'Tanz in August'라는 페스티벌에서 ‹AGSAMA›의 세계 초연을 보았다. 이 작품은 블랙박스도 아니고 관객석도 아닌 벽면 한쪽에 큰 창이 나 있는 직사각형의 흰 방에서 선보였다. 창문이 있는 벽면 반대편 에는 두 개의 직사각형 문이 있었고 퍼포머는 이 문으로 들어와서 이 문을 통해 퇴장했다. 관객들이 지붕 없는 객석에 앉아 있다는 사실은 우리가 극장이 아니라 방 안에 있다는 사실에서 비롯한 공간적, 시각적 영향을 약화시키지 않았다.

24. 2000년에 초연된, 도밍게스의 이전 작업의 제목이다.

25. 실더의 "신체-이미지"에 대해서는 다음 장에서 논의할 것이다.

코레오그래피의
'느린 존재론':

제롬 벨의 재현 비판

재현의 구조는 예술에서뿐 아니라 서양 문화 전반(종교, 철학,

정치)에 새겨져 있다. 따라서 그것은 단순히 하나의 특정한 연극적

구축 이상을 표시한다. (Derrida 1978: 234)

프랑스 안무가 제롬 벨의 작업에 대해 기술하기 위해서는 우선
그의 작업을 최근 유럽 무용계에서 일어난 특정한 움직임 안에
서 맥락화하는 일이 중요하다. 여기서 나는 지난 10여 년 동안
발표된 라 리보, 조나단 버로스Jonathan Burrows, 보리스 샤마츠Boris
Charmatz, 자비에르 르 루아, 마르텐 스팽베르그Mårten Spångberg, 베
라 만테로, 토마스 레먼Thomas Lehmen, 메그 스튜어트, 후안 도밍
게스 등의 작업들을 생각하고 있다.[1] 이들의 작업은 1990년대
중반부터 차차 형태를 갖추고 주목을 받기 시작했다. 그러나
이러한 움직임은 조직된 것이라거나 특정한 이름 아래 진행된
것은 아니었다.[2] 앞에서 내가 언급한 안무가들은 서로 다른 작
업 방식들과 다른 무대 연출 전략을 사용하는 것은 기본이고
때론 형태, 담론, 내용을 다루는 방식에서 갈등을 표출하기도
했다. 그럼에도 불구하고 이들의 작업에는 놀라울 만큼 공통
분모가 존재한다. 그들이 공유하는 한 가지 관심은 안무의 정
치적 존재론에 대한 의문인데, 그것은 내가 이 장에서 다루고
싶은 질문에 특히 중요한 것이기도 하다. 그것은 정지된 채로,
느리게, 그리고 수사학에서 파로노마시아(paronomasia, 동음이의
어를 이용한 익살, 말장난—옮긴이)라고 일컫는, 특정한 형태의 반복
을 주장함으로써 재현에 대한 비판을 개시하는 춤에 대한 질
문이다. 물론 이러한 질문은 앞에서 언급한 작가들의 작업에
서 공통적으로 나타나는 것이지만, 제롬 벨의 첫 번째 정식 공

연 분량의 작품 <저자에 의해 주어진 이름Nom Donne par l'Auteur>(1994) 이후로 아무도 이러한 질문을 한계까지 지치지 않고 밀어붙이지는 못했다.

춤의 정치적 존재론에 대한 벨의 질문은 서양의 광범위한 재현 프로젝트에 참여한 안무에 대한 체계적인 비판의 형식을 취하고 있다. 재현에 대한 비판은 20세기 초부터 시작된 실험적 퍼포먼스, 연극, 춤에서 나타나는 특징 중 하나다. 이러한 흐름은 적어도 "역사적으로 중재된 것으로서의 미메시스를 이해해야 하는 절박함"으로 시작되었던 브레히트의 실험을 기점으로(Diamond 1997: viii), 혹은 데리다가 언급했듯이 "재현의 한계성"뿐 아니라 "서양의 역사 전체를 흔들 수 있는 비판적 시스템"으로서 아르토가 1930년 발표한 잔혹극을 위한 선언 이후에 시작되었다(Derrida 1978: 235, 강조는 원문).[3] 이론적으로 재현에 대한 비판은 담론의 지속성을 보장했던 재현의 "실제 효과에 대한 믿음을 바탕으로 유지되는 근대성의 인식론적 지배체제의 균열"을 공표한다(Gordon 1997: 10). 어떻게 재현이 담론적이며 수행적인 형태의 지배를 재생산하는지 밝히기 위한 비판이론들(호르크하이머와 아도르노의 『계몽의 변증법』이나 데리다의 해체주의 작업)은 재현의 리얼리티 효과의 인식론적 균열을 예견해왔고 이러한 프로젝트에 동참해왔다. 춤에서도 재현에 대한 비판은 1960년대의 북미 포스트모던 무용의 출현 속에 내재한 가장 강력한 충동 중 하나였다. 이러한 충동은 이본 라이너의 유명한 「거부의 선언NO manifesto」, 즉 '스펙터클에 대한 거부, 가상성에 대한 거부, 변형에 대한 거부, 마술에 대한 거부, 우리를 믿게 만드는 모든 것에 대한 거

부'로 대표될 수 있는 퍼포먼스 예술의 정치적 프로젝트와 이러한 프로젝트가 밀접하게 연관되어 있는 미니멀리즘 미학에서 두드러진다(Banes 1987: 43).

벨은 이러한 미학적, 이론적, 정치적 실험들에 대해 온전히 이해하고 있다. 재현적인 것에 대한 그의 독특한 비판 방식을 두드러지게 하는 것은 어떻게 안무가 권력의 근대적 구조 아래에서 재현의 "주체성의 복종"에 참여하고 공모하는지 드러내고자 하는 그의 고집이다(Foucault 1997: 332).[4] 벨의 작업은 다음과 같은 제안들을 분명히 표현하고 있다. 안무와 재현과 주체성의 관계를 생각하려면 재현을 단순히 모방에 관한 것, 다시 말해 연극에 적합한 연극적인 것만으로 한정하지 않아야 한다는 것이다. 대신 재현을 존재-역사적 힘, 다시 말해 서양 역사에서 일련의 동형의 등가들isomorphic equivalences 속에 주체성을 옭아매는 권력으로 이해해야 한다고 제안한다. 특히 무용학의 발전과 밀접한 관계가 있는 것은 "예술에서뿐 아니라 이미 서양의 문화 전반에 새겨진" 가시성과 현전 사이에서, 현전과 형태의 통일성 사이에서, 형태의 통일성과 정체성 사이에서 구축되는 재현에 대한 벨의 폭로다(Derrida 1978: 234). 벨은 정지성, 느림, 파로노마시아적 반복성을 사용함으로써 안무가 어떻게 근대성의 "움직임을 향한 존재"의 불안한 운동성 안에 에워싸인 주체성의 스펙터클한 디스플레이 안에서 이러한 등가들의 연속을 구체화시키고 강화하는지 보여준다(Sloterdijk 2000b: 36).[5]

벨의 작업은 주체와 재현의 관계 속에서 안무의 정치적 존재론에 대해 생각하면서 다음과 같은 질문을 던지고 있다.

코레오그래피란 무엇인가

어떤 방식으로 서양의 안무는 주체성을 한계짓고 에워싸는 미메시스의 일반 경제에 편입되었는가?[6] 어떻게 안무의 조건에 대한 가능성의 탐구가 재현의 공간 안에서 주체성의 생산에 참여한다는 것을 밝힐 수 있을 것인가? 어떤 메커니즘으로 무용가는 안무가의 대리자가 되는가? 안무가의 부재에도 불구하고 무용가로 하여금 미리 정해진 스텝을 엄격히 따르도록 하는 안무적인 것의 핵심에 있는 이상한 힘의 정체는 무엇인가? 연료를 움직이게 하는 명령이 어떻게 안무와 결합해 주체성을 재현의 일반 경제 안에 잡아두게 되었는가?

무대 연출의 측면에서, 구성적인 측면에서, 안무적인 측면에서, 벨은 극단적으로 가장 기본적인 요소들을 추출해냄으로써 이 질문들에 대답했다. 역사적으로 안무의 이러한 요소들은(여기서 나는 안무라는 단어가 촉발하는 특이성들을 강조하고자 한다) 다음과 같았다. 닫힌 방에 평평하고 부드러운 바닥, 올바르게 훈육된 하나 이상의 육체, 움직이라는 명령에 복종하고자 하는 자발성, 연극적인 상황(관점, 거리, 환상)에서 획득하는 가시성, 몸의 가시성과 현전, 그리고 주체성 사이의 안정적인 통합에 관한 믿음. 벨의 작업은 이러한 요소들을 과장하고 전복시키고 무너뜨리고 복잡하게 만듦으로써 이 요소들에 대해 지적하고 있다.

〈마지막 퍼포먼스The Last Performance〉(1998)라는 작업에서 벨은 현전, 가시성, 재현, 주체성에 대한 질문들을 가장 앞에 둔 채 조사하고 살핀다. 안토니오 카랄로Antonio Carallo, 클레어 헤니Claire Haenni, 프레데릭 세게트Frédéric Seguette, 제롬 벨 등 네 명의 무용가는 끊임없이 이름과 역할, 주체성을 교환한다. 퍼포먼스는 제

롬 벨이 아닌 다른 무용가(프레데릭 세게트)의 몸이 무대 정중
앙에 있는 마이크 앞에서 관객들에게 무표정하게 "나는 제롬
벨이다"라고 말하면서 시작된다. 손목시계로 시간을 재면서
한동안 가만히 서 있다가 세게트-벨은 무대에서 퇴장한다. 그
다음에 무대에 오르는 것은 제롬 벨이라는 이름을 합법적으
로 운반하던 몸이다. 그러나 이 몸은 하얀 테니스 선수복을 입
은 후 무대에 올라와 마이크 앞에서 여전히 무표정하게 영어로
"나는 안드레 애거시다"라고 말한다. 그러고는 무대 뒤 벽을
향해 몇 개의 테니스공을 치고서 벨-애거시는 퇴장한다. 이제
안토니오 카랄로가 걸어 들어온다. 잠시 마이크 앞에서 조용히
서 있더니 무표정하게 "나는 햄릿이다"라고 말한다. 그의 단언
은 이 작품에서 어떤 질문이 위기에 처해 있는지 명확히 해준
다. 자신이 누구를 재현하고 있는지 관객들에게 이야기한 카랄
로-햄릿은 「햄릿」의 3막 1장에 나오는 유명한 대사를 읊는다.
"사느냐"라는 단어들이 무대 위에서 마이크를 통해 울려 퍼진
다. 그는 잠시 마이크 뒤 무대로 물러나서 "죽느냐"를 외치고
다시 마이크 앞으로 돌아와 "그것이 문제로다"라는 그 작품의
핵심적 드라마투르기를 표명한다. 햄릿의 질문은 하이데거가
「형이상학 입문」에서 "근본적인 질문"이라고 칭한 존재에 대한
질문이다(Heidegger 1987: 1~51). 벨이 <마지막 퍼포먼스>에서 시도
했던 것은 이러한 질문이 특별히 과장된 재현의 공간인 무대에
서 안무의 기호 아래 발화될 때 어떻게 현전과 가시성, 부재와
비가시성 사이에 구체화되는 연관성들의 연속을 밝힐 수 있는
가능성을 가지게 되는지와 관련된다.

　　이 장의 끝부분에서 <마지막 퍼포먼스>에 대해 다시 언급

하기로 하고 우선은 이 작업의 통합적 작동 방식에 대해 집중적으로 살펴보자. 그 안에서 제한된 이름들의 조합은 지속적으로 교환되고 다시 부여된다. 그럼으로써 존재(혹은 비-존재)에 대한 근본적인 질문에 대해 넓은 의미의 재현의 장에서 '적절하고' 안정적인 주체성이란 가능한 것인지 의문을 제기한다. 존재론적인 순서를 바꾸는 게임을 통해 이름을 교환함으로써, ‹마지막 퍼포먼스›는 하이데거와 햄릿에 의해 제시된 근본적 질문을 명확하게 한다. 이러한 존재론에 대한 질문은 어떤 퍼포먼스에 대한 비판적 사유라도 유령에 홀리게 한다. 예를 들어 리처드 셰크너가 "두 번 행해진 행동"이라는 개념을 이론화하면서 제시했듯이 모순적인 존재론은 언제나 "내가 아닌-내가 아닌 것이 아닌not me-not not me" 사이에서 항상 갈팡질팡한다(Schechner 1985: 127). 혹은 페기 펠런이 제안했듯이 퍼포먼스의 존재론은 항상 "주체성에 대한 존재론"과 맞물려 있다(Phelan 1993: 146).[7]

‹마지막 퍼포먼스›는 어떻게 몸과 주체성이 언어적이고 문화적인 또한 물질적이고 물리적인 재현의 공간에 포획되었는지 잘 보여준다. 벨의 모든 작업은 어떻게 안무의 '바깥들'이라고 추정되는 것들(특히 언어와 극장의 실제적 공간)이 실제로는 재현 체계에 총체적인 종속 구조를 만드는 데 공모하는지 밝히고 있다. 그러면서 벨은 왜 재현 체계의 종말이 불가능한지에 대해서도 말하고 있다. 벨은 아마도 데리다의 "재현은 언제나 이미 시작했으므로 끝이 있을 수 없다"라는 주장에 동의할 것이다(Derrida 1978: 250). 벨의 작업은 주체성에 근본적으로 내재하고 있는 모호성에 대해 성찰한다. 이러한 모호성

에 대해 들뢰즈와 가타리는 다음과 같이 말한다. "우리가 만약 당신이 흉내를 내고 있다거나 당신 본연의 모습을 보여주고 있다고 정의한다면 그것은 이미 잘못된 대안 속으로 빠지는 것이다"(Deleuze & Guattari 1987: 238). 그러나 만약 재현 체계가 종언하는 것이 정치적으로 혹은 미학적으로 불가능한 프로젝트이더라도 헤게모니적 형태의 주체화 과정과 재현이 얽혀 있다는 것을 감안하면 재현 체계를 지탱하는 수단들을 조사하는 것은 필수적인 일이다. 벨은 재현의 종말이란 현재를 고정하고 식별 가능한 주체성으로 탈바꿈시키는 능력의 한계가 드러날 때 가능해진다는 사실을 전제로 재현 체계를 유지시키는 다양한 수단에 대한 조사를 고집한다. 이러한 벨의 프로젝트가 온전히 펼쳐지려면 반드시 안무가 드러나는 역사적, 존재론적, 공간적 문맥이 동시에 호명되어야 한다. 따라서 벨의 작업에는 두 가지 요소가 꾸준히 나타난다. 첫째, 그는 소외된 몸(벨의 집단 작업에서도 몸들은 유아론에 싸여 있는 것처럼 나타난다)을 사용한다. 둘째, 벨은 소외되는 혹은 소외하는 재현의 내면성을 공간적으로 재현하는 극장 건축 자체에 대해 질문을 던진다. 벨의 작품들은 공연자들과 관객들 모두 언어와 극장이라는 특정한 재현 기계에 갇혀 있다는 사실을 지속적으로 보여준다.

〈제롬 벨〉(1995)이라는 작업에서는 네 명의 벌거벗은 무용수가 작은 전구 하나와 분필 몇 개를 들고 무대로 걸어 나온다.[8] 이 전구들이 무대에서 유일한 조명 도구다(이런 미니멀한 무대는 이본 라이너의 "환상에 대한 거부"를 연상시킨다). 클레어 해니와 프레데릭 세게트는 무대 뒤에 있는 벽에 자신들의

올바른 이름(이름이 가진 법적인 힘에 의해 수행되며 중층결정되는 현재성을 지시하며)과 나이, 은행 잔고와 전화번호, 몸무게, 키를 머리 높이보다 높은 곳에서부터 시작해 세로로 적는다. 그리고는 자신들의 몸이 벽에 쓰여 있는 것들의 자막인 양 자신들의 이름과 숫자로 된 정보 아래 한동안 서 있다. 다른 두 명의 무용수는 자신의 진짜 이름이 아닌, 자신들의 행동에 의해 재현될 이름 밑에 선다. 예를 들어, 한 중년의 여인은 전구를 들고 '토머스 에디슨'이라는 이름을 쓰고 그 밑에 선다. 이 공연 내내 ‹봄의 제전›의 전부를 부를 예정인 한 젊은 여성은 '스트라빈스키, 이고르'라는 이름을 쓰고 그 밑에 선다. 중년의 퍼포머는 재현의 핵심인 광학photology을 지시하고 있다. 젊은 여성의 경우는 시간을 가로지르며 간지럽히는 춤의 유령적인 힘을 강조하고 있다. 작품 제목으로서 작품 전체에 표류하는 안무가 자신의 이름을 비롯해 극도로 제한된 빛, 텅 빈 무대, 벌거벗은 무용수들, 현재를 과도하게 한정짓는 이름들. 이 모든 것은 어떻게 재현이 하나의 순수한 내면성으로서 공간을 지속적으로 정의내리고 소외하며 중심으로 향하는 힘을 향해 작동하는지 보여준다. 제롬 벨의 ‹제롬 벨›은 우리에게 만약 재현이 바깥을 경험하는 것을 허락한다면 그것은 오직 재현 체계가 붙들고 보존하고 재생하는 내면에 종속된 관계에서만 가능하다는 사실을 상기시킨다. 다시 말해 재현이 끊임없이 재생산하는 것은 재현 그 자체일 뿐이다. 재현은 자기 포용 작용을 영구적으로 반사하는 힘을 재생산할 뿐이다.[9]

벨은 현전, 가시성, 인물, 이름, 몸, 주체성 그리고 존재 등과 같이 주체의 통일성이라는 환상을 유지하기 위해 작동하

는 개념들 사이에서 구체화된 동형구조를 공격함으로써 스스로 갇혀버린 재현 체계의 기반을 흔든다. 만약 〈제롬 벨〉이라는 제목에 의해 환기되는 이름을 재현하는 몸이 그 공연에 등장하지 않는다면 하나의 몸은 어떻게 온전한 존재감을 가질 수 있는가?[10] 이런 질문을 통해 벨은 우리가 존재, 몸, 거기 있는 것being there에 대해 가지고 있는 개념을 수정하도록 요구하고 있는지도 모른다.

1999년 출판된 짧은 글에서 벨은 자기-재현적인 닫혀 있는 객체로서의 주체, 혹은 한 장소에 국한되고 시각적이며 물질적 경계에 한정된 주체의 개념을 받아들이기를 거부한다. "하나의 개별적 주체 혹은 중심적인 초점('너'와 '나')이라는 것은 존재하지 않는다"(1996: 36). 벨은 그다음 문장에서 이 글을 쓰는 순간까지 그가 거쳤던 모든 몸의 이름을 열거한다. 여기서 언급되는 33개의 개인 혹은 집단의 이름은 대략 다음과 같다. 들뢰즈부터 미리엄 반 임슈트까지, 사뮈엘 베케트부터 '내가 사는 동네의 알려지지 않는 사람들'까지, 페기 펠런부터 '클로드 래미'(허구의 이름이지만 실제로 존재할지도 모르는)까지, 헤겔부터 자비에르 르 루아, 마담 보바리, 다이애나 로스, 프랑크푸르트 발레단, 그리고 '당신 자신'까지(Bel 1999: 36). 이를 통해 벨은 각각의 이름들 또한 다른 이들의 몸을 통해 혹은 다른 집합체를 통해 형성된 묶음에 불과하다는 것을 상기시키고 있다. 벨이 제안하는 주체성과 몸은 모나드 혹은 자기반영적 단일성으로 설명될 수 있는 것이 아니다. 이것은 묶음이며, 열린 집합체이며 지속적으로 펼쳐지는 과정이자 다양체multiplicity이다.[11] 벨은 리좀화된 신체, 아르토 식의 프로젝트, 계

속되는 실험 등 들뢰즈와 가타리에 의해 이론화된 "기관 없는 신체"와 유사한 주체성과 신체들에 관심을 기울여왔다.

들뢰즈와 가타리는 "한 개인이나 주체 혹은 사물, 물질 등의 개체화와는 매우 다른 개체화의 방식이 있다"고 주장했다. 이것을 이들은 "묶음the pack"이라고 불렀다(Deleuze & Guattari 1987: 261). 들뢰즈와 가타리가 "묶음"이란 개념을 통해 설명하는 열려 있는 주체성은 보이는 몸과 완전한 현전 사이의 동일구조가 구체화되기를 요구받거나, 이름이나 캐릭터에 의해 부과된 법적 제약 안에 갇히지 않는다. 이러한 열려 있는 주체성은 아르토의 두 번째 잔혹극 선언(1933)과 동시대적 개념인 파울 실더의 "신체-이미지" 개념을 연상시킨다. 오스트리아 출신의 정신분석학자인 파울 실더는 사람의 신체-이미지는 자신의 몸의 시각적 현전과 단순히 일치하지는 않는다는 점을 발견했다. 오히려 사람의 신체-이미지는 자신의 신체가 시공간을 가로질러 도달해왔던 특정한 장소나 입자로까지 스스로를 확대한다는 것이다. 실더는 사람은 자기 신체의 입자(배설물, 피, 월경, 오줌, 눈물, 정액, 땀)를 두고 온 장소에서 자신의 신체-이미지의 한계를 발견하게 된다고 주장한다. 다시 말해 사람은 자신의 신체의 (언어적, 감성적, 감각적) 흔적이 남겨진 곳에서 자신의 신체-이미지의 한계를 마주한다. 실더의 신체-이미지로서의 신체 개념은 미리 허락된 경계를 넘어, 혹은 전통적인 형이상학적 실재로서의 개념 너머에 신체를 위치시킨다는 점에서 이미 리좀적이고 분열적이다. 다시 말해 실더의 개념에서 신체는 자신의 도착보다 항상 늦고 자신의 출발보다 항상 한 박자 느리기에 출현이라는 문맥에서 결코 온전히 실재하지 않는다(Schilder 1964).

스스로를 가두는 주체와 몸의 개념에서 벗어나려는 제롬 벨의 시도는 무용학에 새로운 방법론적, 인식론적 도전을 가하고 있다. 만일 춤추는 주체가 더 이상 단일한 객체로 인식될 수 없다면, 또한 만일 무대에서 춤추는 가시적 신체가 더 이상 그것의 현전을 증명해줄 수 없다면 어떻게 무용학이 학문적으로 설명될 수 있다고 전제할 수 있겠는가. 다시 말해 무대의 한정적인 공간 안에서 움직이는 신체들의 현전에 대한 분석을 기반으로 하는 무용학은 이제 어떻게 될 것인가. 만약 신체를 하나의 묶음이나 리좀, 신체-이미지로 설정한다면, 만약 몸이 육체적인 만큼 의미론적인 것이라면, 만약 몸이 시공간을 가로질러 확장되는 것이라면, 비판적 글쓰기는 어떠한 방식으로 이렇게 벌어져버린 몸과 주체성의 모델을 기반으로 하는 안무적 작업을 판단할 수 있을까. 비판적 무용학을 위한 한 가지 대답은 무대 위에서 움직이는 신체의 외관(현전)과 그것의 주체성의 스펙터클(재현은 항상 정체성의 스펙터클로서 수용된다) 사이에서 당연히 여겨지는 재현에 의해 보증된 안정성을 위협하는 급진적인 질문을 던지는 것에서 찾을 수 있을 것이다.

　　그러나 만약 이러한 비판에 참여해보면, 무대 위 무용수의 몸의 위상에 대한 비판적 수정만이 요구되는 것이 아니라는 것을 금방 알 수 있을 것이다. 저자-안무가의 당연시되는 단일성 또한 재고되어야 한다.[12] 사실 저자의 단일성에 대한 재고가 제롬 벨의 비판적 안무 작업에 중요한 요소 중 하나라는 사실은 별로 놀라운 일이 아니다. 벨이 초기 두 작품(1994년의 〈저자에 의해 주어진 이름〉과 1995년의 〈제롬 벨〉)을 통해 제시했던 가장 중요한 문제 중 하나는 저자authorship에 관한 것이었다. 벨

제롬 벨, ‹저자에 의해 주어진 이름›(1994).
사진 제공: Herman Sorgeloos, Jérôme Bel

은 이 두 작업에서 저자에 대한 문제, 즉 이름을 명명하는 초월적인 이름으로서, 푸코가 "저자-기능"이라고 부른 경제적이며 신학적인 힘을 가진 저자 개념에 의문을 제기한다.

> '저자-기능'은 담론의 영역을 제한하고 결정하고 표현하는 법적, 제도적 시스템에 묶여 있다. 하지만 '저자-기능'이 모든 담론 속에서 동일하게 작동되는 것은 아니다. 또한 그것은 하나의 텍스트를 그것의 창조자에게 자연스럽게 귀속시키는 것으로 발생되지 않는다. '저자-기능'은 정확하고도 복잡한 단계들을 거치며 발생한다. 그것은 단순히 실제적 개인을 지칭하지 않는다. 다시 말해 실제적 개인이 다양한 에고들과 어떤 계층의 개인이라고 해도 원한다면 차지할 수 있는 주관적 입장을 발생시키는 객체를 뜻하는 한 '저자-기능'은 실제적 개인을 지칭하지 않는다. (Foucault 1977: 130~31)

벨의 〈저자에 의해 주어진 이름〉은 정확하고 복잡한 단계를 통해 밝혀지고 재조합되고 분리되는 "저자-기능"의 메커니즘에 관한 작업이다. 이 퍼포먼스에서 두 명의 퍼포머는(항상은 아니지만 대개의 경우 제롬 벨과 프레데릭 세게트가 출연한다)[13] 물건과 이름의 관계를 조용히 탐구한다. 두 퍼포머는 청소기, 축구공, 러그, 소금통, 사전, 헤어드라이기, 스툴, 손전등, 스케이트 신발, 돈 등과 같은 일상적인 물건들에 둘러싸여 있다. 이것들은 사실 벨이 일상생활에서 사용하는 물건들이다. 두 명의 퍼포머는 아무 말 없이 물건 하나를 다른 물건 옆에 위치시킨다. 이를 통해 하나의 물건은 다른 물건들과 계속되

코레오그래피란 무엇인가

는 배치와 대응, 치환의 재배치 속에서 관계를 맺게 되는 것이다. 여기에서 매우 놀랄 정도의 열려 있고 의미론적이며 통합적인 시각적 게임이 창조된다.

무용 비평가 헬무트 플로엡스트는 벨이 이 작품에 대해 말한 것을 인용한 적이 있다. 벨은 "춤도 없고 음악도 없고 의상도 없고 무용수도 없는 이 무대에서 관객들이 지루하고 어렵게 느끼더라도 나는 무대에서 의미를 만들어내려고 했다"라고 말한다(in Ploebst 2001: 200). 그렇다면 여기서 질문해야 할 것은 다음과 같다. 춤과 음악과 무용수가 없는 작품에도 안무적인 것이 존재한다고 말할 수 있는가?

이 작품이 안무에 대해서 이야기하고 있다고 말하기 위해서는 우리는 퍼포머들이 사물을 병렬하는 행동에 깔려 있는 계산된 속도 조절과 퍼포머들의 침묵에 주목해야 한다. 이 작품에서 침묵은 부정적인 의미에서 소리의 결여로 이해되어서는 안 된다. 오히려 침묵은 긍정적인 의미에서 활성제, 힘 혹은 비판적 작용으로 이해되어야 한다. 침묵은 주의를 집중하는 것을 강화시키는 역할로 작용함으로써 무대 위에 배치된 사물에 밀도를 부여한다. 또한 침묵은 서양 안무가 자율적인 예술의 형식이 되어가는 존재-역사적 과정에서의 무용수들에게 침묵을 지시했던 사실을 상기시킴으로써 퍼포머가 스스로를 자신이 조작하는 물건의 위치로 격하시키는 역할을 한다. 이를 통해 우리는 서양의 춤이 자신의 재현적 자율성을 문자 그대로 벙어리가 됨으로써 성취했던 것을 기억하게 된다. 안무가 무용수의 몸을 침묵시키는 것은 무용수의 몸이 순전히 '움직이는 존재'임을 강조하기 위함이었으며 이를 통해 안무는

눈부신 움직이는 벙어리를 생산하는 것에 대한 자신의 책임을 완수했다.

〈저자에 의해 주어진 이름〉이 상기시키는 것은 작품 제목이란 저자가 자신의 작업에 부여하는 단지 하나의 이름일 뿐이라는 사실이다. 안무가로서의 자신의 첫 번째 작업을 침묵의 공간에서 이름 붙인다는 것에 대한 질문으로 시작함으로써 벨은 안무적인 것의 가장 밑바닥으로 내려가 안무가 내포한 역설적인 것의 핵심을 확인하려 했던 것이다. 안무는 단순히 초기 근대성에서 탄생한 호기심을 자극하는 과장된 묘사적 예술이 아니다. 이전 장에서 논의했듯이 안무는 예수회 신부이자 법률가인 아르보가 "움직임을 쓰는" 기술에 부여한 이름이다. 하나의 학제로서 그리고 이름으로서 안무의 탄생이 예수회 신부의 글쓰기를 통해 시작되었다는 사실은 가볍게 취급되어서는 안 된다.[14] 나는 이 지점에서 안무의 역사와 데리다가 아르토에 대해 논의한 에세이에서 언급했던 재현의 "신학적 무대"와의 관계가 단순히 은유적 관계를 넘어 드러난다고 생각한다. 데리다는 "신학적 무대"에 대해 다음과 같이 설명한다.

> 무대는 그것의 구조가 전통을 온전히 따라 다음과 같은
> 요소들을 행하는 한 신학적인 것이라 할 수 있다. 부재하고 멀리
> 있는 저자-창조자가 텍스트로 무장하고 재현의 의미 혹은
> 시간을 감시하고 집합시키고 규제한다. 또한 재현이 저자-
> 창조자의 생각의 내용과 의도, 아이디어를 재현하도록 내버려둔다.
> 그는 노예 상태의 해석자인 대리인들, 감독들, 배우들을 통해
> 재현이 자신을 나타내도록 한다. 이들 대변인들, 감독들, 배우들이

말하는 것들은 거의 대부분이 '창조자'의 생각을 직접적으로 혹은 간접적으로 재현하는 것이다. '마스터'의 적절한 디자인을 충실하게 이행하는 해석적인 노예들. (Derrida 1978: 235)

신학적 무대에서는 배우가 이야기를 하더라도 그것은 이전의 필수적인 침묵에 기반해 일어나는 것이다. 왜냐하면 배우의 입은 마스터의 목소리가 울리는 방 안에 머물러야 하기 때문이다. 그리고 만약에 이러한 신학적 무대가 완전히 자율적으로 되기 위해 몸을 침묵시키는 예술인 안무를 받아들여야 한다면,[15] 침묵을 강요받는 것은 무용수의 몸의 표현성이다. 따라서 무용수의 몸은 부재하거나 멀리 떨어져 있고 혹은 이미 죽었지만 강력한 유령적인 힘을 발휘하는 마스터의 의지로 계획된 것을 충실히 실현시키는 도구 그 이상은 아닌 것이다.[16]

자신의 첫 번째 작업에서 목적 있는 침묵을 생산함으로써, 벨은 저자-안무가의 신학적 힘이 안무의 핵심에 있음을 분명히 했다. 이러한 전략은 앞에서 논의한 ‹제롬 벨›이란 작품에서도 잘 드러난다. 여기서 벨이 작품의 제목과 저자의 이름의 동일성을 통해 강조하고 있는 것은 통제된 부재로서 안무가의 존재다. 이를 통해 벨은 어떻게 신학적 공간이 안무가로 하여금 "대리인을 통해 재현 체계로 하여금 자신을 재현하도록 하는지" 드러내고자 했다(Derrida 1978: 235). 이것이 제롬 벨이 ‹제롬 벨›에 직접 출현하지 않은 이유다.

‹저자에 의해 주어진 이름›도 저자의 이름의 역할이라는 주제에 연관되어 있지만, 안무적인 무대의 신학적 본성을 발견하게 하는 벨의 전략과는 약간 차이가 있다. 여기서 벨은 작

코레오그래피의 '느린 존재론'

품을 관람한다는 것에 대한 또 다른 종류의 권력 관계를 창조하기 위해 몇 가지 조건을 준비한다. 데리다는 신학적인 무대가 작동하는 데에는 퍼포머의 수동적 주체성뿐 아니라 수동적 관객도 필요하다고 주장했다. "신학적 공간은 수동적이고 고정된 자리에 앉아 있는 관중으로서의 대중 혹은 스펙터클을 즐기는 소비자로서의 대중을 생산한다. (…) 그들은 진정한 깊이나 무게가 결여된 채 관음증적인 음미에 자신을 기꺼이 내놓게 만드는 작품에 참석하게 되는 것이다"(Derrida 1978: 235). 이 같은 문맥에서 <저자에 의해 주어진 이름>은 소비적인 관음증으로부터 관객들을 떼어내 재작동시키기 위해 반-재현적, 반-신학적 힘들을 드러내려 한다.

물론 이 퍼포먼스가 관객과 무대의 공간적 분리를 유지하고 있음에도 불구하고 사물들과 형태들의 끈질기고도 조용한 반복을 통해, 특정 사물들 사이에서 발생하는 친숙성과 일반적이지 않는 배치를 통해 발생하는 비-친숙성을 통해 관객의 소극성을 점차 용해시킨다. 따라서 이 작품을 그저 쳐다만 본다면 관객들은 아무런 의미도 얻지 못한다. 소극적으로 혹은 시각적으로 음미하는 것에서 벗어나 적극적이고, 다감각적이고, 다의적인 수용성으로 이동하기 위해서 이 작품의 유희성에 참여하라는 벨의 초대를 받아들이는 것은 매우 중요한 일이다. 이를 통해 우리는 사실 이 작품이 침묵하고 있는 것이 결코 아니라는 것을 알 수 있다. 우리는 "소리 나는 것의 휴식으로서의 침묵 역시 움직임의 절대적 상태를 알려준다"는 것을 발견할 수 있는 것이다(Deleuze & Guattari 1987: 267). 무대에 놓여 있는 물건이나 그 물건을 배치하고 재배치하는 퍼포머는 춤추

지 않는 것처럼 보이지만 사실 정지되어 있는 것은 아무것도 없다. ‹저자에 의해 주어진 이름›에서 드러나는 것은 침묵하는 사물과 침묵하는 무용수 안에 존재하는 유희적인 기쁨이다. 다시 말해 이 작품은 사물의 침묵을 나타내려 하는 것이 아니다. 프랑스어 사전 위에 소금을 부어버리는 것과 같은 친숙하지 않는 배치를 통해 벨은 모든 사물의 표면에서 울려 퍼지고 있는 기표들의 바스락거림이나 모든 신체의 표면에 표류하는 언어들의 바스락거림을 드러내고자 하는 것이다.

사물의 바스락거림과 같은 비언어적 목소리는 벨이 이론적으로 영향을 받았던 롤랑 바르트의 개념을 연상시킨다. 바르트는 “바스락거림은 다원적인 기쁨의 소리”라고 했다. 바르트는 이것이 “몸들의 커뮤니티”를 암시하고 있다고 했다. 하지만 “아무런 소리도 터져 나오지 않을 때는 (…) 어떠한 목소리도 구성될 수 없는” 것이다(Barthes 1989: 77). ‹저자에 의해 주어진 이름›은 계속되는 침묵과 차분한 페이스로 인해 각각의 물건들에서 작동하는 언어의 바스락거림을 드러낸다. “다원적인 즐거움”을 작동시키는 데 필요한 바스락거림을 통해 몸들의 커뮤니티(사물, 퍼포머, 관객)를 작동시킴으로써 이 작품은 바르트주의자로서 벨의 독특한 비판적 움직임을 소개하고 있다. 그것은 바로 마스터-저자라는 단일한 인물을 상정하는 신화를 파괴하는 것이다. 이러한 파괴는 저자의 목소리를 증식시키고 이동시킴으로써 발생된다. 다시 말해 ‹저자에 의해 주어진 이름›을 적극적으로 관람한다는 것은 각각의 관객들이 저자로 탈바꿈하는 것이다.

벨은 자신의 안무 작업을 재현 체계의 장 안에서 저자

의 의도에 대한 그리고 저자의 통일성에 대한 질문이 생산하는 균열에서부터 시작했다. ⟨저자에 의해 주어진 이름⟩이라는 제목이 잘 입증하고 있다. 누가 무엇을 누구에게 준다는 것인가? 우리는 의도적인 단일성 안에서 누가 진짜 저자인지 구별해낼 수 있는가? 벨은 '아니'라고 단호하게 대답한다. 저자는 저자-기능으로서만, 무너진 제4의 벽을 넘어 펼쳐지는 다수성으로서만 존재하는 것이다. 이것은 명명하기에서 발생되는 물건들의 조용한 바스락거림을 통해 가능한 것이다.

벨이 명명하기의 권력에 집착하는 것은, 나아가 만연해 있는 언어의 바스락거림이나 통합적인 게임을 고집하는 것은 무용학의 관점에서 볼 때 특별한 의미가 있다. 그 이유는 벨이 주장하는 것은 운동적이고 에너지 넘치고 감성적이고 감정적인 혹은 해부학적인 측면들로 이루어진 춤추는 몸의 거부할 수 없는 언어적인 물질성을 제안하고 있기 때문이다. ⟨셔츠학 Shirtologies⟩(1997)이라는 작품에서 벨은 주체화의 방식을 드러내기 위해 신체와 언어를 뒤섞어버린다. 남성 무용수는 공연 시간 내내 가만히 무대에 서 있다. 그는 단어와 브랜드 이름들이 새겨진 티셔츠와 후드 티를 입고 있고 그것을 하나씩 벗어나간다.[17] 이 단독 작업에서는 환유를 통해 무용수의 몸이 다양한 문구가 새겨진 층진 표면으로서 나타난다. 이것은 푸코가 몸을 "사건이 새겨진 표면(언어에 의해 추적되고 아이디어에 의해 용해되는)과 분열된 자아의 장소(단단한 통일성의 환상을 채택한) 그리고 영구한 분열 속에 드러나는 부피"라고 묘사했던 것과 흡사하다(Foucault 1977: 148). 벨은 주체성을 옭아매는 재현적 층위들 속에서 언어적인 것이 어떻게 몸과 얽히는

지 보여준다. ⟨셔츠학⟩의 무용수(대개 프레데릭 세게트)는 무대의 정중앙에 중립적으로, 머리를 숙이고 거의 움직이지 않고 서 있다.[18] 그는 작품이 진행되는 동안 세 번 무대에 나온다. 매번 그는 열두 개의 티셔츠를 껴입고 나오는데 시선은 아래를 향한 채 매우 빨리 각각의 티셔츠들을 하나씩 벗으며 마지막 티셔츠가 남을 때까지 같은 행동을 반복한다. 이 작품의 무대 연출은 매우 간결하다. 새로운 티셔츠가 보일 때마다 퍼포머가 무엇을 지시하고 있는지 쉽게 힌트를 얻을 수 있거나(이 작품의 첫 번째 섹션은 티셔츠에 쓰여 있는 숫자들을 단순히 세는 것이었다. 예를 들어, 티셔츠에 새겨진 것은 '릴 2004' '프랑스 월드컵 1998' '유로-디즈니 1992' '미시건 파이널 4' '생명을 위한 티셔츠' 등이다), 아니면 무용수가 티셔츠에 쓰인 글이나, 드로잉, 로고 등이 지시하는 바를 실제로 행하는 것이다. 예를 들어, 어떤 티셔츠에는 모차르트의 ⟨작은 세레나데Eine Kleine Nachtmusik⟩ 중 한 부분이 적혀 있었고 세게트가 직접 이 음악을 불렀다. 그다음 등장한 티셔츠는 특정한 태도를 취하고 있는 여성이 그려져 있자 세게트는 이를 모방했다. 이러한 방식으로 ⟨셔츠학⟩의 각 파트는 안무와 수행적 언어행위의 발화효과적인 힘 사이의 특별한 동맹을 드러낸다. 발화효과적이란 "말함으로써 그를 설득해냈다"와 같은 상황에서 드러나는 언어의 기능이다(Austin 1980: 110). 이 작품에서 무용수가 처음으로 정지된 상태에서 벗어나 눈에 띄게 잠시 동안 춤을 추는 순간은 그가 보여준 티셔츠에 '춤추느냐 죽느냐'라는 글귀가 적힌 키스 헤링의 그림이 그려져 있었을 때다. 헤링의 설득력 있는 주장에 무용수는 기꺼이 삶을 택하고 모차르트의 곡에 맞춰 춤

추고 노래한다.

제롬 벨이 그 셔츠들을 전부 소매상에서 구입했다는 사실은 우리가 얼마나 거대한 언어적 혹은 이미지의 아카이브에 둘러싸여 있는지 드러내준다. 이러한 아카이브는 우리가 직접 셔츠들을 입고 돌아다님으로써 마치 준-비가시적quasi-invisible 명령처럼 진열되는 것이다('그냥 해버려라' 혹은 '춤추든지 죽든지'). 이 아카이브는 스펙터클 사회에서 이미 우리의 주체성과 신체-이미지를 구성하는 중요한 요소다. 〈셔츠학〉은 재현의 문화가 후기자본주의적 정체성과 공모할 때 어떻게 (우리의 신체, 언어, 사고에 침투하며 주체성을 형성하고 정체성을 결정짓는) 상품, 로고, 트레이드마크의 시학을 끊임없이 재생산하는지, 어떻게 재현이 자본주의라는 스스로 닫혀 있는 또 다른 전체주의 형식과 만나는지 설명한다. 그러나 제롬 벨이 언급했듯이 이 작품은 퍼포먼스를 통해 우리가 어떻게 (상표가 된) 이름이라는 기호 아래에서 정체성을 브랜드화하려는 자본의 끈질긴 시도로부터 해방될 수 있는지에 대한 질문이기도 하다. 1997년에 벨은 젊은 일반인들을 위해 〈셔츠학〉을 만들었다. 이 버전의 무대 연출에는 해방적인 유머들이 포함되었다. 예를 들어, 한 여학생은 팝 가수 마돈나의 얼굴이 그려진 티셔츠를 입고 〈라이크 어 프레이어〉라는 노래를 불렀다. 다른 남학생은 '잃어버릴 시간이 없다'라고 쓰인 티셔츠를 재빨리 벗어버렸다. 벨은 이 작품에 대해 언급하면서 "우리는 자본주의의 에너지를 우리 자신을 표현하는 데 쓰고 있다"라고 말했다 (Ploebst 2001: 204). 다시 말해 벨이 주장하는 것은 언어를 다시금 활성화하고, 재현적인 것과 공조하고 있는 자본의 힘을 다

시금 활성화하고 언어-행위를 재코드화하는 것이 가능하다
는 것이다.

우리는 ‹저자에 의해 주어진 이름›에서 사물들과의 직접
적 대면을 통해 어떻게 침묵의 시학이 말없는 변조들로만 이해
될 수 있었던 미묘한 의미를 들을 수 있는 가능성을 열리게 하
는지 볼 수 있었다. 우리가 직접적으로 언어와 대면해야 하는
상황에 놓일 때 무슨 일이 일어나는가? 우리는 언어의 힘에, 언
어의 명령에, 발화수반적, 발화효과적 힘에, 나아가 언어의 폭
력에 절망적으로 굴복하는가? ‹제롬 벨›에서 우리는 이 질문에
대한 직접적인 대답을 들을 수 있다. 나는 이 작품에서 어떻게
언어가 가시성에 대한 조건을 창조하고 무용수의 현전을 중층
결정하며 표류하고 있는지 설명했다. 그러나 이 아름다운 작업
에서, 몸과 언어의 교차점에서 정말 특별한 무언가가 발생했다.
그것은 언어에 의해, 의미화의 법에 의해, 혹은 서명의 법에 의
해 연금된 몸을 해제시키는 유동적인 어떤 것이다. 이러한 유
동성은 몸이 지속적으로 생산하는 것을 통해, 조르주 바타유
의 말을 빌리자면 “동화될 수 없는 과잉”을 통해 나타난다. 이
작품에서 프레데릭 세게트와 클레어 헤니가 무대에서 소변을
보는 순간이 있다. 이러한 본능적인 몸의 행위는 재현이 표현
해낼 수 없는, 지배할 수 없는 내면을 드러낸다. 이것은 물론 많
은 논란을 불러일으킬 만한 행동이었다. 예컨대 이러한 행동으
로 인해 ‹제롬 벨›은 유럽 법정에서 외설죄로 고발당할 수도 있
었을 것이다.[19] 하지만 이러한 행위에는 본능적인 몸의 내면의
작동을 지시할 뿐 아니라 다른 기능도 내포하고 있다고 생각
한다. 두 명의 무용수가 오줌을 누고 나서 자신들의 오줌을 손

제롬 벨, ‹제롬 벨›(1995).
사진 제공: Herman Sorgeloos, Jérôme Bel

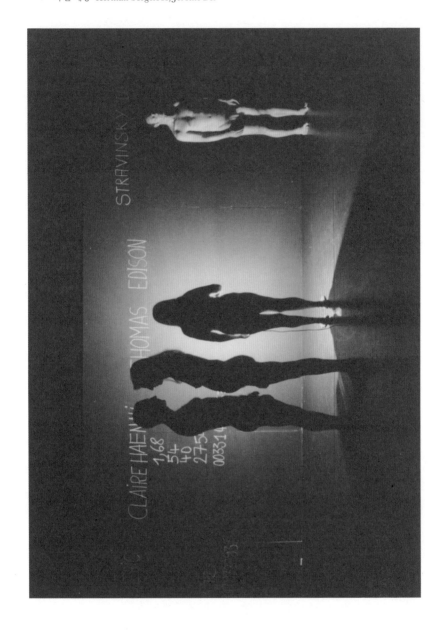

코레오그래피란 무엇인가

으로 떠서 벽에 있는 글자들과 숫자들을 지우기 시작했다. 이름들은 지워져갔지만 몇 개의 글자들이 남아 하나의 문장을 만들었는데 그것은 이전의 글쓰기에 잠재되어 있던 언어적 가능성을 드러내는 것이었다. 남은 문장은 다음과 같다. "에릭이 노래를 한다." 모든 퍼포머가 무대를 떠나고 옷을 잘 갖추어 입은 남자 한 명이 다시 무대로 등장한다. 그는 어두운 무대에 서 있다. 그리고 스팅Sting의 노래 〈잉글리시 맨 인 뉴욕〉을 부른다. 만약 언어, 이름, 역사, 소유물, 제목 들이 지워지고 재배열되고 재실행된다면, 만약 이러한 다시 쓰기의 실행이 새로운 퍼포먼스를, 새로운 몸을, 새로운 수행성을, 새로운 시작을, 새로운 노래를 불러올 수 있다면, 그 지우기와 다시 쓰기는 무용수의 본능적인 몸 덕분이다. 지워짐, 다시 쓰기, 새롭게 이름 붙이기, 새롭게 부르기. 이 작품 전체를 구조지은 이름들의 힘 뒤에 행해진 모든 작동들은 몸이 생산하는 "동화되지 않는 과잉"에 의해 원상태로 되돌려졌다. 이러한 다시 쓰기는 아주 흥미롭게도 주디스 버틀러가 알튀세르의 주체화 개념을 오스틴식 언어행위 이론과의 관계 속에서 재활성화하려 한 시도를 연상시킨다. "우리는 언어를 통해 많은 것을 행하고 그것을 통해 효과를 발생시킨다. 하지만 우리가 하는 것이 바로 언어 그 자체다. 언어는 우리가 하는 모든 것의 이름이다"(Butler 1997: 8). 벨은 몸과 같이 유연하고 장난기 많고 역동적인 특정한 언어 개념을 제시한다. 나아가 벨은 몸이 가장 본능적으로 활성화될 때 단순히 글이 새겨지는 표면의 역할을 하는 것을 넘어, 푸코가 말했듯이 글쓰기의 도구이며 역사를 계속해서 새롭게 써내려갈 수 있는 동화되지 않는 행위자가 된다고 제안한다.

지금까지 제롬 벨의 작업 속 비운동적 요소들을 강조하면서 그가 행하는 재현 비판의 기본적인 요소들에 대해 논의했다. 저자의 권력에 대한 비판, 이름의 장 안에서 현전이라는 것의 비결정성에 대한 질문, 신학적인 무대에 대한 비판, 관객의 활성화 등이 그것이다. 이제 나는 재현의 지배적인 기계에 대한, 안무의 참여에 대한 벨의 비판이 왜 느린 혹은 정지된 운동성, 다시 말해 움직임의 특정한 수축을 포함하는지 말하고자 한다.

나는 벨이 어떻게 주체성이 항상 복수성으로 존재하는지 제안하기 위해 단일성이라는 개념을 사용했듯이, 움직임이 단순히 운동성에 관련된 문제가 아니라 극소인식의 강렬한 장을 발생시키는 강도 중 하나라는 것을 제안하기 위해 정지와 느림을 사용했다고 생각한다.[20] 움직임을 강도로 이해하는 것은 주체성과 재현의 존재-정치적인 연속성에 대한 안무의 참여를 비판하는 것을 가능하게 한다. 또한 이러한 비판은 우리를 정지성에 대한 질문으로 안내한다. 벨에게 침묵이 소리를 부인하는 것이 아닌 것처럼, 정지 역시 움직임을 부인하는 것이 아니다. 안무의 정치적 존재론에 대한 벨의 비판은 정지된 행동 안에 내재한 강력한 인식론적, 정치적 활성화로부터 유래한다. 이를 통해 춤의 존재론에 걸맞지 않다고 여겨진 것들이 춤으로 인정받을 수 있었던 것이다.

그리스 인류학자인 나디아 세레메타키스는 감각의 정치학을 표현하기 위해 "정지된 행동"이라는 개념을 제안했다. 여기서 감각의 정치학이란 "기본적인 역사적 창조를 위한 지각 능력"을 가능하게 하는 것이었다(Seremetakis 1994: 13).[21] 벨의 재

현 비판 안에서 "기본적인 역사적 창조"를 활성화시키기 위해 필요한 지각적 능력은 주체화의 본질적 기술로서의 안무의 정치적 존재론을 밝히는 것이다. 내가 첫 장에서 논의했듯이 우리가 페터 슬로터다이크가 주장한 근대성의 존재론을 순수한 "움직임을 향한 존재"라고 받아들인다면, 만약 우리가 아르보나 카프리올의 교회와 법을 연결하려는 시도나 자율적으로 움직이는 순수하게 전체주의적인 몸의 힘을 명백히 드러내기 위해 루이 16세가 1649년에 설립한 세계 최초의 무용 아카데미 등에서 보듯이 권력(신학적 권력, 법적 권력, 국가적 권력)이 안무적 존재의 핵심에 있다는 역사적 사실을 상기한다면, 안무 안에서 정지된 것들의 침입은 근대성의 쉬지 않는 키네틱한 호명에 대한 직접적인 존재-정치적 비판이 개시되었음을 의미한다.[22]

슬로터다이크는 근대성은 마르크스 이론이 "자본의 기본적인 축적"에 선행되어야 한다고 주장한(마르크스 이론은 자본주의적 근대성을 촉발시키기 위해서는 자본의 기본적인 축적이 필수적이라고 여겼다) "주체성의 축적물"을 바탕으로 키네틱한 존재를 창조한다고 주장했다. 만약 우리가 근대성의 주체성의 형식은 순전히 '움직임을 향한 존재'이며 근대성이 자신의 주체들을 '자동적으로 움직이는' 상태로 바뀌도록 호명한다는 슬로터다이크의 주장을 받아들인다면, 완전히 움직이는 상태로 변화하기 위해 주체성이 기본적으로 축적해야 하는 것은 잠재적인 에너지였다. 이러한 잠재적 에너지를 통해 근대성은 키네틱 에너지를 표출했던 것이다. 하지만 어떤 살아있는 시스템도 에너지의 공급을 자율적으로 해결할 수 있는 것은 없다. 따라서 자율적인 키네틱 주체성, 스스로 움직이는

주체성, 스스로 완결적인 주체라는 생각 자체가 바로 이데올로기적으로 눈먼 상태의 표출인 것이다.

> 만약 주체가 자신의 문맥에 연결되어 있거나 영향을 받는다면,
> 주체는 명백하게 모든 매개체의 근원이 아니다. 근대 주체의
> 자만심은 그런 생각을 불쾌하게 여긴다. 이러한 주체는 인간이
> 효과적으로 분리되어 있다는 생각에 매여 있다. 인간은
> 세상으로부터 격리되고 보호된 일종의 보호막 안에서 태어났다는
> 것이다. 실제로 그들은 에고라고 불리는 이러한 보호막을
> 필요로 해왔다. (Brennan 2000: 10)

브레넌의 통찰은 근대 주체성을 특히 소진적이며, 특히 포식적이고 정력적인 프로젝트에 근거를 둔 것으로 암시하고 있다. 근대적 주체성은 한편으로는 영구적인 불안감 속으로 들어가기 위해 존재론적인 명령을 지속적으로 진열하기를 강요하고, 또 다른 한편으로는 이동성의 스펙터클을 유지하기 위해 동원할 수 있는 모든 종류의 자원을 약탈하기를 요구한다. 지속적으로 자신을 키네틱한 스펙터클로 재현하기 위해서, 동시에 자율성의 결여를 부인하기 위해 근대적 주체성은 모든 종류의 에너지를 불어넣을 수 있는 근원들과 식민지적인 관계를 맺는 것이다. 이것이 자연적이건, 욕망, 정동, 되기처럼 감성적이건 생리학적이건 말이다.[23] 스펙터클하고 충동적인 이동성 안에서 올가미로서의 재현 체계 안에서 스스로 닫힌 주체성을 유발하는 퍼포먼스의 형식이 초기 근대성에서 발명되었고, 이것은 안무라고 명명되었다. 영구히 "움직임을 향한 존재"로서만 자

신의 존재론적 기반을 찾을 수 있든 안무는 불안해하는 주체를 위한 필수적인 기술이다.[24]

무용 이론가 제랄드 지그문트는 독일 안무가 토마스 레먼의 작업의 주요 특징들을 설명하면서 몇 가지 특성들을 이야기했는데 나는 이것이 영구한 불안감을 조성하는 근대성 프로젝트에 참여하는 춤에 대한 제롬 벨의 비판을 설명하는 데 근거가 될 수 있다고 생각한다. 지그문트는 "관객들에 의해 소비되는 기호로서, 유연성, 이동성, 젊음, 운동성, 체력, 경제적 힘의 재현으로서, 몸을 재현하는 것을 피하는 것"이 중요하다고 강조했다(Siegmund 2003: 84). 이러한 맥락에서 키네틱-재현적 기계의 전체주의적인 운동력과 눈먼 상태를 감속시키기 위해 춤의 움직임이 느려지는 것은 별로 놀라운 일이 아니다.

하지만 벨은 춤을 늦추는 특정한 방식을 가지고 있다. 이 지점에서 파로노마시아라는 흥미로운 수사적 장치가 어떻게 사용되었는지 분석하기 위해 ‹마지막 퍼포먼스›로 다시 돌아가 이야기하고자 한다. 파로노마시아 안에서 우리는 안무의 느린 정치적 존재론에 대한 벨의 제안을 위치시킬 수 있다.

나는 ‹마지막 퍼포먼스›에서 어떻게 몸, 정체성, 몸-이미지 그리고 이름 사이의 소유적인 관계 속에 내재한 불안정함이 강조되었는지 설명했다. 여기서 다시 안토니오 카랄로가 관객들을 바로 보면서 "나는 햄릿이다"라고 말했던 순간으로 돌아가보자. 그는 잠시 멈춘 후에 "사느냐"라고 말한 뒤 중앙무대 옆 날개 쪽으로 걸어 나가 잠시 멈춘 후 "죽느냐"라고 외친다. 그리고는 무대로 돌아와, 뒤쪽에 설치된 마이크 앞에 서서 조용히 "그것이 문제로다"라고 말한다.

자신을 제롬 벨이라고 주장한 몸이 출현한 다음에 자신을 안드레 애거시라고 말한 몸이 들어왔고 그 뒤에 햄릿이 걸어 들어왔다. 나는 제롬 벨이 이러한 무대 연출을 통해 고유한 이름 앞에 오는 정관사를 강조하고 있다고 생각한다. 들뢰즈는 정관사는 "비인칭적인 힘이며 이것은 일반적이지 않은 것이며 가장 높은 수준에서 단일성"이라고 했다(Deleuze 1997: 89). 또한 가타리와 함께 들뢰즈는 "고유명사란 주체를 지칭하지 않는다. 고유명사란 사건의 질서를 지정하는 것"이라고 했다 (Deleuze & Guattari 1987: 264). 따라서 ⟨마지막 퍼포먼스⟩로 햄릿이 걸어 들어오는 것은 가장 수준 높은 의미에서 단일한singular 사건이 들어오는 것을 의미한다. 이러한 단일성이 가져오는 힘은 무엇인가? 이것은 존재론적인 힘에 대한 가장 근본적인 질문인 것이다. 이러한 등장이 알리는 사건은 무엇인가? 이것은 벨의 작업 전반에 걸쳐 처음으로 분출된 안무된 춤의 서막을 알리는 이벤트다. 4년 동안 세 작품, 그리고 마침내 춤!

왜 벨의 작업에서 안무된 춤이라는 사건이 햄릿의 근본적인 질문에 의해 소개되어야 하는가? 프랜시스 바커는 우선 왜 셰익스피어의 햄릿이 "치명적인 근대적 주체성이 이미 출현하기 시작하는" "현전의 시스템"으로 이해되었는지 설명했다 (Barker 1995: 21). 바커에게 햄릿의 갈등은 가시성, 멜랑콜리아, 훈육에 속박된 현전 시스템으로서 근대적 주체성의 출현을 알리는 것이었다. 햄릿의 출현은 근대의 모나드적 주체의 발명을 알리는 것이었다. 모나드적 주체란 자아중심적 주체로서 신체의 한계에 한정되는 동시에 몸을 개인의 사유물과 동일시하고 전기biography를 운반하며 개인적 비밀과 독특한 영혼에 거처를 제

공하며, 국가 앞에 책임을 지고 젠더 문제에서 철저히 이항적이며 욕망의 유통경로에 길들여져 있는 것이다(Barker 1995: 10~37). 이러한 현전 시스템에 대해 생각해보는 일은 매우 중요하다. 왜냐하면 이것은 주체성의 핵심에서 가시적 스펙터클과 긴밀하게 얽혀 있기 때문이다. 다시 말해 현전 시스템은 재현 체계다. 이 재현 체계는 "특정한 타입의 연극적 구축 이상을 명명"하고 있다. 이 장을 연 데리다의 주장을 적용하자면 그것은 바로 서양의 전반적인 문화적 논리를 명명하는 것이다.

따라서 ‹마지막 퍼포먼스›에서 햄릿이 들어오는 사건은 존재-역사적으로, 정치적으로 울려 퍼지기 시작한다. 햄릿이 들어옴으로써 안무된 춤의 출현이 가능해진 것이다. 그것은 마치 모나드적 주체 없이는, 현전/가시성/내면 혹은 부재/비가시성/외부와 같은 이항식으로 결정되는 존재에 대한 멜랑콜리한 질문 없이는, 다시 말해 햄릿 없이는 안무가 불가능했을 것이라고 제롬 벨이 선언하는 것과 같다.[25] 따라서 벨이 햄릿-카랄로를 ‹마지막 퍼포먼스› 무대로 걸어 들어가게 했을 때 이를 통해 그가 전달하는 것은 연극의 역사에 한정된 이야기가 아니라 서양의 연극적 무용의 정치적 존재론을 겨냥한 대단히 도발적인 선언인 것이다.[26]

햄릿-카랄로가 존재론적인 질문을 던지고 무대를 떠나자마자 슈베르트의 ‹죽음과 소녀›에 맞추어 수잔 링케Suzanne Linke의 ‹변형Wandlung›(1978)의 한 부분을 춤출 무용가 클레어 해니가 춤을 체화하며 걸어 들어온다.[27] 해니는 흰색 드레스에 금발 가발을 쓰고 들어온다. 그리고 마이크로 다가와서 무표정하게 "나는 수잔 링케다"라고 말한다. 그런 다음 무대 위쪽

으로 가서 링케의 작품 중 한 부분을 짧게 추기 시작한다. 내가 1999년 8월에 베를린에서 이 작품을 보았을 때, 해니가 춤을 추는 바로 그 순간에 드디어 긴장이 풀어졌다. 관객들은 이내 시끌벅적해지기 시작했다.[28] 드디어 움직이는 무언가가 나왔다! 결국 누군가가 음악에 맞추어 알아볼 수 있는 패턴으로 '춤추기'를 시작했다! 흐르는 것, 클래식 음악, 몸, 현재, 여성, 여성성, 계속되는 움직임, 아름다운 흰색 드레스. 마침내 우리는 익숙한 인식의 구역으로 들어가 키네틱한 익숙함과 함께 휴식을 취할 수 있었던 것이다. 그러나 그 부분은 짧았다. 총 4분이 넘지 않았고 무용수는 무대에서 누운 채로 시작했으며 대부분의 동작은 무대에서 누운 채로 진행되었다. 이렇게 짧은 춤이 끝나고 해니-링케는 무대를 떠났다. 따라서 익숙함은 곧 사라진 것이다. 그리고 이제 수잔 링케는 제롬 벨이라는 이름의 몸으로 다시 무대에 등장한다. 벨-링케는 말한다. "나는 수잔 링케다." 음악은 다시 시작되고, 춤도 다시 시작된다. 이전에 해니-링케에 의해 점령되었던 똑같은 자리에서 똑같은 동작과 똑같은 스텝과 똑같은 정확도로 춤은 반복된다. 춤은 끝나고 벨-링케는 무대를 떠난다. 그리고 카랄로-링케가 무대에 등장한다. 똑같은 흰 드레스를 입고 무대에서 이렇게 선언한다. "나는 수잔 링케다." 그리고 그는 똑같은 시퀀스로 춤을 추는데 이것은 나중에 세게트-링케에 의해 다시 반복된다. 각 무용수가 안무의 서두에 반복해서 부가하고 있는 "나는 수잔 링케다"라는 언어행위는 무엇을 주장하는가? 시간의 선형적, 목적론적 움직임을 변경하는 듯 이렇게 계속되는 반복에서 잃어버린 것은 무엇인가?

지난 몇 년간 유럽에서 몇 차례에 걸쳐 공연되었던 ‹마지막 퍼포먼스›에 대한 한 대중 강연에서 벨은 자신이 수잔 링케 안무에 관한 이 장면이 두 가지의 질문을 바탕으로 만들어졌다고 밝힌다. 첫째, 벨은 래퍼가 다른 뮤지션의 노래를 샘플링하듯이 무용 작품을 인용한다는 것이 무엇인지에 대해 형식적인 질문을 제기하고자 했다고 한다. 둘째, 벨은 어떻게 반복이 차이를 촉발시키는지에 대한 지각적인 질문을 던지고자 했다고 말했다. 벨은 이 작업을 만들 때 들뢰즈의 『차이와 반복』에서 영감을 받았다고 했다.

> 사색하는 마음에서 발생하는 변화 혹은 차이에 의해서만
> 반복을 말할 수 있다는 사실로부터 반복의 역설이 발생하는
> 것 아니던가? 마음이 반복으로부터 이끌어낸 차이에 의해서만?
> (Deleuze 1994: 70, 강조는 원문)

따라서 각각의 스텝, 음악, 드레스, 저자 이름의 발화 등 각각의 반복은 불가피하게 반복의 핵심에 있는 차이를 드러낸다. 차이는 그 자리에 가만히 서 있는 정지의 형태를 창조한다. 이것은 움직이지 않는 것과는 전혀 다른 것이다. 이러한 맥락에서 ‹마지막 퍼포먼스›의 춤추는 장면에서 사용된 특정한 반복의 형태는 언어유희, 즉 파로노마시아를 연상시키는데 파로노마시아는 ‘무엇 너머’ 그리고 ‘무엇과 함께’라는 뜻을 가지고 있는 그리스어의 ‘para’와 ‘이름 짓다’라는 뜻의 ‘onomos’가 합쳐져 동음이의어가 지닌 의미의 경미한 변주를 지칭하게 되었다. 어떻게 이러한 언어유희와 같은 움직임이 생산될 수 있는가? 언

어학적으로는 같은 '줄기'를 공유하는 다른 단어들을 계속해서 꿰어가는 생각의 조심스러운 반복을 통해 행해진다. 이러한 차이를 동반한 반복은 생각 안에서 반복적으로 발생하는 간격들을 수행한다. 이를 통해 '지적인 사물들'에 변주가 부여되고 그것의 양상이나 외관을 달라지게 할 수 있는 특정한 종류의 느린 전복이 허락되는 것이다. "언어유희 덕분에 언어는 사물이 계속해서 회전할 수 있게 한다"(Rapaport 1991: 108). 그러나 어떻게 그러한 움직임을 춤으로 표현할 수 있을까? 수잔 링케의 〈변형〉을 계속해서 춤추는 퍼포머들을 통해 우리는 각각의 몸이 스스로 수잔 링케가 되려 하기보다 (문자 그대로 언어유희에 참여하기 위해) 하나의 이름과 함께 움직이기로 할 때 어떤 일이 일어나는지 실험하고 있음을 확인할 수 있다. 이러한 특정한 형태의 반복적인 움직임은 이 장면을 유머러스하게 만들 뿐 아니라 수잔 링케라는 하나의 이름과 나란히 혹은 그 이름 너머 춤추는 것 역시 그 이름과 함께 하고 있음을 드러내고 있다. 이를 통해 수잔 링케라는 이름 아래 춤추는 다양한 몸들은 그 이름 밑에 깔려 있는 것을 드러내고 펼치고 힘의 선들을 촉발시킨다. 그럼으로써 하나의 이름이 특정한 지시대상을 불러일으켜야 한다는 전제된 고정성의 환상을 깨버린다.

언어유희에 의해 발생되는 반복이 지각을 흐리게 하는 이와 같은 흥미로운 순간에 창조되는 것은 무엇인가? 나아가 안무적 기계가 제안하는 것은 무엇인가? 조르주 디디위베르만은 (그것의 역설적인 특성 때문에) "움직이지 않는 행동이 얼마나 신중하지만 방해하는 기억의 사건인지" 설명한다(Didi-Huberman 1998: 66, 강조는 원문). 매우 유사한 방식으로 언어유희는 예이츠의

"음악에 흔들리는 몸이여, 밝게 비취는 섬광이여/어떻게 우리가 춤추는 이와 춤을 구별할 수 있겠는가"라는 시 구절처럼 무용에서 자명한 이치로 굳어진 '현전의 체제'를 어떻게 벗어날 수 있는지 밝히는 인지적, 비판적 조건을 만들어낸다.

이런 맥락에서 페기 펠런은 순간적으로 지나가는 시각성 안에 위치한 춤추는 몸의 스펙터클한 올가미에 부착된 아주 다루기 힘든 시각적scopic 욕망을 예이츠의 시에서 정확하게 간파한다.

> 근대 서양의 춤이 지시하는 것이 항상 무용수로 귀결되는
> 이유는 단순히 다루기 어려움을 상기시키는 예이츠의 질문을
> 논리적으로 증명하는 것 이상의 의미를 지닌다. 그것은
> 타인의 몸을 자신의 몸을 위한 스크린 혹은 거울로서 사용
> 하고자 하는 욕망의 징후이다. (Phelan 1995: 206)

그러나 ‹마지막 퍼포먼스›에서 링케의 ‹변형›이 다른 몸에 의해 반복 실행될 때, 언어유희는 동일함 속에서도 매번 다르게 나타난다. 각각의 다른 몸들이 모두 똑같은 레퍼토리의 춤을 추지만 어쩔 수 없이 강점을 두는 부분에 차이가 발생하고 통제하기 힘든 개인성의 작은 표시들이 드러난다. 이를 통해 무의식적인 변주가 발생하는 것이다. 우리는 '다루기 힘든' 무용수와 춤이 근본적으로 전복되는 순간을 목격하게 된다. 언어유희를 통해 춤은 무용수로부터 독립적인 어떤 것이라는 사실이 밝혀진다. 또한 언어유희는 안무가 유령에 홀리게 하는 기계임을, 혹은 신체 도둑임을 밝힌다. 언어유희는 안무적인 것

의 텔레파시적 효과를, 또한 안무의 유령에 홀리게 하는 언캐니한 힘을 드러낸다. 안무의 언어유희적 진열 아래에서 춤은 아직 체화되지 못한 힘으로, 다시 말해 어떤 몸에 의해서라도 지배당할 준비가 되어 있는 상태로 나타난다. 무용수로부터 춤을 벗겨냄으로써 무용수는 아직 행해지지 않은 다른 스텝들에 의해 점유될 수 있는 것이다. 따라서 안무는 각각의 몸의 떨림, 자발적이지 않은 행위, 형태학morphology, 불균형, 테크닉에 의해 항상 희석된 상태로 자신을 드러낸다. 안무는 더 이상 순식간에 지나가는 섬광에 종속되지 않고 언어유희적인 방식으로 보이는 것에 참여하는 안무의 본성을 드러내는 것이다. 이를 통해 무용수는 시각적인 것과 관계를 맺는 다른 방식을 요구할 수 있는 것이다.

모든 반복은 일종의 추락이다. 시간성이라고 불리는 덫을 향해 추락하는 것, 정지된 행동이 개시하는 시간 속으로 추락하는 것은 언제나 시간과 능동적으로 얽힌 존재의 윤리성에 대한 제안을 활성화시키는 것이기도 하다. 슬로터다이크는 어떻게 하이데거가 '추락'이라는 단어가 상기시키는 형이상학적 개념이나 기독교적 개념으로부터 거리를 두기 위해 시간성으로 추락하는 것을 말하는 단어를 의도적으로 선택했는지 설명한다. 이것이 바로 "빠져버림Verfallen"이다. 『존재와 시간』에서 하이데거는 "따라서 현존재와 복잡한 관계를 맺고 있는 빠져버림이 더욱더 순수하고 더욱더 높은 차원의 '최초의 조건'으로부터의 '추락'으로 해석되어서는 안 된다"고 적는다 (1996: 164). 하이데거의 『존재와 시간』의 최근 번역서에서 조앤 스탬보Joan Stambaugh는 "빠져버림은 어디로도 도착하지 않는 일

종의 '움직임'"이라고 설명한 바 있다(in Heidegger 1996: 403). 정지되기에 어디에도 닿지 않지만 어디로든 가는 움직임이 바로 언어유희의 움직임"이라고 말했다. 허먼 라파포트는 그것을 "한 장소에 머물러 있으면서도 그 너머에 가는 것"이라고 정의하며 이러한 개념이 어떻게 하이데거와 데리다에게 영향을 미쳤는지 언급한다(Rapaport 1991: 14). 어떻게 놓여 있는 상태에서 문자 그대로 그 너머로 갈 수 있는가? 이러한 과정을 통해 무엇을 얻을 수 있는가? 나는 언어유희적인 움직임은 시간적 폭압을 용해시킨다고 주장하려 한다. 시간적 폭압은 항상 정확한 시간에 묶어두기 위해서 주체성에 부여되는 근대성의 움직이는 존재에서 비롯된다. 언어유희는 주체성에게 존재가 시간 속에 머무는 대안적 방식을 제안한다. 또한 영원히 똑같아질 수 없는 것을 반복하기를 고집함으로써 느리고 불확실하며 불안정한 피루엣(pirouetting, 발레에서 한쪽 발로 서서 빠르게 도는 것—옮긴이)을 통해, 언어유희는 시간성을 숨길 수 있는 가능성을 촉발시킨다. 그것은 몸이 다른 종류의 관심의 지배체제에서 드러나는 것을 허락하고, 다른 혹은 덜 탄탄한 (존재론적) 바탕에 기초하는 것을 가능하게 한다. 여기서 움직임은 강도에 속하는 것이지 운동성에 속하는 것이 아니다. 드러나는 몸은 고체적인 형태로서 보이기보다 강도의 선들을 따라 미끄러지는 것이다.

파로노마스틱한 작동, 다시 말해 안무적인 작동은 춤의 존재론에 대한 질문을 질적으로 변형시킨다. 파로노마시아의 작동은 속도의 변속을 통해, 그것이 아니었으면 의심받지 않았을 구역들과 강도의 흐름들을 조심스레 드러냄으로써 무용의

존재론에 대한 질문을 변형시키는 것이다. 춤에서 가장 잘못 이해되고 있는 행동을 통해 이러한 시간의 새겨짐과 확대가 실행된다. 그것은 바로 멈춰 있는 것이다. 이러한 멈춰 있는 것의 파로노마시아적 강도화intensification는 다른 방식의 집중의 지배 체제를 요구할 뿐만 아니라 춤추는 몸이 스스로 분명히 드러내는 메커니즘과 관련해 새로운 이해의 방식을 요구한다. 그러나 무용의 멜랑콜리한 통곡에 맞서 열리는 이러한 급진적인 시간성 때문에 존재론의 시간은 도전을 받게 된다. 현전이라는 형식적인 테두리를 넘어선 시간성은 현전이라는 것이 제시하는 것에 묶여 있지 않기 때문이다. 이것이 내가 가스통 바슐라르의 "느린 존재론"을 이해하는 방법이다. "느린 존재론"은 다양 체화multiplications의 존재론이고 강도화의 존재론이다. 또한 그것은 에너지가 넘치는 유동성과 미세한 움직임의 존재론이자 진동과 지연의 존재론이다. 지연의 존재론은 "기하학적 이미지에서보다 더 확실한 것"이다(Bachelard 1994: 215).

나는 언어유희적인 정지 상태가 무용의 정치적 존재론에 대해 이론적으로 사유하고 안무적으로 행위할 수 있도록 용어의 재설정을 요구한다는 것을 강조함으로써 이 장의 논의를 끝내려 한다. 서양의 연극적 무용이 바탕으로 하는 일련의 제스처, 언어행위, 등장인물, 시나리오, 환상 안에서 무용은 주체성을 위한, 이디어틱한 에너지가 가득한 경제, 불가능한 몸, 나아가 시간과 시간성에 대한 매우 좁은 이해와 관련한 멜랑콜리한 불평을 위해 소진되는 프로그램에 가담했다. 하지만 정지된 행위로서의 안무적 언어유희는 몸과 주체성, 시간성 그리고 정치성에 대한 새로운 프로그램을 제시한다. 이

프로그램을 통해 무용의 존재론에 대한 전제들뿐 아니라 끊임없이 가속화하고 동요시키는 근대성의 키네틱 프로젝트를 재생산하는, 무용 안에 내재한 부적절하고 이디어틱한 것들이 액체화되며 느려지게 되는 것이다. 이처럼 존재론적 감속화를 통해 또 다른 정력적인 프로젝트가, 새로운 관심의 지배체제가 시작되는 것이다. 왜냐하면 존재론적으로 느려짐으로써 새로운 종류의 무용수와 그의 주체성은 움직임이 최종적으로 소진되는 바로 그 순간에 안무적인 것의 정치적 존재론의 새로운 가능성으로 재구성되기 때문이다.

1. 라 리보의 작업에 대해서는 4장을, 후안 도밍게스의 작업에 대해서는 2장을, 베라 만테로의 작업에 대해서는 6장을 보라. 유럽 무용계의 움직임에 대해서는 Lepecki 2000, 2004; Ploebst 2001; Burt 2004; Siegmund 2004를 보라.

2. 무용 비평가들은 이러한 움직임을 '개념 무용'이라고 지칭하는 경향이 있다. 하지만 그 움직임에 동참하고 있는 안무가들은 그런 용어에 동의하지 않는다. 예를 들어, 자비에르 르 루아는 "나는 나 스스로를 개념 미술가로 여기지 않는다. 나는 개념 없이 작업하는 안무가들을 알지 못한다"라고 말한다(Le Roy et al. 2004: 10). 2001년에는 (라 리보, 르 루아, 크리스토퍼 바브레를 포함해서) 실험적 현장과 연결되어 있는 많은 안무가와 비평가가 비엔나에서 유럽연합에 제출할 유럽 무용과 퍼포먼스에 대한 정책에 대한 문서를 만들었다. 이 문서 안에는 현재의 안무적 실천을 하나의 단어로 부르는 것에 대한 목적의식 있는 저항이 있었다.

우리들의 실천에 이름을 붙이자면 "퍼포먼스 아트" "라이브 아트" "해프닝" "이벤트" "바디 아트" "모던 댄스/연극" "실험 무용" "새로운 춤" "멀티미디어 퍼포먼스" "장소특정적" "몸-인스톨레이션" "신체 연극" "실험실" "개념 무용" "독립" "후기식민주의적 춤/퍼포먼스" "거리 춤" "도시 춤" "춤 연극" "춤 퍼포먼스" 등등일 것이다. (유럽 연합 퍼포먼스 정책을 위한 선언 2001)

그러나 나는 '개념 무용'이라는 용어가 1960년대와 1970년대 초의 개념 미술 운동을 지시함으로써 적어도 춤에 대한 새로운 시도들을 20세기 퍼포먼스와 시각예술의 계보 안에 역사적으로 위치시킨다고 생각한다. 또한 춤에 대한 새로운 시도들에서 나타나는 재현과 정치성에 대한 고집, 시각적인 것과 언어적인 것의 융합, 장르의 소멸에 대한 충동, 저자성에 대한 비판, 예술작품의 분산, 이벤트를 특별대우하는 것, 제도에 대한 비판, 미니멀리즘에 대한 미학적 강조 등은 유럽 모던 댄스에서 반복되는 것이다(제롬 벨은 이러한 움직임을 이끈 안무가 중 하나다). '개념 무용'이라 부르는 것은 적어도 춤에 대한 새로운 시도들이 절대적으로 역사적 독창성을 가진다고 주장하지 못하게 한다. 이 움직임에 참여하고 있는 이들이 퍼포먼스 아트와 포스트모던 무용의 역사와 나누는 열린 대화를 보더라도 이들 역시 그 점에 동의하고 있음을 알 수 있다.

3. 현대 퍼포먼스의 재현 비판과

관련한 전반적인 전통에 대한 이해를 위해서는 앨린 다이아몬드(Elin Diamond)의 ‹Unmaking Mimesis› (1997)를 보라. 퍼포먼스 아트의 재현 비판에 대한 이해를 위해서는 아멜리아 존스(Amelia Jones)의 ‹Body Art/Performing the Subject›(1998)를 보라.

4. 푸코는 1982년에 다음과 같이 회고했다. "나의 작업에서의 총체적인 주제는 권력이 아니라 주체였다"(Foucault 1997: 327). 다음에서 푸코는 좀 더 명확하게 설명한다.

"주체"라는 단어는 두 가지 의미가 있다. 다른 이에게 의지하거나 조종당하는 주체, 자기-지식 혹은 양심에 의해 스스로의 정체성에 묶는 주체. 두 가지 의미 모두가 속박시키는 권력의 형태를 제안하고 있다. (Foucault 1997: 331)

따라서 들뢰즈가 설명하듯이 푸코는 그의 이론에 "주체"라는 초월적 개념을 재삽입하지 않고 그것을 권력의 기능으로 이해하고 있다. "푸코가 주체를 거부한 후에 숨겨진 주체를 새롭게 소개했다거나 발견했다고 말하는 것은 바보 같은 일이다. 주체는 없다. 주체성의 생산만이 있을 뿐이다. 주체성은 때가 되었을 때 생산되어야 하는데, 왜냐하면 주체란 원래 존재하지

않기 때문이다"(Deleuze 1995: 113~14).

5. 이 개념에 대한 자세한 설명은 2장과 서론을 참고하라.

6. 데리다는 (재현의) 모방의 논리와 일반적이고 동시에 제한적인 경제의 융합을 "이코노미메시스 (economimesis)"라고 불렀다. 이 용어는 어떻게 재현의 법칙이 서양 형이상학과 미학이 거주하는 집(oikos)인지를 강조하고 있다.

7. Phelan 1993: 27, 148를 참고하라. 펠런은 「섹스를 애도하기」(1997) 에서 정확히 주체성에 대한 존재론적 조사로서 퍼포먼스의 존재론을 확대했다.

8. 퍼포머들은 주로 다음과 같다. 클레어 해니, 에릭 라무레(Éric Lamoureux), 이조일트 로흐, 프레데릭 세게트, 지젤 트레미. 때로 패트릭 할레이(Patrick Harlay)가 로흐를 대신하기도 한다.

9. 이것이 장뤽 낭시가 「현전으로의 탄생(The Birth to Presence)」이라는 짧은 에세이에서 재현의 기능에 대해 묘사한 것이다. 낭시에게 있어서 "재현은 스스로의 한계를 결정하는 것"이었다(Nancy 1993: 1). 따라서 서양의 시간적, 지리적 팽창은 "재현" 이라고 불리는 (…) 폐쇄 안에서 스스로를 가두는 서양의 끊임없는 자기중심적 반복에 부합한다(1993: 1).

10. 현전에 대한 개념을 완전히 나타난

존재로 인식하는 것으로부터
분리되는 흐름은 20세기 초 철학에
의해 제안되었다. 후설의 현상학
으로부터 출발했으나 이를 심화시킨
마르틴 하이데거는 존 살리스(John
Sallis)가 "현전의 결정적 (…)
변위"라고 부른 것을 수행했던 철학자
중 하나다. 살리스는 어떻게
하이데거에게는 "순수한 현전이란
없으며 어떤 식으로 스스로를
나타내든 간에 그것은 이미 의미화의
작동 안에 있다"고 주장했는지
설명한다(Sallis 1984: 598).
하이데거의 현전의 변위에 대한
논의와 그 논의가 퍼포먼스와
무용학에 끼치는 영향에 대해서는
4장을 보라. 변위라는 개념의 또 다른
중요한 기여는 다른 문제들에
대해서, 다른 철학적 전통 안에 있는
앙리 베르그손으로부터 왔다. 기억에
대한 그의 이론은 어떻게 서양
형이상학이 언제나 "존재와 존재-
현전"을 혼동해왔는지 밝힌다
(Deleuze 1988: 55). 나는 베르그손의
기억과 시간성에 대한 이론을
결론에서 논의할 것이다.

11. "다양체는 외연(extension)으로
그것을 구성하는 요소들이나
내포(comprehension)로 그것을
구성하는 특징들에 의해 정의되지
않는다. 오히려 다양체는 "강도"
안에서 포함하고 있는 선들과

차원들에 의해 정의된다. 저자의
"강도(intension)"(의도(intention)가
아니라)는 "주어진 순간에 무리를
구성하는" "선들과 차원들"에 퍼져
있는 그 혹은 그녀의 정동의 활성화로
인한 것이다(Deleuze & Guattari
1987: 245)

12. 저자의 단일성에 대한 비판은 특히
바르트가 1960년에 쓴 「저자의
죽음」과 데리다의 「차연(La différance)」
그리고 푸코의 「저자란 무엇인가」를
통해 1960년 후반에 중요한
계기를 얻었다. 이러한 비판이 퍼포먼스
이론에 미치는 영향에 대해서는
Schneider 2005를 보라.

13. 클레어 해니가 제롬 벨을 대신하기도
하고 장 토랭이 프레데릭 세게트를
대신하기도 했다. 이 장을 쓰는 동안
제롬 벨과 주고받은 이메일에서
벨은 해니가 몇 번 그를 대신하여
무대에 올랐는데 그것이 그가 원하는
것은 아니었다고 말했다. 왜냐하면
이것이 이 작품을 이성애적 "커플
관계"에 대한 이야기로 단순화할
가능성을 가지고 있기 때문이었다.
따라서 클레어 해니는 제롬 벨이
불가피하게 공연하지 못할 경우에만
<저자에 의해 주어진 이름>을
공연했다.

14. (1589년에) 처음으로 키네틱한 것과
언어적인 것을 합금한 이는
예수회 신부이자 춤의 대가였던

투아노 아르보였다. 오케소그래피는
근대의 움직임을 향한 존재를 위한
첫 번째 상징이었다. 이 개념에 대한
구체적 논의는 1장과 2장을 보라.

15. 무용수의 목소리의 위대한 해방가
중 한 명이 주체성과 안무적 구성의
전통에 도전했던 피나 바우쉬라는
사실은 우연이 아니다. 바우쉬가
"자신이 관심이 있는 것은 사람들이
어떻게 움직이는지가 아니라 무엇이
사람들을 움직이는지에 관한
것"이라고 말한 것은 잘 알려져 있다.
그녀의 '탄츠 테아터'는 1970년대
시각예술과 퍼포먼스(조셉 보이스의
사회적 조각, 플럭서스) 사이에
있었던 반-재현적인 다른 힘들과의
깊은 대화 속에서 탄생했다. 바우쉬가
무용수의 침묵하는 주체성을 깨는
방법이 그 혹은 그녀에게 수많은
질문들로 폭격하는 것이었다는 것은
별로 놀라운 일이 아니다. 질문에
답하는 것은 무용수의 입에 그 혹은
그녀의 목소리를 채우는 것이었으며
또한 무용수의 신체를 재구성하는
것이기도 했다. 이를 통해 무용수의
신체에 새로 육체성이 부여되었다.
오늘날까지도 이러한 바우쉬의 방법은
여러 무용수와 안무가의 저항에
부딪히기도 한다. 바우쉬의 방법론의
발전 "과정"에 대한 "내부"의 중요한
이야기를 들으려면 Hoghe 1987,
Fernandes 2002를 참고하라.

16. 여기서 언급되는 클라이스트의
1810년작, 「꼭두각시 인형극장」이라는
유명한 우화는 신학적 무대에서
어떤 종류의 주체성이 가장 이상적인
무용수의 주체성인지에 관해 윤곽을
그려준다. 이상적인 무용수에게는
꼭두각시 인형처럼 감정과 내면의
심리적 공간이 전혀 없으며, 그는
침묵하며 유연한 신체와 자유로운
관절, 그리고 마스터의 움직임을
끊임없이 받아들일 수 있다는 것이다.
마치 마스터의 중력의 중심이
직접적으로 그리고 신비롭게 제자의
중력의 중심으로 전송되는 것과
같다. 이 우화가 인간이 왜 꼭두각시
인형보다 완벽하지 못한지에 대한
주된 이유로서의 "모세의 책"과
성경에서 말하는 인간의 타락을
상기시키고 있다는 사실을 단순히
우연의 일치로 여겨서는 안 된다.
클라이스트는 (역설적으로)
댄스 씨어터에서 전력을 다해
작동하고 있는 신학적 무대를
확인했던 것이다. 안무가 부재하지만
위엄 있는 힘과 맺는 관계에
대한 깊은 논의는 2장을 참고하라.

17. ‹셔츠학›의 첫 번째 버전은 리스본의
벨렝 문화예술센터의 의뢰로
1997년에 포르투갈의 미구엘
페레이라를 위해 만들어졌다.
1998년에 벨은 프레데릭 세게트를
위해 이 작품을 재구성했다.

이 작품은 대부분 세게트가 공연한다. 나는 벨이 직접 공연하는 이 작품을 한 번 볼 기회가 있었다.

18. 벨은 개인적으로 나에게 말하길, 이 작품에서 프레데릭 세게트의 "정지해 있을 수 있는", 나아가 무대에서 그 자신의 존재가 "사라지는" 수준에 이르는 능력을 높이 산다고 했다.

19. 아일랜드 국제 무용 페스티벌에 대한 불경죄와 관련된 법정 소송에 대한 논의는 1장을 참고하라.

20. 20세기 무용에서의 정지성에 대한 극소인식적인 현상학에 대해서는 나의 에세이 「정지: 무용의 진동하는 세밀관찰법에 관하여」(in Branstetter et al. 2000)를 참고하라.

21. 세레메타키스의 "정지된 행위"에 대한 논의는 1장을 참고하라.

22. 내가 알튀세의 호명과의 관계에서 "주체성"과 "주체화"를 어떻게 사용하는지에 대한 논의는 1장을 참고하라.

23. 어떻게 근대성과 자본주의의 심리적 경제가 "에너지 넘치고 정서적인 연관관계의 연구"로서 언급되어야 하는지에 대한 독창적이고 매우 명쾌한 제안은 테레사 브레넌의 「근대성을 소진시키기」에서 찾아볼 수 있다.

24. 근대 주체화의 기술로서 그리고 새로운 신조어로서 안무가 탄생하는 과정에 대한 심화된 논의는 2장을 참조하라.

25. 안무의 출현과 안무에서 야기되는 부재를 이해하는 방식으로서 멜랑콜리한 에너지에 대한 논의는 2장과 7장을 참고하라.

26. 내가 제안했듯이 존재론에 대한 질문은 퍼포먼스학에서 가장 핵심적인 것이다. 슈나이더의 연구에서 어떻게 햄릿이 퍼포먼스의 존재론적 불안정의 표식으로 인식되었는지를 살펴보는 것은 매우 흥미로운 일이다. "모든 효과적인 퍼포먼스들은 이러한 'not-not not'의 특징을 가지고 있다. 올리비에는 햄릿이 아니다. 그러나 그가 햄릿이 아닌 것도 아니다. 그의 퍼포먼스는 다른 이로 존재하는 것에 대한 부정(=나는 나다)과 다른 이로 존재하지 않는다는 것에 대한 부정(=나는 햄릿이다) 사이에 놓여 있다(Schneider 1985: 123). 제롬 벨의 ‹마지막 퍼포먼스›는 바로 이러한 통찰력과 불확실성에 대한 것이라고 해도 과언이 아니다.

27. 안무가 수잔 링케는 피나 바우쉬와 더불어 독일 탄츠 테아터의 주요한 창시자 중 한 명이다.

28. 2004년에 열린 ‹마지막 퍼포먼스›에 대한 비엔나 탄츠퀴티어에서 행한 강의에서 벨은 브뤼셀에서 열린 초연에서 관객들의 대립이 분출하는

동안 어떻게 그들이 무대 위로
걸어 나와 안무가와 무용수들을
모욕했는지 설명했다. 1999년 베를린
공연에서는 나는 직접 객석에서
쏟아지는 야유와 '춤을 추라'는
요구를 직접 목격한 바 있다. 이것은
마치 벨의 작업들이 역사적으로
부르주아 관객들이 니진스키의 ‹봄의
제전› 이후에 스스로 실행했던
역할, 즉 폭도의 역할을 활성화시킬 수
있는 것처럼 보였다.

넘어지는 춤:

트리샤 브라운과
라 리보의 공간 만들기

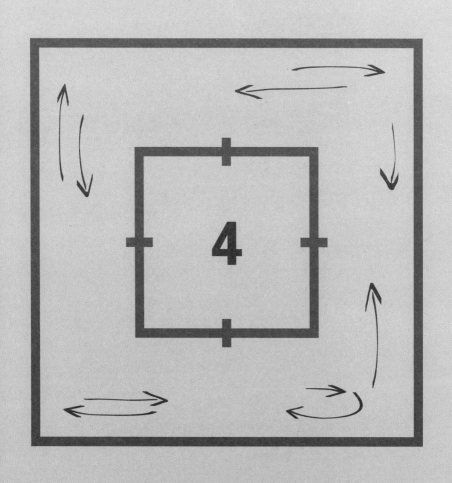

화가들 사이에서 일반적으로 공유되는 감정, 즉 어떤 일이라도 일어날 수 있는 공간을 만들어내고자 하는 욕구는 무용수들도 공유할 수 있는 것이다. (Cunningham 1997: 66)

2003년 3월 중순. 이틀에 걸쳐서 북미 안무가 트리샤 브라운이 필라델피아에 있는 패브릭 워크숍 미술관(FWM)에서 〈드로잉 생중계It's a Draw/Live Feed〉라는 공연을 선보였다. 이 공연은 필라델피아 미술관의 근현대 미술 파트와 공동으로 주최한 것이었다. 이날 펼쳐진 브라운의 퍼포먼스는 특이했다. FWM의 보도자료를 빌리자면, 백색의 미술관 갤러리에서 브라운은 홀로 '공공 공간의 문맥 안에서 기념비적인 드로잉'을 창조한 것이다. 즉흥 무용과 자동기술법automatic drawing의 혼종으로 이루어져 아무런 제약을 받지 않는 브라운의 퍼포먼스는 실시간으로 미술관 안의 다른 전시장에 있는 관객들에게 목격된다. 그들은 그곳에서 브라운의 드로잉-춤을 실시간 비디오를 통해 볼 수 있다.

2003년 3월 중순, 이틀에 걸쳐서 스페인 안무가 마리아 라 리보는 런던의 테이트 모던 미술관에서 〈파노라믹스Panoramix〉라는 공연을 선보였다. 이 이벤트는 라이브 아트 에이전시Live Art Development Agency가 주최한 것이었다. 이날 펼쳐진 라 리보의 퍼포먼스는 특이한 것이었다. 보도자료에 따르면 백색의 미술관 전시장 안에서 라 리보는 공공 공간에서 행해진 그녀의 지난 10년간의 작업을 모은 '장시간에 걸쳐 진행되는 퍼포먼스'를 만들어냈다. 〈드로잉 생중계〉와 반대로 라 리보의 〈파노라믹스〉는 관객들의 바로 눈앞에서 펼쳐진다. 따라서 무용수와 관객은

같은 공간을 공유하게 된다.

비슷한 시기에 위의 두 공연은 무용이 시각예술의 공간에서 펼쳐졌으며, 나아가 시각예술과의 대화를 통해 이루어졌다는 공통점이 있다. 하지만 두 여성 안무가는 국적, 작업 스타일, 지리, 속한 세대 등이 모두 다르다. 매우 뚜렷한 차이에도 불구하고 두 공연은 춤과 시각예술과의 관계에 대한 독특한 설정으로 인해 비평적으로 연결된다. 브라운의 작업은 무용과 드로잉의 관계에 대해 이야기한다. 라 리보의 경우는 조각, 설치미술과 무용의 관계에 대해 이야기한다. 나아가 두 작업 모두 무용이 시각예술의 수평성horizontality과 맺는 복잡한 관계를 비판적으로 재평가하려고 시도한다. 다시 말해, 두 안무가 모두가 각기 다른 태도로 각자의 작업을 통해 20세기 시각예술의 젠더 정치학과 관계있는 특정한 문제적 측면, 곧 수평적인 것에 대해 이야기하고 있는 것이다.

제2차 세계대전 이후의 20세기 시각예술에서 수평성의 사용은 잭슨 폴록이 1947년에 세로로 놓인 캔버스를 수평으로 넘어뜨린 것으로부터 시작된다고 여겨져왔다. 로절린드 크라우스는 「수평성」이라는 글(Bois & Krauss 1997)에서 폴록이 세로로 세우던 캔버스를 수평이 되도록 놓은 것은 드리핑 테크닉의 발전을 가능하게 했을 뿐 아니라 더 중요하게는 앙리 르페브르가 "공간의 지향점으로 남근 지배성을 선언하며 수직성에 특별한 지위를 부여한다"고 말했던 "남근의 발기성"이 전복될 수 있는 가능성을 (물론 폴록 스스로는 탐구하지 않았지만) 열었다고 주장했다(Lefebvre 1991: 287). 크라우스는 그녀의 수평성 이해를 발터 벤야민의 초기 미완성 작업에서 가져

왔다. 벤야민은 수평면과 수직면의 구별을 제안했는데 이것
은 각각의 면이 형상, 글쓰기와 관계 맺는 방식이 다름에 기인
하는 것이었다. 벤야민에게 수직면은 그림이나 재현 등과 관계
되며 "사물을 포함하는 것"이었고 수평적인 것은 그래픽 표시
나 글쓰기와 관계되며 "기호를 포함하는 것"이었다(Benjamin
1996: 82). 이러한 관점을 바탕으로 크라우스는 폴록이 캔버스
를 넘어뜨림으로서 재현의 면으로서의 회화의 수직성에 대한
특혜를 전복시킬 가능성이 있다고 주장한 것이다(Bois & Krauss
1997).[1] 크라우스의 주장에 내가 덧붙이고 싶은 것은 폴록의 넘
어뜨리기는 캔버스를 문자 그대로 지면, 지형, 빈 영토로 탈바
꿈시켰다는 점이다. 여기에서는 예술가가 의지에 따라 그 위를
걸어 다닐 수도 있고 그가 정처 없이 걸어다녔던 흔적이 남아
있다. 따라서 넘어진 캔버스 위에서 폴록의 행동은 영토화와
동등한 것이다. 여기서 영토화란 환경을 점령하고 영역을 표시
함으로써 환경을 소유물로 전화시키는 행위를 말한다(Deleuze
& Guattari 1987: 314~16). 폴록의 액션페인팅에 관한 비평적 담론
에 영향을 미치는 "건국의 아버지들founding father patrionics"(Schneider
2005: 26) 논의를 고려할 때, 폴록이 넘어뜨린 빈 캔버스 위를 걸
어다니는 것은 "역사가 새로 시작되어야만 하는 황량하고 버
려진 땅"에서처럼 수평면을 식민화하며 처녀지에 대한 권리를
주장하는 신화적인 후광과 뒤섞인다(Bhabha 1994: 246).

어쩌면 수평적 캔버스에서의 폴록의 행동은 처녀지에 영
역을 표시하는 것이었기 때문에, 재현적인 면을 넘어뜨린 것이
제안하는 것과 달리 폴록 스스로는 경계를 넘는 것에 참여할
수 없었던 것일지도 모른다. 드리핑 덕분에 폴록의 물감들은

이미 영토화된 영역을 넘어 튀어 나갔지만, 흩뿌려진 물감이 영토화된 영역 바깥에 떨어지듯 캔버스라는 적절한 공간 밖에 회화를 재위치시키기는 불가능했다. 크라우스가 지적한 대로 그의 넘어뜨림은 단순히 그의 페인팅에서 과도기적인 순간에 불과했다. 다시 말해 그것은 캔버스의 끝이 아니라 캔버스가 다시금 예술 소비의 시각적 경제 안에서 재현적 명령에 의해 특혜 받은 수직성을 회복하는 도구였을 뿐이다. 그러나 넘어뜨려진 캔버스에서 그가 한 행동은, 그가 그 위를 걸어다녔다는 것은, 그가 물감을 뿌렸다는 것은, 회화적 프레임에서 벗어나고자 하는 누구에게나 열려 있는 침입의 가능성을 분명히 드러내고 있는 것이다. 1958년에 앨런 캐프로Allan Kaprow는 넘어뜨려진 캔버스 위 폴록의 행동으로부터 어떤 영감을 받았는지, 그럼으로써 어떻게 해프닝을 창조할 수 있었는지 이야기한다. 캐프로는 거기서 회화 자체의 해방의 가능성뿐 아니라 예술 생산 전반에 제시되는 해방의 가능성을 보았다. 예술가는 캔버스의 경계를 넘어 사회적 영역으로 들어가야 한다. 캐프로가 표현한 대로 예술은 '삶'과 맞닿아야 하는 것이다 (Kaprow & Kelley 2003: 1~9).

캐프로와 다른 예술가(특히 플럭서스와 관련된 예술가들)에 의해 탐구되고 확인된 폴록의 넘어뜨리기 속에 내재한 해방적인 가능성에도 불구하고, 폴록의 행동은 매우 문제적 젠더 정치학에 의해 영향을 받았음도 분명하다.[2] 로절린드 크라우스는 앤디 워홀이 이미 1960년대 초에 액션페인팅 안에서 부정할 수 없는 마초이즘, 예를 들어 "서 있는 남자가 액체를 수평적 땅에 뿌리는 제스처"에 대해 명확히 이해하고 있었음

을 상기시킨다(Bois & Krauss 1997: 99). 비슷한 비판은 1960년대 초기의 페미니스트 퍼포먼스 예술에서도 찾아볼 수 있다. 뉴욕 시에서 열린 '영속적인 플럭스페스트Perpetual Fluxfest'에서 선보인 구보타 시게코의 ‹버자이너 페인팅Vagina Painting›(1965)에서 이 일본인 아티스트는 흰 종이 위에 쪼그리고 앉아서 그녀의 질에 꽂힌 붓을 가지고 그림을 그렸다. 이는 "여성의 몸의 창조적인 핵심으로부터 나오는 페인팅의 '여성적' 과정을 폴록의 작업에서 나타나는 뿌려지고 던져지고 흩어지는 '남자의 사정'과 의도적으로 대비하기 위함"이다(Reckitt 2001: 65).[3] 레베카 슈나이더는 「솔로 솔로 솔로」라는 놀라운 에세이에서 워홀과 구보타의 진단에 동의하며 폴록의 마초이즘이 가져온 인식론적 교착상태를 짚으며 이러한 교착상태가 퍼포먼스 예술의 역사에서 가부장적 영웅의 위치를 차지하는 폴록에 대한 수그러들지 않는 존경심에서 발생한다고 주장한다.

> (앨런 캐프로의 말과 비슷하게 반복되는 이야기로부터) 우리는
> 미국의 액션페인팅 미술가 잭슨 폴록이 캔버스로부터
> 우리를 해방시키고 퍼포먼스를 기본으로 하는 20세기 후반의
> 모든 예술을 작동시켰던 극도로 남성적인 행동에 책임이
> 있다고 되풀이해서 듣는다. 모든 다른 종류의 가능성은 하나의
> 각주로 전락해버렸다. (Schneider 2005: 36)

이제 슈나이더의 날카로운 지적을 알고 있는 내가 왜 트리샤 브라운과 라 리보의 작업에 대한 논의를 시작하며 폴록을 언급했는지 설명하려 한다. 왜 또다시 이미 죽은 아버지를 불러

코레오그래피란 무엇인가

내야만 하는가? 브라운과 라 리보가 자신들만의 실험을 하도록 내버려둘 수는 없는가? 슈나이더는 이러한 질문에 대한 해답을 제시한다. 예술가 개인의 단일성과 독창성이라는 근대적 개념에 대한 그녀의 비판은 "국가, 인종, 시간을 넘나드는 교류, 대화를 통한 협동과 폭넓은 디아스포라적 영향 등과 같은 넓은 맥락의 고려에 반하는 단일한 아티스트를 지목하고자 하는 열망"에 반대되는 입장을 취하는 비판적 글쓰기를 제안하고 있다(2005: 35). 정확하게 말해 나는 트리샤 브라운과 라 리보가 수평면에서 실행하는 매우 다른 두 개의 작업이 어떻게 작동하는지 살펴보기 위해 폴록을 언급한 것이다. 그들의 춤은 이미 미술관의 제도적인 문맥 안에서, 예술의 역사기술이라는 담론적 문맥 안에서 시각예술과 만나고 있다. 또한 그들은 이미 현재의 예술적 실천과 그들보다 앞서 진행된 마스터의 담론들과 '시간적 제약을 넘어' 대화하고 이들에 대해 '국경을 넘어' 비판하고 있다. 두 여성 안무가는 불가피하게 폴록이라는 아버지 유령의 방해뿐 아니라 가부장적 남성성의 기원과 혈통의 신화에 특혜를 부여하는 특히 강력한 (퍼포먼스) 미술사의 마스터 내러티브의 방해와도 협상해야 했다. 브라운과 라 리보가 불가피하게 그들의 퍼포먼스에서, 혹은 그들의 퍼포먼스가 수용되는 과정에서 이러한 유산과 마주하게 되는 것은 미술사 안에서 가부장적인 혈통의 유산이나 미술사의 '마초이즘'의 유산, 또는 영웅적인 남성 천재가 처녀지(캔버스의 빈 수평면)에서 일시적으로 걸어다니는 기쁨을 스스로 발견했다는 것에 근거하는 '역사적 독창성'의 유산들이다. 또한 이러한 유산이 바로 두 안무가들이 독특하고 특정한 방식으로 수평면을,

즉 폴록의 캔버스 넘어뜨림과 연관되는 즉시 저주받게 되는 그 평면을 사용하는 데 어떠한 대가를 치르더라도 피해 가야 할 것이기도 하다. 나는 브라운의 ‹드로잉 생중계›와 라 리보의 ‹파노라믹스›가 (데리다의 용어를 빌리자면) 비남근중심적인 공간성과 비식민지적인 영토화를 가능하게 하는 수평성과 관계 맺는 방식을 제안한다고 주장하려 한다. 이러한 맥락에서 두 작업은 폴록과는 반대로 재현의 면을 넘어뜨리고 있다고 주장할 것이다.[4] 또한 춤과 시각예술의 관계를 논하며, 브라운과 라 리보는 무용가가 회화로부터 형식적인 면만을 차용하는 것이 아니라 유토피아적인 욕망, 즉 순수한 가능성의 공간을 만들고자 하는 욕망을 차용하는 것이라는 1952년의 머스 커닝엄의 관찰을 갱신하고 젠더화한다. 특히 시각예술과의 대화 속에서 여성 안무가들이 수평성에 관해서 작업하며 순수한 가능성의 공간을 스스로 만든다는 것은 어떤 의미인가? 나는 이러한 질문에 대한 해답을 트리샤 브라운의 ‹드로잉 생중계›라는 작업을 통해 먼저 살펴보고자 한다.

비원근법적 수평성: 춤추기, 그리기, 넘어지기
트리샤 브라운은 드로잉과 오랜 관계를 유지했다. 프랑스의 무용 이론가 로랑스 루프Laurence Louppe는 트리샤 브라운의 왕성한 활동에 대한 순회 전시인 ‹무용과 예술의 대화Dance and Art in Dialogue 1961~2001›의 카탈로그에 (작업 초기 10년간은) 다소 비밀스럽기는 했지만 지속된 "브라운의 시각예술가로서의 면모"에 관해 글을 실었다(in Teicher 2002: 66). 브라운의 1970년대 초 작업 중에는 동시대의 그녀의 스케치 작업과 직접적인 대응관

계를 찾아볼 수 있는 것도 많다(예를 들면 드로잉 시리즈 ‹쿼드리그램Quadrigrams›이나 1975년의 안무 작업 ‹장소Locus›등).[5] 그러나 1980년대와 1990년대 들어 브라운의 드로잉은 점차 독립적인 존재로 자리매김해갔다. 최근 그녀의 드로잉 작품들은 마르세유 미술관(1998), 드로잉 센터, 뉴 뮤지엄(2004)을 비롯해 전 세계 유수의 갤러리와 미술관에서 전시되었다. 이러한 맥락에서 ‹드로잉 생중계›라는 작업에 대해 FWM의 보도자료가 주장한 '특이한' 것은 무엇일까. 물론 '거대한' 스케일의 드로잉은 특별한 것이었다. 또한 브라운이 공공장소에서 그림을 그린다는 것은 보통의 경우 드로잉이 가지고 있는 친밀한 성질을 뒤집는 것이었다. 물론 브라운의 드로잉은 실시간 비디오 영상으로 전송되어 관객과의 직접적인 만남은 지연되었다. 사실 브라운이 드로잉을 하는 것을 직접적으로 관람하는 사람은 비디오 촬영자뿐이다.[6] 하지만 내가 이 작업이 특별하다고 생각하는 이유는 위에서 언급된 요소들 때문이 아니다. 오히려 그것은 어떻게 브라운이 무용과 드로잉을 매우 친밀하게 섞고, 예상치 못했던 방식으로 조르주 바타유가 "형태 없음informe"이라고 불렀던 접근을 통해 수평성에 접속함으로써 시각예술의 제도적인 그리고 담론적인 공간 안에서 나타나는 방식을 안무했는지에 관한 것이다.

이브알랭 부아Yves-Alain Bois는 바타유의 형태 없음을 비재현적 작용이라고 설명했다. "비유, 구상, 주제, 형태론, 의미 등과 같이 어떤 것을 닮은 모든 것, 하나의 개념 아래 통일성 있게 모일 수 있는 모든 것. 이것이 바로 형태 없음의 작용으로 인해 으스러지는 것이다"(Bois & Krauss 1997: 79). ‹드로잉 생중계›

에서 브라운은 춤추는 몸과 형태, 주제, 의미와의 관계와 그것이 재현의 공간에서 나타나는 방식에 대해 질문한다. 그녀의 춤추기-드로잉에서 브라운의 형태 없는 라인들과 움직임을 사용하는 방식은 명백하게 정의된 형태와 주제를 위한 의미와 그것들의 명령을 방해한다. 브라운의 동시다발적인 춤추기-드로잉은 부아가 재현적인 것의 경제를 이데올로기적으로 매끄럽게 재생산하는 안전한 위치를 확보하도록 하는 모든 개념들과 충돌한다. 만약 형태 없는 것이 의미와 형태와 충돌한다면, 그것은 어떠한 문법적인 것이나 시각적 가독성 안에서라도 재현을 고정시키려는 가능성과 충돌한다. 그렇다면 브라운이 이러한 비판적 움직임을 어떻게 형식적으로 성취했는지 살펴보고, 이를 통해 그녀가 정치적으로 무엇을 성취했는지 살펴보자.

〈드로잉 생중계〉에서 관객은 브라운이 텅 빈 백색의 방에서 걸어다니는 것을 본다. 이 텅 빈 방은 근대적 미술관의 추상적인 화이트큐브다. 르페브르는 이러한 '추상적 공간' 안에서는 신체를 스스로의 바깥으로 운반함으로써 관념적-시각적 영역에 위치시키는 물질적인 동시에 이데올로기적인 '대용어화〔anaphorization, 앞에 나온 단어나 어구를 지칭하는 대명사의 사용―옮긴이〕'의 생산이 일어난다고 보았다(1991: 309). 관념적-시각적 영역으로의 신체를 운반하는 데에 잔인함은 필연적이다. 잔인성은 시각적이며scopic 공간적인 헤게모니를 보장하는 유체이탈의 핵심에서 작동되는 것이다. 이러한 맥락에서 볼 때 〈드로잉 생중계〉에서 관념적-시각적 영역 안으로 들어가는 신체의 대용어적 운반은 미술관이라는 공간 자체에서 나오는 권력에서 비롯된다고 말할 수 있을 것이다. 미술관 공간 자체에서 나오는 힘은

코레오그래피란 무엇인가

브라운이 춤추고 드로잉하는 텅 빈 백색의 방에 의해 반복되고, 이것은 브라운을 찍고 있는 비디오카메라에 의해 납작해지는 이미지들에 의해 강화된다. 관객의 관점은 평평하고 수직적인 모니터에 맞춰진 카메라에 의해 실시간으로 생성되는, 고정되어 있고 편집되지 않으며 움직이지 않는 롱 숏long shot에 의해 미리 정해져 있는 것이다.

만약 브라운이 자신을 미술관의 추상적 공간에 직접적으로 위치시키는 것만으로 이미 관념적-시각적 되기를 수행한 것이라면, 카메라는 브라운의 이미지를 고도로 원근법적인 구성 안에 위치시킴으로써 이러한 되기를 증식시킨다. 실시간으로 채워지는 이미지 안에서 백색의 표면들과 면들(바닥, 천장, 벽, 바닥의 큰 종이)은 미니멀한 반사성을 창조하며 서로를 반사하거나 굴절하는 것처럼 느껴진다. 여기서 말하는 반사성이란 공연 내내 지속되는 다양한 이차원적인 표면(종이, 텔레비전 스크린, 벽)의 직각성과 삼차원적인 공간에서 움직이는 신체의 둔감한 효과 사이에 발생하는 시각적 긴장감을 말한다.[7] ⟨드로잉 생중계⟩의 필라델피아 버전에서 카메라는 한 자리에 고정되어 있다. 비디오 이미지는 하나의 창문과 같은 역할을 한다. 그것은 스크린을 마주하고 있는 관객의 관념적인 시점과 이미지의 소실점을 가깝게 위치시킴으로써 하나의 원근법적 환영을 창조하고 있다.[8]

이를 통해 이미 여러 층의 추상화된 공간이 탄생한다. 브라운은 춤추기-드로잉을 아직 시작도 하지 않은 상태다. 첫 번째 추상적 층위는 미술관의 시각적-관념적 경제 안에 참여한 백색의 방이다. 두 번째 층위는 브라운의 퍼포먼스가 텔레비

전을 통해 중계되며 그녀의 춤추기-드로잉이 더욱더 깊은 가상의 공간 속으로 위치시켜질 것이란 사실이다. 세 번째 층위는 원근법적으로 프레임된 것과 그것의 어쩔 수 없는 시각적 유체이탈이다. 네 번째 층위는 특히 무용학과 관계있는데, 그것은 백색의 공간이라는 특수성 때문에 발생하는 것이다. 브라운이 걷고 있는 이 백색의 추상적 공간은 근대적 안무를 발생시킨 특정한 방식의 근원적인 추상화 과정과 역사적으로 통한다. 브라운이 춤추기-드로잉을 하는 방은 뚜렷하게 (코레오그래피라는 용어를 고안한) 프랑스의 무용수 라울오제 푀이에가 1700년대에 제안한 정사각형과 비슷하다. 그는 춤을 위한 이상적인 공간으로 춤추는 몸보다 선행하는 텅 빈 백색의 정사각형을 꼽았다. 평평하고 매끄럽고 깨끗한 공간은 울퉁불퉁하고 더러운 사회적 지형으로부터 돌이킬 수 없이 분리된 공간이다. 무용 역사가 수전 포스터는 푀이에에 의해 만들어진 춤의 추상화된 공간을 빈 페이지와 연결했다. "라울오제 푀이에는 직사각형의 춤추는 공간을 직사각형으로 인쇄된 페이지의 레이아웃을 가지고 시뮬레이션했다. 페이지와 공간이 매우 유사하게 포개지는 것은 ‹드로잉 생중계›에서 역시 제안되는 것이다. 이러한 포개짐은 드로잉을 위한 기반과 춤을 위한 기반의 차이를 헷갈리게 한다. 인식, 의미화 그리고 운동성의 측면에서 이러한 혼동의 일반적 효과는 ‹드로잉 생중계›에서 브라운이 춤추기-드로잉을 지속하는 데 비판적이고 미학적인 자극으로 나타난다.

브라운이 드로잉하고 춤추는 공간이 푀이에의 방을 상기시킨다면, 이 공간에서의 브라운의 움직임은 역사적 연결을

극심히 방해한다. 브라운의 즉흥적인 움직임과 미리 정해진 일련의 스텝으로서의 안무의 역사적 장치 사이에는 큰 차이가 있다. 푀이에의 매뉴얼은 플로어-페이지를 쓸고 지나는 스텝을 따라가며 기술하는 것을 그려낼 수밖에 없었다(이 시스템은 동시대 사람들에게 비판을 많이 받았는데 그 이유는 그것이 팔, 머리, 손의 움직임을 설명할 수 없다는 것이었다).[9] 이러한 맥락에서 책의 페이지와 춤의 플로어 사이 푀이에의 혼동은 발터 벤야민이 수평면에 있다고 생각했던 그래픽-의미화 기능을 드러내는 것이다.

푀이에와 벤야민이 페이지를 그래픽-의미화의 기능을 가지고 있는 수평적 공간과 동일하게 설정한 것과는 반대로 벤야민주의자들에게 상징적인 '횡단면' 위에서 브라운이 시작하는 드로잉-춤추기는 기호화하는 것이나 글쓰기와는 별 상관이 없는 것이다. 브라운이 수평적인 것 위에서 드로잉을 한다고 해도 그녀는 횡단면 속에서 상징적인 표시marking나 기호화하는 표시를 둘러싸는 것에 관심이 없어 보인다. 게다가 그녀는 때때로 벤야민이 수직적인 것의 재현적 기능이라고 정의했던 형태와 수직성의 연관관계를 부인하며 수평면에 납작 엎드린 채로 누워 춤을 출 것이다. 엄격한 벤야민 식의 기호학적인 기능성에 의한 면 분할에서 벗어나 브라운은 의미화와 재현의 전통적 공리에서 빠져나온다. 글쓰기의 밖에서, 상징적인 것의 횡단면 밖에서, 세로 방향의 재현적인 것 밖에서, 그녀는 무엇을 하는가?

브라운은 6×6미터의 텅 빈 백색의 방에 들어간다. 그리고 역사적으로 반향을 일으키는 무대-페이지 주위를 걸어다

닌다. 그녀는 집중하며 차분한 태도로, 조금은 망설이는 듯이 9×10피트의 커다란 종이 가장자리 둘레에 목탄과 파스텔 스틱을 흩어놓는다. 브라운은 떨어진 목탄 하나를 쥐고 종이 위에는 올라서지 않고 종이 주변 가까이에서 이리저리 걷고 있다. 드로잉 표면에 좀 더 가깝게 다가서서 브라운은 그녀의 춤추기-드로잉이 단순히 스텝을 따라가며 기술하거나 움직임을 기록하는 것과 연관될 수 있는 어떤 가능성도 바로 차단해버린다. 그녀가 종이에 다가가자마자 하는 일은 곰곰이 생각하는 것이다. 움직이지 않고 시간을 가지며, 집중한다. 그러고 나서 쓰러진다.

　　매우 통제된 매너로 브라운은 종이의 표면을 자신의 행동의 범위로 받아들이기를 거부하며 종이의 한계 밖으로 쓰러진다. 시작부터 위반하는 것이다. 그녀의 춤추기-드로잉의 첫 번째 움직임을 종이의 적당한 한계에서 벗어나서 수행함으로써 브라운은 수평적인 것을 탈영토화한다. 그녀는 관절과 근육으로부터 충분히 긴장을 빼고 그녀의 몸이 걷는 자세의 수직적 정렬로부터 부드럽게 벗어나고 중력에 스스로를 투항한다. 브라운은 그녀의 몸의 독특한 '진동'에 의해 유지되는 통제된 풀어짐 안에서 약간의 회전과 함께 바닥에 부드럽게 늘어진다. 여기서 말하는 '진동'이란 프랑스 무용학자 위베르 고다르 Hubert Goddard가 브라운의 독특한 "운동성, 제약 없이 움직임을 지휘하는 방법"이라고 표현한 것을 지칭한다(in Teicher 2002: 69). 이러한 통제된, 하지만 풀어져버리는 쓰러짐, 혹은 수직적 형태로부터의 이러한 임시적, 의지적인 물러남은 반-재현적이고 반-상징적인 게임인 〈드로잉 생중계〉에서 브라운의 수평성의 포용

을 수직적-원근법적인 것에 대한 비판으로 인정한다. 브라운이 페이지의 경계 밖으로 조심스럽게 쓰러지는 것에는 이미 특정한 정치성이 내포되어 있다. 그렇게 그녀가 쓰러진다는 것은 그녀의 춤이 언제나 아티스트가 공간과 관계 맺는 유일한 방식으로서 흔적을 새겨야 한다는 명령을 넘어선다는 것이다. 폴록의 남성적으로 넘어뜨린 캔버스와는 반대로 브라운은 평평한 표면을 지배하기 위해 걷는 것이 아니다. 나아가 그것은 종이의 한계에 자신의 움직임을 제약하기 위한 것도 아니다. 그녀는 텅 빈 백색 페이지의 영역에 서 있는 형태가 되지는 않을 것이다. 자신의 수직성을 포기함으로써 그녀는 지배적이고 추상적인 "공간의 지향점"을 구성하는 "남근적 발기성"을 거부한다(Lefebvre 1991: 287). 오히려 그녀는 누워서 표면을 문지르고 그 위에서 미끄러짐으로써 수평적인 것에 접근할 것이다. 브라운의 쓰러짐은 페인트가 튀는 것에 더 가깝다. 즉, 그것은 형상화 가능성figurability을 방지하며 형태 없이 튀는 것과 같다.

종이 바닥 위에서 트리샤 브라운은 문자소(grapheme, 의미를 나타내는 최소 문자 단위─옮긴이)도 아니고 기호도 아니고 상징도 아니고 형상도 아니다. 그는 바닥에 부딪친 형태 없는 페인트와도 같다. 그녀의 쓰러짐은 형태가 없는 것이다. 페인트가 튀는 것과 같이 브라운의 춤추기-드로잉은 시선과 상징적 의미화의 원근법적 경제 구조를 빠져나간다. 그러나 페인트가 튀는 것과 달리, 특히 폴록의 드리핑된 페인트와는 반대로 형태 없는 층이 쌓여가면서, 영토에 대해 소유권을 주장하는 것에 저항하는 또 다른 가능성이 쌓이는 동안 브라운의 움직임은 고정되거나 마르지 않는다. 종이 바닥에서 그녀는 계속해서 움직

인다. 그녀는 멈추지 않는다. 그리고 그녀의 쓰러짐과 페인트가 튀는 것과 같은 움직임은 형태가 없어져서 그녀가 목탄으로 하는 낙서는 형상화에도, 의미화에도, 재현성에도 굴복하지 않는다. 벤야민이 글쓰기 및 그래픽-의미화와 연결했던 횡단면에 누운 브라운의 춤추기-드로잉은 의미화의 외부에 분명하게 머무른다. 어떤 것도 쓰이지 않으며 아무것도 상징화되지 않는다. 그녀의 몸, 목탄, 파스텔은 의도적인 것과 우연적인 것, 깊게 생각한 것과 즉흥적인 것, 표시되는 것과 지워지는 것, 드로잉 같은 것과 글쓰기라 할 수도 아니라고 할 수도 없는 것 사이에서 움직인다. 브라운의 몸과 그녀의 드로잉들은 다른 무엇도 아닌 단지 자기 자신을 언급하고 있을 뿐이다. 이것이 튀는 페인트의 자기지시성이며 그것은 쓰러진 이와 단단히 연결되어 있다. 브라운은 춤추기-드로잉을 하면서 주제를 제안하거나 잘 짜인 메타포를 제기하거나 의미를 생산할 그 어떤 것도 창조하지 않는다. 브라운이 바닥에 누워서 (손이나 발로) 추적했던 목탄과 파스텔의 선들은 먼지와 함께 증발하고 머뭇거림으로 꺾이고 그녀의 공격 아래 부서지며 특정한 흐름을 생산하고 정확성을 반영하고 실수에 빠진다. 때때로 우리는 그녀가 신체부위(팔, 발, 무릎) 주위를 추적하는 것을 볼 수 있다. 그녀의 드로잉을 나중에 보면 우리가 알 수 있는 것은 그녀가 완전히 그리기로 작정했을지 모를, 캔버스 위에 있었을지도 모르는 신체를 알아볼 가능성일 뿐이다. 그러나 최종 결과는 완전한 신체, 혹은 정확하게 구성된 형태학을 재현하는 것을 거부한다. 최종결과가 해독되고 다시 반복되고 춤춰질 수 있는 스텝을 기록하지 않는 것처럼 말이다. 브라운의 춤추기-드로잉은 분명히 재현이 아

　　　　　코레오그래피란 무엇인가

니다. 그것은 작동이며 퍼포먼스다.

그런데 무언가가 종이 위에 새겨졌다. 한 여성 안무가가 작은 종이 무대 위에서 (혹은 있을 법하지 않은, 바닥 위 커다란 빈 페이지 위에서) 쓰러지고 움직이고 구르고 깡충깡충 뛰고 문지르고 손, 발, 등, 가슴, 머리, 얼굴, 엉덩이, 배를 미끄러뜨리며 새긴 것의 수행성에 대해 이해하려면, 브라운의 움직임의 특정성을 그것의 경제, 다시 말해 흔적으로서의 움직임의 궁극적 운명과의 관계 안에서 이해할 필요가 있다. 로랑스 루프는 안무와 드로잉의 관계에 대한 역사를 기술하면서 어떻게 "종이는 춤의 기록을 담을 수 없는지, 대신 어떻게 스스로는 다른 어떤 곳에도 놓일 수 없는 흔적을 유지하는지" 지적한다 (Louppe 1994: 22). 우리가 브라운의 춤추기-드로잉에서 목격하고 있는 것은 춤의 기록이 아닌 이러한 잔여다. ⟨드로잉 생중계⟩에서 놀라운 것은 안무가가 직접 드로잉을 한다는 사실이 아니다. 또한 안무가가 드로잉을 하면서 즉흥적으로 춤을 추고, 그녀의 창작의 친밀한 순간을 매우 친절하게 부재하지만 동시에 존재하는 불특정 다수에게 공개한다는 사실도 별로 중요하지 않다. 이 작업에서 놀라운 점은 브라운의 춤추기-드로잉이 최종 결과물을 편협하게 혹은 배타적으로 종이에 생산하려 하지 않는다는 것이다. 오히려 브라운은 과도한 양의 움직임, 제스처, 작은 스텝, 마이크로댄스microdance 등을 생산해냈고 그것들은 종이에 그리기 위해 의도된 것이 아니었다. 브라운의 신중하고 조용하고 주의 깊게 집중하는, 그리고 장난기 많은 운동성과 제스처 안에는 행동, 스텝, 흔적들의 과잉이 있고 이들은 수평성에 매이지 않을 것이며 표시하는 행위와 아무런

상관이 없다. 그것은 영토의 소유권을 주장하는, 즉 영토화하는 시도와도 상관이 없는 것이다. 물론 그녀의 발과 손이 종이를 문지르고 흔적을 남기기 때문에 그녀의 춤의 일부는 새겨질 것이다. 그러나 나머지는 그녀의 춤이 수평적인 것으로부터 초점을 잃어가면서, 목탄이 페이지를 빗맞히면서, 혹은 파스텔의 압력이 흔적을 남기기에는 너무 약하기 때문에, 표시되지 않은 채로 남을 것이다.

흔적을 잃어버리는 것. 흔적 없는 소비는 이미 예술의 탈영토화다. 영역 표시를 하지 않으면서 공간을 만들어내는 브라운의 양식은 미시정치적 암시를 불러일으킨다. 들뢰즈와 가타리는 "예술의 결과로서의 영토"를 명백히 사실로 상정하며 그들이 "영토화하는 요소"라고 불렀던 것을 예술의 되기와 연관시켰다(1983: 316). 그들은 다음과 같이 주장한다. "예술가는 경계석을 세우거나 흔적을 표시하는 첫 번째 사람이다"(1983: 316). 물론 그럴지도 모른다. 적어도 앤디 워홀이 정의했듯이 "수평적인 대지에 액체를 흘리는 것을 통해 만들어지는 서 있는 남자의 제스처가 소변을 보는 것으로 해석될 수 있는" 폴록의 '마초이즘'과 같이 넘어뜨린 캔버스를 점령하는 남성적인 방식의 경우에는 말이다(Bois & Krauss 1997: 102). 만약 액션페이팅의 '소변보는 듯한' 특성이 들뢰즈와 가타리가 말하는 영역 표시로서의 예술의 개념과 일치한다면, 브라운의 춤추기-드로잉은 우리가 최소한 그들의 제안에 동의하지 않도록 한다. 혹은 적어도 브라운의 작업은 예술을 만드는 다른 방식을 생각하게 하거나 예술가의 깃발로 영토를 표시하는 식민지적인 암시를 거부하는 예술과 공간의 관계에 대한 다른 방식을 고려하는

것을 가능하게 한다. 흔적을 남기는 것이 목적이 아닌 너무도 많은 드로잉과 너무도 많은 춤으로 이루어진 브라운의 춤추기-드로잉은 들뢰즈와 가타리가 설정한 표시, 영토화, 소유물의 권리를 요구하는 것과 예술적 행위 사이의 연관성에 대한 비판을 가능하게 한다. 이러한 의미에서 브라운의 춤추기-드로잉은 드로잉처럼 이미 시각예술의 역사에 대해 반응하고 있는 것이며, 폴록이 수평적인 것을 사용하는 방식에 대해 심도 있는 비판을 수행하고 있다고 할 수 있다.

〈드로잉 생중계〉를 평평하고 수직적인 스크린을 통해 보는 경험으로 돌아가보자. 브라운이 춤추고 드로잉을 하는 동안 관람자들의 집중력은 연속적인 분열을 경험한다. 드로잉이 그려지는 과정을 보기 위해서 종이 위를 바라봐야 하는가, 아니면 춤이 만들어지는 브라운의 몸을 보아야 하는가? 선을 보아야 하는가, 제스처를 보아야 하는가? 양쪽을 모두 따라가기 위해서는 위아래와 주위를 동시에 보아야 한다. 과도하게 부수적인 공간 안에서 생산되는 시선과 주의력의 춤 안에서, 프레임 안의 프레임 안의 프레임 안에서, 즉 비디오 스크린의 정지된 프레임, 카메라 렌즈의 정지된 프레임, 갤러리 벽들의 정지된 프레임, 바닥에 깔린 종이의 정지된 프레임 안에서 관객은 움직임이 작동하는 재현적 수직면과 이들의 흔적이 새겨진 수평면에 동시에 주의를 기울어야 한다. 브라운은 과장되게 원근법적인 것으로 관객에게 실시간 제공되는 이차원의 공간 안에서 소실점의 집합체를 생산하며 이 두 가지 면에서 동시에 작동한다. 따라서 그녀의 어떤 행동(춤추기, 드로잉)도, 예술적 장르(무용, 미술)도 다른 것과의 관계 속에서 특권을

넘어지는 춤

누리지 못하고 끊임없이 흩어진다. 대신에 그곳에는 장르와 행동의 어지러운 동시성이 존재한다. 이러한 어지러움에는 이미 원근법의 주름진 명령을 해체하는 효과가 있는 것이다.

원근법은 재현의 표면에서 (일반적으로 수직적인) 선들이 특정하게 구성되는 효과다. 이것은 공간적 깊이에 기하학적으로 일관성 있는 형체를 부여하는 것을 보장한다. 원근법적인 효과는 '중심적 소실점', 즉 모든 직교들이 만나는 수학적 지점이자 시선과 회화의 면이 이루는 직각에 의해 결정되는 지점에 의해 예측된다(Panofsky 1997: 28). 에르빈 파노프스키는 올바른 원근법적 재현이 하나의 이미지에 대한 한 개 이상의 소실점을 획득하더라도, 원근법이 헤게모니적인 실천과 재현의 이념들과 맺고 있는 특권화된 관계가 보장되려면 회화가 하나의 소실점을 바탕으로 체계화된 이미지를 기초로 하고 있어야 한다고 주장한다. 하나의 소실점은 보는 이의 시선을 재현적인, 신학적인, 담론적인 권력들과 통합시키고 조화를 이루기 위해서는 핵심적이다(Panofsky 1997: 141~2).

파노프스키는 '중심적 소실점'은 두 가지 암묵적인 그러나 핵심적인 가정을 바탕으로 한다는 점을 지적했다. 첫째, 우리는 하나의 움직이지 않는 눈을 가졌다. 둘째, 시각적 피라미드의 이차원적 교차 부분은 우리의 시각적 이미지의 적절한 재생산을 위해 통과될 수 있는 것이다(1997: 29). 따라서 원근법적인 것은 항상 축소를 통해 작동한다. 원근법에서 축소되는 것은 단순히 공간의 3차원성이 아니라 지각의 체화된 본질이다. 이러한 축소는 감각의 육체적인 바탕이 되는 것이 가시성의 알고리즘에 항복하면서 발생되는 것이다. 여기서 잃어버린 것은

입체적이며 탈중심적이고 계속해서 움직이는 우리의 눈을 지각에서 빼버리는 작동으로 인한 체화된 시각성이며, 이것은 인공적인 외눈으로, 편집광적인 고정된 시점으로 대체된다.[10] 이러한 맥락에서 파노프스키는 "원근법적인 구축은 정신생리학적인 공간의 구조로부터의 체계적인 추상화"라고 주장한다 (Panofsky 1997: 31). 파노프스키의 주장 가운데 ‹드로잉 생중계›에서 브라운의 공간 창조에 대한 우리의 논의와 관련되는 것은 원근법적 작용이 추상화를 촉진한다는 점과 외눈의 일관성을 위한 이러한 지각적 축소는 "카메라의 아날로그적 작동에서도 마찬가지"라는 사실이다(Panofsky 1997: 31).

그러나 ‹드로잉 생중계›에서 관람자의 눈은 결코 움직이지 못하는 상태로 머물러 있을 수 없다. 물론 이 작품이 프레임(카메라, 모니터, 벽, 종이)의 다양한 층에 의해 과장된 방식으로 정지되어 있지만, 브라운의 움직임과 행동은 그녀가 지속적으로 창조하는 것과, 재분배하는 것, 증식된 소실점을 동원하는 것에 의해 유발되는 시각-운동성 문제를 야기한다. 브라운의 춤추기-드로잉에서 그녀가 성취한 것은 원근법적 기계로서의 카메라의 축소적인 작동을 시각의 증식하는 작동으로 변형시킨 것이다. 다양한 소실점을 분배하고 창조하고 파괴하며 브라운은 역사적으로 집 안에 갇혀 있는 여성의 시선의 형식과 연계되는 원근법적 경제 아래 자신을 위치시키지 않고 닫혀 있는 공간 안에서 새로운 공간을 만들어냈다.[11] 집 안에 갇혀 있기를 거부하며, 브라운은 명사로서의 공간을 동사로서의 공간으로 변화시켰다. 그녀의 춤추기-드로잉은 무엇보다도 새기기inscription와 수직적, 수평적 재현면에 예상치 못한 다이

내밀을 더했으며, 이를 통해 수직면과 수평면은 평면의 차원에서 다양한 강도들의 구역으로 변화했다. 이것은 쓰러지는 신체화된 행위주체의 형태 없고 고정 불가능한 작동들 덕분에 가능한 것이었다.

〈드로잉 생중계〉가 끝날 때쯤 브라운은 네 가지 드로잉을 만들어낸다. 10~12분 걸리는 각각의 드로잉을 완성하고 나서 브라운은 흰 방을 떠나고, 두 명의 미술관 직원들이 공사장용 비계를 밀며 걸어 들어온다. 그들은 조심스럽게 바닥에서 브라운의 움직임이 새겨진 종이를 집어 들어 벽에 건다. 미술관 직원들이 무언가가 표시된 종이를 들어올리자 그 밑에 놓여 있던 빈 종이가 나타난다. 이 새 종이는 브라운의 새로운 움직임과 그 흔적들을 받을 준비가 되어 있다. 바닥의 수평적-안무적 평면으로부터 드로잉을 들어올려서 수직면에 고정시키는 임무가 끝나고 두 보조자는 공간을 떠난다.[12] 그리고 안무가는 돌아와서 드로잉 과정을 다시 시작한다.

그러나 마지막으로 수평면에서 재현과 숙고의 수직면으로 종이를 들어올리는 순간 전체 사건을 구조화한 목적론적 추동력이 갑자기 드러나게 된다. 바로 이때 우리는 브라운의 급진적 탈영토화의 한계와 함께 항상 무언가를 세워서 재현적 수직면에 고정해야 직성이 풀리는 미술관 기계의 영토화하는 힘이 풀가동되는 것을 발견할 수 있을지도 모른다. 중력과 튐에 항복함으로써, 수많은 소실점을 계속해서 해체하고 탈중심화하고 창조하는 수단을 통해, 그리고 춤추기와 드로잉에서 사용된 형태 없음이라는 수단을 통해 브라운이 수행한 이 모든 시선의 파열을 고려할 때 그것이 끝나는 순간에는

결국 무언가가 세워지게 되는 것이다. 보조자들이 들어온다는 것은 미술관을 영토화 기계로 특징짓는 시각적-건축적-경제적 요구가 들어온다는 것을 의미한다. 디스플레이를 위해 수직면에 종이를 고정시킴으로써 미술관 기계의 대리인으로서의 보조자들은 탈영토화된 공간을 권위적인 표시를 드러내는 명령에 지배받는 공간으로 변화시키는 것이다. 따라서 형태 없음은 키네틱한 생산의 수평면에서 들어올려져 관조의 대상으로서의 수직적인 공간에 재위치되어야 한다. 이러한 올려짐은 브라운이 관객 앞에서 수행했던 급진적인 움직임으로부터의 반동이다. 이는 폴록이 중력과 수평성을 받아들인 이유가 오직 최종 결과물을 디스플레이할 때 요구되는 재현적 경제의 순간에 이들을 철수시키기 위해서였다는 로절린드 크라우스의 비판을 연상시킨다. 이를 통해 크라우스는 폴록이 쓰러진 캔버스를 '올바른' 시각적 소비의 수직면으로 재삽입했다고 주장하는 것이다(Bois & Krauss 1997: 93).

〈드로잉 생중계〉가 수행되는 동안 브라운의 춤추기-드로잉 공간은 장르들 사이에서, 초점들 사이에서, 그리고 관객성과 저자성, 예술적 규칙들, 기록, 독창성, 복제, 현전, 살아 있음, 춤과 예술에 대한 혼란스러운 입장들과 확실성들 사이의 일련의 어지러운 탐구들 속에서 폭발한다. 그러나 마지막 순간에—결국에는 끝이 있어야 하기에(미술관은 불완전성이나 무형의 시간적 양상을 항상 힘들어했다)—검은 복장의 미술관 보조자 두 명이 입장하며 재현의 경제 안에 있는 수직성의 힘을 상기시킨다. 그것은 우리에게 어떤 공간도, 그것이 아무리 추상적이고 텅 빈 것처럼 보여도 중립적이지 않다는 사실

넘어지는 춤

을 상기시키는 것이기도 하다. 더 이상의 춤추기-드로잉은 없다. 그 결과물은 재현의 수직적-남근적 공간에 머무는 예술작품의 운명에 굴복해야 했던 것이다.

사선: 조각하기, 춤추기, 소모시키기

2003년 3월 중순. 나는 테이트 모던 미술관의 큰 갤러리에서 수십 명의 사람들과 함께 판지로 된 바닥 위에 앉아 있다. 많은 경우 라이브 아트의 관객들이 무대 앞쪽이 어디인지 확신하지 못하는 것처럼 우리는 일단 벽 쪽에 바짝 붙어서 판지들의 따뜻함을 느끼며, 정의할 수 없는 냄새-색깔을 느끼며 ⟨파노라믹스⟩가 시작되기를 모두가 기다리고 있었다. ⟨파노라믹스⟩는 라 리보가 그녀의 작업 34개로 구성된 '유명작들Piezas Distinguidas'(1993~2003)을 세 시간여에 걸쳐 모두 선보이는 퍼포먼스다. 라 리보가 그것들을 한자리에서 연속적으로 공연하는 것은 그때가 처음이었다. 따라서 ⟨파노라믹스⟩란 제목은 10년 동안의 창작 활동에 대한 파노라마적인 개요이며 요약인 것이다. 그러나 커다란 규모의 백색 갤러리에 앉아 라 리보가 들어오기를 기다리는 동안 분명해지는 것은 그 방이 셋업되어 있는 방식이 ⟨파노라믹스⟩가 파노라마의 재현적 기능을 규정하는 지배적인 시각적, 역사적 동력에 동참하는 이벤트로 한정되는 것을 방해하고 있다는 사실이다.[13]

'유명작들'은 1993년에 시작해서 2003년에 끝난 라 리보의 여러 짧은 퍼포먼스 시리즈다. 이 시리즈의 연출적 전제는 다음과 같다. 일단 각각의 퍼포먼스는 30초에서 7분까지 지속된다. 내용과 지속은 개인이나 기업 등 각각의 작업을 라 리보

로부터 구입할 사람들인 "저명한 소유주"와 협상해야 한다. 처음에 이 작업들은 작은 무대나 블랙박스와 같은 연극적인 무대 위에서 수행되었다. 1993~94년 사이의 '유명작들'이나 '가장 유명한Mas Distinguidas'(1997)의 경우가 그러했다. '여전히 유명한 Still Distinguished'(2000)에 와서야 라 리보는 공간에 대한 질문을 다시 생각했고 모든 시리즈를 극장 밖으로 재위치시켰다. 이러한 재위치는 보여주는 방식에 두드러지는 변화를 가져왔다. 우선 조명을 더 이상 사용할 수 없다. 따라서 '유명작들'에서 그동안 관객을 사로잡았던 신중하게 구축된 이미지의 형식적 효과에 극적인 변화가 불가피했다. 또한 프로시니엄 무대라는 개념이 해체되면서 관객들이 정면에서만 바라보는 것은 더 이상 불가능해졌다. 또한 음향효과도 이러한 상황에 맞추어야 했기에 예전의 수준을 유지하지 못한다. 더욱이 라 리보는 갤러리에 알몸으로 등장한다. '유명작들' 속 각각의 작업 중 필요한 경우에만 그녀는 옷을 입는다. 퍼포먼스가 끝나면 그녀는 다시 알몸의 상태로 돌아간다. 그녀의 옷들은 마치 쓰레기처럼, 수평면에 조각난 덩어리같이 그녀의 주위에 흩어져 있다. 따라서 재위치되었다는 것은 단순히 이 퍼포먼스 시리즈의 미학적인 면만이 바뀌었다는 것을 의미하지 않는다. 그것은 이들의 '종류'가 바뀌는 것을 의미했다. 라 리보는 다음과 같이 말한다.

> 이제 공간은 위계질서 없이 나와 관객들에게 동등하게
> 소유되었다. 나의 물건들, 그들의 가방, 코트, 그들의 코멘트들,
> 나의 소리, 때론 나의 정지성, 그들의 움직임, 다른 경우에는
> 나의 움직임, 그들의 정지성. 모든 것은, 모든 이는 끝없는 표면

넘어지는 춤

안에서 바다 주위에 흩어진다. 우리는 여기에서 정확한 방향성
없이, 정확한 명령 없이 조용히 움직인다.

(in Heathfield & Glendinning 2004: 30)

라 리보에게 재위치는 매우 중요한 목적을 가지고 있다. 그것
은 극장의 위계적 기계를 해체하는 것이다. 관객과 그들의 물
건들을 그녀 자신과 그녀의 물건들이 공연하는 동일한 바닥
에서 흩어지게 하는 것, "그들의 코멘트와 나의 소리"가 균등
해지는 것은, 관객들과 라 리보가 명확한 수평성을 나누게 되
는 것은 라 리보의 '유명작들'에서 세 가지 중요한 양상을 반
영하고 있다. 첫째, 중력에 항복하기. 둘째, 마이크로인식적인
강화. 마지막으로 작은 작품들의 비목적론적 제시. 목적 없음
을, 두서없이 거니는 것을, 표류하는 것(한 자리에 머물더라도)
을 우대함으로써, 정해져 있지 않은 시점들(관객들에게 지정
된 장소는 주어지지 않는다)을 우대하거나 다양한 방식의 주
의력을 허락함으로써(관객들은 마음대로 들어올 수도 떠날
수도 있다), 라 리보는 주름진 것을, 직각의 공간이라는 제도
화된 갤러리를 탈영토화하고, 그것을 확정할 수 없는 불안정
한 차원으로 바꾸어놓는다. 더구나 그녀의 몸과 우리의 몸이,
그리고 그녀의 물건들과 우리의 물건들이 판지 바닥에 같이
놓임으로써 예술작품이나 관객 모두에게 어쩔 수 없이 강조되
는 효과가 있다. 그것은 이전에 미처 인식하지 못했던 초월적
인 힘, 즉 중력의 아래로 당기는 힘이다. 〈파노라믹스〉는 우리
모두를 이미 넘어져 있는 것으로 동등하게 만든다.

중력에 항복하는 것은 라 리보가 연극적인 프레임에서

벗어남으로써 벌어지는 불가피한 결과다. 중력에 항복하는 것을 통해 라 리보가 '유명작들'을 재위치시키려 한 욕망은 쓰러뜨리려는 욕망, 다시 말해 어떤 것이든 '잘 세워졌다'라고 여겨질 수 있는 것을 쓰러뜨리려는 욕망과 유사하게 읽힌다. 잘 정리된 것, 방향성이 있는 것, 목적이 있는 것, 목표한 것, 재현적인 것, 원근법적인 것, 건축적인 것, 안무적인 것을 저하시키고자 하는 욕망과 라 리보가 '유명작들'을 재위치시키려는 욕망은 서로 평행한 것이다. 로절린드 크라우스는 조각가 로버트 모리스Robert Morris가 1961년에 행한 무용 퍼포먼스에서 어떻게 그가 중력과 수평성 그리고 무게를 사용했는지, 그가 퍼포먼스 중에 어떻게 6피트의 기둥을 무대 위에서 넘어뜨렸는지 관찰한다. "잘 지어진 형태의 기능은 수직적이다. 왜냐하면 그것은 중력에 저항할 수 있기 때문이다. 중력에 항복하는 것은 반-형태다"(Bois & Krauss 1997: 97). 이와 유사하게, 안무적으로 잘 지어진 것들을 쓰러뜨리고자 하는 라 리보의 욕망 안에서 반-형태는 그녀가 커튼 앞으로 무대가 지정되는 극장 구조로 인해 틀에 끼워지는(정형화되는) 것을 피하는 것으로부터 시작되고, 그 욕망은 또한 존재들을 동등하게 만드는 중력에 대한 일반적인 항복에 의해 즉각적으로 강화된다. 라 리보는 자신의 작업이 극장에서 갤러리 문맥으로 옮겨가는 것에 대해 다음과 같은 짧지만 강렬한 단어로 설명한다. "나는 재현representation이 아니라 현시presentation에 대해 이야기하고 싶었다"(in Heathfield & Glendinning 2004: 30).

라 리보가 재현에서 멀어졌다는 것은 그녀의 몸의 존재에 관해 피할 수 없는 변화를 가져온다. 이제 그녀의 몸은 존

라 리보, ‹백색 불빛, ‘유명작’ 30번›, Victor Ramos 소유, 파리.
사진 제공: Mario Del Curto, La Ribot

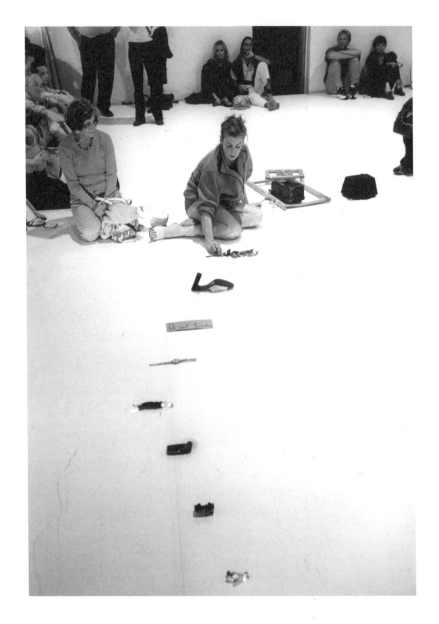

코레오그래피란 무엇인가

재론적으로 핵심적인 중력과 긍정적인 관계를 맺는다. 여기에는 우리가 앞 장에서 살펴보았듯이 하이데거적인 작동이 있다. 세상의 윤리적 존재는 특정한 종류의 넘어짐('던져짐', 빠져버림)과 연결되어 있다. 하이데거에게와 마찬가지로 라 리보에게 중력은 주어진 초월적인 힘(법)이자 우리 모두가 특별히 복종적이지 않더라도 복종하게 되는 것이다. 따라서 현존재Dasein(넘어졌다는 것을 이미 알고 있으며 그러한 상황을 지배하려고 노력하는 자)의 윤리적 과업 중 하나는 어떠한 속세적인 명령에 의해 세상의 존재들이 조건지어지는지 이해하는 것이다(Heidegger 1996: 319). 나아가 하이데거에게 예술이 세상에 존재하게 되는 것은 바로 지구의 아래로 끌어당기는 힘과 반-중력적 언어 작용 사이의 영원한 긴장에 대한 표현인 것이다.[14] 이것이 라 리보가 자신의 퍼포먼스를 재현적인 것에서 철수해 존재론적인 것으로 이동할 때 지구의 중력에 주의를 기울이고 초월적인 넘어짐을 받아들여야 하는 이유다. 이를 통해 활동적인 세포막(넘어지는 힘에 의해 중층결정된 변증법으로서 펼쳐진 세상과 지구의 변증법에 진동하는 얇은 막)으로서의 수평면의 기능이 강조되는 것이다. 무용학자 살라자르-콩데J. Salazar-Condé가 주장하듯이 우리가 라 리보의 퍼포먼스를 갤러리에서 볼 때 가질 수 있는 "유일한 확신은 바닥에 앉은 우리의 무게다"(2002: 62).

라 리보가 테이트 모던 미술관의 갤러리로 걸어 들어오기 이전에 이미 중력이라고 불리는 잘 지어진 것에 대한 집요하게 위협하는 존재의 보이지 않는 작업이 공간을 수행적인 것으로 만들고 있었다. 수평면을 덮고 있는 황갈색의 부드러

넘어지는 춤

운 판지가 여기저기 버려져 있었고 나무로 만든 의자들도 접혀 같이 놓여 있다. 또한 커다란 흰색 천과 알아볼 수 없는 작은 물건들도 몇 개 있다. 그것들의 물질과 색깔과 형태는 관객들의 몸과 그들의 외투와 가방이 널브러져 있는 것과 같이 덩어리로 놓여 있다. 관객을 둘러싸고 있는 7피트 높이의 네 벽면에는 수십 개의 물건들이 갈색 테이프로 고정되어 붙어 있다. 마치 관객들의 물건들도 아무것이나 벽에 붙여도 될 것 같다. 갤러리 전체가 불안정하고 불확실한, "잘못 지어진" 조형물이 되었다. 관객들의 "정지성과 움직임"으로 생겨난 목적 없는 진동이 이 조형물의 근본적인 요소다.

관객들이 차지하고 있는 부드러운 황갈색 판지 바닥과 모더니스트의 미학적 명령인 엄격한 직각성이 드러나는 백색의 벽들의 긴장관계로 인해 ‹파노라믹스›는 시각적으로 불안정하다(Wigley 1995). 이러한 긴장감은 아무렇게나 벽에 고정된 별난 물건들의 다채로운 과잉에 의해 강화된다. 라 리보는 이제 곧 이 물건들을 가지고 세 시간짜리 공연을 이어갈 것이다. 스쿠버다이빙 고글, 반투명한 바지, 매우 커다란 진청색 종이 날개, 노란색 스펀지로 된 천사 날개, 물 한 잔, 녹색 드레스, 꽃무늬가 있는 녹색 드레스, 얼굴 그림이 있는 검은색 드레스, 핑크 드레스, 새파란 가발, 붐박스, '판매 중'이라고 쓰여 있는 표지판, 흰색 타월, 빨간 신발, 흰색 에나멜 요강, 마이크, 고무로 만들어진 닭, 플라스틱 물병, 갈색 외투, 스노클, 진주 목걸이, 손전등, 빨간색 신발 상자, 자전거 헬멧, 검정색 마커 등등. 이러한 물건들이 갈색 테이프로 벽에 붙여져 있다는 것은 두 가지 효과를 생산한다. 첫째, 그것은 이 물건들의 디스플레이

의 부조화에서 야기되는 의미론적 혼란이다. 물건-명사들은 마치 한 문장 안에서 문법에 맞게 재배치되기를 기다리며 섞여 버린 단어들처럼 배열되어 있다. 둘째, 그것은 디스플레이의 불안정성으로부터 야기되는 좀 더 물리적인 효과다. 테이트 모던 미술관 벽에 가치 없이 붙어 있는 물건들이 강조하는 것은 그것들이 어딘가에 속해 있는 것이 아니라는 사실이다. 그것들은 예술작품도 아니고 레디메이드도 아니다. 공간 안에서 드러나는 물건들의 존재론적 이중성은 (명사들의 연속으로서, 형태들의 연속으로서) 불안정한 디스플레이와 연결되면서 임박한 '떨어짐(물리적이자 언어적인)'의 끊임없는 위협을 표시하고 있는 것이다.

〈파노라믹스〉에서 이러한 이중적 떨어짐에 대한 위협은 하나의 매우 구체적인 결과를 생산한다. 라 리보는 건축적으로 방해받는 공간을 창조했다. 여기서 내가 사용하는 건축이란 용어는 데니스 홀리어가 조르주 바타유를 논하며 정의한 것이다. 홀리어는 건축을 "잘 지어진 것"의 기능으로서, 재현적 소유물의 (이론적으로, 신학적으로, 바라는 대로) 헤게모니적 경제에 대한 특권을 누리는 동조자와 같은 것이라고 정의한다. 이러한 맥락에서 홀리어는 "제국주의, 철학, 수학, 건축 등등은 인류의 석화petrification 시스템를 구성하는 것"이라고 주장했다(Hollier 1992: 50). 여기서 석화 시스템이란 "건축과 책이 상호적으로 독백적인 조직성을 지원하고 발전시키는 과정이다"(Hollier 1992: 42). 안정적인 독백의 형태를 보증하는 이러한 석화 시스템은 재현적 성공을 위한 최소한의 요구사항인 확고한 의미화에 근거를 두고 있다. 이것이 "건축이 다른 것에 앞서 재현

넘어지는 춤

의 공간과 일치하게 되는" 이유이며(Hollier 1992: 33), "구조가 가독성의 일반적인 형태를 결정할 때 건축적 그리드에 굴복하지 않고서는 어떤 것도 적합하지 않게 되는" 이유다. 다시 말해, 건축은 가독성의 경제다. 가독성의 경제란 수직 형태의 안정성에 의해 제정된 인용과 명령의 이중구조다. ‹파노라믹스› 안에서 건축적 방해는 벽에 불안정하게 붙어 있는 물건-명사들이 의미화 밖으로 떨어질지도 모른다는 임박한 위협에 의해 언어적으로 작동한다. 또한 이러한 작동은 공간에 가득한 판지 냄새에 의해, 또한 중력적인 끌어당김에 완전히 항복함으로써 기반-언어적으로infralinguistically 성취된다. 무의미화된 물건들의 침입, 형태 없는 힘 그리고 미묘한 감각들은 강화된 직교성으로서의 건축적인 것을 어지럽힌다.

따라서 건축적 방해가 작동하는 ‹파노라믹스›에서는 처음부터 일련의 미세한 움직임들이 시작되는데 그 움직임들의 준(準)-비가시성은 그들의 힘과 영향력을 약화시키기보다는 오히려 증명한다. 첫째, 판지의 미묘한 냄새는 순수하게 시각적인 것으로서의 갤러리의 재현적 공간 구성을 복잡하게 할 뿐 아니라 평면적 표면의 견고함을 끈질기게 부식시킨다. 그것은 갤러리 자체의 평면적 직교성에 대한 믿음을 약화시키는 것이다. 냄새는 일직선들을 흐릿하게 만들고 평평한 면들을 접어버린다. 이를 통해 그리드의 엄격한 격자는 증발된다. 냄새는 수직면과 수평면의 팽창을 가져와 그것들을 수많은 사선들과 주름들과 곡선들로 바꾼다. 따라서 알랭 보레가 "미묘한 차원"(요셉 보이스의 작업에서 냄새의 역할에 대해 논하며 사용한 표현)이라고 부른 것을 창조한다(Borer et al. 1996: 19). 이와 같이 생산된 미

묘하지만 물질적으로 영향을 끼치는 사선적인 차원이 (직교적 공간의 줄 쳐진 가독성과는 대조적으로) ‹파노라믹스›를 가로지르고 있다. 둘째, 미세한 움직임은 공간을 차원으로 교체한다. 라 리보의 작업은 공간이 아니라 하나의 차원을 만들었다. 사실 공간적 그리드에 대항해 사용되는 차원성은 라 리보의 작업에서 두드러지는 특징이다. 따라서 그녀의 작품들은 스케일이 그 중심에 있다. 그녀의 작품들은 정상적인 스케일 밖에 있어야 한다. 즉 의도적으로 어울리지 않게 행동하는 것이나 공간의 차원에 비해 너무 큰 제스처나 목소리 톤(역기능적인 스케일) 혹은 드로잉 속 작은 스케일의 또 다른 드로잉(‹무한의 시Poema Infinito, ‘유명작’ 21번›(1997, Julia y Pedro Núñez 소유, 마드리드)의 경우처럼) 등이 등장한다. 혹은 강요된 관점에 따라 줄 세워진 물건들(뒤틀린 스케일). 뒤틀리고 역기능적인 이 두 가지는 라 리보가 자신의 몸을 제시하기 위해서 창조한 미묘한 차원성 앞에서의 직각적인 공간성의 부적당성을 드러낸다. ‹백색 불빛Candida Iluminaris, ‘유명작’ 30번›(2000, Victor Ramos 소유, 파리)에서 라 리보는 손전등을 켜고 이것을 가장 먼 벽 쪽을 향해 바닥에 내려놓는다. 그리고는 바닥에 비춰진 빛의 원뿔형 안에 물건들을 일렬로 세운다. 작은 보석 조각을 가지고 꼭짓점에서 시작해서 해체되어 놓여 있는 의자까지 차례대로 일렬로 바닥에 늘어놓는다. 이 시퀀스는 배를 위로 하고, 눈을 감고 입을 다문 채 허밍을 하며 2~3분간 알몸으로 누워 있는 그녀 자신의 몸에서 끝을 맺는다. 이러한 빛의 장 안에서 라 리보의 원근법적인 강요는 이상한 물건들의 시퀀스에서부터 진동하는, 소리 나는 몸에 이르기까지 그것들의 적극적인 정지성을 수평적

으로 춤추며 이어진다.

세 번째 마이크로한 움직임의 시리즈: 라 리보는 마치 비재현적인 것의 미묘한 차원성 안에서 수축되는 시간의 두께를 강조하려는 듯이 앞 장에서 내가 "정지된 행동" 그리고 "느린 존재론"이라고 불렀던 것들을 엄밀하게 수행한다.[15] 따라서 정지된 행동은 또한 시간 속으로 확대됨으로써 〈백색 불빛〉에 구두점을 찍는다. '유명작들' 전체의 구조를 만드는 또 다른 행동으로는 라 리보가 옆으로 누워서 금색 가발을 쓰는 것이다. 그녀는 다리를 흰색 종이로 덮고 바닥에 누워 마른 판지 위에서 경련을 일으키며 죽어가는 인어가 된다. 하나의 에너지 주머니, 여성성의 이상한 시각(〈인어의 죽음Muriendose la Sirena, '유명작' 1번〉(1993)에서 드러나듯이). 다른 행동은 그녀가 일어나서 1.5리터의 물을 숨을 쉬지 않고 마시고, 오줌을 누지 않은 채로 바닥에 그녀 자신을 펼쳐놓는 것이다(〈Zurrutada, '유명작' 32번〉(2000, Arteleku 소유, 산세바스티안)의 경우처럼). 마지막으로 〈또 다른 피의 매리Another Bloody Mary, '유명작' 27번〉(Franko B. and Lois Keidan 소유, 런던)에서 라 리보는 빨간색 가발을 쓰고 바닥에 알몸으로 다리를 넓게 펼친 채 누워 있고, 빨간색의 종이나 상자, 드레스 조각들이 그녀 주위에 흩뿌려져 있다. 마치 뒤샹의 〈에탕 도네〉(1946~66)나 쿠르베의 〈세계의 기원〉(1866)을 보는 것 같다. 〈파노라믹스〉에서 세 번째 마이크로한 움직임이 효과적으로 펼쳐지기 위해 필수적인 조건은 라 리보의 알몸이다. 많은 '유명작들'에서 그녀는 알몸으로 공연한다. 만약 드레스나 천사 날개 혹은 가발을 필요로 하는 시퀀스가 있더라도 그동안만 잠깐 착용한 뒤 금세 벗어버린다. 만약에 그녀의 알

몸이 때때로 이미지와 같이 작동한다면, 이 이미지는 항상 미묘하게 떨리고 작은 긴장, 파동, 머뭇거림, 불균형, 오싹함, 축소, 확대를 통해 항상 생리학적인 본성을 드러낸다. 이 모든 것이 라 리보의 작은 춤들과 정지된 행동들의 소진될 수 없는 키네틱한 요소다.

라 리보는 자신의 작업을 극장에서 갤러리 공간으로 옮기는 시점에서 정지된 행동의 기능에 대해 기술한 적이 있다. 여기서 라 리보는 왜 재현에서 벗어나 현전의 다른 경제로 나아가는 것을 허락하는 정지성이 안무적인 전략인지에 대해 언급했다. 라 리보는 어떻게 그녀의 정지성이 재현의 엄격한 선형적인 시간성을 위태롭게 하는지에 대해 설명했다. 그녀의 정지성은 선형적인 시간성을 "존재의 감각, 혹은 육체적인 현전을 느끼는 감각, 그리고 비-연극적 시간 안에서 숙고하는 감각, '연극적인 것'을 시작과 끝이 있는 것으로 이해하는 것"으로 교체하는 것이라 주장한다(Heathfield & Glendinning 2004: 30).

라 리보가 목적론적인 계획으로서 '연극적'이라고 주장한 것 안에는 명확한 시작과 끝에 의해 표시되는 선형적인 시간성이 포함되어 있다. 여기서 우리는 ‹파노라믹스›가 제기하는 연출론적인 질문에 도달하게 된다. 이 질문은 너무 직설적이기 때문에 바보같이 들릴 수도 있지만 꼭 필요한 질문이다. 갤러리의 거대한 공간을 덮고 있는 판지들은 어디서 왔는가? 놀라울 정도로 유머러스한 라 리보의 '유명작들'의 많은 경우에서처럼, 처음에 우리는 이 질문을 마주하고 웃을 수도 있다. 그러나 한바탕 웃고 나서 우리는 이 질문이 그리 불합리한 것만은 아니라는 사실을 알게 된다. 사실 ‹파노라믹스›는 재빨

라 리보, ‹또 하나의 피의 매리, '유명작' 27번›, Franko B. and Lois Keidan 소유, 런던.
사진 제공: Mario Del Curto, La Ribot

코레오그래피란 무엇인가

리 답을 마련해준다. 이 대답에는 비목적론적이고 비시간측정적인nonchronometric 시간과 어설프게 지어진 공간의 생성적인 불안정성이 엮여 있다.

34개의 '유명작들'이 펼쳐지는 초반에 라 리보는 너비가 30인치 정도 되는 판지로 된 작은 정사각형을 벽에서 잡아챘다. 그리고 갤러리의 앞뒤를 왔다 갔다 하면서 판지를 수직면에 평행하게 들고 다닌다. 이것은 ‹나와 함께해Fatelo Con Me, '유명작' 2번›(1993, Daikin Air Conditioners 소유, 마드리드)다. 이것은 안나 옥사Anna Oxa라는 이탈리아 가수의 노래에 맞추어 수행되었다. '유명작들' 시리즈가 시작되면서부터 라 리보는 판지의 수직면을 특권화된 물건처럼 다루었다. 옥사가 노래를 부르는 동안, "그녀와 같이하세요"라고 강조하며 요구하는 동안 라 리보는 알몸으로 이 판지 정사각형을 들고 앞뒤로 걸어다닌다. 그녀는 이 판지를 항상 수직면에 평행하게 들고 다닌다. 이것은 마치 재현 안에서 벽의 수직성과 신체의 수직성의 본질적인 제휴를 상기시키는 것 같다. ‹파노라믹스›보다 10년 전에 만들어진 '유명작들'이 시작할 때 갑자기 등장했던 이 판지 조각이, 겉보기에 어디에도 속하지 않는 것 같은 이 판지 조각이 모든 것의 시작이라고 말할 수 있을까? 쉽게 휴대할 수 있는 미니어처, 수직적인 괴롭힘, 대규모의 판지 바닥의 비시간적인 알림의 시작이라고 할 수 있을까? 만약 그렇다면 이 판지 조각은 어떻게 수직성에서, 라 리보의 수직적인 알몸 옆에 서 있는 것에서, 수평성으로 이동했다는 것인가? 어떻게 이것이 바닥을 가로질러 스스로를 갤러리 공간의 한계까지 거대하게 확대했다는 것인가?

역시 문제는 가독성 구조로서의 건축에 관한 것이다. 무

대 앞쪽이 정해져 있는 프로시니엄 극장의 맥락에서 수행되었던 〈나와 함께 해〉에서 처음 선보인 판지 조각은 매우 특정한 시각적, 연출적 기능을 가지고 있었다. 라 리보는 무대로 걸어 들어오면서 판지를 그녀의 몸과 관객들 사이에 두었다. 또한 이 판지는 그녀의 가슴, 엉덩이, 성별을 가리는 데 쓰였다. 이렇게 유머러스하고 조심스러운 안무는 원근법적인 프로시니엄과 관련해서 관객들의 위치가 앞면으로 고정되어 있기에 가능한 것이었다. 그러나 갤러리 공간 안에서 이와 같은 건축적 가독성은 무너진다. 이제는 앞쪽이라는 것 혹은 뒤쪽이라는 것은 무의미해졌다. 관객들이 있기에 적합한 위치라는 것도 없어졌으며, 몸이 이미지가 되기 위해 적당한 위치도 없어졌다. 따라서 필라델피아에서 있었던 트리샤 브라운의 〈드로잉 생중계〉에서처럼 테이트 모던 미술관에서 라 리보의 작업의 가시성을 구성하는 것은 두 명의 미술관 직원에게 맡겨졌다. 〈드로잉 생중계〉의 경우에는 두 명의 미술관 직원이 브라운의 드로잉들을 수평에서 수직으로 들어올렸다. 〈파노라믹스〉에서는 〈나와 함께 해〉가 나오는 동안 두 명의 미술관 직원이 각각 갤러리 반대편에 서 있다. 관객들은 그들 사이에 그어진 상상적인 선 뒤에 있다. 이들은 관객들의 올바른 관점을 유도하기 위해서 프로시니엄 아치를 대체하는 살아 있는 대리인이다. 이들을 통해 '유명작들'의 올바른 시각적 성공이 보장된다. 부재하는 건축적 구조의 대리인으로서 미술관 직원들은 관객들이 특정한 경계를 넘어오는 것을 방지하고 있었다. 이들은 재현적인 것의 건축적 명령이 체화된 것이다.

이것은 흥미로운 순간이다. 안무가 극장과 미술관이라

는 시각적 기계 안에 새겨진 재현적 관성에 의해 방해받는 순간인 것이다. 다시 한 번 수직성, 건축, 재현, 응시의 관계가 드러난다. 자크 라캉이 보여주듯, 만약 몸의 무언가가 몸에 선행하며 그것의 구축을 결정한다면, 만약에 지각의 무언가가 잘 지어진 것의 의미화하는 재현적 전제에 참여한다면, 그 무언가는 응시gaze일 것이라고 했다.[16] 이러한 맥락에서, 응시는 제일 강력한 반-중력적 기계라고 할 수 있을 것이다. 그것은 시각적인 것을 오직 수직적으로 프레임된 가독성으로 접근하는 것을 허락하는 가장 중요한 심리적, 생리학적인 기술이다. 폴 비릴리오는 중력, 재현, 건축, 수직적 형상, 그리고 가독성과 응시의 관계에 대해 다음과 같이 말했다.

> 무게와 중력은 지각을 구성하는 데 중요한 요소들이다. 지구의
> 중력과 연관된 일어서고 앉는 것에 대한 생각은 원근법에서
> 단지 하나의 요소다. 15세기의 원근법은 중력에 의한, 그리고 또한
> 절대로 기울지 않는 캔버스의 정면에 의한 시야의 방향 설정
> 효과로부터 분리될 수 없었다. 원근법에 대한 연구나 회화는 항상
> 정면의 차원에서 이루어져왔다. (Limon & Virilio 1995: 178)

라 리보가 연극적-원근법적 정면 프레임을 포기하고 나서도, 중력과 정지성과 수평성에 항복함으로써 그녀가 '현시'를 받아들이고 나서도, 잘 지어진 것의 잔여가 제도적인 것의 분명한 흔적을 통해 어떻게 그녀의 작업을 지배하고 있는지 살펴보는 일은 흥미롭다. 이것이 판지에 관한 바보 같은 질문이 중요한 이유다. 만약에 판지가 정면의 관람을 위해서 혹은 그러한 상황과

함께 나타났다고 한다면, 몇 년이 지난 후 판지의 사용이 갤러리의 바닥으로 확대되었다는 것은 라 리보의 현시에서 중요했던 것이 바로 재현적 수직면과 안무적 수평면 사이에서 지속되는 진동이라는 점을 나타낸다. 여기서 안무적인 것이란 움직임의 상징적인 페이지에 새겨지는 것을 의미한다. 이러한 지속되는 진동은, 그들의 번역적인 움직임들은 비릴리오가 서양의 재현과 건축에서 경시되었다고 주장하는 비스듬한 것들이, 사선들이 삽입됨을 의미한다. 비스듬한 것들은 수직적인 것과 수평적인 것을 중재하는 단순한 사선적인 각도만을 의미하는 것이 아니라 미끄러지게 흘낏 보는 사선적인 시선의 힘 또한 의미한다. ⟨파노라믹스⟩의 경우 사선적인 것을 소개하는 수직적인 것과 수평적인 것 사이의 근본적인 진동은 세 가지 반건축적인 작동에 의해 수행된다(여기서 건축적인 것이란 잘 지어진 형태와 의미화를 의미한다). 그것은 직교적인 것의 희석, '유명작들' 안에 사용된 사물성의 희석, 그리고 재현적인 것에 복종하는 현전과 주체성의 희석이다.

이것이 라 리보의 작업이 시각예술적인 강렬한 존재감을 가지고 있는데도 불구하고 ⟨파노라믹스⟩와 '유명작들'을 서양의 연극적 춤의 존재-역사적인 바탕 밖에서 생각하는 것이 불가능한 이유다. 이러한 존재-역사적 바탕이 특권화된 모델로서 생산하는 것은 사물적이고 형식적인 재현을 위한 수직면과 글쓰기와 드로잉의 수평면 모두에서 동시에 작동할 수 있는 신체다. 이러한 몸의 통합과 일치는 이 두 가지의 벤야민적인 면들 사이의 분할 안에서, 혹은 그러한 분할에 의해서만 가능하다. 재현을 위한 수직면(형태)과 상징적인 것의 수평면

코레오그래피란 무엇인가

(글쓰기)에 이중적으로 새겨진 서양 무용가의 존재-역사적으로 분할된 신체는 가시성의 장 안에서 춤이 현전하게 되는 것을 인식하는 특정한 형식을 창조했다. 수직면에서 춤은 (장조르주 노베르의 유명한 "무용과 발레에 관하여Letters on Dancing and Ballet"에서 이미 요구되었듯이)[17] 인식이 정면적인 재현과 선형적인 원근법의 한도 내에서 작동하기를 요구했다. 수평면에서 춤은 스텝의 흔적을 따라서 인식되기를 요구했다. 이것은 (예컨대 푀이에처럼) 안무적 의도를 읽는 가능성을 확보하기 위해서였다. 이 두 가지 경우 모두에서 특별대우를 받는 것은 가독성으로서의 시각성, 즉 가시성이다. 그것은 두 면 사이에 요구되는 직교적인 고정성이다. 라 리보는 직각에 대한 비판을 통해, 춤추는 몸의 사선적 특성에 대한 관심을 촉구하고 있는 것이다. 사선적 몸이란 가시성, 가독성, 수직성, 잘 지어진 것, 목적론이 감소되는 것을 의미한다.

지금까지 나는 ‹파노라믹스›가 생산하는 공간적 불안정성을 서투르게 지어진 것의 사선적 움직임과의 관계에서 논의했다. 이것의 시간성은 어떻게 되는가? 시간적인 사선성이라는 것이 있을 수 있는가? 나는 ‹파노라믹스›가 어째서 역사적 축적이 아닌지 설명했다. 무용의 역사에서 내포적 의미로 가득 차 있는 축적이란 단어는 트리샤 브라운의 ‹축적›(1971~73, 1978, 1997)이라는 작업을 즉시 상기시킨다. ‹파노라믹스›는 다른 시간성을 창조한다. 축적하기보다 반복과 시퀀스를 내포하는 작동을 통해 ‹파노라믹스›는 연작들의 시간적 시퀀스를 뒤섞는다. 따라서 그것은 반복이 아니라 수축적인 시간의 효과를 강조한다. ‹파노라믹스›에는 공간적인 사선성과 함께 시간적인

넘어지는 춤

수축도 존재한다. 이것은 들뢰즈와 가타리가 이미 지적했듯이 시간성에 사선들을 도입하는 것이다. 시간적인 수축이란 라 리보의 공간성에서의 작동이 동일한 시간성 안에서의 작동과 동일 구조임을 의미한다. 수축은 앙리 베르그손의 철학에서 나온 용어로, 현재를 팽창 속에서 과거를 향해, 수축 속에서 무엇이 다가올지 모르는 상태를 향해 열린 상태로 동시적으로 그리고 영원히 분할되는 것을 의미한다.[18] 일반적으로 퍼포먼스에서, 특히 의도적이고 명확하게 스스로를 역사적인 것의 변장으로서 나타내는 퍼포먼스에서 수축이라는 개념은 신체의 현전을 시간성과 기억, 행동과의 관계 속에서 이해하는 데 매우 중요한 함의를 지닌다. 수축은 신체가 앞으로 다가올 것을 향해 열리는 것만을 의미하지 않고 신체에 시간적으로 주어질 모든 가능성을 포함한다. 이것이 들뢰즈가 말한 '수축-주체성'이다 (Deleuze 1988: 53). 여기서 과거는 현재와 동시대적으로 나타난다. 왜냐하면 그것은 물질-기억으로서 스스로를 확장시켜왔기 때문이다. 동시대성을 미래로부터 끌어와 끊임없이 과거 속으로 엮어 넣는 존재가 신체가 아니라면, 즉 자신의 현전이 공간적 그리드에서 움직이는 것이 아니라 불안정하고 비스듬하게 기울어 시간 속으로 던져진 채 여러 번 접힌 차원성에서 움직이는 신체가 아니라면 무엇이란 말인가?

〈파노라믹스〉는 기억의 미래에 대항해 과거를 밀어붙이며 현재 시제로 행동한다. 이것은 가상적인 것과 물질적인 것, 부재와 현전을 묶어내는 작동이다. 다시 말해 이것은 수축하는 것이다. 그러나 〈파노라믹스〉에서 라 리보는 물질과 기억이 존재론적으로 섞이는 시간적 작동인 수축은 오직 재현을 위한

수직면의 건축적 프레임이 쓰러뜨려진 다음에만, 새겨짐의 수평면이 기울어야만 가능하다고 제안하고 있다. 공간의 방해, 차원의 생산, 이미 일어난 것들과 아직 공표되지 않았으나 다가올 것들 사이의 수축. 그것은 응시의 무게와 함께 주름, 덩어리, 중력적·비중력적 시각선의 비스듬한 차원을 붙들고 있는 직교적이고 재현적인 그리드 사이에서 벌어지는 시각적이고 키네틱한 교환의 펼쳐짐이다. 판지 위에서 죽어가는 인어처럼 라 리보는 바닥에 모여 있는 우리의 몸 옆에서 경련을 일으키고 우리의 응시의 무게를 받아내고 그녀의 현전을 바닥 전반으로 확대하며 무게가 되고 바닥이 되고 바닥에서 진동하며 바닥을 진동시키고 시간을 박동하게 하며 구조지어지지 않은 불안정한 사선 안에서 공간을 만들고 있다.

1. 세계의 실체에는 두 가지 면이 있다. 회화의 수직적인 면, 그리고 모종의 그래픽적 산물들의 횡단적인 면이 그것이다. 수직적인 면은 사물을 내포하는 재현의 면으로 보인다. 횡단하는 면은 상징적이다. 그것은 기호를 내포하고 있다 (Benjamin 1996: 82).

2. 젠더 정치학과 미학적 발명, 철학적 틀 안에서의 폴록의 프로젝트에 대한 심도 있는 비판은 Jones 1998을 보라.

3. Schneider 1997: 38을 보라.

4. 식민주의와 빈 영토, 재현의 관계에 대해서는 Carter 1996을 보라.

5. 로랑스 루프는 브라운의 쿼드리그램과 도널드 저드의 상자들 사이의 유사성을 짚는다. 만약 이 둘 사이의 형태가 유사하다면, 브라운이 정육면체를 구성적인 도구로서 만들어낸 것 안에서의 언어적인 것과 수학적인 것의 침범은 언어, 공간, 신체 사이의 진행 중인 타협으로서 그 자체의 공간을 창조하는 안무에 대한 존재론적 질문을 하게 한다 (Louppe 1994: 147).

6. 몽펠리에 무용 페스티벌에서 트리샤 브라운은 ‹드로잉 생중계›를 관객 앞 무대에서 공연했다. 이 장을 집필할 당시만 해도 이는 트리샤 브라운이 관객 앞에서 공연한 유일한 경우였다. 이 장에서 나의 연구가 브라운의 필라델피아 공연에 국한된다는 점을 강조하는 것은 매우 중요하다. 왜냐하면 이 공연에서 퍼포먼스가 카메라에 의해 중재된다는 것은 매우 중요한 비평적 함의를 지니고 있기 때문이다.

7. 이미지 안에서 의미와 순전한 시각성 너머에 있는 둔감성의 기능에 대해서는 롤랑 바르트의 「제3의 이미지」(Barthes 1985)를 참고하라.

8. “우리는 전체의 그림이 하나의 ‘창’으로 변할 때, 그리고 우리가 이러한 창을 통해서 공간을 보고 있다고 믿는 것이 전제될 때 우리는 온전한 ‘원근법적인’ 조망에 대해 이야기해야 한다”(Panofsky 1997: 27).

9. 이와 같은 비판의 요약에 관해서는 장노엘 로렌티(Jean-Noël Laurenti)의 「푀이에의 생각」을 보라 (in Louppe 1994: 86~8).

10. 이동성 및 체현과의 관계에서의 원근법에 대한 비판은 Weiss 1995를 보라.

11. 여성, 춤, 그리고 자택 감금에 관한 질문에 대해서는 Derrida 1995를 보라.

12. 드로잉의 윗면은 이 드로잉이 걸리게 되는 벽면과 가장 가까우면서 평행하는 옆면이 되는 것이다.

13. 파노라마의 이데올로기적이고 재현적인 기능에 대한 역사적인 분석은 Otterman 1997을 참고하라.

14. "세계"와 "지구"의 존재론적
 차이에 대해서는 「예술작품의 기원」을
 참고하라(Heidegger 1993)

15. 나의 글 「정지: 무용의 진동하는 세밀
 관찰법에 관하여」를 참고하라
 (in Brandstetter et al. 2000).

16. "나는 논의를 시작하기 위해서 다음의
 것들을 주장해야 한다. 시각장(scopic
 field)에서 응시는 외부에 있다는 점,
 나는 항상 노출되어 있다는 점,
 다시 말해 나라는 존재는 그림이라는
 점. 이것이 바로 가시성 안에서
 주체의 제도의 핵심에서 발견하는
 기능이다"(Lacan 1981: 106).

17. "만약 환영을 만들어내기 위해
 풍경화가가 원근법에 따라 그려야
 한다면, 무용교사는 왜 원근법을
 따라야 하는가? 여기에서는
 누가 풍경화가의 역할을 하는가?
 아니면 누가 그들을 넘어서야
 하는가?"(Noverre 1968: 45).

18. 영어로 도래할 것을 뜻하는 'what-
 will-come'이라는 표현은 불어의
 'l'avenir'와 같은 의미다. 도래할 것은
 이미 데리가가 언급했듯이 "미래"와
 구별되어야 한다. 도래할 것은
 예측할 수 없는 펼쳐짐을 의미하고
 미래는 효과적인 시간 측정으로
 프로그램된 규격화를 의미한다.

비틀거리는 춤:

윌리엄 포프엘의 기어가기

이제 존재자*는 더 이상 현전하는 것만을 지칭하지 않는다.
존재자는 우리가 그것을 모든 확신 안에서 인지하건 인지하지
않건 상관없이, 우리가 그것을 완전히 이해하건 이해하지
않건 상관없이 흔들리고 진동한다. (Heidegger 1987: 28)

"저기 니그로가 있어요!" (…) 나는 비틀거렸다. (Fanon 1967: 109)

나는 왜 윌리엄 포프엘의 기어가기에 대한 논의를 하이데거와
프란츠 파농의 서문으로 시작하는가? 피에르 부르디외가 "초
혁명적 보수주의"라고 지적했듯이 "나치즘과의 관계를 부정하
기를 거부하는" 것을 포함해서 하이데거의 글에 내재된 보수
주의를 고려할 때 하이데거와 파농을 같이 묶어버린다는 것이
위험한 행동, 나아가 문제적 행동으로 보일 수 있음에도 불구
하고 말이다(Bourdieu 1991: viii).[1] 비판이론적, 심리요법적 전방에,
알제리의 무장한 반식민주의자의 전방에 서 있던 파농의 급진
적, 좌파적 호전성을 고려한다면 하이데거와 파농을 아무렇
지 않다는 듯이 묶어버리는 것은 의구심을 불러일으키기에 충
분하다.[2] "미국에서 가장 우호적인 흑인 예술가©"라는 자신의
트레이드마크를 자랑하는 미국 흑인 예술가의 매우 특정한 방
식의 움직임에 대한 이론적 골격을 잡기에는 위험한 묶음이자

*하이데거는 존재(das-Sein)와 존재자(das Seiende/the essent)를 구별하는데 존재
자는 물질적 현전성을 가지고 있는 것이고, 존재는 만지고 느낄 수는 없지만 분명
히 있는 것이다. 또한 존재자 중에서 다른 존재에 대한 인식이 가능한 인간을 현
존재(dasein)라고 설명했다―옮긴이.

　　　　　코레오그래피란 무엇인가

위험한 시작이고 위험한 행동일 수도 있다.

이러한 상황을 빠져나가는 가장 간단한 방법은 "가장 우호적"이라고 소문난 아티스트 본인으로부터 허락을 받아내는 것이다. 처음으로 출판된 윌리엄 포프엘의 작업에 대한 포괄적인 카탈로그에 실린 그의 유일한 글에 다음과 같은 대목이 있다.

> 나는 아프리카계 조상을 가지고 있지만, 나는 신들과 대화하지
> 않습니다. 나는 MCI(미국 전화 회사)의 직원과 대화하지요.
> 나는 나의 어머니와 대화합니다. 나는 비트겐슈타인, 하이데거,
> 테리 이글턴, 바흐친 그리고 프란츠 파농과 대화합니다.
> 하지만 나는 신들과 이야기하지는 않습니다. (in Bessire 2002: 72)

철학과 비판이론, 특히 하이데거와 파농과 지속적으로 대화를 나눈다는 포프엘의 고백은 내가 하이데거와 파농으로 이 장의 골격을 만드는 것에 대한 노파심을 어느 정도 해소해줄 것이다. 그러나 예술가가 허락했다고 해서 이 둘을 묶어야 하는 비평적 필요성이 설명되는 것은 아니다. 특히 이 책이 움직임의 정치성에 대해 재고하고자 하는 목적을 가지고 있는 상황에서는 더욱더 그러하다.

존재에 대한 하이데거와 파농의 (어쩔 수 없이 매우 다른) 고민을 나란히 놓는다는 것은 비판이론의 바탕을 흔드는 것이다(하이데거의 고민은 존재를 완전히 스스로 현전하는 가시성과 나란히 하는 서양의 형이상학 안의 전통적 가정들을 해체하는 것이 목적이었고 파농의 고민은 서양의 식민주의와 인종차별주의를 지탱하고 있는 정신적-정치적-철학적 동맹을

해체하는 것이었다). 이것은 또한 "지진학seismology"을 창조하는 것이다. 지진학이란 롤랑 바르트가 브레히트의 연극에서 발견한 비판적이고 정치적인 파장, 다시 말해 닫힌 기호학적 시스템의 기능을 방해하는 효과를 말한다(Barthes 1989: 254).[3] 내가 이 장에서 제안하고 싶은 것은 파농과 하이데거의 존재론 비판에 의해 발생되는 지진학적 힘의 파장이 바로 포프엘이 자신의 예술을 창조하는 바탕이라는 사실, 좀 더 정확히 말해 그것이 그가 기어가기를 수행하는 곳에 활기를 불어넣는다는 사실이다. 나는 포프엘의 작업이 어떻게 몸, 주체성, 움직임의 안무적이고 정치적인 구성체에 대한 비판적 논의를 제공했는지 탐구하기 위해 1978년부터 형태를 바꾸어 가며 진행된 "기어가기crawling"로 알려진 일련의 작업들을 살펴볼 것이다. 이 작업들을 통해서 포프엘은 백인성과 흑인성, 그리고 수직성과 수평성에 대한 심도 있는 비판뿐 아니라 존재론에 대한 일반적 비판, 다시 말해 우리의 당대성의 운동적 국면에 대한 비판, 그리고 인종차별적-식민주의적 기계 아래에서의 비참한 주체화와 구체화 과정에 대한 비판을 키네틱하게 수행해왔다. 이 모든 것은 파농주의자들의 비틀거림 이후에 특정한 형식의 움직임을 제안하면서 이루어졌다.

　　따라서 우리는 파농과 하이데거, 그리고 포프엘을 나란히 놓음으로써 안정적이거나 평평하지 않고 끊임없이 진동하고 리듬을 타는 존재-정치적 바탕을 발견하게 된다. 누구라도 이러한 바탕에서 움직이고 있다고 인정하는 사람들은 이미 형태와 존재의 시간적, 기하학적 안정성에 대한 환상과 스스로를 나란히 하는 존재론에 대한 근본적인 운동적 방해를 제안

하고 있는 것이다. 지진학적인 효과 아래에서 존재, 신체, 형상이 모두는 급격히 흐릿해진다. 나는 포프엘의 운동적이고 비판적인 발견과 이것의 지진학적 바탕에 대한, 그것이 주체화 과정에 미치는 영향에 대한 탐구가 움직임의 정치적인 존재론과 관련해 뿌리 깊게 박힌 전제들에 영향을 준다고 주장할 것이다. 이 장에서는 특히 움직임, 식민주의 그리고 인종차별주의를 현전, 가시성, 춤의 바탕에 대한 질문과 연결하는 가정들을 살펴보려 한다.

파농의 『검은 피부, 하얀 가면』 중 「흑인이라는 사실」이라는 장에서 파농이 첫 번째 페이지가 넘어가기도 전에 존재론에 대해 질문을 던졌다는 사실은 가볍게 여길 일이 아니다. 여기서 파농은 헤겔과 사르트르에 대한 비판을 날카롭게 명시했다. "식민화되고 문명화된 사회 안에서 모든 종류의 존재론은 얻을 수 없는 것으로 만들어져 있다"(Fanon 1967: 109). 파농의 이러한 주장의 특수성에 주목해보자. 파농은 존재론이 식민화되고 문명화된 사회에서 애초에 불가능한 것으로 만들어진 것이라기보다는 다만 얻을 수 없는 것이라고 말했다. 파농에게 존재론이란 가능성은 남아 있으나 손에 잡힐 수 없는 것이었다. 또한 존재론을 손에 잡을 수 없게 한 것이 바로 식민화와 인종차별주의라는 것이다. 이후 파농은 "존재론은 (…) 흑인으로 존재한다는 것에 대한 이해를 허락하지 않는다"라고 말했다(1967: 110). 이것은 단순히 식민화된 흑인이 항상 백인성에 종속적인 관계에 놓여 있기 때문만은 아니다. 호미 바바가 파농의 「흑인이라는 사실」에 대한 해설에서 설명했듯이, 이것은 근대성을 정의하는 식민화된 바탕에 흑인이 가시적 상

비틀거리는 춤

태가 되는 것에 대한 특정한 "출현의 시간성" 때문이기도 하다(Bhabha 1994: 237).[4] 바바에 따르면, 파농은 백인성이 근대성의 표상으로 이해되고 있는 상태에서 어떻게 흑인이 항상 백인성과의 관계 안에서만 존재하게 되는지 주목했다. 나아가 바바는 흑인이 현전으로 출현하는 그 순간 그곳에 완전히 존재할 수 없는 이러한 시간상의 차이는 단순히 "흑인의 정체성과 관련한 존재론에 대한 질문 자체를 타당하지 않은 것으로 만드는 데 그치지 않고 근대성의 〔식민주의자들의〕 세계 안에서 인류에 대한 이해가 <u>불가능하게 만드는 것</u>"이라 주장했다(Bhabha 1994: 237, 강조는 인용자).

대부분의 글에서 파농의 비판적 움직임은, 특히 「흑인이라는 사실」에서는, 일반적인 존재론의 미래적 가능성을 열어둔 채 그것의 유지 불가능성을 드러낸다. 파농에게 식민주의의 바깥이란 존재하지 않기 때문에, 더 이상 식민화와 인종차별주의의 폭력의 과정에 대한 외부성과 관계를 맺고 있는 사회가 존재하지 않기 때문에 존재론은 철학의 몸 안에 아물지 않은 상처로 남아 있다. 스튜어트 홀은 다음과 같이 설명한 바 있다.

> 파농의 텍스트적 전략은 일반적 존재론의 일환으로 심화된
> 특정한 입장들에 개입하는 것이다. 그리고 이것이 어떻게 작동하고
> 실패하는지, 혹은 흑인 식민지 주체가 처해 있는 특정한 곤경을
> 설명하는 데 어떻게 실패했는지를 드러낸다. (in Read 1996: 27)

홀은 만약 우리가 파농이 "유럽 철학의 주제들과 실제로 대화했던" 철학자였다는 사실을 인식하지 못한다면(1996: 26), 그

코레오그래피란 무엇인가

의 급진적이고 비판적이며 임상적이고 정치적이며 철학적인 프로젝트를 이해하는 데 심각한 해가 되리라는 사실을 우리에게 상기시킨다. 그렇다면 과연 파농의 프로젝트는 무엇이었는가? 그것은 바로 인종차별주의와 식민주의에 관한 질문을 어떻게 주체의 현전이 형성되는지에 대한, 나아가 어떻게 존재가 항상 배제와 폭력의 정신철학적 구성체 안에서 표현되는지에 대해 정신분석학적, 그리고 철학적 이해로 이르게 하는 것이었다. 파농은 어째서 존재에 대한 질문을 다루는 존재론의, 선험적이라고 추정되는 형식이 식민주의적-인종차별적 프로젝트를 유지시키는 필수적인 정치적 전략이었는지 상당히 정확하게 보여준다. 여기서 식민주의적-인종차별적 프로젝트란 나타남과 현전하는 것에 대한 모든 방식을 담론적으로 규정지음으로써 어떻게 정치와 철학이 서로 힘을 합치고 있는지 드러내고 있는 것이다. 따라서 파농 이후에 존재론이 "얻을 수 있는 것attainable"이 되기 위해서는 식민주의적-인종차별적인 토양과의 연루성에 대한 고려가 선행되어야 하는 것이다.

그렇다면 하이데거는 어떠한가? 1927년에 출판된 『존재와 시간』 이후 하이데거는 지속적으로 서양 형이상학에 대한 해체를 주장한다. 다시 말해 존재론이 얻을 수 있는 것이 되기 위해서는 (파농의 표현을 빌리자면) 우선 존재, 안정성, 가시성, 통일성 사이의 직접적인 관계에 대한 존재론의 가정들에 대한 비판으로부터 시작해야 한다는 것이다.[5] 하이데거를 통해 존재론은 "그저 현전하게 된" 존재에 대해 더 이상 확언할 수 없게 되었다. 데이비드 크렐이 설명하듯이, 하이데거의 존재론에 대한 비판은 "고도로 복잡한 현전, (…) 표면상으로는 전혀 열

광하는 상태가 아니지만 혼란스러운 방식으로 부재를 포함하는 것"을 제안하는 것이었다(Krell 1988: 115). 따라서 파농이 『검은 피부, 하얀 가면』을 출판한 지 1년이 지난 시점에서 하이데거가 형이상학에 대한 자신의 1935년도 강의들을 모아 출판하면서 우리에게 상기시켰던 것은, 존재가 현전의 장에 단순히 출현한다는 것만으로는 충분하지 않다는 것이다. 나아가 존재가 스스로를 빛의 장 안에 출현시키는 것만으로는, 완전한 존재감으로 현전을 차지하고 있다고 스스로 공표하는 것만으로는 충분하지 않다는 것이다. 다시 말해 더 이상 '있음 what is'(다시 말해 '존재자')이라는 것은 자신이 출현하는 순간에 우리의 현전에 스스로를 소개하며 그저 그곳에 있게 된 것으로 여겨지는 것만으로는 충분하지 않다는 것이다. 오히려 하이데거에게 존재자는 최소한의 움직임이 스밀 때 존재의 영역으로 들어가는 것이다. 하이데거는 존재론에 스민 움직임을 묘사하는 데 안무적으로 매우 특정적이었다. 존재자는 부재와 현전 사이에서, 감추는 것과 드러내는 것 사이에서, 가시성과 비가시성 사이에서, 통일성과 다양성 사이에서 갈팡질팡한다. 이처럼 독특한 움직임-특질들movement-qualities만이 현전으로서의 존재의 완전한 출현을 보장한다. 현전으로서의 존재는 갈팡질팡 흔들리고 진동한다.

진동한다는 것은 이미 존재자의 통일성에 근본적인 손상을 표시하고 있는 것이다. 이것은 시각을 위한 존재에 구조적인 문제를 일으키는 것이다. 진동한다는 것은 자신의 현전에 있어 존재의 모호한 특징을 드러내는 하이데거의 방법이다. 하이데거는 존재는 항상 동시적으로 "반은 존재이고 반은 존

코레오그래피란 무엇인가

재가 아니다"라고 했다(Heidegger 1987: 28). 그것은 현전하기도 하고 부재하기도 한 것이다. 왜냐하면 존재는 스스로를 위해, 혹은 스스로 안에서 현전하기도 하고 부재하기도 한 것이다. 이것이 "우리가 자기 자신을 포함해 어떤 것에도 소속될 필요가 없을 수 있는 이유다"(Heidegger 1987: 28). 존재론적으로 우리 자신에게조차 완전히 소속되지 않는다는 것, 시각적으로 명확하게 그곳에 완전히 존재할 수 없다는 것, 항상 적어도 어느 면인가는 부재한다는 것, 혹은 현전하는 순간으로부터 항상 지연된다는 것과 같은 개념들을 염두에 두자. 이러한 개념들은 윌리엄 포프엘이 어떻게 인종차별적 장 안에서 기어가기라는 수단을 통해 흑인 남성성의 현전, 가시성 그리고 존재에 대한 질문을 운동적으로 이해하고 있었는지를 이해하기 위해서는 필수적이다.

1970년대 중반부터 윌리엄 포프엘은 회화에서 조각에 이르기까지, 설치미술에서 퍼포먼스 아트에 이르기까지, 비디오 아트에서 시에 이르기까지 다양한 장르에서 작업을 해왔다. 그의 다양한 작업은 예술 장르라는 개념을 지탱하기에는 불가능해진 현대예술에 대한 정치적, 미학적 성명으로 볼 수 있다. 이것은 그의 작업이 학제간 혹은 범학제간 작업이라는 의미도 아니다. 오히려 학제에 대한 질문은 더 이상 고려해야 하는 문제가 아닌 것이다. 그리고 이러한 질문은 노동자로서의 예술가의 윤리에 대한 문제를 강조하는 것으로 대체되었다. 앨런 캐프로의 학생이기도 했던 포프엘의 작업 세계는 싸구려 물건들을 사용한다거나 길에서 주운 물건이나 불안정한 물질들을 사용하는 점에서 나타나듯이 플럭서스로부터 영향

을 받았다(캐프로는 플럭서스의 멤버였다). 특히 제조된 음식을 사용하는 경우가 많았는데 예를 들어 〈부서진 기둥Broken Column〉(1995~98)에서 그는 마요네즈가 채워진 깨진 병과 종이박스, 종이테이프 등을 쌓아 기둥을 기울게 만들었고 〈창 안의 저 흑인은 얼마입니까How Much is that Nigger in the Window〉(1990~91)에서는 자신의 몸에 마요네즈를 발랐다. 〈흰 산: 원더브레드 퍼포먼스The White Mountain: Wonder Bread Performance〉(1998)라는 작업에서는 땅콩버터를 사용했고, 〈세계지도Map of the World〉(2001)에서는 핫도그(머스터드 소스, 케첩을 바른)를 사용했다. 플럭서스의 영향은 포프엘이 "불편한 지대"라고 부르는 것을 창조하기 위한 그의 날카로운 유머에서도 드러난다. 중요한 것은 포프엘이 관객과 함께 혹은 관객을 위해 창조하는 불편한 지대는 열려 있는 대결의 지대도 전면적인 적대의 지대도 아니다. 포프엘은 충격을 주거나 '부르주아를 놀라게 하는 일épater le bourgeois'[19세기 전반 낭만파의 표어—옮긴이]에도 관심이 없다. 그의 트레이드마크가 주장하는 것처럼 그는 미국에서 가장 우호적인 아티스트가 아니었는가. 불편한 지대는 포프엘에 의해 언제나 대화와 관계성을 위한 생성적인 지대로 전환될 가능성을 내포하는 기초 위에 조심스럽게 구축되었다. 이것을 성취하기 위해 그는 전면적인 대립의 매우 실제적인 가능성을 창조하는 것을 (잠시 동안이라도) 허락하는 연출법에 의지했다. 그러나 역설적으로 포프엘이 그런 연출법에 의지한 이유는 상대방을 무장해제시키며 유머러스한 태도로 대화를 요청함으로써 전면 대립의 위협을 금세 떨쳐버릴 수 있는 상황을 연출하기 위해서였다. 그는 단지 "오래된 문제에 신선한 불편함을 가져오고" 싶

코레오그래피란 무엇인가

었던 것이다(in Bessire 2002: 45).

아프리카계 미국인 퍼포먼스 아티스트이자 철학자인 에이드리언 파이퍼Adrian Piper[6]의 태도와 유사하게, 포프엘의 작업은 식민주의의 당대성을 끝없이 재생산하는 도구가 되어온 만연한 권력에 대한 세련되고 집중적이며 가차 없는 비판을 수행한다. 포프엘의 작업들은 어떻게 담론적, 미학적, 경제적, 철학적, 비평적 그리고 예술적 메커니즘이 하나의 의제에 흡수되어버리는지 밝히려 한다. 다시 말해 포프엘은 모든 것이 어떻게 인종적 배제의 구체화와 재생산에 흡수되어버리는지 드러내고자 한 것이다. 이러한 배제는 가장 우호적이라고 여겨지는 환경에서도, 즉 그의 작업에 대한 매우 열정적인 비평적 칭송 속에서도 일어날 수 있는 것이다. 위에서 언급한 포프엘의 글에서 그는 학자 두 명이 그의 작업을 "아프리카의 부두교를 상기시켰다"라고 주장한 것에 관해 이야기한다. 포프엘은 이러한 주장에서 대해 "매우 호기심을 자극하는 주장이며 나 스스로 이것을 주장했으면 좋았을 것"이라고 이야기하며 다음과 같이 말했다.

나는 베시르 씨와 크로포드 씨께서 나의 작업에 호기심을
느끼기를 바란다. 따라서 나는 나의 작업이 서아프리카 부두교의
공예품과 연관이 있다는 생각에 동의할 수 있다. 그러나
동시에 나는 스스로에게 말한다. 어째서 나는 그냥 아프리카계
미국인 예술가로는 충분하지 못한가? 명백하게 말해 나는 좀
더 흑인다워야 한다. 좀 더 본연에 가까워야 한다. 나는 원시적인
타자성을 가지고 있는 어둡고 신비롭고 원시적인 뿌리를 가지고

비틀거리는 춤

있는 아프리카계 미국인 예술가가 되어야 한다. 여기서 이렇게 말하는 이는 누구인가? 누가 나에게 이것을 말하고 있는가?

(in Bessire 2002: 71)

위 단락은 포프엘이 자신의 작업에 호의적인 팬들에게 자신은 철학자와 비판이론 그리고 자신의 어머니와 전화 회사 소비자 상담원과는 자주 대화하지만 신과는 이야기하지 않는다고 설명했던 바로 그 텍스트에서 발췌한 것이다. 포프엘은 자신이 누구와 대화를 나누는지에 대해 이름을 열거하면서 어떻게 그의 당대성이 뒤늦은 "출현의 시간성" 안에 그를 가두어두려 하는 두 비평가의 욕망에 의해 거부당하는지를 강조하는 것이다(Bhabha 1994: 237). 뒤늦은 출현의 시간성은 포프엘을 "원시적 타자성 안에서 찾아볼 수 있는 본래적 근원"의 포로로 그를 묶어둔다. 포프엘의 예술적 실천들은 바로 인종차별적인 장과 그것의 담론적 그리고 신체적 맹목을 유지시키고 재생하고 창조하는 모든 정신철학적이며 존재-정치적인 힘에 대해 지적하고 있는 것이다.

〈하얀 드로잉White Drawings〉(종이 노트 위에 펜과 마커, 2000~01)은 액자에 끼워진 48개의 작은 드로잉으로 이루어진 시리즈다. 드로잉들은 각각 빨간색이나 노란색 블록체로 쓰인 짧은 구절들을 포함하고 있다. 포프엘은 배제를 생산하는 선의의 시스템에 대한 대항서사를 작동시키고 드러내는 수많은 미니멀한 통합적 언어 요소들로 이루어진 일련의 짧은 문장들을 만들었다. "백인들은 스키이고 밧줄이고 모닥불이다WHITE PEOPLE ARE THE SKI, THE ROPE AND THE BONFIRE" "백인들은 쿠션 밑에서

발견되는 동전들이다WHITE PEOPLE ARE THE COINS BENEATH THE CUSHIONS" "백인들은 내 팔꿈치 안쪽이다WHILE PEOPLE ARE THE CROOK OF MY ARM" "백인들은 자신들 스스로 이해할 수 없는 침묵이다WHITE PEOPLE ARE THE SILENCE THEY CANNOT UNDERSTAND" "백인들은 부리토 속의 치즈다WHITE PEOPLE ARE THE CHEESE IN THE BURRITO" 또는 하이데거적 개념을 환기시키는 "백인들은 피이고 수평선이다WHITE PEOPLE ARE THE BLOOD AND THE HORIZON." 포프엘의 드로잉 중 하나는 백인 주체성의 폐쇄 공포적인 공간 안에서 인종적 욕망이 어떻게 구성되는지에 대한 충격적인 라캉주의적 읽기를 제안한다. "백인들은 백인들이 결여한 것이다 WHITE PEOPLE ARE WHAT WHITE PEOPLE LACK."

포프엘의 작업에서 결여와 인종 사이의 관계는 핵심적이다. 이를 통해 우리는 그가 왜 "수직성을 포기"했는지, 나아가 그가 왜 안무적 표현으로서 기어가기를 받아들였는지 이해할 수 있다. 포프엘의 기어가기는 수직성에 대한 비판을 제안하고 있다. 다시 말해 포프엘은 기어가기를 통해 수직성과 그것이 남근적 발기성과 갖는 연계성, 나아가 그것이 "정치권력의 야만성, 그리고 경찰, 군대, 관료제와 같은 규제의 수단이 지닌 야만성과 맺는 친밀한 연계성"에 대한 키네틱한 비판을 제시한다(Lefebvre 1991: 287). 왜냐하면 포프엘의 기어가기는 명확하게 수평성을 받아들임으로써 어떻게 수직적인 것이 "직교적인 것에 특별한 위치를 부여하는지" 드러내고 있기 때문이다(Lefebvre 1991: 287). 포프엘의 기어가기는 파농이 「흑인이라는 사실」에서 주장한 것과 유사하게 존재론에 대한(따라서 현전에 대한) 심도 깊은 안무적 비판을 전개하고 있다. 앞에서 설명했

듯이, 파농은 인종차별주의의 영역에서 한번 발을 헛디뎌 넘어지면 순수한 존재가 될 가능성은 없다고 생각했다. 그러나 포프엘의 기어가기는 하이데거의 비판과 유사한 점이 있다. 하이데거는 "있음what is"이라는 개념이 완전히 정지되어 있고 완전히 스스로에게 속한 상태로 여겨지는, "그저 현전하게 된" 안정적인 통일성으로서 제시되는 데 대해 끈질기게 비판했다. 포프엘 역시 존재의 비틀거림과 결코 스스로에게 속할 수 없다는 것을 현전의 가능성의 조건으로 상정함으로써 현전에 대한 문제와 씨름한다. 포프엘은 "유럽과 미국의 집단적인 문화적 이드의 가장 어두운 곳 깊이 잠재된 환상 속에 싸인 인류의 핵심적 수수께끼로서의 서구 문화 안에 재현되고 있는" 흑인 남성성의 특정성을 강조함으로써 이와 같은 질문을 젠더화한다(Gates Jr. in Golden 1994: 13). 윌리엄 포프엘은 욕망과 폭력이 엉켜서 모호하게 흑인 남성을 향하게 되는 이러한 환상과의 관계 안에서 (남근을) 소유함 혹은 소유하지 않음의 변증법에 의해 구성되는 흑인 남성의 몸을 묘사한다.

> 흑인 몸은 소유할 가치가 있는 어떤 결여된 것이다. BAM(Black American Male)이라고도 알려진 흑인 남성의 몸은, 남성으로 존재한다는 것은 무언가 결여되었음에도 불구하고 자신의 현전을 장려하고 보존해야 한다. 왜? 우리 사회 안에서 남성성은 현전을 통해 평가되기 때문이다. 그러나 아프리카계 미국인 남성이 얼마나 노력하는지와 상관없이 그의 남성성은 결여로 표시될 것이다. 이것이 미국 흑인 남성의 딜레마다. (in Bessire 2002: 62)

코레오그래피란 무엇인가

흑인 남성의 몸의 딜레마에 대한 포프엘의 위와 같은 표현은 우리로 하여금 정신분석학적으로 이 문제를 생각하게 만든다. 특히 라캉의 거세에 대한 이해와 관련해서 흑인 남성의 몸에 대한 딜레마에 대해 생각해볼 수 있다. 라캉은 주체가 상징계 속으로 들어가는 것을 관장하는 피할 수 없는 상처로 이해한다. 상징계는 "이러한 질서가 기반하는 법이자 이 법을 공포하는 대리자"다(Laplanche 1973: 440). 이러한 결여로서의 상처는 가부장제가 여성성에 부여한 배제를 우선 표시하지만, 흑인 남성의 몸의 섹슈얼리티에 대한 모호한 가부장적 인식으로까지 확대될 수 있다. 흑인 남성의 섹슈얼리티는 야만적이고 위협적이며, 동시에 거기에는 흑인 남성성이 가부장적인 대상화를 통해 여성성을 위협하는 페티쉬화 과정도 섞여 있다(in Golden 1994: 131). 1996년의 〈음경Member〉이라는 거리 퍼포먼스에서 포프엘은 6피트 길이의 플라스틱 튜브를 그의 고환에 붙이고 바퀴로 받친 후 거리를 걸었다. 그의 긴 '음경'은 길거리에서 우스꽝스러운 광경을 연출했다. 그의 과한 남근 디스플레이는 모순으로 가득하다. 그 흑인 남성이 큰 음경을 가졌다고 해도, 그것은 흰색 플라스틱으로 만들어진 것이다. 만약 큰 음경이 남근을 소유하고 있음을 드러냈다고 해도, 그것은 르페브르가 공간의 남성 우월적 지향성이라고 정의했던 "남근적 발기성"을 드러내지는 않는다. 포프엘의 '음경'은 이리저리 움직인다. 하지만 그것은 수평면에서만 움직인다. 이것은 새로운 공간화의 형식을 창조하는데, 이러한 공간화 방식은 소유할 만한 결여가 야기한 넘어짐에 근거를 두고 있다. 이 시점에서 인종차별적인 장 안에서의 흑인 남성 주체성이 구축될 때 작

동하는 결여에 대한 특정한 이해를 바탕으로 하는 일반적 존재론을 파농이 비판한 것에 대해 스튜어트 홀이 행한 독해를 다시 상기할 필요가 있다.

「프란츠 파농의 사후The After Life of Franz Fanon」라는 에세이에서 홀은 만약 라캉에게 "'타자의 장소로부터' 욕망의 변증법 안에서 주체성 형성을 위한 조건"이 "자기 자신의 온전함에 대한 영원한 '결여'"를 의미했다면, 파농에게 문제는 이러한 결여가 "일반적 존재론의 한 부분인지 아니면 식민주의적인 관계로 인해 역사적으로 특수한 것인지"에 대한 대답을 찾는 것이었다고 주장한다. 앞에서 나는 파농에게 결여된 존재로서의 흑인의 몸은 역사적 환경에 관한 문제였다고 지적한 바 있다. 나아가 위에서 언급된 인용구들을 보면 포프엘은 파농에게 동의하는 듯하다. 그러나 나는 포프엘이 파농의 비판을 심화시키는 부분이 있다고 생각한다. 미술비평가 카C. Carr에 따르면 포프엘은 "구멍 이론hole theory"을 발전시켜왔다. 포프엘은 구멍 이론이란 인종차별적인 영역 안에서 상호 주관성inter-subjective의 특수성에 대한 이론이라고 설명한다. "구멍은 결여들을 연결하는 것이다. (…) 만약 당신이 '모자란 것'으로서의 여성의 몸과 '모자란 것'으로서의 흑인의 몸 모두를 가졌다면 그것들은 가부장적인 제도와 관계를 맺고 있는 것이다. 이 모두는 결여를 통해 인정받고자 경쟁한다"(Bessire 2002: 52).

포프엘은 상징계가 흑인 남성에게 부여한 결여는 소유할 가치가 있다는 것을 단언함으로써 라캉주의자들의 모델을 심화시킨다. 또한 포프엘이 "백인들의 주체성은 백인들이 결여한 것으로 구성된다"라고 말했다는 점도 기억하자. 그렇기에 인

종차별적인 장 안에서 결여는 구조를 만드는 긴요한 힘인 것이다. 이러한 맥락에서 BAM의 결여 역시 그들을 완전하게 하는 것으로 이해될 수 있는 것이다. 이러한 비워진-채워진 것의 전체/구멍w/hole의 퍼포먼스란 바로 파농이 기이한 확장fantastical expansion이라고 묘사한 것이다. 여기서 기이한 확장이란 식민주의적이며 인종차별적인 영역 안에서 흑인 남성의 몸이 견뎌내려고 노력함에도 불구하고 그것을 완전한 비가시성에 머무르게 하는 것을 의미한다. "기차에서 나에게는 하나가 아닌 세 개의 자리가 주어진다. 나는 세 가지 종류로 존재한다"(Fanon 1967: 112). 흑인의 몸이 데카르트적인 좌표 시스템에 소속되는 것이 불가능한 채 시공간을 왔다 갔다 하는 것으로 여겨지는 것처럼 흑인 남성의 몸의 존재론은 좌표를 설정할 수 없는 모호함 속으로 가속화된다. 흑인의 몸이 그곳에 존재한다는 것은(그것의 현존재는) 과도하고 거친 하이데거주의자들의 진동 안에 있는 것과 같이 항상 부분적이다. 기차 안 흑인 남성 옆의 빈자리들은 완전히 비워져 있는 것도 완전히 채워져 있는 것도 아닌 것이다. 이것은 시각적인 것의 운동적 질서 안에서 올바른 자리를 차지할 수 있는 권리가 주어지지 않은 상태에서도 어떻게 BAM의 신체가 너무나 많은 자리를 차지하는 것으로 인지되고 있는지 보여준다.

프레드 모튼은 흑인 퍼포먼스 혹은 흑인성에 관한 퍼포먼스 안에서 결여의 기능에 대해 생각하면서 "거세에 대해 급진적이고 (…) 돌이킬 수 없을 만큼 풍부하고 즉흥적인 질문이 개입할 수 있는 가능성의 조건으로서" 거세를 회복하려는 작동에 대해 언급한다(Moten 2003: 177). 그와 같은 질문은 그것이

수반하고 있는 풍부함이라는 개념으로 인해 해석 체계(정신분석학)뿐 아니라 존재론 자체에 대한 (검은) 방해로서 전체/구멍의 핵심적인 기능을 담당한다.

> 기표 안에서 구멍에 대한 지식을 억압하는 것은 또 다른 억압에
> 의해 가려진다. 이러한 억압은 그렇게 쉽게 기표 안에서
> 전체에 대한 지식을 억압하는 것으로 느껴지는 않는다. 이것은
> 소리의 증폭에 대한 억압이며 풍부함에 대한 억압이다.
> 여기서 풍부함이란 전체가 앙상블을 이루며 전통적인 존재론적
> 체계화의 경계를 넘어 확대되는 곳이다. 구멍은 결여, 분리,
> 불완전성에 대해 말하고 있다. 전체는 과잉의 정도를 수치로
> 잰다는 것의 불가능성, 극단성, 기표를 지나쳐 가기에 대해
> 말하고 있다. (Moten 2003: 173)

풍부한 결여라는 수단을 통해 기표를 지나쳐 가기. 포프엘은 흥미롭게도 이것을 BAM이라고 부르는데 여기서 BAM은 단순히 'Black American Male', 즉 흑인 남성의 신체를 일컫는 약자가 아니라 복잡한 입장을 드러내는 움직임을 뜻한다. 만약 흑인 남성 신체가 상징계에 의해 인정되는 동시에 부인되는 인종화된 남성성을 의미한다면, 그것의 이상한 약어인 BAM은 흑인 남성 신체로 존재하는 것에 대한 질문을 인종차별의 장안에서 갈등의 음향학, 언어의 탄도학과 나란히 세운다. '뱀!' 〔BAM은 총소리의 의성어로도 쓰인다—옮긴이〕. 이로써 흑인 남성 신체는 해석 가능한 음향적 이미지가 되었다. 이것은 소쉬르의 기표에 대한 전통적인 정의다. 프레드 모튼이 제안하듯 전체/

구멍으로서의 BAM은 기표의 전통적인 정의를 바로 지나쳐 간 결여이자 측정할 수 없는 과잉의 구역이다. BAM은 인종차별주의의 존재-역사적인 바탕 위에 서 있는 동시에 존재의 검은 방식을 확인하는 근본적인 역설성을 주장함으로써 오직 존재론을 새로운 방향으로 돌리기 위해 아주 빨리 기표를 지나가버리는 것이다.

2003년 3월 테이트 모던 미술관에서 포프엘이 수행한 개입에서는 특히 강력하고 해석적인 음향-이미지가 드러난다. ‹라이브Live›라는 행사에 강연자로 초대된 포프엘은 자신의 발표 시간에 도착해 단상까지 걸어가서 알아들을 수 없는 말들로 이루어진 텍스트를 20분 동안 읽어내려갔다. 그 직후 그는 무대를 금방 떠났으며 곧 사라져버렸다. 이 행사를 주최한 관계자들에 따르면 포프엘은 런던에 머무는 동안에 "정상적인" 단어를 한 마디도 입 밖에 내지 않았다고 한다. 그는 순수하고 비의미적이며 음향적인 이미지들로만 소통한 것이다.

하이데거, 파농 그리고 포프엘과 함께 존재론의 근본적인 것, 즉 존재의 바탕이 비스듬해지고 기울고 쓰러졌다. 폴 비릴리오는 비스듬한 것의 정치성에 대해 이론화한 바 있다. 한 개인이 "비스듬한 면에 서 있을 때마다, 위치의 불안정성은 그 개인이 언제나 저항의 위치에 놓여 있음을 확인한다"(Limon & Virilio 1995: 178). 여기서 비릴리오는 물리적인 저항뿐 아니라 정치적인 저항, 다시 말해 비스듬한 것에 의해 제공되는 불안정성이 야기하는 명백히 삶정치적인 운동에 대해서도 언급하고 있는 것이다. 존재의 비스듬한 바탕으로 인한 하이데거, 파농 그리고 포프엘의 작동은 존재론적인 불안정성과 존재의 통일성

을 방해하는 운동적 불확실성을 자극한다. 나아가 현전, 통일성, 존재, 가시성 사이의 오래된 연관성도 자극한다. 하이데거주의자들의 진동과 파농주의자들의 비틀거림은 존재가 현전에 이르게 되는 것에 대한 매우 다른 방식의 이해임에도 불구하고 공통점이 있다. 그것은 바로 하이데거주의자들의 진동도 파농주의자들의 비틀거림도 결여를 대가로 한 사람의 현전을 유지시키고 촉진하는 것의 필요성과 불가능성을 드러내고 있다는 점이다. 존재의 안정성이 흔들릴 때마다, 현전에 대한 비판적인 지진학을 실행할 때마다(특히 비판적 움직임이 철학적인 동시에 운동적일 때) 일반적인 존재론과 그것의 의심스러운 정치성은 위협받게 된다. 포프엘의 "소유할 가치가 있는 결여"는 존재의 바탕을 흔드는 또 다른 표현이다.

따라서 운동적인 요소들과 특정한 정치적, 인종적, 젠더적 존재론의 지형학은 존재를 규정하는 데 영향을 끼친다. 파농의 존재론 비판이 보여주는 것은 존재와 비존재 사이의 현전의 진동이 식민주의 안에서 흑인 주체성의 철학적 위치에 대한 막연하고 추상적인 이론적 반영을 재현하고 있지 않다는 사실이다. 오히려 이러한 진동은 신체로 되돌아오며, 신경질적인 발사, 근육의 노력, 중압감, 혹은 떨림에 의해 개시될 수 있다고 주장한다. 또한 이러한 진동은 존재의 바탕이 갑작스럽게 기울 때, 혹은 그것의 예상치 못했던 진동에 의해 그리고 위장된 리듬들에 의해 유발될 수 있다. 마지막으로 현전에 내재하는 운동적인 소란스러움은 언어의 영향으로부터 시작될 수 있다. 리용의 거리에서 흑인 남자를 쓰러지게 만든 인종적인 욕설에 의해 드러난 힘과 같이 말이다. 이것은 기표들이 스

스로 얼마나 강력하고 정확하게 조준된 총알을 갖고 있는지 보여준다.

파농이 식민 강대국의 대도시에 마침내 도착했을 때 얼마나 고무되었을지 기억해보자. 이 젊은 의사는 식민 지배하에 놓인 유색인종들이 사는 가난하고 멀리 떨어진 이국적인 곳에서부터 마침내 이곳에 도착했다. 그는 자신의 지식과 기술을 전쟁으로 상처받은 국가에 전해주고 싶은 마음으로 가득했다. 그는 프랑스가 나치의 침략으로부터 회복하도록 돕고 싶은 마음이 가득했다. 그는 분명 스스로를 보들레르가 말한 "산책자flâneur"로 여겼을 것이다. 유럽의 평평한 표면을 부드럽게 미끄러지며 또 하나의 부르주아 남성으로서, 의사로서, 그의 움직임의 자유를 즐겼을 것이다. 슬로터다이크가 말했듯 "움직임을 향한 존재"로서 그는 자유로운 움직임 혹은 움직임에 대한 소유권을 보장하는 문명화된 근대성의 매력, 약속 혹은 보상에 대한 소유권을 즐겼을 것이다. 그러나 리옹의 중심가를 이리저리 한가롭게 거닐 때 그가 처음으로 자신의 흑인성에 걸려 넘어졌던 순간을 기억하자.[7] 놀랍지 않게도 그것은 기표의 영향력 때문이었다.

"저기 니그로가 있어요!" 길 건너에서 한 소년이 파농을 가리키며 소리쳤다. 이로서 파농은 주체의 위치로 호명되었다. "엄마, 니그로가 있어요. 무서워요." 소년은 반복해서 말했다. 파농의 발아래 땅이 뒤집어졌을 때, 그가 처음으로 자신의 흑인성에 의해 실족했을 때 무슨 일이 일어났는지 기억하라. "나는 비틀거렸다 (⋯) 나는 산산조각 나버렸다"(Fanon 1967: 106). BAM. 명확하지 않은 약어. 흑인성의 기표 안에서 구멍을 폭파

하는 총이 관통하는 소리. 이를 통해 흑인성이 통과되었다. 만약 BAM이 흑인 남성 신체를 의미한다면, 음향적 이미지로서의 BAM은 식민주의와 인종차별주의 안에서 흑인 남성 신체가 어떻게 존재론의 총알인 동시에 과녁이 되는지 강력히 상기시킨다. 저기 니그로가 있어요! BAM! 엄마 니그로가 있어요. 무서워요! BAM! 흑인 남성을 쓰러뜨리고 그의 신체를 부서뜨리는 말들. 그가 쓰러지고 산산이 부서진 후에 발생한, 존재한다는 것에 대한 새로운 방식에 의해 파농은 안무적으로 재조정될 것을 요구받았다. 다시 말해 특정한 인종에 대한 모욕적 언사라는 총알에 의해, 그리고 그를 지지하고 있던 바탕이 뒤집어짐으로써 강요되는 새로운 방식의 현전에 의해, 그는 안무적으로 재조정될 것을 요구받았던 것이다. 중요하게도 이러한 안무적인 재조정은 서양의 연극적 무용에 의해 특혜를 받은 신체의 자세와 시간적 관계의 부적절함을 지적한다. 이러한 재조정은 역설적인 춤추기만을 뜻하는 것이 아니라 춤이 의심받지 않는 상태로 머물러 있을 수 없음을 드러내고 있다. 만약 춤이 인종차별적인 영역을 가로지르는 동력과 관성에 주의를 기울이고자 한다면, 만약 무용이 우리의 당대성에 바탕이 되는 식민주의적이고 인종차별적인 영역에서 움직임의 정치성에 대해 논하고자 한다면, 무용은 파농이 인종차별주의의 비틀거리는 바탕 안에서 말-총알의 영향으로부터 고통을 받은 후에 발생한 움직임을 어떻게 묘사하는지 봐야 한다. "나는 기어감으로써 전진했다. (…) 나는 고정되어버렸다"(1967: 116).

만약 여기에 춤이 있다고 한다면, 이것은 어떤 종류의 춤이란 말인가? 이렇게 비틀거리고 쓰러지는, 이렇게 흩어지고

자신의 신체를 느슨하게 하는, 언어행위의 탄도학에 의해 강요된 기어가기는, 이렇게 험한 움직임은 도대체 어떤 종류의 춤이란 말인가? 이러한 움직임들은 "화학 용액이 염료에 의해 고정되는 것과 같이" 현전을 역설적으로 고정시킨다(Fanon 1967: 109). 파농이 딛고 있는 바탕에는 도대체 어떤 일이 일어난 것인가? 개인적인 지진인가? 인종차별의 지질학은 다음과 같은 질문을 강요한다. 전진은 오직 기어가기로만 가능하며 현전은 체포당한 상태인 기만적으로 인종화된 바탕 위에서 어떻게 춤을 출 수 있는가? 여기서 언어행위는 인종화된 신체에 특정한 자세와 운동감각을 강요하고 시간성의 흐름을 구체화한다. "나는 더 이상 봉기를 요구하지 않는 것에 익숙해진 세상에서 천천히 움직인다"(Fanon 1967: 116). BAM. 흑인 남성의 신체는 쓰러졌다. BAM. 그는 기어서 전진한다. BAM. 그는 더 이상 봉기를 꾀하지 않는다. BAM. "수직성은 하나의 게토다"(Limon & Virilio 1995: 181).

크리스 톰슨은 포프엘의 "수평성의 퍼포먼스"에 대해 "사회적 공간을 창조하는 다른 이들과의 대면의 예측 불가능성에 대한 헌신"이라고 썼다(Thompson 2004: 73). 포프엘은 다음과 같이 말했다.

> 서구 사회에서 수직적인 것의 예는 쉽게 찾을 수 있다. 로켓, 마천루, 레이건과 부시의 스타워즈 시스템 등. 모든 것이 세워져 있는 것에 관한 것이다. 나는 이것에 의문을 제기하고 도전한다. 〈위대한 하얀 길The Great White Way〉과 같은 기어가기 작품에서 내가 하고 싶은 말은 단순히 보도에 사람이

누워 있다고 해서 그 사람이 인간성을 포기한 것은 아니라는 사실이다. 나아가 수직성도 퍼 올려진 상태만을 의미하는 것이 아닌 것이다. (in Thompson 2004: 73)

포프엘은 1978년에 첫 번째 기어가기 작업 ‹타임스퀘어 기어가기Times Square Crawl›를 수행했다. 포프엘은 대도시 거리에서 흔히 볼 수 있는 중산층의 평범한 사람들같이 갈색 양복을 입은 채 그의 수직성을 포기하고 파농의 쓰러짐 이후 흑인 남성에게 허락된다고 여겨지는 유일한 방식을 받아들여 거리를 천천히 기어나갔다. 수직성을 포기한다는 것은, 다시 말해 정중면[8]을 따라 천천히 전진한다는 것은 이미 상품과 육체들의 효과적인 흐름이라는 이상에 기초하고 있는 근대적 도시의 부드러운 운동적 기능에 대한 비판이다. 기어가기와 이를 위한 노력들은, 그것의 서툰 시간성은, 속도와 포함된다는 것의 적당한 자세와의 관계 안에서 시민권과 관련해 표시되지 않았던 가정들을 드러낸다. 기어가기는 이데올로기적이며 인종적인 가정들, 도시적 소속감과 순환, 비체화의 젠더화된 메커니즘과 관련된 모든 운동적인 가정들에 균열을 일으킨다. 만약 발터 벤야민이 도시의 자본주의자의 주체성의 통합체를 산만하게 이리저리 거니는 산책자에 의해 표시되는 특정한 방식의 이동과 동일시한다면(Benjamin 1999: 416~55),[9] 포프엘은 어째서 특정한 주체들에게는 이동성과 산책자의 상태에 '중독'되는 것이 얻을 수 없는 것이며 이미 배제된 것인지를 보여주고 있다. 그러나 왜 수직성을 포기한다는 것일까? 여기에는 자멸적인 제스처가 있는 것인가? 인종적인 호명과의 충격적인 대면을 재현

하는 것인가? 아니면 다른 무슨 이유가 있는 것인가?

"가지지 않음Have-not-ness의 상태는 내가 무엇을 하든지 침투한다"라고 포프엘이 말했다(Bessire 2002: 49). 다시 한 번 그의 예술에서 결여의 중요성이 강조된다. 그러나 기어가기를 통해 결여와 움직임 사이에, 그리고 결여와 지면 사이에 발생하는 예상치 못했던 관계가 발견된다. 카는 포프엘이 1978년에 ‹타임스퀘어 기어가기›를 수행했을 때에 대해 이렇게 말한다. "포프엘의 남동생, 이모, 그리고 몇몇 삼촌이 노숙 생활을 하고 있었다." 그리고 2002년에도 남동생은 여전히 노숙자였다(Carr 2002: 49). 포프엘의 기어가기는 어떻게 특정한 주체들이 "특정한 힘을 언어 안에 등록하는" 언어행위에 의해 이미 쓰러지고 (파농이 지적한 것과 같이) 고정되었는지(Butler 1997b: 9), 그리고 이로 인해 이들이 어떻게 이동성, 수직성, 순환성 그리고 지면과 매우 다른 관계를 맺고 있는지 밝히고 있다. 이를 통해 포프엘은 일반 시민들에게 주어진 것 같았던 자유로운 움직임에 대한 가정에 도전하고 있는 것이다. 주디스 버틀러는 어떻게 "언어가 상처를 주는 방식으로 수신인에게 작동하는지"에 대해 기술하면서 이와 같은 언어의 힘이 어떻게 "다가올 힘을 예지하고 동시에 그것의 개시를 알리는지"에 대해 지적한다(1997b: 9). 이러한 다가올 힘, 이러한 저항력, 이러한 대항하며 움직이는 힘은 파농적인 쓰러짐 이후에 정중면을 느리게 전진하는 것에 끈질기게 참가하려는 포프엘의 노력에서 확인할 수 있다.

카는 도시의 거리에 흩어진 흑인의 신체와 관련한 포프엘의 심리 상태에 대해 다음과 같이 말한다.

포프엘이 기어가기를 시작했을 때, 그는 무기력한 개개인의
신체에서 지금은 잠들어버린 "기술과 지식의 역사"에 대해
생각하고 있었다. "나는 당신이 보는 정지성과 아마도 특정한
이미지들을 그 자리에 도달하게 했던 무모함 사이에 어떻게
긴장관계를 만들 수 있는지, 또한 내가 어떻게 이러한 이미지들
사이로 들어갈 수 있을 것인지 고민했다. 나는 신체들 속에
내재하는 갈등을 표출하고 싶었던 것이다." (Carr 2002: 49)

파농이 리용에서의 쓰러짐 이후에 썼듯이, 식민주의와 인종차
별주의란 다른 사람들이 다른 종류의 운동성과 자유로운 이
동성에 참여하는 동안에도 특정 주체들에게는 오직 "기어가
면서 천천히 전진하는 것"을 요구한다. 식민주의와 인종차별
주의는 특정한 식민 지배의 과거에만 묻혀 있지 않다는 점을
잊지 말자. 이렇게 단순한 지리-정치적 역동성과 동시대 근대
성의 존재론적 사실 앞에 포프엘은 무엇을 하고 있는가? 그는
"때로는 집단적인 기어가기를 조직했고 이를 통해 때로는 다
른 이들이 '자신들의 수직성을 포기한 채' 그의 기어가기에 합
류하기도 했다"(2002: 49).

 2004년 여름. '수송 중In Transit'이라는 이름으로 베를린에
서 열린 페스티벌에서 나는 예술가의 실험실이란 프로그램의 큐
레이팅을 맡았다. 이 프로그램을 위해 나는 포프엘을 초대했다.
그는 고맙게도 나의 초대를 받아들였고 '세계문화의 집Haus der
Kulturen der Welt'에서 일주일 정도 우리와 함께 지냈다.[10] 포프엘은 예
술가의 실험실에서 8일 동안 지내면서 기어가기가 포함되지 않
은 몇 개의 프로젝트를 발전시켰다. 마지막 날에 포프엘은 작별

선물처럼 우리에게 수직성을 포기하고 집단적 기어가기 작업에 함께 참여하지 않겠냐고 제안했다. '세계문화의 집'에서의 집단적인 기어가기는 내가 포프엘의 퍼포먼스와 맺었던 관계를 발전시키는 데 매우 중요한 순간이었다. 사실 포프엘의 기어가기를 보는 관객의 위치는 수직성이 강조되는 위치다. 이러한 위치로부터 우리 모두는 적극적으로 수평성을 향해 움직이기 시작했다. 기어가기를 통해 매우 어려운 파농적인 전진을 수행한 것이다. 바닥에서 우리가 처음으로 발견한 것은 도시와 빌딩들의 구역은 평평한 면과 아무런 상관이 없다는 것이다. 한 개인이 자신의 수직성을 포기할 때 그가 처음 발견하는 것은 가장 부드러워 보이는 바닥도 결코 평평하지 않다는 것이다. 바닥은 홈이 파이고, 갈려져 있으며, 차갑고, 고통스럽고, 덥고, 냄새나고 더럽다는 것이다. 바닥은 우리의 신체를 찌르고 상처 입히고, 붙잡아 긁히게 한다. 무엇보다 바닥은 우리가 전진하는 과정에 끼어든다. 우리가 어려운 상태 속에서 다치고 헐떡거리고 바보같이 보이는 와중에 전진함으로써 "우리와 표면이 거친 지구 사이에 여러 겹의 층위가 드러났다"라는 비판이론가 폴 카터의 관찰이 기어가기에 내포된 정치적 함의를 울려 퍼지게 한다.

카터는 "바닥의 정치성"이라는 개념을 『땅의 거짓말The Lie of the Land』이라는 놀라운 책에서 발전시킨다. 여기서 그는 다음과 같이 매우 문제적인 질문을 던진다(Carter 1996: 302). "재현을 근간으로 하는 서양 예술에 의해 이해되는 모든 것"(Carr 1996: 5)과 철학적이고 정치적이며 운동적이고 인종차별적인 "식민지 경험"에 기반하고 있는 것 사이에는 어떤 깊은 관계가 존재하는가?(Carter 1996: 13). 카터는 식민주의의 문제를 재현의 문제,

존재론의 문제, 나아가 바닥에 대한 개념의 문제와 연결시킨다. 카터에게 땅바닥은 단순히 형이상학적인 카테고리 안에서가 아니라 매우 물리적이고 물질적으로 존재하는 것으로 이해되어야 했다. 그는 바닥을 추상적인 "표면으로서가 아니라 다양한 표면들로서, 그 표면들이 지닌 서로 다른 파동의 진폭이 구성하는, 특유의 형태로 국지적이며 이동시킬 수 없는 환경"으로서 이론적으로 이해할 것을 요구했다(Carter 1996: 16). 바닥을 여러 가지 방면에서 고려하는 것은 카터에게 "2차원 바닥의 평면 위에 의도된 일련의 튀어나온 것들로서 움직임을 모형화"하는 것을 타파하기 위해 핵심적인 것이었다(Carter 1996: 13). 여기서 평평한 면이란 "식민지 경험을 좀 더 일반화한 것"이라 말할 수 있을 것이다. 또한 식민지의 경험에 대한 카터의 비판은 평탄해진 바닥 위에서만 스스로를 창조하려 했던 서양의 형이상학 전통의 식민화된 자극제에 대한 비판이기도 했다.

> 이런 점에서 서양의 철학은 불도저나 굴착기와 거의 차이점이 없다. 그것의 우선순위는 스스로에 대한 정의와 부명제lemmata에 대해 쐐기를 박기 위해서 예측하지 못한 방해로부터 바닥을 깨끗이 정리하는 것이었다. 사실 철학이 폴리스보다 더 고르지 못한 바닥에 기초하고 있다고 생각하기는 어려운 일이다. 다시 말해 철학이 울퉁불퉁한 바닥에, 혹은 자연 발생적인 경사로 인해 이미 뒤집어진 바닥에 기초해 있거나 다른 방향들로 바닥을 횡단하기로 준비한 누구에게나 휴식의 지점들, 자세들, 입장들의 무한함을 제공할 수 있다고 생각하기가 쉽지 않다는 것이다. (Carter 1996: 3)

이것이 카터의 바다의 정치학이 하이데거의 서양 형이상학에 대한 비판을 생성적인 동반자로 보는 이유다. 하이데거의 전통적인 존재에 대한 비판은 "존재자의 진동을 허락하는 바닥을 향해 즉각적으로 향하게 하는" 것이었다. 하이데거에게 이것은 "바닥-도약ground-leap"이었다. "우리는 스스로의 바닥을 발견하는 것을 도약이라고 부를 수 있다"(Heidegger 1987: 27, 28). 바닥-도약이란 진동이 허락되는 바닥이다. 이러한 이율배반이 모순어법을 저지하기 위한 것이라고 이해되어서는 안 된다. 이것은 존재-정치적으로, 나아가 안무-정치적인 도전으로 받아들여져야 한다. 이를 통해 식민주의적 지형에서 이동성의 조건이 지닌 특정한 힘이 드러나고, 어떻게 이러한 조건들이 "이동성과 안정성 사이에서 감정적으로는 긴장관계에 묶여 있으면서 역사적으로는 파괴적인 대립에 묶여 있는지" 밝히고자 하는 것이다(Carter 1996: 5). 왜냐하면 "만약 우리가 바닥에 묶여 있다면, 움직임과 정치의 문화적 대립은 없어질 것이기 때문이다"(1996: 3). 카터는 식민주의를 떠받치고 있는 것은 "땅에 연결되지 않은" 주체성의 생산이라고 주장한다. 다시 말해 식민주의를 떠받치고 있다는 것은 땅을 평평하게 하려는 철학적이고 지형학적인 시도이자 땅으로부터 달아나고자 하는 시도인 것이다(Carter 1996: 294). 땅을 쓸어버리려는 이러한 식민주의적인 제스처는 비어 있는 평평함에서 재현을 작동시키고자 하는 제스처다. 나아가 자기 자신의 진실을 스스로 가동되는 "기계"로 인식하는 주체성을 재생산하고 유지시키고 발생시킨다. 이렇게 스스로 가동되는 기계는 평평하고 움직이지 않는 땅 위에서 부드럽게 미끄러진다(Carter 1996: 364).

카터에게 있어 식민주의에서 요구하는 자유로운 움직임을 위한 첫 번째 조건은 바닥을 깨끗이 청소하는 것이었다. 다시 말해, 평평한 표면을 창조하는 것이다. "이를 위해 거칠고, 부드럽고, 수동적인 것을 일직선으로 만드는 것이다. 이렇게 바닥을 개념화해버림으로써, 문명화된 세계를 당구 테이블의 평면처럼 아무런 방해 없이 미끄러질 수 있는 이상적인 평평한 공간으로 인식하는 것이다"(Carter 1996: 2). 그러는 사이에 타자의 신체들은 쓰러진다. 이들은 홈이 파이고 주름진 것이 해명되지 않는 곳에 거주하게 되는 것이다. 쓰러진 자들은 휘청거리고 바닥은 이동되고 진동한다.

'세계문화의 집'의 대리석 바닥에 카페트가 깔려 있는 마루와 계단 그리고 엘리베이터를 기어가면서, 포프엘은 우리에게 "군대의 포복"을 가르쳤다. 그는 "가장 최선의 방법은 다치지 않는 것이다"라고 했다. 따라서 우리는 기어가기가 스스로를 다치게 하기 위함이 아니라는 것을 깨닫는다. 기어가기는 희생적인 행위가 아닌 것이다. 물론 이것은 고통스러운 예술의 형태도 아니다. 기어가기는 단순히 우리가 수직적인 것의 특권을 포기하고 노력과 이동성과 우리가 다른 관계를 맺을 때 무슨 일이 벌어지는지를 이해하는 것이다. 이것이 기어가기의 수행적 삶정치학이다. 또한 이것은 누가 바닥에 대한 지식을 감금하고 있는지 확인하기 위해서다. 생존을 위해서건 혹은 제국주의적인 요청에 의해서건 상관없이 말이다. 우리가 여기 베를린에 있는 사이에 아프가니스탄이나 이라크는 식민주의의 새로운 가면이 활동하는 폭력적인 무대가 되었다. 그런 상황에서 우리는 포프엘이 가르쳐준 군대의 포복을 하고 있다. 완

코레오그래피란 무엇인가

전히 포스트식민주의라고 부를 수 없는, 즉 분명히 후기자본주의의 신제국주의적인 상황이라고 말할 수 있는 순간에 사회화의 허락된 방식으로서 창조된 포프엘의 인종차별주의에 대한 비판에 대해서 군대의 포복은 과연 무엇을 말하고 있는가? 만약 폴 카터의 관찰, 즉 바닥의 정치학이 진실로 포스트식민주의적이고 반-식민주의적인 시학을 실행하기를 원한다면, 이것은 이미 항상 신체를 지탱시켜왔던 지형의 확대로서 움직임 안에 있는 신체를 강조하는 담론적이고 키네틱한 실천을 생성하는 것에서부터 시작해야 한다. 따라서 바닥에 대한 모든 정치학은 정치적인 지형학일 뿐 아니라 정치적인 운동성에 관한 것이다.

1978년에 있었던 ‹타임스퀘어 기어가기› 이후에 포프엘은 1999년에 부다페스트에서, 베를린에서, 프라하에서, 마드리드에서, 2001년 도쿄에서 기어가기 작업을 수행했다. 1991년 7월 18일에는 ‹톰킨스 광장 기어가기Tompkins Sqaure Crawl›라는 제목으로 작업을 수행하면서 포프엘은 맨해튼으로 다시 돌아왔고, 역시 맨해튼에서 2002년에 ‹위대한 하얀 길›이라는 제목으로 가장 긴 시간 동안 기어가기를 수행했다. 22마일을 기어가는 이 프로젝트는 2007년에 완성하는 계획으로 매해 나누어서 진행되었다. 거기서 포프엘은 자유의 여신상에서 출발해 브로드웨이로 이동한 후 그의 어머니의 집 근처이자 마지막 도착지인 브롱스까지 기어갈 계획이었다. 이 작업에서는 다른 기어가기에서 볼 수 없었던 시각적이고 키네틱한 요소들이 첨가되었다. 또한 비즈니스 양복을 대신해서 그는 슈퍼맨 복장을 입었다. 그러나 이 슈퍼맨 복장에 망토는 존재하지 않는다. 대신에 그의 등에

는 스케이트보드가 부착되어 있다. 스케이트보드는 매우 중요한 기능을 갖는데, 이것은 특별히 위험하거나 어려운 지형을 지날 때 뒤로 돌아 스케이트보드의 바퀴에 의지해 지나갈 수 있게 해주는 것이다. 그가 내게 말했듯이, 스케이트보드는 그가 교통을 방해하거나 스스로를 위험에 처하게 하지 않고 건널목을 건널 수 있도록 해주는 역할을 했던 것이다.

나는 2003년 겨울에 포프엘이 그라운드 제로에서 시청까지 기어가기를 수행했던 장면을 목격할 수 있었다. 포프엘은 꽁꽁 얼어붙은 바다 위를 천천히 기어가고 있었다. 그는 추위와 더럽고 험준한 지형과 고통스럽게 싸우고 있었다. 몇 명의 사람들이 그의 주위에 서 있었고 그들도 역시 추위에 떨고 있었다. 이것을 보면서 나는 파농의 「흑인이라는 사실」에서 인종차별적인 대면을 서리가 내릴 듯 몹시 추운 것으로 묘사하고 있는 부분을 떠올렸다.

> 저기 니그로를 보아라. 추운 날씨다. 니그로는 떨고 있다.
> 왜냐하면 그는 춥기 때문이다. 어린 소년도 떨고 있다. 왜냐하면
> 그 소년은 니그로를 무서워하기 때문이다. 니그로는 떨고 있다.
> 왜냐하면 추위가 뼛속까지 시리기 때문이다. 잘생긴 어린
> 소년도 떨고 있다. 왜냐하면 그 소년은 니그로가 분노로 인해
> 떨고 있다고 생각하기 때문이다. (Fanon 1967: 113~14)

어느 추운 겨울날 포프엘이 파농과 나눈 대화는 투명해진다. 포프엘의 노력, 눈에 띄는 그의 고통, 그의 느린 전진에 추운 날씨와 차가운 바다, 눈과 얼음으로 반쯤 얼어붙은 바다이 추가

윌리엄 포프엘, ‹톰킨스 광장 기어가기›, 뉴욕, 1991.
사진 제공: James Pruznick, William Pope.L

비틀거리는 춤

되었다. BAM. 윌리엄 포프엘은 바닥에서 떨고 있다. BAM. 그의 옆에 서 있는 우리도 같이 떨고 있다. BAM. 우리 곁에는 커다란 구멍이 있었는데 이곳은 쌍둥이 빌딩이 있었던 자리다. 식민주의의 폭력의 역사가 이 평범하지 않은 지형에 압축되어 있다. 견딜 수 없는 이 시린 환경은, 식민주의의 바닥에서 이러한 방식으로 존재하는 것은, 조절할 수 없는 이러한 떨림은 모두 잘못 읽은 기호들과 신체들로 인해 만들어진 것이다. 파농이 묘사한 이러한 추위는 단순히 인종차별적인 대면에서 갑자기 발생하는 온도일 뿐 아니라 안과 밖의 고정된 구분이 녹아내릴 수 있는 비판적 온도이기도 하다. 추위와 떨림은 인종차별적인 공간의 물리적이고 키네틱한 증거다. 이러한 공간에서는 분노, 두려움, 말, 퍼포먼스, 신체가 모두 전혀 순수하지 않은 존재의 떨림 안에서 서로의 위에 쓰러져버린다.

　　인종차별주의의 식민주의적인 장 안에서 움직임에 대한 질문은 목표를 정하는 일에 관한 것이자 전략적인 탄도학에 관한 것이 된다. 또한 이것은 무엇이 쓰러져야 하고 무엇이 서 있도록 만들어졌는지에 관한 것이다. 빌딩, 신체, 기념비, 오일 타워, 의미. 만약 〈위대한 하얀 길〉이 2001년 9월 11일 쌍둥이 빌딩 공격 전에 계획된 것이라 할지라도 크리스 톰슨이 우리에게 상기시키듯이 "포프엘의 기어가기는 9·11 사태와 빠져나올 수 없이 묶여버렸다. 따라서 〈위대한 하얀 길〉은 이미 역사적인 전개와 교차했기에 연출론적이며 정치적인 변화를 겪고 있는 것이다. 이러한 전개는 우리가 서 있는 바닥과 우리가 목격하는 퍼포먼스를 문자 그대로 바꾸어놓았다. 포프엘은 〈위대한 하얀 길〉을 특정한 역사적, 지리-정치적인 문맥에서 시작한다.

그러나 원래의 궤도를 따라가면서 포프엘에게 분명해졌던 것은 선형적인 전진은 안무적 신화만큼이나 역사의 전개가 선형적적이고 예상할 수 있는 방향으로 전개된다는 신화만큼이나 힘들다는 것이었다. 신제국주의의 지리-정치학과 식민주의와 인종차별주의의 유산은 새로운 가시성의 방식을 얻었으며, 예상치 못했던 행동들을 해방시켰다. 따라서 움직임과 그 의도 사이의 관계는 급진적으로 흔들리기 시작했다. 사건의 시간들을 통과하면서, 역사적 파편들의 공간을 지나 스스로를 확장하면서, 포프엘은 맨해튼 시내의 얼어붙은 바닥 위에서 검은 슈퍼맨의 군대 포복을 수행했다. 이것은 아직까지도 존재의 방식과 움직임의 방식 그리고 신체를 쓰러뜨리는 방식에 영향을 미치는 미처 알려지지 않은 식민주의 서사와 거의 숨겨지지 않은 인종차별적 유산이 끓고 있는 퍼포먼스가 되었다.

이러한 맥락에서 포프엘의 기어가는 신체는 지속적으로 역사를 다시 쓰고 있다. 이것이 바로 오랜 시간 지속되는 퍼포먼스가 야기할 수 있는 힘이다. 이벤트가 전개되는 것은 결코 퍼포머의 의도가 배어 있는 주문에 의해서만 진행되지 않는다. 퍼포머가 할 수 있는 최선의 것은 그저 그의 신체가 자신을, 나아가 그의 관객의 신체를 가로지를 때 발생하는 역사적인 힘을 의식하는 것이다. 퍼포머의 신체는 목적론적인 의도성을 위해서라기보다 역사성을 위한 수도관이 되는 것이다. 폴 카터는 리처드 데네트Richard Dennet의 의도성에 대한 비판에 대해 설명하는데 여기서 데네트는 '의도intent'라는 단어가 라틴어의 'intendere arcum in'이라는, 무엇을 향해 화살을 쏘는 행동을 지칭하는 은유적 표현으로부터 시작되었음을 밝히고 있다(in

Carter 1996: 329). 데네트를 따라 카터는 남근중심적인 침략성과 식민화된 바닥을 깔아뭉개버리는 행위를 승인하는 서양의 형이상학과 그것의 문헌학은 "서양 시학의 (그리고 서양의 문헌학의) 결핍의 원인이 된 선형적으로 생각하기를 강요하는 기술적으로 강화된 전통"에 근거하고 있다고 주장한다. 포프엘의 기어가기가 진행될수록, 역사가 전개될수록, 바닥이 예상치 못한 방법으로 흔들리고 덜커덩거리고 갈라지고 열릴수록 처음의 기어가기를 수행하기로 했던 의도는 점점 방향을 바꾸어간다. 그의 움직임은 이벤트의 예측 불가능성에 의해 열린 굴곡진 역사적 선들을 나타낸다. 그 선들은 포프엘의 신체와 그가 기어가기가 호명하는 몸들을 타고 올라간다.

톰슨은 포프엘이 그라운드 제로 주위를 지날 때 성난 군중이 그의 주위에 모여들던 상황을 설명한다. 군중들은 포프엘을 향해 소리를 지르고, 그의 퍼포먼스가 죽은 자들을 조롱하는 불경한 행위라고 비난했다. 결국은 경찰이 포프엘을 제지하고 그에게 일어날 것을 요구했다. 경찰은 포프엘에게 계속하려면 허락을 받으라고 말했다. 톰슨이 전하기를, 포프엘은 침착하게 다음 말을 반복했다. "나는 단지 기어가고 싶을 뿐입니다. 나는 기어가고 싶습니다. 나는 왜 허락이 필요한지 모르겠습니다"(Thompson 2004: 78). 그의 침착한 행동과 고집 때문에 경찰은 마침내 포기했다. 포프엘은 기어가기를 계속했고, 어느 순간 군중은(그중에서도 화가 많이 났던 사람들마저) 포프엘을 격려했다고 한다. 톰슨은 이 사건에 대해 다음과 같이 말한다.

따라서 포프엘의 기어가기를 지켜보고 있었던 사람들에게
슈퍼맨 복장이 그의 행위를 불손하게 보이게 하는 것과 상관없이,
9·11 테러리스트의 공격으로 인한 희생을 가볍게 만드는 것으로
보일 수도 있다는 것과 상관없이, 포프엘의 기어가기가 실은 매우
진지한 것이고, 따라서 그의 기어가기는 열정적으로 폭력과
그 유산에 대해 반응하고 있는 것으로 받아들여졌다. (2004: 78~79)

나는 톰슨의 위와 같은 독해에 동의한다. 그러나 동시에 파농
적인 쓰러짐에 의해 설정된 운동적 한계 안에서 파농에 의해
묘사되고 포프엘의 군대 포복에 의해 수행된 기표의 힘을 통
해 신체의 부서짐으로 표시된 폭력에 대한 질문은 좀 더 심층
적으로 탐구할 필요가 있다고 생각한다. 여기서 탐구되어야 할
것은 수평성을 받아들이는 것과 "기어감으로써 전진하는" 것
과 바닥과 신체의 관계를 어떻게 하면 좀 더 효과적으로 처리
할 수 있을 것인가에 관한 운동성이 서로 맺는 관계다.

포프엘의 기어가기는 존재론의 가정에 근거한 시간성 안
에서 파농의 쓰러짐과 인종차별적인 장 안에서의 수직적 자세
에 대해 수행적으로 다시 생각하게 한다. 수직성을 포기하는
것은 이미 쓰러진 것이다. 기어가기를 통해 쓰러진 후에 포프
엘이 현전하게 되는 것은 하나의 안무적 프로그램을 발명하
는 것이다. 이 느린 춤은 파농이 인종차별적인 장 안에서 맺었
던 움직임과 수직성의 관계에 대해 새로운 이야기를 들려주고
있다. "나는 세상에서 천천히 움직였다. 나는 더 이상 봉기를
꾀하는 데 익숙하지 않다"(Fanon 1967: 116). 수직성에 대한 이러
한 포기는 일부의 안무가 추구하는, 수평성을 만족시키려 할

때 대면하게 되는 형식적 중립성과 아무런 관계가 없다. 이러한 바닥 되기는, 이러한 쓰러진 존재는, 우리 모두가 살고 있고 움직이는 장소가 바로 "불편한 구역"이라는 것을 인정하고 있다. 다시 말해 이렇게 고통스러운 수평성을 끌어안는다는 것은, 우리가 우리의 현전을 협상하는 물리적인 그리고 역사적인 바닥의 온도를 이해한다는 것은, 우리 모두가 놓여 있는 "불편한 구역"을 인정하는 일이다. 이러한 불편한 구역에서 포프엘의 신체는 형태가 되기보다 바닥 그 자체가 되어버리는 것이다. 이 장 안에서 그는 "신체와 세계의 진짜 변증법"을 창조하는 것이다(Bessire 2002: 49). 이러한 변증법은 일상에서의 폭력의 충만함에 대해 직접적으로 언급하고 있다. 계몽되었다고 여겨진 근대의 민주주의를 조직하는 하나의 주요 매개체로서의 폭력의 잔인성에 대해 직접적으로 언급한다는 것은 정치적이고 비판적인 이론 안에 불편한 구역을 창조하는 것이다.

앨런 펠드먼은 일상의 관례화된 요소로서의 정치적인 폭력을 개념화하는 데 가장 큰 장해물은 폭력에 대한 현재의 사회학적 그리고 인류학적 이론화라고 신랄하게 주장했다. 펠드먼은 거의 모든 학문이 노베르트 엘리아스Norbert Elias의 유명한 제안 즉 "근대화는 일상으로부터 폭력을 진보적으로 철수시켜 그것을 점점 더 국가가 독점하게 하는 것을 수반한다"라는 주장에 묶여 있다고 주장한다. 펠드먼은 이 제안이 "문명화 과정을 진화론적으로 바라보는 노베르트 엘리아스의 관점을" 드러내고 있다고 하며 대부분의 정치이론에서 아직도 폭력을 "유럽을 비롯한 서양 근대 문명화 과정의 변두리"를 차지하고 있을 뿐이라고 개념화하고 있음을 지적한다(Feldman

1994: 87~88). 따라서 폭력을 현대 민주주의를 구성하는 핵심적인 정치 원칙의 하나라고 확증하기 위해서는, 폭력이 만연해 있음을 지적하기 위해서는 정치권력의 구조와 그것의 리듬들과, 습관들과, 일상의 퍼포먼스들과 폭력의 깊은 관계를 드러내기 위해서는 "불편한 구역"을 창조하려는 포프엘의 욕망을 이해해야 한다. 나아가 그가 어떻게 존재론과 권리에 대한 문제를 넘어 파농과의 대화를 정치적 퍼포먼스에 대한 문제로 발전시켰는지 이해해야 한다. 그의 군대 포복은 미국의 백인 슈퍼맨이 상징하는 제국주의적 힘과 연관된 폭력의 키네틱한 기술을 표시하는 추가적인 요소다. 폭력의 키네틱한 기술은 매일의 일상에서 펼쳐지는 식민주의자들의 유산과 제국주의적인 정책들의 공동묘지를 따라 극도로 친절한 흑인 남자의 〈위대한 하얀 길〉이란 작품에서 기어가기를 통해 드러나고 작동된다. BAM. 신체와 세계 사이에서 펼쳐지는 포프엘의 변증법 안에서, 그가 창조하는 불편한 구역 안에서, 파농적인 쓰러짐은 또 다른 효과를 주장하고 있는 것이다.

일반적인 존재론의 쓰러짐 이후에 우리는 어떻게 존재를 정의할 수 있는가? 파농과 하이데거와 포프엘과 함께 인종차별적인 바닥에서 현전의 문제를 그려본 지금, 이 존재는 어떠한 움직임을 수행할 수 있는 것일까? 아마도 인종화된 바탕에서 움직이는 모든 신체는 이미 쓰러지고 있을 것이다. 현전을 얻게 된다는 것은, 비틀거리는 발들로 퍼포먼스를 한다는 것은 알랭 바디우가 말했던 "상황의 윤리학"을 가능하게 한다 (Badiou & Hallward 2001). 이것은 인종차별주의의 폭력에 대한 비판적 반응을 창조할 수 있는 가능성, 다시 말해 안무적인 가

비틀거리는 춤 235

능성을 허락한다. 쓰러짐에 의해, 떨림에 의해, 존재의 진동에 의해 형성되는 특수한 동력은 매우 다른 방식으로 춤과 정치성을 중재할 수 있게 한다. 이것이 우리가 하이데거의 '존재의 떨림'이라는 일반적 개념에서 급진적으로 파농이 인종차별적이고 식민주의적인 영역이라는 문맥에서 특정하게 묘사했던 쓰러짐과 떨고 있는 존재로 이동할 수 있는 지점이다. 뒤집고 뒤집히는 것이 가능한 바닥에 의해, 또한 솔직한 표현들에 의해 영향 받는 지형이자 수행적인 언어행위의 발화수반적, 발화효과적 힘 앞에 이미 신체가 급진적인 재구성을 견디고 있는 동시에 험준한 지형과 협상하고, 스스로의 고정성 안에서 움직이고, 결여 속에서 충만해지는 역량 속으로 신체가 비틀거리며 뛰어드는 강렬한 지형. 이러한 지형이 가능한 이유는 기어가기의 영향력 때문이다. 이것은 항복하는 행위로 인한 것이 아니라 굳은 결심으로 존재의 떨리는 바닥을 향해 움직임으로써 상징적 질서의 비난을 초월하려는 안무-정치적인 노력에 따른 것이다.

1. 하이데거의 정치학과 그의 철학적
 프로젝트의 정치성에서 대해서는
 Wolin 1993을 보라.
2. 파농의 임상적이며 비판적인 작업에
 대한 훌륭한 비평적 재평가에
 대해서는 Read 1996을 보라.
3. "따라서 기호학보다 나은, 즉
 브레히트가 우리에게 남긴 것은
 지진학이다"(Barthes 1989: 212).
4. 식민주의와 근대성의 친밀한 관계에
 대해서는 1장을 보라.
5. 특히 「존재의 문법과 어원학」이란
 장을 보라(Heidegger 1987: 52~74).
 거기서 하이데거는 그리스어의
 파루시아(parousia)가 어떻게 "스스로
 있거나 자기로서 닫혀 있는 상태를
 표현하고 있는지를, (…) 그리스인들
 에게 있어 '존재'란 기본적으로
 지속적인 현재임"을 논한다(1987: 61).
 어떻게 이러한 지속됨이 받아들여
 지는지에 관해서는 같은 책 70~72
 쪽을 보라. 데리다는 서양의 형이상학의
 전체성이 중심을 확보하는 현재의
 시스템에 근거하고 있다는 사실을
 우리에게 상기시키며 하이데거의
 형이상학에 대한 비판을 심화시켰다.
 데리다의 'différance'라는 개념은
 지연과 유예의 근본적인 유동성을
 소개함으로써 중심을 해체했다.
6. 퍼포먼스와 철학의 교차점에 대한
 비평적 논의는 Piper의 연구(Moten
 2003: 233~54)를 보라.
7. 〈프란츠 파농: 검은 피부 하얀

가면〉(1996년, 영국, 감독 아이잭
줄리언, 프로듀서 마크 내시).
8. 라반의 움직임 표기법에 따르면,
 정중면은 "앞뒤로 향하는
 면과 그곳에 평행하는 면"을
 가리킨다(Hutchinson 1970: 497).
9. "도취는 거리를 목적 없이 걸을
 때 다가온다. 각각의 발걸음과 함께
 걷기는 좀 더 강한 추진력을 얻게
 되는 것이다"(Benjamin 1999: 417).
 벤야민은 산책자 안에서 개인과
 군중 사이의 변증법이 활성화된다고
 보았다. 그러나 산책자의 특권은 결코
 색인되지 않는다는 점이다. 다음과
 같은 벤야민의 말은 내가 인종차별의
 바탕에 대한 질문에서 발전시킬
 질문과 공명한다. "아스팔트는 처음에
 보행자를 위한 길에 사용되었다"
 (1999: 427). 따라서 산책자의 흥분된
 상태와 가속도는 지면이 평평해지는
 것(이미 식민지적인, 만약 식민지적인
 제스처가 아니라면)에 근거를
 두고 있다. 산책자에 대한 벤야민에
 논의에 대해서는 1986b: 156~58을
 참고하라.
10. 필리파 프란치스코(Filipa Francisco),
 소피 아투 코소코(Sophiatou Kossoko),
 엘리오노라 파비아오 (Eleonora
 Fabiao), 메그 스튜어트, 룰라 원덜리
 (Lula Wanderley), 지나 페레이라
 (Gina Ferreira), 해리 루이스(Harry
 Lewis), 윌리엄 포프엘 그리고
 나를 포함한다.

후기식민주의적
유령의 멜랑콜리한 춤:

조세핀 베이커를 호출하는
베라 만테로

편협함

비가시성

무능력

욕망

공허함

공허함

공허함

공허함

부드러움

넘어짐

심연

기쁨

<div align="right">— 베라 만테로, 1996</div>

사실 인종적 멜랑콜리아는 인종화된 주체에게 거절의 기호로서,
그리고 그 거절에 반응하는 심리적 전략으로서 항상 존재해왔다.

(Cheng 2001: 20)

역사가 휴식을 취하고 있는 곳은 어디인가? 그리고 역사는 어
떻게 다시 깨어나고 다시 작동하는가? 역사는 스스로의 기반
과 속도를, 해부학을 어떻게 알게 되는 것인가? 이러한 질문들
은 한때 아프리카계 미국인과 춤, 흑인 여성성에 관해 유럽인
들의 상상력을 채웠던, 특히 유령적이고 상징적인 이미지가 코
레오그래피에서 수면 위로 다시 떠오르며 제기된 역사적 호소

가 유발한 비평적, 예술적, 그리고 정치적 효과를 검토하기 위한 출발점이다. 사실 1920년대 초부터 1930년대 중반까지, 아프리카계 미국 여성이 춤추는 이미지는 브레트 베를리너가 20세기 식민주의자들의 멜랑콜리아라고 불렸던 복잡한 역학관계를 드러내는 동시에 교란시켰다. 식민지배자는 식민지의 인종적 타자를 감각적으로 소유하려는 동시에 체계적으로 학대하려는 양가감정을 갖는다(Berliner 2002: 200). 이 장의 제목에서 드러나듯이, 앞으로 논의할 상징적이고 문제적인 유령적 이미지의 주인공은 바로 조세핀 베이커Josephine Baker다. 그녀는 내가 유럽의 식민주의자 및 후기식민주의자들의 멜랑콜리아를 공격하기 위해 섭외한 인물이다.

조세핀 베이커 안의 유령적인 것을 호출한다는 것은 사후에도 활동적이며 저항적으로 남아 있는 베이커를 동시대의 비평적 목소리로 작동시키는 것이다. 이는 베이커의 힘이 아직도 움직이고 있음을 인지하는 것이다. 그녀의 현전을 이끌어낸다는 것은 특정한 정치적 부름을 수행하는 것이다. 오늘날 베이커를 중개의 가능성으로 받아들인다는 것은 에이버리 고든이 확인한 것처럼 역사에서 "부당하게 묻혀버린 신체들"의 그룹에 그녀가 참여하고 있다는 사실을 인정하는 것이다. "부당하게 묻혀버린 신체들"은 죽어서까지 비참했으며, 역사의 패권적 서술과 그 힘에 의해 어떠한 바탕도 장소도 평화도 허락되지 않았다(Gordon 1997: 16). 고든이 보기에 이미 차별당해 수많은 그늘진 공동체에 모여들었던 그 신체들은 매우 정확하게 집행된 폭력의 권위 아래, 유령적인 것에 이미 내포된 비가시성과 인종차별의 한가운데에서 발생한 비가시성을 포함하는 이

중의 비가시성이라는 저주를 받았던 것이다. 만연한 인종주의 체제와 인종차별의 정동적 지배 사이의 관계에 대해 앤 앤린 청은 "인종적 순간"이란 정확히 백인과 유색인 주체 사이 "상호적 비가시성"의 사회적 장 안에서 발생한다고 주장했다(Cheng 2001: 16). 그러나 랠프 엘리슨Ralph Ellison의 소설 『보이지 않는 사람Invisible Man』을 분석하면서 청이 지적했듯, 인종적 비가시성은 물질성의 결여를 의미하지 않는다. 바로 시선에 노출된 물질적 신체를 가지고 있는 존재라는 역설적인 조건 때문에 인종화된 주체들 사이의 폭력적 충돌, 대립, 그리고 놓쳐버린 대면의 역사가 시작되는 것이다.

고든은 비가시성의 인종적 장 안에 거주하게 된 주체들의 신체에 가해진 역사적 충돌과 그로 인해 이식된 기호와 상처, 표시를 추적한다. 이를 통해 그녀는 인종적 배제의 힘이란 폭력의 피해자들에게 물질적 흔적을 반드시 남기게 된다고 주장한다. 미셸 푸코를 연상시키는 이러한 접근 방식을 통해 고든은 주변화된 신체에 새겨진 역사를 "그들을 그렇게 만든 힘의 폭력"의 표시로 읽을 것을 제안한다. 고든은 이러한 저항의 행위들이 바로 시간을 가로지르는 유령적 힘, 즉 "정치적 매개와 역사적 기억에 주어지는 시련"으로 유령이 등장하는 "배제와 비가시성에 대한 이야기들"뿐 아니라 퍼포먼스를 구성한다고 주장했다(1997: 17, 18).

이 장에서 나는 베라 만테로의 안무적 성찰에 대해 분석할 것이다. 만테로는 유럽의 인종차별주의와 포르투갈의 식민지배의 역사에 대한 망각을 주제로 작업하는 안무가이자 퍼포머다. 만테로의 성찰은 그녀가 비가시성의 언어적이고 시

코레오그래피란 무엇인가

각적인 장을 무대에 올리는 동시에 그러한 장의 효과를 과장되게 인종화된 신체 위에 안무함으로써, 그리고 조세핀 베이커라는 유령적 인물의 도움을 통해 수행된다. 만테로의 1996년 작품 ‹e.e. 커밍스가 말한 신비로운 것›은 아프리카계 미국인 퍼포머를 중심으로 인종차별주의와 식민주의에 대해 강력한 정치적 대항-퍼포먼스counterperformance를 제안하고 있다. 여기서 만테로는 인종적이고 식민지적인 비참한 상태에 대항해 멜랑콜리아를 전략적 도구로 사용한다. 나는 만테로의 단독 작품을 식민주의자들의 잔인성을 망각한 유럽의 역사적 기억상실증을 정치적으로 사유하기 위한 안무적 제안으로 받아들일 것이다. 또한 만테로가 조세핀 베이커의 유령적 힘을 어떤 방식으로 기괴하게 재현했는지 살펴볼 것이다. 이를 통해 앞서 언급한 강력한 정치적 제안이 과연 성공적으로 실현되었는지 살펴볼 것이다. 만테로의 작품 안에서뿐 아니라 이 장을 통틀어 베이커라는 인물은 유럽의 멜랑콜리아(쳉과 주디스 버틀러 [1997a]가 제안하듯이 상실과 분노의 감정을 오락가락하며 구조화된 주체성의 양태로서)와 살아 있는 그리고 이미 죽은 유색인, 혹은 식민화된 사람들을 포함하는 역사적 집단 사이에서 마치 흔들다리처럼 출현한다. 이 역사적 집단의 주체성의 양태로서의 깊은 비통함은 식민주의의 멜랑콜리한 불균형으로 인해 식민주의자들을 위한 감동적인 스펙터클로 변형되기를 강요당했다.

움직임은 유령적인 것에 대한 나의 성찰에서 중요한 위치를 차지하고 있다. 나아가 멜랑콜리한 것과 후기식민주의자의 주체에 대해 고려할 때도 매우 중요한 부분이다. 사실 최근

의 비판이론과 정치적 사유들이 (자크 데리다의 『마르크스의 유령들』 이후에) 유령적인 것을 비판적 개념으로 인정했던 것과 유사하게, 유령적인 것은 특히 고든과 쳉의 작업에 의해 인종주의 연구에서 매우 중요한 도구로 떠올랐다. 유령적인 것에 대한, 비가시적인 것에 대한, 부재하지만 동시에 현전하는 것에 대한, 사라져버린 것에 대한 비판적 이해는 비판적이고 정치적이고 철학적인 퍼포먼스 읽기를 발전시키는 데 매우 커다란 역할을 했다. 이것은 페기 펠런(1993)이나 다이애나 테일러 Diana Taylor(1997) 그리고 호세 무뇨즈(1999)의 비판적 작업에서 잘 드러난다. 하지만 언캐니한 출현과 움직임을 구성하는 유령의 또 다른 얼굴은 아직까지 매우 근본적인 비판적 요소이자 도구로서의 인종주의 연구, 퍼포먼스 연구, 비판적 연구 안에서 제자리를 차지하지 못하고 있다.

　　랜디 마틴은 『비판적 움직임』에서 연극적이고 고유한 특성을 지닌 북미의 무용에 대해 매우 정교하고 깊이 있는 마르크스주의적 독해를 제공했다(Martin 1998).[1] "동원성mobilization"이라는 개념을 통해 마틴은 움직임을 비판적으로, 인식론적으로, 그리고 정치적으로 읽는 사회 이론과 퍼포먼스의 추가된 가치에 대해 구체적으로 설명한다. 여기서 나는 움직임에 내재한 정치적 중심성에 대한 마틴의 제안을 진지하게 받아들이는 동시에 이것을 다른 범주로 이동시키고자 한다. 다시 말해 나는 움직임을 사회적 대중 동원과 관련지어 주목하지 않는다. 오히려 유럽의 인종차별적이고 식민주의적인 멜랑콜리아와 그것을 부인하는 것의 경계에서 창조되는 미시-대항기억들micro-countermemories과 작은 반작용들과 움직임을 연결시키고자 한다.

작은 인식들에 주목한다는 것은 단순히 만테로의 미시정치학에 대한 도전이나 그의 안무에 내포된 작은 제스처들에 반응하기 위해서만은 아니다. 그것은 멜랑콜리아를 시야로부터 숨기는 현상학적 수용력에 반응하기 위해서이기도 하다. 이것은 시각에 의해 수용되지 못하는 무언가에 의해 흡수되는 것이다. 이러한 흡수작용은 보이지도 않고 공표되지도 않은 채 표면화되는 데 저항한다(Butler 1997a: 186).

마지막으로 이 장에서 사용될 방법론에 대한 소개를 마무리하자면, 이론적으로 유령을 불러낸다는 것은 식민주의자와 반counter식민주의자들의 서술과 퍼포먼스가 구성되는 상황 안에서 언캐니한 것의 역할에 주의를 기울이는 일이라는 것을 덧붙이고 싶다.

프로이트는 1919년에 쓴 「언캐니The Uncanny」라는 에세이에서 언캐니한 경험의 두 가지 주요한 특징 중 하나로서 유령적인 것과 그것의 미학적 효과에 대해 언급하고 있다. 그러나 나의 주장과 특히 관련 있는 것은 프로이트가 말하는 언캐니한 것을 정의하는 또 다른 특징이다. 그것은 바로 예상치 못한, 조절 불가능하고 제멋대로 움직이는 형태에 대한 것이다. 사실 유령에 홀린 영토 안에서 벌어지는 행동과 말에 주목한다는 것은 프로이트가 언캐니한 것의 가장 정확한 특징 중 하나라고 여겼던 일어나지 않아야 할 곳에서 일어나는 움직임, 정지되어야 할 신체를 차지하고 있는 움직임, 적당하지 않은 템포에 맞춰, 적당하지 않은 시간에 왜곡된 강도 안에서 일어나는 움직임에 대해 무용, 퍼포먼스, 인종주의 연구가 갖는 이론적인 함의를 추적하는 것이다. 사실 프로이트의 글이 언캐니한 것을

잘못 행동하는 것, 신체의 "정상적인" 자세나 일반적인 행동에 대한 평범한 감각을 방해하는 것으로 묘사하고 있는 것은 그리 놀라운 일이 아니다.[2] 여기서 프로이트는 간접적으로 언캐니한 것이란 가족의 법에 예상치 못하게 도전하는 움직임이라는 것을 밝히고 있는 것이다. 또한 이것의 원인은 시각적으로나 과학적으로나 밝혀질 수 없는 것이다. 언캐니한 것의 움직임은 기록되는 것을, 증명되는 것을, 관리되는 것을 거부한다. 움직임에 있어서 언캐니한 것이란 목적이나 효율성 그리고 기능이 눈에 띄게 결여되어 있다. 다시 말해 언캐니한 것 안에서 움직임이란 순수한 움직임만을 위해서 발생되는 것이다.

여기서, 우리는 적어도 19세기 초부터 하인리히 폰 클라이스트에 의해(그러나 사실 16세기에 이미 투아노 아르보에 의해 이미 제시되었던) 기능이 정지되고 패기 없는 신체를 매우 신비롭게도 생기 넘치게 하는 것으로 공상적으로 이해했던 서양의 춤의 존재론적인 문제로 돌아갈 수 있다. 춤을 삶 혹은 영혼과 일치시키고자 하는 유럽인들의 환상 안에서 우리는 비판적 인종주의 연구에서 익숙한 주제가 분출되는 것을 본다. 그것은 바로 에너지를 북돋아주는 전염성이 강한 흑인의 "영혼의 힘"에 의해 백인성의 멜랑콜리한 상태에 생기가 불어넣어지는 것이다(백인성의 우울함은 로버트 버튼Robert Burton의 유명한 1658년 논문 『멜랑콜리의 해부학』 이후에 고통스럽게 분석되었으며 최근에는 조르조 아감벤과 하비 퍼거슨에 의해 근대 유럽의 주체성의 표시로서 이론화되었다). 흑인의 영혼과 움직임으로 백인성에 생기를 불어넣는다는 것은 춤을 시체에 삶을 투입하는 기괴함과 동일시하는 서술에 체계적으로 그리

고 전체적으로 참여함을 의미한다. 흑인의 "영혼의 힘"은 백인성에 내포한 전염성이 강한 멜랑콜리아를 오염시키고 중단시키는 패기 없는 유럽인들의 신체 안에서 식민지 농장에서 노예들의 춤에 놀란다거나 후기식민주의적 댄스홀에서 리듬을 찾을 때처럼 언캐니한 움직임의 스펙터클을 경험할 때 갑자기 움직임을 증가시킨다. 이러한 전염되기 쉬운 움직임은 백인성에 다시 삶을 불어넣고 미학적 영역 안에서 식민주의적 착취 방식 밑에 놓인 근본적인 환상을 다시금 도입하는 것이다.[3]

인식론적으로 언캐니한 것을 다룬다는 것은 우연히 발생한 부주의한 움직임 안에서 의미를 발견하는 것이다.[4] 다시 말해 이것은 우연에 대해 이론적인 바탕을 만드는 것이다. 우연을 인식론적으로 다룬다는 것은 좀 더 두꺼운 역사적 분석을 위해 바탕을 만드는 일이다. 이것은 비현실적인 읽기를, 특히 배제되고 금지되고 검열된 식민주의자들의 서사를 읽어낼 수 있게 한다. 이는 나아가 지리적 분배와 사건들, 이름들, 사실들의 시간적이고 우연한 충돌들을, 일어날 것 같지 않은 그러나 온전히 역사적으로 의미 있는 만남들과 놓쳐버린 만남으로서의 안무를 설계하는 것으로 다루기 위함이다. 만약 유럽의 식민주의적 프로젝트의 역사가 항상 텅 빈 것으로 묘사되었던 대지를 점령하는 것에 대해 목적론적으로 해명하거나 타자를 지우는 것을 정당화하는 하나의 담론이자 모험담적인 환상으로서 작동해왔다면, 가능하지 않은 역사를 불러내는 이유는 이러한 식민주의적인 서사-기계를 해체하기 위함이다. 이것은 폴 카터가 식민지적인 혹은 후기식민지적인 문맥 안에서 역사화하고 수행하고 창조하려는 모든 프로젝트에 요구되는 윤리

적 전제라고 보았던 대안적 직통선들, 혹은 움직임을 알려주는 대안적인 패턴을 확인하는 것이다.[5] 식민주의에 대한 카터의 에세이는 매우 다른 차원에서 영향력이 있다. 자크 데리다와 같이(Patton & Derrida 2001), 카터는 후기식민주의와 식민주의 사이에 차이를 인정하지 않았다. 카터에게 후기식민주의라는 단어는 식민지의 외견상 독립에도 불구하고 식민지 시기부터 지속된 지리-정치적인 착취와 잔혹한 인종차별적인 정복의 영구성을 단순히 변장하는 언어적 우회에 불과했다. 나는 이러한 카터와 데리다의 입장에 동의한다. 따라서 비록 연대기적으로 식민지의 독립 이전과 이후를 구별하기 위해 "식민주의"와 "후기식민주의"라는 용어를 사용함에도 불구하고 이 두 용어는 유의어로서 융합되어야 한다고 생각한다. 이 두 가지 용어가 개발도상국과 관련해서 동시대 서양의 헤게모니적, 정치적, 그리고 문화적 태도를 묘사하고 있을 경우에는 더욱더 그렇다. 이것이 내가 "식민주의적colonial" 그리고 "후기식민주의적postcolonial"이라는 용어를 "식민주의자colonialist" 혹은 "후기식민주의자postcolonialist"라는 엄격한 용어로 대체하는 이유다. 이를 통해 나는 지속되고 있는 식민주의적인 시도의 목적과 본질에 대한 기록이 정확하게 남을 수 있다고 생각한다.

조세핀 베이커와 유럽 식민주의 프로젝트의 운명, 그리고 그것이 유발시키는 환상들을 둘러싸고 있는 언캐니한 역사적 우연은 무엇인가? 우선 베이커가 유럽 무대에 등장하는 시기가 유럽의 식민주의자들의 아프리카에 대한 지배력이 하락하는 시기와 우연히 평행한다는 사실에서부터 이 질문에 대한 실마리를 찾아볼 수 있다. 아프리카계 미국인 가수이자 무

용가이며 퍼포머였던 베이커의 유명세가 프랑스와 유럽에서 정점에 달하는 순간은 2차 세계대전 이전부터, 그러나 실은 그 이후에나 가속화된 식민주의자 대륙이라고 스스로를 정의했던 정체성이 쇠퇴하는 순간과 일치했다. 나아가 1975년 파리의 살페트리에르 병원에서 베이커의 죽음이 아프리카에 있는 유럽의 마지막 다섯 개의 식민지였던 앙골라, 카보베르데, 기니비사우, 세인트 토마스, 프린스, 모잠비크의 독립과 겹친다는 사실도 지적할 수 있을 것이다. 이들은 모두 포르투갈의 식민지였고, 이들의 독립 바로 이전인 1974년에 포르투갈에서는 파시스트 정부(1928년부터 지속된)에 대항하는 군사 쿠데타가 있었다. 또한 앙골라, 모잠비크 그리고 기니비사우에서는 1961년부터 1974년 사이에 13년에 걸친 길고 잔혹한 독립전쟁이 있었다. 어쩌면 이러한 역사적 사실들은 그리 인상적인 우연이 아닐지도 모른다. 혹은 어쩌면 내가 이러한 일치들의 언캐니한 전개를 너무 심하게 밀어붙이는 것인지도 모르겠다. 그러나 내가 베이커의 죽음과 유럽 식민지배의 붕괴가 어떻게 비판적 인종주의 연구과 무용학에서 예상치 못한 동원의 가능성을 허락하는 언캐니한 의도를 드러내는지 강조한다면 그 둘 사이의 우연한 평행은 역사적으로 그리고 이론적으로 좀 더 두터워질 수 있을 것이다.

정지해 있어야 할 곳에서 움직임이 일어난다는 것은 유령적인 것이 억제할 수 없는 중개의 힘과 함께 몰래 숨어드는 것이다. 이를 통해 유령적인 것은 가시성의 장들의 생성과 움직임 그리고 역사적 자각을 촉구하는 것이다. 여기서 우리는 베이커라는 인물이 사후에 그녀의 춤에 매혹된 코스모폴리탄

적인 유럽 백인 관객들을 위해 다시 무대로 불려나온 것이 그녀가 세상을 떠난 지, 그리고 포르투갈의 식민주의 제국이 붕괴한 지 21년이 지난 1996년이었다는 사실을 고려해야 한다. 베이커는 유럽 대륙의 마지막 식민주의자들의 수도에 있는 국영 은행의 부름을 받아 리스본으로 다시 돌아온 것이다(베이커는 실제로 파시스트 체제 아래 있었던 1950년대에 그곳에서 공연을 한 적이 있다).

포르투갈의 국영 은행 중 가장 규모가 큰 CGD의 문화 프로그램 큐레이터 안토니오 핀토 리베이로António Pinto Ribeiro의 초대 혹은 주문으로 베이커의 춤추는 신체는 다시 한 번 괴상하게 나타난다. 리베이로는 세 명의 안무가를 초대해 조세핀 베이커로부터 영감을 받은 20분 정도의 단독 작업을 창작해달라고 요청했다. 파리에 거주하고 있는 북미인 마크 톰킨스Mark Tompkins, 아프리카계 미국인 블론델 커민스Blondell Cummins, 그리고 포르투갈인 베라 만테로가 그 세 명이었다. 컨템퍼러리 무용에서 매우 중요한 이 세 안무가가 선보인 작품들 모두가 훌륭했지만 여기서는 만테로의 ‹e.e. 커밍스가 말한 신비로운 것›이라는 작업에 대해서만 이야기하고자 한다. 나는 만테로의 작업을 통해 아프리카계 미국인 여성이 춤춘다는 것의 현전, 나아가 그녀의 유령적 춤의 현전이 현재 유럽의 역사적 서사와 꽤 최근에 있었던 잔혹한 식민주의적 과거와 관련한 침묵을 어떻게 방해하고 전복하는지 살펴볼 것이다. 또한 나는 만테로의 작업이 어떻게 인종차별적인 현재 속에서 유럽의 정치적 자기부정을 지적하고 있는지에 대해서도 관심이 있다.

만테로에게 퍼포머로서 그리고 안무가로서 주어진 과업

은 그리 쉽지 않았다. 그녀는 춤을 창조하기 위해 일련의 윤리적 방해물을 넘어서야 했다. 1974년까지 자신의 본질과 임무가 "사람들과 땅을 식민화하는 것"이라고 주장했던 나라의 백인 유럽 여성이 어떻게 이미 세상을 떠난 아프리카계 미국인 무용가의 이름과 몸으로 춤을 추며 그녀를 다시금 그려내고 주장하며 불러낼 수 있겠는가?[6]

나는 만테로가 유럽 백인 여성의 신체로서 조세핀 베이커를 유령처럼 사로잡는 주체성으로, 또한 유령에 홀린 신체로 불러오는 방식은 여성의, 무용가의, 주체성의 이미지를 도전적이고 비현실적이고 언캐니한 방식으로 제시함으로써 유럽의 식민주의자들의 역사와 기억 그리고 현재까지 계속되는 유럽의 인종적 환상과 식민주의자들의 기억상실증이라는 줄기를 강화시키는 것이었다고 주장하려 한다. 또한 나는 유럽 관객의 관점에서 볼 때 만테로의 신체를 통해 베이커가 다시 출현하는 것은 좀 더 복잡해진 기억을 효과적으로 상기시키는 역동성을, 다시 말해 후기식민주의자들의 멜랑콜리아라고 부를 만한 것을 제시한다고 주장하려 한다. 이와 같이 멜랑콜리아가 인종차별이나 잔혹한 착취의 과정과 섞여버리는 특수한 경우에 후기식민주의자들의 환상의 동역학을 형성하는 것이 타자를 절대적이고 폭력적으로 비참하게 만들려는 동시에 타자를 완전히 센슈얼한 존재로 소유하려는 양가적인 욕망만은 아니다. 이것은 양가성의 특정한 심리적 메커니즘이기도 하다. 주디스 버틀러는 이를 상실과 분노 사이에서 항상 망설이는 멜랑콜리한 주체를 떠나는 것으로 설명한다(1997a: 167~98). 이러한 버틀러의 분석과 관련 있는 것으로는 (발터 벤야민을

따라) 그녀가 강조한 멜랑콜리아의 심리학뿐 아니라 "멜랑콜리아의 지형학"이라는 것과도 긴밀한 관계가 있다(1997a: 174). 이러한 심리적 지형학은 유럽의 주체성의 인종적 지형 안에서 아프리카계 미국인에게 '적당한' 장소를 부여하는 유럽의 후기식민주의자들의 환상를 이해하기 위해 매우 중요하다. 또한 이것은 언제 어디서 '적당하지 않은' 혹은 규칙을 따르지 않는 유색인종의 신체의 움직임이 스스로를 위한 알맞은 장소와 반응, 혹은 행동을 위한 타이밍을 발견하는지 확인하기 위해 결정적인 것이다.

　　이러한 지형학은 내가 후기식민주의자들의 멜랑콜리아라고 부르는 것 안에서 또 하나의 중요한 요소를 드러낸다. 프로이트는 사람은 단순히 "사랑하는 사람을 상실하는 것에 대해서"만 애통해하지 않고 "사랑하는 사람을 대신하는 조국이나 자유 혹은 이상과 같은 추상성을 상실하는 데에도 애통해한다"라고 주장했다(Freud 1991a: 164). 잃어버린 이상에 대한 애통함, 잃어버린 땅에 대한 비통함은 멜랑콜리아의 "병리학적 상태"로 전개될 수 있다. 이것이 이 장에서 명심해야 할 점이다. 유럽의 "사랑했던 식민지"에 대한 "상실"은 병적인 멜랑콜리한 주체성을 창조하고 이것이 현대 유럽의 인종차별주의 안에서 분노로 발전하는 것이다. 주체가 상실한 대상을 보내지 못하고 상실을 받아들이지 못하는 심리인 멜랑콜리아는 유럽인들의 후기식민주의적 인종차별주의 안에서 묘하게 도착적인 대칭을 이룬다. 이 도착적인 대칭 안에서 식민화된 사람들의 슬픔은 식민주의자 자신의 상실을 표현하고 있는 것이라고 잘못 읽히게 되는 것이다. 유럽인들이 식민지에 대한 상실을 견뎌내

지 못하는 것은 유럽을 특정한 종류의 대면 혹은 비대면이 일어나는 곳으로 탈바꿈시키는 심리적 지형학을 만들어낸다. 모국의 상실을 노래하고 춤추고 공연하는 식민화된 이들의 비탄은 식민주의자들의 (상반되는, 인종차별적이며, 분노하는) 상실감으로부터 묘하게 효과적이며 예상치 못했던 반향을 일으킨다. 이것은 조세핀 베이커의 신체와 목소리에 대해 왜 유럽이 열광했는지 이해하는 데 중요하다. 나아가 이것은 왜 만테로가 베이커를 안무하는 동안에 자신의 목소리를 사용했는지 명확하게 밝히고 있다.

유럽 변방의 나라에서 처음 행해졌고, 그것도 유럽의 국제 무용 페스티벌에 참석하는 소수의 관객들에게 한정적으로 선보였던 베라 만테로의 작품이 어떤 점에서 백인이 흑인으로 분장하는 20세기 유럽의 민스트럴minstrel이라고 불리는 흑인 쇼에 대한 열광을 논의하는 데 적절한가? 또한 우리는 어떻게 식민지의 대도시에서 아프리카계 미국인의 춤추기에 대한 유럽의 오랜 매혹과 함께 신체에 생기를 불어넣는 움직임과 흑인 여성성에 대한 유럽의 오랜 환상들을 재조명할 수 있는가? 이러한 관점은 역사적으로도 존재론적으로도 관련이 있다. 역사적으로 볼 때, 베를리너는 자신의 책에서 1910년대부터 1930년대까지의 흑인 타자에 대한 유럽인들의 욕망에 대해 다루고 있는데, 특히 어떻게 프랑스에서 아프리카계 미국인들이 생산하는 춤과 음악이 아프리카 흑인들에 의해 생산된 이미지와 소리에 비해 "문명화된" 것으로 유통되기 시작했는지 기록한다. 유럽의 관객에게 식민지의 아프리카 흑인들은 프랑스 토착어에서 "야만스럽고 미개한" 존재로 인식되었고, 따

라서 이들은 북미에 있는 그들의 형제들에 비해 구제할 수 없이 열등하다고 여겨졌다. 베를리너는 20세기 초에 쓰인 민족지적 텍스트에서 "야만스러운savage"이라는 말과 "원시적primitif"이라는 말이 다르게 사용되었음을 지적한다.

> "야만스러운"이라는 말은 아프리카 흑인에 대해 사용되었다.
> 프랑스 식민지에 있는 그들의 자손들에게는 "원시적"이라는
> 말을 사용했다 (⋯) "원시적"이라는 말은 문명화되지는 않았으나
> 문명화에 요구되는 능력과 도덕성을 갖추고 있는 사람들을
> 위해 쓰였다. "원시적"인 것은 1920년대에는 종종 높이 살 만한
> 자질이었고 이국적인 환상과 탐색의 대상이었다. (Berliner 2002: 7)

"원시적"인 것이 부추킨 이국적임에 대한 환상의 주요한 상징은 아프리카계 미국인 퍼포머(무용가나 음악가)들이었고, 그러한 환상은 유럽인들에게 통제 불가능한 운동미학적 반응을 이끌어냈다. 이러한 환상은 배회하기 위한, 움직이기 위한, 길을 잃기 위한, 탈출하기 위한 동력으로 작동했다. 움직임은 자신에 대한 탐구로서, 여행으로서, 용해로서도 작동하지만 동시에 움직임을 위한 움직임으로서 스스로를 드러내었는데 이것은 존 마틴이 주장하듯이 움직임에 대한 모더니즘의 새로운 이해를 보여준다. 그는 1933년에 쓴 글에서 어떻게 모던 댄스가 모든 서양 무용의 전통과 역사적으로 결별했는지에 대해 설명하면서 그 이유를 춤이 스스로의 본질을 움직임에서 찾기 시작했기 때문이라고 주장했다(Martin 1972: 6).[7] 모더니즘의 움직임 자체를 위한 움직임의 "발견"은 당대의 평범한 유럽인들

코레오그래피란 무엇인가

에게는 "니그로" 클럽의 발견이었다. "니그로" 클럽에서 백인의 신체는 아프리카계 미국인의 "원시적" 음악과 춤에 의해 오염된 현전에 의해 자극 받아서 움직였다. 나는 에로틱하고 이국적인 것에 대한 환상과 아프리카계 미국인의 "원시적" 소리와 춤, 그리고 모험적인 움직임을 향한 유럽 백인들의 욕망을 부추기는 것 사이의 유기적인 동맹을 강조하고 싶다. 이러한 동맹에 영향을 미치는 것은 존재론적인 (그리고 역사적인) 서양의 연극적 춤의 거대서사다. 이 서사는 서양 무용의 근본이 되는 프로젝트가 이미 심하게 인종화되어 있고 식민주의자들의 "이국적 환상과 탐색"에서 심도 있게 투여되었음을 부인해왔다. 서양 무용의 핵심에 있는 복잡한 욕망을 향한 이러한 움직임은 인종적이며 식민주의적인 타성의 거울 앞에서 움직이고자 하는 백인의 신체적 능력을 새롭게 고안할 것을 요구한다. 이것이 바로 멜랑콜리하고 식민주의적인 유럽 무용의 바탕이다.

어떻게 만테로는 국영 은행의 대극장에서, 포르투갈 식민주의 제국이 작은 속삭임과 함께 무너진 지 불과 21년 후에, 조세핀 베이커의 유령을 깨우라고 요청받았을 때 이러한 문제를 가득 안고 있는, 혹은 문제를 일으키는 바탕에 머무를 수 있었던 것일까? 이 속삭임은 역사적으로, 정치적으로, 도덕적으로 부인되었기에 포르투갈 철학자 에두아르두 로렝소는 다음과 같이 고민했다.

> 500년이나 되는 오래된 "제국"의 멸망과 같은 스펙터클한 이벤트가 어떻게 드라마 없이 끝날 수 있을까? 이 제국이 소유했던 것들은 스스로의 역사적 현실에서, 나아가

포르투갈인으로서 스스로의 육체적, 윤리적, 형이상학적 이미지를 유지하는 데 너무나 필수적인 것으로 보이는데 말이다.

(Lourenço 1991: 43)

이것이 바로 만테로가 포르투갈 식민주의자들의 기억상실증 안에서 아프리카계 미국인의 유령에 홀린 현전에 대한 안무적 성찰을 위한 바탕을 마련한 방식이다. 극장으로 들어간 관객이 발견하는 것은 어두운 무대다. 조명은 점점 어두워져서 마침내 완전히 어둠 속에 갇힌다. 시간이 조금 흐른 뒤 관객은 나무 바닥을 조심스럽게 두드리는 소리를 듣게 된다. 어디서 누가 바닥을 두드리고 있는지 매우 불확실하다. 무대 주위를 돌아가면서 두드리는 것 같다. 마침내 이 소리는 무대 중심에서, 관객 가까이에서 멈춘다. 천천히 어렴풋한 빛이 매우 좁게 포커스된 백인 여성의 넓은 얼굴을 드러낸다. 그녀는 빨간색 립스틱을 바르고, 매우 긴 속눈썹과 반짝이는 파란색 눈 화장을 한 채 앉아 있다. 이것은 물론 과장되게 무대적으로 연출된 얼굴이다. 버라이어티쇼를 하는 유혹적인 백인 여배우로서는 진부한 이미지다. 하지만 관객 앞에 있는 이 얼굴은 미소를 짓거나 유혹하려 하지 않는다. 이 얼굴은 침착하고 빈틈이 없다. 희미한 스포트라이트 아래에서 얼굴은 신체 없이 둥둥 떠다니기 시작한다. 잠시 후 빨간색 립스틱이 칠해진 입술이 움직이기 시작한다. 한없이, 침착하게, 조용히 기도를 낭송한다. 속도에 변화를 주면서 잠시 멈추었다가 포르투갈어로 낭송하기 시작한다. "슬픔, 심연, 무의지, 맹목, 잔혹한, 잔혹한." 시간이 지나자 스포트라이트가 점점 넓어지며 만테로의 신체

가 점점 드러나기 시작한다. 백인의 얼굴이 신체를 획득하면서, 관객들은 그녀의 신체가 인종차별화된 신체인 것을 깨닫는다. 백인 여성의 벌거벗은 신체는 흑인성에 대한 환상을 재창조하기 위해 대부분 갈색 계열의 메이크업으로 가려졌다. 이것은 스스로 자각하고 있는 환상이다. 단순히 만테로의 얼굴이 흰색으로 남아 있기 때문이 아니라(이미 인종적 연극, 인종의 가면무도회에 참여하고 백인성을 표현하듯) 그녀의 손은 갈색 파우더로 덮여 있지 않았기 때문이다. 두 손과 목은 페인트의 매우 정확한 선으로 그녀의 나머지 신체로부터 구분되어 있다. 따라서 갈색 계열의 메이크업은 "스포츠나 흥행을 위해 흑인으로 분장한" 흑인 쇼를 위한 도구로서만 작동하는 것이 아니라 과정적으로 그리고 인위적으로 구축되고 인종화된 신체의 움직임의 표시로서 작용한다. 신체의 어떤 부분은 갈색이고 어떤 부분은 흰색이다. 모두 특정한 인종을 강조하기 위해 만들어진 것이다.

최근 무용사가 수전 매닝은 1930년대의 미국의 댄스 씨어터에서 "백인 무용가들의 신체가 백색이 아닌 주체를 지시하기 위해 은유적인 흑인 쇼"에 대한 개념을 제안했다. 매닝은 "검은색 얼굴을 한 당시의 퍼포머들과는 달리 현대 무용가들은 분장에 참여하지 않았다. 오히려 그들의 신체는 비백인 주체의 대의를 위한 도구가 되었다"라고 주장했다(Manning 2004: 10). 이런 맥락에서 만테로의 작업은 "은유적인 흑인 쇼"와는 다른 것이었다고 할 수 있다. 만테로의 신체는 베이커의 신체를 위한 "도구"가 아니었다. 또한 만테로는 베이커를 재현하고자 의도하지도 않았다. 만약 무언가가 들렸다면, 무언가가 지

시되었다면, 그것은 타인의 신체나 목소리가 아니라 인종화된 장 안에서 생산된 깊은 슬픔과 공유된 폭력에 대한 비탄이다.

우리가 자신의 신체를 검게 만들었던 만테로의 분장에서 읽을 수 있는 것은 이것이 피부색을 넘어 여성 정체성의 공통적 구축을 위한 긴장감으로서 백인성과 흑인성 모두에 대한 표시라는 것이다. 특히 백인 여성의 섹슈얼리티의 구성은 이미 흑인성과의 연관 속에서 실행된다는 것을 강조하고 있는 것이다. 우리는 만테로의 '의상'에서 나타나는 제3의 요소를 통해 검은색과 흰색의 이분법적 대립을 방해하는 복잡한 인물을 만나게 된다. 이 제3의 요소는 무대를 두드리는 것으로 시작하는 데서 보듯 우선 청각적으로 나타난다. 그런 다음 그것은 (조명이 너무 약해서 그녀의 신체 전부를 드러내주지 못하는 동안) 만테로가 보여주는 불균형으로 인해 시각적으로 표시되고 보충된다. 그리고 마침내 그녀의 신체가 모두 노출되면 그것은 시각적으로 그 공연의 결정적 장면이 된다. 만테로는 염소의 발굽 위에 불안정하게 서 있다. 이중으로 인종화된 이 여성은 식민주의자들의, 가부장적인 그리고 안무적인 주체성의 또 다른 함정을 드러낸다. 그녀의 신체는 짐승 같기도 한 것이다. 괴물은 그녀의 성기에 잠복해 있는 위험성이다. 이것은 흑인성에 대한 인종주의적 관점에서 보자면 신체의 "야만적" 동물화다. 그녀는 이러한 "야만적" 이미지를 그녀의 신체적 퍼포먼스에 이용한다. 그녀가 자신의 벌거벗은 몸에 인공적으로 첨가하려고 했던 동물의 이미지는 포르투갈어에서 특별한 의미가 있는데, 그 함축된 의미는 궁극적으로 이 작품을 의미화의 흐름 속에서 스스로를 참조하게 한다. 왜냐하면 그것은 만

베라 만테로, ‹e.e. 커밍스가 말한 신비로운 것›(1996).
사진 제공: Luciana Fina

테로가 표현하는 복합적 인물 위에, 이 인물이 포르투갈 식민주의 역사와의 맺고 있는 복잡한 관계성 위에, 그리고 바람직한 '유럽성'을 향해 나아가고자 포르투갈에서 현재 진행 중인 역사에 대한 망각 위에 복잡한 의미의 지층을 부여하기 때문이다. 포르투갈어로 'cabra'는 암염소로, 창녀에 대한 외설적인 표현이다.[8] 이미 이 프로젝트는 성별화되어 있고, 인종화되어 있으며 식민주의적이기 때문에 모든 기표는 근대성의 이데올로기적 영역 위에서 여성적 힘이 작동하는 장 주위를 맴돌고 있는 것이다.

동물의 발굽을 발레리나의 신발로 교체한 다음, 만테로는 두 가지 강력한 시각적 명제를 무대에서 제시한다. 안무적으로 그녀는 조세핀 베이커의 불균형한 춤과 고통을 제안한다. (그녀는 25분간 발레의 드미 뿌엥뜨demi-pointe 자세를 하고서 있음으로써 춤을 맹렬한 노동으로 전경화한다.) 의미론적으로 볼 때, 그녀는 우리의 주의를 창녀를 암시하는 인물로 이끈다. 제3의 요소는 이 같은 특별한 탄식의 구성에 추가된다. 만테로의 기도, 끝없이 반복되는 기도는 조용히 그리고 꾸준히, 사실적 진술과 미니멀한 시, 솔직한 비난 사이를 떠돈다. 그녀는 다음과 같이 암송하기 시작한다.

비애
불가능성
잔혹한, 잔혹한
불가능성
비애

코레오그래피란 무엇인가

잔혹한, 잔혹한

비애

슬픔

불가능성

잔혹한, 잔혹한

나쁜 의도

불가능성

비애

잔혹한, 잔혹한

(…)

추락

불가능성

부재

잔혹한, 잔혹한

추락

불가능성

비애

슬픔

잔혹한, 잔혹한

추락

부재

슬픔

불가능성

잔혹한, 잔혹한

(…)

이 작품은 조세핀 베이커에 대한 유쾌한 헌사가 아니다. 만테로는 아프리카계 미국인 무용가라는 인물에 대한 초점을 결코 잃지 않았음에도 불구하고 베이커를 재현하려 들지 않았다. 무대 위에서 만테로는 베이커라는 역사적 인물에 생기를 불어넣으려 하는 대신 여성의 신체 안에서 춤과 식민주의, 인종과 멜랑콜리아의 결탁에 핵심적인 것으로서 베이커가 상기시키는 부재를 드러낼 수 있는 인물을 정교하게 구축하려 했다. 흑인 쇼의 역사나 백인 여성에 의해 흑인 여성의 몸이 차용된 역사, 나아가 최근 포르투갈의 식민주의적 역사를 고려할 때 만테로가 베이커의 겉모습만을 재현하기란 불가능했다. 만테로는 모방이 신체에 행하는 메커니즘을 정확히 지시함으로서 인종차별주의와 흑인 쇼의 모방 기계가 행한 것들을 되돌리는 데 전력을 다했다.

호미 바바는 어떻게 모방이 "가장 교묘하고 효과적인 식민주의적 권력과 지식"으로서 식민주의적 담론과 정책을 구축하는 데 핵심적인 역할을 하는지 보여준 바 있다(Bhabha 2002: 114). 바바에게 이와 같은 전략은 식민주의 프로젝트 전반에 걸쳐서 "신체와 책", 즉 해부학적인 것과 언어적인 것을 조직적으로 파괴하는 수준에서 작동한다(2002: 121). 식민주의적 모방에 대한 바바의 주장에서 놀라운 것은, 그리고 내가 유령적이고 동시에 멜랑콜리한 만테로의 작업을 이해하는 데 특별히 연관이 있다고 생각하는 것은, 바바가 식민주의적 모방을 근본적으로 양가적이라고 보고 있다는 사실이다. 모방은 반드시 불완전한 프로젝트로 남기에 타자는 익숙하기는 하지만 "미흡한" 상태로 남으며 위협적이기는 하지만 완전히 위협적이지는

　　　　　코레오그래피란 무엇인가

않은 상태가 되는 것이다(2002: 114~15). "식민주의적 권위의 양가성은 끊임없이 모방에서 위협으로 변화한다는 것이다. 모방에서 차이는 거의 아무것도 아니지만 꼭 그렇지만은 않을 수 있고, 위협에서 차이란 절대적이지만 꼭 그렇지만은 않을 수도 있다"(2002: 121). 불안하게 하는, 익숙하지 않은 익숙함을 담론적으로 창조하는 상태로 향하는 양가성은 식민지적 모방에 대한 질문을 프로이트의 언캐니가 작동하는 장 안에 위치시킨다. 나아가 위에서 논의한 것과 같이 식민주의적 모방의 모순은 베를리너가 식민주의적 멜랑콜리아라고 정의한 것과 놀랍게도 매우 유사하다. 또한 버틀러의 주체 구성 차원에서 멜랑콜리아의 작동에 대한 이해와도 유사점이 있다. 바바에 따르면 유령적이고 언캐니한 주체성으로서의 식민주의적, 인종화된 타자는 식민주의의 양가적 바탕에서 생성된다. 바바는 "식민주의자인 모방의 양가성은 식민주의적 주체를 '불완전한' 현전, 나아가 '가상적인' 부분적 현전으로 고정시키는 데 있다"라고 주장했다(2002: 115). 식민주의자들이 불안정하고 완전히 그곳에 현전하지 않으며, 위협적이게도 거의 익숙한 현전으로서의 인종화된 타자에게 고착된 교차점에서 우리는 역설적으로 그 익숙한 현전이 행하는 제멋대로인 움직임으로서, 다시 말해 식민지인들의 전략적으로 멜랑콜리한 비탄의 퍼포먼스로서 유령적, 인종적 언캐니의 저항적 표출을 목격하게 된다. 어떻게 타자는 인종적 비가시성의 장 안에서 반쪽짜리 존재로 움직일 수밖에 없는 저주받은 상태로 저항의 대항정체성과 대항움직임을 생성하고 유지할 수 있는 것일까? 정확히 이것이 최근의 인종 이론이 멜랑콜리아라는 정신분석학적 개념을 통해 조

사하고 있는 (어떻게 필요한 스텝들을 움직이는 신체로 나타날 것인지에 대한) 안무적인 질문이다. 여기가 만테로의 기상천외한 신체와 시적 호소가 다시금 식민주의자들과 후기식민주의자들의 재현적 전략을 전복시키는 지점이다.

호세 무뇨즈는 그의 『탈동일시』에서 정체성 구성의 헤게모니적 체제 안에서 그가 저항적인 "탈동일시적 행위들"이라고 말한, 무대화되고 토착적인 퍼포먼스의 실천들에 대한 비판적 재검토를 작동시켰다. 무뇨즈의 탈동일시란 개념이 정신분석학적 개념인 멜랑콜리아와 연관이 있다는 사실은 그리 놀라운 일이 아니다. 무뇨즈는 효과적이며 사회적이고 비판적인 동원을 가능하게 하는 퍼포먼스나 이론적인 실천을 장려했다. 따라서 그는 "병리학 혹은 행동주의를 억제하는 자기도취적 모드"로부터 멜랑콜리아를 재구성해야 하는 윤리적 명령을 인지하고 멜랑콜리아를 "정체성을 (재)구축하는 데 도움이 되는 것"으로 재고할 것을 주장한다(Muñoz 1999: 74). 최근에는 데이비드 엥과 신희 한이 무뇨즈의 주장을 더 깊이 탐구하며 어떻게 "멜랑콜리아가 이민과 동화과정 그리고 인종차별의 경험에서 빚어지는 우리의 일상의 갈등과 분투에 대한 근거로 여겨질 수 있는지"에 대해 연구하고 있다(Eng & Han 2003: 344). 무뇨즈의 프로젝트에서 핵심적인 것은 멜랑콜리아를 탈동일시의 메커니즘으로 재구성하기 위해서는 반드시 정치적인 비판과 사회적인 동원, 그리고 주체 구성의 장 안에서 유령적인 것에 대한 호소와 동원이 선행되어야 한다는 사실이다. 무뇨즈가 말하듯이 이러한 새로운 관점 아래 멜랑콜리아는 우리로 하여금 "죽은 자들을 그들의 이름으로 그리고 우리 자신

코레오그래피란 무엇인가

의 이름으로 싸워야 할 다양한 전쟁에 함께 나갈 수 있도록"
허락하는 것이다(Muñoz 1999: 74).

　　유럽의 마지막 식민주의 제국의 옛 수도에서 조세핀 베
이커의 이름으로 춤을 추면서 과장되게 자신의 나체를 드러내
고 있는 이 여성은 반쪽짜리 존재로서 우리 앞에서 공연한다.
화장을 진하게 하고 땀을 흘리고 있는 그녀는 재현 기계로 인
해 고정된 정체성의 구성 안에서 스스로의 근거를 두기를 거
부하는 이미지들을 제안한다. 바바가 묘사한 대로 그녀는 인
종화된 타자에게 식민주의가 제공했던 반쪽짜리 존재로 완전
히 거주하고 있다. 상호적인 인종적 비가시성의 눈먼 장 안에
서 그녀의 신체는 예상치 못한 충돌의 기호들과 표시들을 해
부학적으로 드러내고 있다. 그녀는 부분적으로 창녀이기도 하
고 여자 마법사이기도 하며 고발자이기도 하다. 어쩌면 그녀
는 고통 속에 있는지도 모른다. 어쩌면 그녀는 괴물일지도 모
른다. 한편으로 그녀는 아름답다. 그러나 그녀는 분명히, 그리
고 도전적으로 어쩌면 춤이라고 할 수 있는 것의 경계를 동요
시킨다. 그녀는 서 있으려 한다. 그러나 그것은 육체적으로 가
장 고통을 주는 것이다. 그녀는 우리의 눈을 직접적으로 들여
다보면서 체계적으로, 그리고 꾸준히 잔혹하게 침투하는 무
지/맹목의 장에 대해 이야기한다. 우리는 더 이상 중립적으로
우리의 자리에서 쉬고 있을 수 없다. 그녀의 고통과 그녀의 반
복되는 암송은 그녀가 신중하게 짜고 있는 작품의 시간 안으
로 우리를 호출한다. 이 시간성은, 그녀의 시간은, 관객의 시간
은, 그리고 슬픔의 시간은 그녀의 신체와 환유적인 공간을 감
추어버린다. 이 순간의 목소리와 신체, 움직임 그리고 피부가

(인종화된) 멜랑콜리아의 지형학을 생성하는 것이다. 만테로의 흔들거리는 다리는, 그녀의 불균형은 무대를 속이 비어 있는 바탕으로, 혹은 식민주의에 의해 부당하고 잔혹하게 묻힌 신체들의 집합 장소로서 고발하면서 그 영토에서 보이지 않던 균열을 환유적으로 드러내고 있다. 중요한 것은 이러한 바탕은(만테로의, 베이커의, 불가사의한 사물의) 관객이 서 있는 곳에 전염된다는 사실이다.

따라서 서서히 인종주의의 비가시적 장은 존재들과 목소리들과 대지들로 인해 채워지게 되는 것이다. 그리고 우리는 역사적으로 타자로서 지나치게 규정되었던 각각의 피부와 그 피부의 수많은 층위 아래 스스로 갇혀 있는, 압박감 아래 있는 신체로부터 시선을 외면하지 못하게 되는 것이다. 완전한 현전이 지연되거나 동시에 악화되면서 만테로의 부분적 정지성은 그녀의 암송을 통해 반복되는 "잔혹한"이라는 단어의 시각적 반복으로서 기능하고 있다. 잔혹한 무지, 잔혹한 고통, 잔혹한 침묵, 잔혹한 의지의 결여, 잔혹한 불가능성들, 잔혹한 슬픔. 적어도 만테로가 베이커를 호출하는 동안에는, 괴물로서의 그녀의 비탄이 호출되는 동안에는, 반쪽짜리 현전 안에서 그녀의 출현이 호출되는 동안에는, 인종화되고 불가사의한 사물의 반쪽짜리 그림자가 호출되는 동안에는 관객들은 애통해하는 신체와 전적으로 동시대적인 입장으로부터 탈출하지 못한다. 쳉은 다음과 같이 적는다.

우리가 비탄의 오래된 역사와 동일하게 소외되고 인종화된
사람들의 비탄을 물리적으로 그리고 감정적으로 처리해온

동일하게 장기화된 역사에 대해 말하기 시작할 때, 우리는 항상

"슬픔"이나 "우울함"으로서의 민중적 정동 안에 있는

멜랑콜리아와 존재의 정당성이 자아의 결여에 근거를 둔 (항상

그것과 활발히 협상하고 있는 동안의) 동일시 과정을 구성하는

구조적인 멜랑콜리아의 상호작용을 목격한다. (Cheng 2001: 20)

만테로가 있음직하지 않게 염소 발로 서 있기를 고집함으로써 고통이 발생한다. 또한 고통은 한곳에 머물러 있겠다는, 다시 말해 사람들이 무용가에게 움직이기를 기대하기에 움직이지 않겠다는 그녀의 안무적 결정에 의해 발생한다. 만테로가 그로 테스크한 짐승의 발굽을 신고 균형을 찾으려고 시도함으로써, 그래서 춤이라는 것의 기대와 정의를 확대하고 파열함으로써, 그녀는 식민주의적 모방과 재현의 장 안에서 또 다른 차원을 비활성화시킨다. 그녀가 무리하게 애쓸수록, 낭송하기 위해 스 포트라이트 아래 머물수록 땀방울은 조용히 그녀의 몸을 타고 내린다. 만약 그녀가 슬픈 낭송으로 청각적으로 어떤 특정한 감정을 유발했다면, 시각적으로 그녀는 땀을 흘리는 것과 떨림을 의미의 분명한 중개자로 만들어서 춤의 장을 방해하고 있다. 땀은 겉으로 보기에는 부재하는 만테로의 노동을 나타내고 있다(그녀는 관객들에게 티켓 값에 대한 대가를 주지 않는 듯하다). 그녀의 물리적인 부담이 증가될수록 땀은 그녀의 피부에서 검은 페인트를 지워낸다. 이를 통해 그녀의 신체에 백색의 상처가 드러난다. 그녀의 땀은 모든 것이 허구라는 사실을 드러내고, 다른 이의 입술이 부는 휘파람에 맞춰 춤을 출수밖에 없는 저주받은 여성-창녀의 이미지를 보여준다.

베이커의 유령에 홀리는 것을 통해 동시대 포르투갈 여성 무용가의 나체는 아프리카계 미국인을 향한 유럽의 페티시즘의 관음증적인 승리감에 대한 변명도, 나아가 대용물도 아닌 것이 되었다. 나아가 여성 무용가의 신체는 인종적인 조화의 반복을 위한 도구도 아니었던 것이다. 오히려 그녀의 나체는 갑작스러운 폭로에 의한 언캐니한 메스꺼움을 강력히 유도하는 기능을 하고 있다. 정체가 드러난 존재로서 여성-창녀-괴물의 신체는 무지와 잘못된 대면의 역사에 대해, 알려지지 않은 폭력과 노동의 역사에 대해, 올바르게 제시되고 묻히기 위해 남아 있었던 신체들에 대해 면밀하게 기획된 파괴의 역사에 대해 울부짖고 있는 것이다.

이것이 만테로의 합성된 신체가 관객과 춤이 서 있는 바탕을 전환시키는 순간이다. 우리는 조세핀이 그곳에 있음에도 불구하고 그녀를 보고 있지 않다. 우리는 그녀가 노출되었음에도 불구하고 그녀를 보고 있지 않다. 만테로의 나체는 과도하게 결정된 무용수-창녀의 신체 아래 있는 백인의 신체를 드러내며, 그녀의 검은 분장은 땀이 되어 그녀의 피부를 타고 흘러내리며 문자 그대로 불투명성을 드러낸다. 궁극적으로 현전은 연기되는 것이다. 처음에 그녀의 얼굴만 비추었던 스포트라이트는 20분 안에 사라지게 되고, 점차 그녀의 신체를 드러낸다. 조명은 정반대의 효과를 만들어낸다. 만테로의 신체에 더 많은 조명이 비출수록 우리는 그녀의 신체를 자세히 볼 수 없게 된다. 다시 말해 조세핀 베이커를, 그리고 암염소를 볼 수 없게 되는 것이다. 대신에 우리의 감각을 채우는 것은 땀, 떨림 그리고 거의 대부분이 목소리다. 만테로의 춤이 남긴 것은

음향 이미지다. 마치 무대에서 규정된 조명의 장이 상호적으로 인종주의적인 무지의 장을 규정하는 것처럼 느껴진다. 유령이 언캐니하게 가구를 두드리는 것처럼, 혹은 작품이 시작되기 전에 무대를 두드리는 것처럼 이 장은 오직 음향적인 것에 의해서만 부서질 수 있는 것 같다. 1996년 리스본에서 내가 이 작품을 보았을 때 만테로의 낭송은 관객들을 꽤 거슬리게 했다. 그녀가 낭송한 단어들 때문이었다. "잔혹한"이란 단어의 복수어는 포르투갈어로 'atrozes'다. 만테로가 스포트라이트 밑에서 균형을 잡으려고 노력할 때, 심연에 대해 이야기하고 무지에 대해 이야기할 때, 나쁜 믿음에 대해 이야기할 때, 관객 중 중년의 백인 여성 한 명은 탐탁찮아 하면서 만테로에게 큰 소리로 "관절염Artrose! 관절염!"이라고 외쳤다.

후기식민주의적 포르투갈에서 이상한 안무적 강령 안에서의 이름 모를 포르투갈 여성에 의해 수행된 만테로의 언어적 질문을 통해 우리는 인종화된 비가시성과 청각이 소실된 장이 어떻게 무대 위에 펼쳐지는지 볼 수 있었다. 한 사람이 호소를 하고, 상처의 역사를 이야기하는 사이, 다른 이는 고통을 당하는 신체가 춤추지 않는다고, 병에 걸린 것이라고 조롱하고 고발했던 것이다. 여기서 유럽의 춤에 대한 환상들이 또다시 식민주의적 프로젝트와 만나게 되는 것이다. 무용가의 신체는 노예의 신체처럼 효과적인 움직임을 생산할 경우에만 의미 있고 가치 있으며 생산적이고 연관이 있게 되는 것이다. 노예의 가장 큰 죄는 신체가 고통 속에 있는 것이고, 그 고통을 변장하지 않은 채로, 스펙터클하지 않게, 언캐니한 방법으로 직접적으로 말하는 것이다. 그러나 반쪽짜리라는 노예의 저주받은 존재에

도 불구하고, 유색인의 신체를 덮어버리는 비가시성에도 불구하고, 유럽의 식민주의자들의 과거에 대한 현재의 부정과 현재의 고질적인 인종차별주의에도 불구하고, 유령적인 두드림과 호소는 제대로 지켜지고 있는 집 안의 벽으로부터 백인 식민주의자들에게 언제나 들릴 것이다. 유령적 비탄은 그것의 표시를 언제나 강타하고, 따라서 상실과 분노 사이에 떠도는 모순적 주체성인 백색의 멜랑콜리아를 작동시킨다.

한 가지 대답하지 않은 질문이 남아 있다. 왜 조세핀 베이커인가? 왜 포르투갈 후기식민주의자 문화 프로그래머에게 그녀의 부름이 들렸던 것일까? 또한 왜 만테로에게 베이커를 무대에 올리라는 프로그래머의 부름이 들렸던 것일까? 만약 베이커가 20세기 유럽의 상상계 속에서 아프리카계 미국인 중 한 명이고 가시성, 재현성 그리고 인식 속에서 의미심장하게 서 있다면, 우리는 당연하게도 모순에 봉착한다. 만약 베이커의 존재가 그 정도로 피할 수 없는 것이라면, 어떻게 베이커의 힘에 대해 식민화된 반쪽짜리 현전으로서만 이야기할 수 있겠는가? 아니면 어떻게 그녀의 퍼포먼스를 보다 덜 가시화된 식민지 아프리카인에 의한 저항적 행위들과 공모한다고 읽을 수 있겠는가? 만약 그녀가 그렇게 성공했다면, 그렇게 현전해 있었다면, 그렇게 강력히 도처에 있었다면 어떻게 우리는 베이커의 멜랑콜리아의 유령적이며 기괴하고 저항적인 움직임에 대해 이야기할 수 있을까? 이러한 질문들은 우리가 베이커가 출연한 세 개의 영화에 대해 고려할 때 좀 더 복잡해진다. 〈열대의 사이렌La Sirène des Tropiques〉(1927), 〈주주Zou Zou〉(1934), 〈탐탐 공주 Princess Tam Tam〉(1935)에서 베이커는 보이지 않고 재현되지 않고 고

코레오그래피란 무엇인가

귀하지 않으며 (유럽의 식민주의자들의 관점에서) "원시적인" 식민화된 아프리카인 신체의 대리인처럼 등장한다. 이 세 영화에서 그녀는 아프리카계 미국인으로 등장하지 않는다. 그녀는 마르티니크인, (앤틸리스 출신의) 검은 프랑스인 혹은 아프리카인으로 등장한다. 베이커의 아프리카계 미국인의 신체는 다른 유색인종의 신체를 위해 작동하고 이것은 유럽적인 고유성을, 깔끔하게 정돈되고 규제된 식민주의자들의 집을 불편하게 만든다. 식민화된 아프리카인과 마르티니크인의 대리인으로서, 베이커는 식민화된 비가시성의 일반적인 장 안에서 복잡해진 반쪽짜리 현전으로 등장한다. 왜냐하면 그녀는 아프리카계 미국인으로서 식민화된 아프리카인 역할에 캐스팅될 수 있었기 때문이다.

그러나 모순은 교착상태에 빠지거나 포기한다는 것만을 의미하지는 않는다. 베이커의 언캐니한 중개는 유럽에서의 그녀의 성공에 결여되었던 것이 무엇인지에 대한 정확한 이해를 바탕으로 하고 있다. 이러한 인식은 그녀의 자서전에서도 읽을 수 있다. 나아가 베이커가 자신의 활동기간 내내 통곡의 목소리들이 들릴 수 있는 통로가 되어주려 했던 것에서도 잘 드러난다. 베이커는 자신의 권리를 식민화된 이들의 멜랑콜리한 저항적 대항행위의 영향력 아래 있는 식민화된 이들의 통곡의 목소리들과 함께 위치시켰다. 베이커가 영화에서 표현했던 인물들은 항상 야생의 즉흥성과 깊은 멜랑콜리아 사이에서 방황했다. 그녀가 연기한 인물의 행동 안에 이러한 모순은 물론 프랑스인 감독, 시나리오 작가 그리고 협력자들에 의해 주어진 것이다. 그러나 만약 그런 것들이 그녀에게 주어졌다 하

더라도 이러한 역할을 상호적 양가성과 지혜로 완벽히 구현해 낸 것은 베이커 자신이었다. 그녀의 필름 퍼포먼스에서 진실로 놀라운 것은 카메라의 근접성에도 불구하고, 필름의 구조적인 명령에도 불구하고, 기초적인 특수효과와 편집에도 불구하고, 그녀의 춤이 정확히 포착되고 있다는 사실이다. 따라서 그녀의 춤은 알맞은 위치에 놓여 있고 알맞은 방법으로 보여지고 있는 것이다. 하지만 또 다른 영상 작업에서 베이커의 춤은 시각적인 장 안으로 들어가기를 거부한다. 여기서는 마치 카메라가 적당한 자리를 찾지 못했거나 공간 안에서 베이커의 위치를 찾지 못한 것과 같이 느껴진다. 다시 말해 마치 베이커의 움직임이 알맞게 고정되거나, 포착되거나, 기계적 시선에 의해 옭아매질 수 없는 것같이 느껴지는 것이다. 파리의 카바레에서 베이커의 "야생적인" 춤으로 맺는 〈탐탐 공주〉의 마지막 장면을 보면서, 혹은 〈주주〉의 버라이어티쇼 무대의 촌극에서 우리가 목격하는 것은 재빠른 컷과 이상한 편집, 그리고 특이한 카메라 움직임에 의해 발생되는 흐릿해진 부재의 표현이다. 이러한 계속되는 시각적 분열을 따라 미끄러지는 것은, 베이커의 필름에서 반쪽짜리 현전을 따라 이동하는 것은 마르티니크를, 아프리카를, 자유를 갈망하는 육체로부터 부분적으로 분리된 목소리다. 프랑스인들은 아프리카와 캐리비안에 대한 향수를 정확하게 재현하는 아프리카계 미국인에 의해 표현되는 고귀한 비탄에 감동했다. 그러나 열광하는 유럽의 관객들에게 그녀가 제시한 문제는, 혹은 그녀의 영화 안에서 나타나는 그녀의 움직임이 만들어내는 언캐니한 그림자는 식민화된 아프리카인의 것이 아니었다. 베이커는 식민주의적 모방, 반쪽짜

코레오그래피란 무엇인가

리 현전, 식민주의 그리고 유령적인 멜랑콜리아의 움직이는 장 안에서 자신이 무엇을 하고 있는지 잘 알고 있었다. 그녀는 시선을 집중시키기 위해 안무를 하고 춤을 춘 것이 아니었다. 베이커는 멜랑콜리아의 주체성의 부적절한 장 안에서 작동하는 다른 감각들을 위해 그것들을 했던 것이다. 여기서 감각들이란 버틀러가 제시한 멜랑콜리아의 특정한 현상학에 대한 설명을 반복해서 말하자면 "공개되기를 거부했던, 보이지도 공표되지도 않으며 시각에 의해 수용될 수도 없는" 모든 감각을 말한다(Butler 1997a: 186).

마이클 타우시그는 조세핀 베이커의 춤을 "미메시스의 미메시스를 혼란시키는 것"이라고 묘사했다(Taussig 1993: 68). 타우시그는 베이커가 식민주의적 모방에서 결여된 것이 무엇인지 알고 있었다고 판단한다. 그것은 바로 어떠한 독립적이고 자율적인 목소리도, 식민화되고 인종화된 신체의 완전한 현전도 완전히 지워버리는 뻔뻔한 전유에 근거하는 존재의 신체와 주체로서의 식민주의자들의 진실성이다. 유럽에 있는 그녀의 추종자들에게 이것을 알리면서 식민주의자들의 동력으로부터 도망가는 베이커의 방식은 그녀의 움직임을 유럽인들이 따라하고 반복하고 재생산할 수 있는 가능성으로부터 교묘히 빠져나가는 것이었다. 1926년에 베이커가 베를린에 있는 헤리 케슬러Harry Kessler 백작의 만찬에 참석했을 때 백인 손님 중 한 명이 그녀에게 춤을 춰달라고 요청했다. 백작이 기억하기로 그의 손님들이 곧 베이커의 움직임을 따라 하기 시작했다고 한다. "이따금 룰리 메이언Luli Meiern은 몇 가지 유쾌한 움직임을 즉흥적으로 만들었다. 그러나 조세핀 베이커가 팔을 한 번 비

틀자 그들의 우아함은 사라져 산의 안개처럼 흩어져버렸다"
(Taussig 1993: 69).

부적당한 실천으로서, 본질적으로 안티레퍼토리로 스스로를 드러내는 실천으로서, 특정한 주체성과 잡힐 수 있는 신체를 생산하는 것이 불가능한 실천으로서의 춤에 대한 이러한 이해. 언캐니한 춤의 가능성에 대한 이러한 이해. 감상하기 위한 것이 아닌 움직임을 주장하는 것. 결코 완전히 현전할 수 없는 식민화된 호소의 이러한 전략적 안무. 인종주의와 식민주의의 개시를 알리는 비가시성의 장 안에서의 무용가의 반쪽짜리 현전의 상연. 인종과 춤에 대한 존재론적이고 인식론적인 유령들의 주문에 대한 이해. 이 모든 것은 춤의 식민주의적인 전제에 대해 베이커가 가하고 있는 직접적인 파괴 안에서 만난다. 이러한 파괴는 각자의 투쟁 안에서 만테로와 베이커를 공모자 혹은 파트너로 바꿔놓는 것이다. 만테로와 베이커는 각각 유럽 후기식민주의의 멜랑콜리한 장 안에서 제멋대로이며 언캐니한 타자의 반쪽짜리 현전으로서 드러나고 있다.

1. 마틴의 동원성에 대한 논의와 비판적 무용학의 정치성에 대한 논의에 대해서는 1장을 참고하라.

2. 여기서 나는 죽음 충동에 대한 성찰을 보여주는 프로이트의 「쾌락원칙을 넘어서」에 앞서는 "반복-강박"뿐만 아니라 "이탈리아의 시골 마을의 버려진 거리들"을 산책하며 언캐니한 감정들을 일깨웠던 사건 또한 지칭하고 있다(1958: 143). 절제할 수 없는 발작으로 인한 "간질의 언캐니한 영향력"(1958: 151), 자동 장치들과 움직이는 인형들의 움직임(1958: 132), 그리고 나의 주장의 핵심이라 할 수 있는 "스스로 춤을 추는 발들"의 움직임 등. 프로이트는 어머니의 생식기라는 영원히 숨겨져야 하고 정지되어야 하는 시각적 장 안에서 발생하는 출현과 운동성의 상징적 이동으로서의 모든 종류의 언캐니한 이동성의 예시들을 묘사했다(Freud 1958).

3. 전염병으로서의 흑인성에 대한 논의는 Browning 1998을 참조하라.

4. "언캐니한 분위기"는 "무언가 운명적이며 피할 수 없다는 생각이 우리에게 들게 하는" 반복에 의해 발생한다. 사실 운명적이지 않다면 우리는 '가능성'에 대해서만 이야기했어야 한다(Freud 1958: 144).

5. 폴 카터의 '바닥의 정치학'에 대해서는 5장과 Carter 1996을 참고하라.

6. 신국가 정권의 새로운 헌법 수정 이전에 살라자르가 승인한, "제국"을 규제하는 법 문서였던 1930년의 포르투갈 식민지법 2항은 다음과 같다. "해외의 식민지화와 원주민들을 계몽하는 것은 포르투갈에서 주어진 역사적 의무를 다하는 매우 자연스러운 본질이다"(번역과 강조는 인용자).

7. 존재론적인 "발견"의 영향에 대한 논의는 1장을 참고하라.

8. 포르투갈의 전통문화에서 염소의 발굽은 신화적 형상이다. 'Dama dos pes de cabra' 즉 '염소의 발굽을 가진 여자'는 이미 타자로 표시된, 마법에 걸려 유혹하는 여자다. 이 여성은 무어인이다.

결론:

소진되는 춤, 소실점과
결별하기 위하여

만약 우리가 과거의 잔존 그 자체를 생각하는 데 그토록

많은 어려움을 느낀다면, 그것은 우리가 과거는 더 이상 존재

하지 않는다고 믿기 때문이다. 그래서 우리는 존재being와

존재-현전being-present을 혼동해온 것이다. (Deleuze 1988: 55)

앞서 2장에서 어떻게 아르보의 오케소그래피라는 신조어가 '춤'과 '글쓰기'의 합성으로 탄생했는지 논의했다. 또한 이러한 결합은 의미화의 측면에서뿐 아니라 주체화의 측면에서도 중요한 함의를 지닌다고 설명했다. 아르보는 오케소그래피라는 개념을 설명하는 책의 첫 구절에 "애도할 시간 그리고 춤을 출 시간"이라는 전도서의 구절을 인용했다. 바로 그 순간 춤의 매뉴얼 속에 내재된 유령성으로 인해 성경 구절 안의 "그리고"라는 접속사의 기능이 완전히 바뀌었다. "그리고"라는 접속사는 애도할 시간과 춤출 시간을 갈라놓지 않았다. 오히려 "그리고"라는 접속사는 텔레프레전스telepresence라는 새로운 기술을 내포하고 있는 시간성의 상징으로서 춤추는 시간과 애도하는 시간을 존재론적으로 연결시켰다. 아르보가 춤과 글쓰기를 하나의 단어로 합성한 것과 "춤을 출 시간"과 "애도할 시간"이 하나의 시간성 안에서 결합된 것은 같은 맥락에서 이해될 수 있다. 이러한 결합을 통해 춤추는 주체는 현재에 존재한다는 전제에 대해 기존과는 다른 방식으로 이해할 수 있게 되는 것이다. 안무에 있어 이러한 핵심적인 의미론적, 정동적 작동은 서양에서 댄스 씨어터의 출현이 근대적 정동과 얼마나 깊게 연결되어 있는지 확인하게 해준다. 여기서 말하는 근대적 정동이란 붙잡을 수 없이 지나가버리는 '지금'으로서

현재라는 시간성에 대한 애석함이다.

　여기서 우리는 랜디 마틴의 주장을 눈여겨볼 필요가 있다. 마틴은 무용학이 어떻게 "지금"이라는 시간성에 집착하게 되었는지 설명하면서 우리에게 니체의 역사 비판을 상기시킨다.

> 니체의 역사 비판은 현재를 영구히 상실할 수밖에 없다는 것에
> 대한 자각으로서의 근대성의 경험을 표현했다. 이러한
> 상실감은 "바로 지금"이라고 여겨지는 것들이 핵심적인 문화적
> 지시대상으로 여겨질 때만 느껴지는 것이다. 다시 말해
> "지금"을 강조하는 문화로 인해 과거가 지금 존재하는 것의
> 임박한 죽음에 대한 보상으로 여겨지는 것이다. (Martin 1998: 40)

이러한 맥락에서 우리는 자신의 존재가 일시적이라는 사실에 대한 춤의 불만 자체가 바로 춤의 근대성을 구성한다는 사실을 이해할 수 있다. 스스로에 대한 이러한 불만이 바로 춤과 멜랑콜리한 감성의 분리를 불가능하게 하는 것이다. 조르조 아감벤은 프로이트의 「애도와 우울증」(Freud 1991a)을 읽으며 다음과 같이 주장했다.

> 멜랑콜리아에서 대상은 전유된 것도 상실된 것도 아니다. 다만
> 소유하는 동시에 잃었을 뿐이다. (…) 따라서 멜랑콜리아
> 프로젝트 안에서 대상은 현실적이면서도 비현실적이며, 편입되어
> 있으면서도 잃어버린 상태이며, 부인되는 동시에 긍정된다.
> (Agamben 1993: 21)

아감벤은 현전하면서 동시에 부재하는 상실한 대상에 관한 모호한 현실에 대해 말하고 있다. 나아가 잃어버린 대상의 이러한 모호한 위치가 멜랑콜리아란 개념 안에 이미 침투되어 있음을 지적하고 있다. 그러나 우리는 여기서 아감벤이 멜랑콜리아를 '프로젝트'라고 지칭했다는 사실에 주목해야 한다. 아감벤은 멜랑콜리아라는 프로젝트는 주체화 프로젝트라고 단언한다. 이 주체화 프로젝트는 근대성이 어떻게 현전과 부재 사이를 협상하는 방법들과 관계를 설정하는지에 관한 것이다. 하비 퍼거슨은 어떻게 근대적 주체성이 스스로를 멜랑콜리하게 설정하는지에 관해 다음과 같이 말했다. "자신을 멜랑콜리하게 설정하는 것은 모든 형태의 감각이 특정한 병적인 상태로 감염되는 것을 용인하는 것이다"(Ferguson 2000: 134).

안무는 근대성의 멜랑콜리한 프로젝트에 화답하고 그것을 발전시키는 기술로서 존재하게 되었다. 이러한 기술은 부재를 현전 안에 고정시키며 이미 떠나버린 것들과 "다시 연결할 수 있는" 춤추는 순간을 향해 작동했다.[1] 다시 말해 안무의 출현은 움직이는 몸과 멜랑콜리한 주문에 이미 포섭된 시간성 사이에 발생하는 관계성을 인식하는 것과 깊은 관련이 있다. 안무는 운동성이 근대성의 표상이 되는 바로 그 순간 아무것도 존재의 영구성을 보장하지 않게 되는 상황에서 작동했다.[2] 이러한 맥락에서 우리는 왜 비판적 무용학이 예술적 자율성을 획득하기 위해 갈수록 스스로를 궁중, 살롱, 극장, 스튜디오 등과 같이 추상적인 공간 속에 가두었던 서양의 댄스 씨어터를 단순히 키네틱한 프로젝트로서만이 아니라 정동적인 프로젝트로 이해해야 한다고 주장하는지 알 수 있다. 정동적 프로젝

　　　　　　코레오그래피란 무엇인가

트로서 안무는 주체성에 투입된 운동성으로 인해 발생한다. 이러한 정서적 프로젝트를 통해 춤이 항상 현재로부터 도망친다는 사실에 대해, 스스로의 상실에 돌이킬 수 없이 깊게 얽혀 있다는 것에 대해, 그리고 시각적으로 움직이고 있는 상황임에도 불구하고 항상 그 자리에 완전히 있을 수 없다는 불안감에 대한 불평들이 계속해서 생산되는 것이다.

1589년에 쓴 책에서 아르보는 "고대의 춤에 대해 내가 말할 수 있는 것은 흐르는 시간과 인간의 게으름 때문에 고대의 춤을 묘사하는 데 어려움이 있었고 이것이 우리에게서 모든 지식을 박탈해왔다"고 했다(Arbeau 1966: 15). 한편 장조르주 노베르는 1760년에 다음과 같이 질문했다. "왜 발레 마스터들의 이름은 우리에게 알려지지 않았는가? 그것은 이런 종류의 작품은 그 순간에만 존재할 뿐이고 거기서 생산되는 감흥은 금방 잊히기 때문이다"(Noverre 1968: 1). 춤의 근대성은 춤추는 몸과 흐르는 시간과의 관계성에 대한 부정적 인식을 바탕으로 한다. 그러나 우리는 행해지자마자 잊히는 운명을 피할 수 없는 춤의 애통함 속에 내재된 미묘함에 주목해야 한다. 춤의 멜랑콜리한 불평에서 상실되는 것이 춤의 현전만은 아니다. 아르보와 노베르가 말하듯 춤의 현재를 상실하는 것은 곧 춤의 과거를 상실하는 것이기도 하다. 아르보는 우리가 고대의 춤을 모르는 것에 대해 불평하고 노베르는 우리가 춤의 대가들의 이름을 잊어버린 것에 대해 불평한다. 춤의 아카이브에는 남는 것이 아무것도 없어 보인다. 춤은 모든 것을 잃어버린다. 춤은 자신마저도 잃는다. 이것이 근대성의 시간성이 춤에 부여한 피할 수 없는 저주다. 춤은 너무 많은 것을 잃어버리고 아무것도 유지하지 않는

다. 춤은 자신의 상실된 과거를 드러내며 자신의 미래를 향해 조용히 움직일 뿐이다. 근대성의 멜랑콜리한 정서적, 인식론적 장 안에서 춤이 제공할 수 있는 것은 아무것도 없다. 춤은 돌이킬 수 없는 '지금'의 연속에서 일시적인 탁월함이 순식간에 사라져가는 시선 속에 잠시 머무르다 사라질 뿐이다.

안무는 정확히 이러한 존재론적 조건에 맞서기 위해 시작되었다. 안무는 춤의 현재에 과거를 부여하기 위해서 춤의 영역 안에서 글쓰기를 가동했다. 그러나 안무가 작동된다고 해서 멜랑콜리한 모든 것이 사라지는 것은 아니었다. 안무는 자신의 프로젝트에 대해 불만족스러운 상태를 유지하면서 멜랑콜리한 작용을 오히려 더 강화해나갔다.

춤을 붙잡아둘 수 없다는 사실에 대한 멜랑콜리한 불평과 안무의 탄생이 존재-역사적으로 연관이 있다면, 과연 이런 조건은 오늘날에도 유효할까? 근대성의 무용학에서 가장 유명한 책 중 하나인 『소실점에서』의 첫 문단에서 저자인 마샤 시겔은 춤이 근대성의 멜랑콜리한 프로젝트에 참여했다는 역사적 주장을 반복한다.

> 춤은 영구적으로 소실점에 존재한다. 춤은 창조되는 순간
> 사라져버린다. 오랜 시간에 걸친 무용수의 모든 트레이닝,
> 안무가의 계획, 리허설, 디자이너, 작곡가, 기술자와의 협업,
> 모금하고 관객을 동원하고자 하는 모든 노력은 춤이 물질화되는
> 순간 사라져버린다. 이렇게 붙잡아두기 힘든 예술은 아마도
> 더 없을 것이다. (Siegel 1972: 1)

코레오그래피란 무엇인가

여기서 주목해야 할 점은 시겔은 춤을 추는 행위만을 일시적이고 덧없는 행위라고 설정한 것이 아니라는 사실이다. 시겔은 춤이 존재하기 위해 필요로 하는 모든 노동과 준비도 마치 장례식을 준비하는 과정처럼 "물질화되는 바로 그 순간에 사라져버릴 사건을 위한 준비"라고 표현한다. 만약 이러한 묘사가 "디자이너, 작곡가, 기술자"에게 적용된다면 무용가의 작업이 어떻게 표현될지 상상해보라. 시겔의 프레임 안에서 볼 때, 순식간에 벌어지는 춤을 추기 위해 오랜 세월 몸과 마음을 준비시키고 훈련시키는 무용가의 트레이닝은 희생하는 주체성을 수용하는 것이 된다. 또한 희생하는 주체성을 수용한 상태로 세상에 존재하는 특정한 방식을 창조한다는 것은 살아 있는 채로 끊임없이 땅에 묻히기를 평생 동안 연습하는 것과도 같다. 다시 말해 시겔에게 춤은 소실점에서만 존재하고, 소실점에 존재한다는 것은 오랜 세월 동안의 트레이닝과 학습, 창조, 춤추기를 끊임없는 애도와 되풀이되는 회고적 멜랑콜리아로 변형시키는 것이다. 이러한 조건에서 무용가는 신체와 유령 사이 어딘가에, 혹은 과거와 미래 사이에서 잠시 중단되어버린 섬광과 같이 응시의 장 안에서 이미 항상 부재하는 현전에 놓여 있게 되는 것이다.

시겔은 춤이 스스로를 붙잡아두지 못하기 때문에, 또는 시간성이 지속되게 하거나 밀도를 획득할 수 있는 능력이 없기 때문에 경제구조 속에 편입되지 못한다고 주장한다. 시겔은 "춤은 스스로 어떤 형태로든 재생산이 불가능하기에 포장되어 대량 마켓에서 유통될 수 없는 것"이라고 결론지었다 (1972: 5). 다시 말해 춤은 "재활용될 준비"가 전혀 되어 있지 않

다는 것이다. 그러나 나는 여기서 재생산의 경제구조 안으로 들어가지 않는 것이 헤게모니적인 힘으로부터 그리고 데리다가 말한 "이코노미메시스economimesis", 즉 재현 경제의 존재론적 폭력성으로부터 춤이 해방됨을 의미하는 것이 아님을 주장하고자 한다(Derrida 1981).

오히려 멜랑콜리한 정서를 바탕으로 춤이 스스로를 안타깝게도 일시적인 형태의 예술로 묘사하는 것이 재생산성이 높은 퍼포먼스와 시스템을 만들어낸다. 예를 들어, 이미 죽은 마스터들의 이름을 따서 명명된 엄격한 테크닉들은 매우 섬세하게 선택된 몸에 적용되었다. 이 몸들은 끊임없이 반복되는 연습과 다이어트, 수술과 같은 특별한 모델링을 통해 준비된다. 이렇게 준비된 몸들은 "올바른" 표현을 위해 인종차별적 배제의 시스템을 영구화시켰고 아카이빙을 향한 열망을 분출시켰다. 또한 19세기의 스텝을 가르치는 국립 발레 학교들이 여러 문화를 횡단하며 세계 곳곳에 설립되기 시작했는데, 특히 과거 서양으로부터 식민지배를 받은 경험이 있는 개발도상국들은 발레 학교 설립을 통해 근대국가로서 새로운 위치를 정립하고자 했다. 이런 맥락에서 국립 무용단은 근대국가로서 자신들의 '뒤늦음'에 대한 이미지를 희석시키는 중요한 수단일 뿐 아니라 특정한 브랜드와 특정 인물들의 명성에 대한 독점권이나 페티시를 유통시키는 채널로 자리 잡았다.

춤과 그 보완물들의 경제는 카프리올이라는 법률가의 멜랑콜리한 통곡에 의해 동력을 공급받았다. 이러한 경제구조 속에서 춤은 끊임없이 재활용되고 재생산되고 포장되고 배포되고 제도화되며 팔려나가게 되었던 것이다. 이와 같은 맥

락에서 나는 시겔이 춤을 소실점에 존재하는 것으로 묘사한 것은 역설적으로 춤을 시각적인 것의 핵심적 재현의 재생산성을 보장하는 정신-철학적 시스템의 중심에 위치시키는 일이라고 주장하는 것이다. 4장에서 논의했듯이 소실점이란 원근법적인 재현과 이로 인해 발생하는 특정한 형상화, 현전, 가시성의 정치를 유지하기 위해 고안된 근대의 특수한 광학적optical 발명이다. 소실점에 존재한다는 것은 결코 원근법의 재현 체계 안에서 형상화되지 않는다는 것을 의미한다. 왜냐하면 소실점 바로 그곳에 존재한다는 것은 추상적이고 가상적인 특이성의 수학적 지점에 존재하는 것을 의미하기 때문이다. 하지만 만약 이 소실점 자체가 이미 비가시성을 뜻한다면, 소실점은 시각적 재현과 주체화와 가시성이라는 근대성의 이데올로기들의 관계를 보장해준다.[3] 소실점에 존재한다는 것은 재현의 가능성을 보장하는 핵심에서 퇴장해버리는 것이다. 다시 말해 이것은 재현 체계 안에서 작동하는 힘의 중심에서 퇴장해버리는 것이다. 이러한 맥락에서 멜랑콜리한 근대성이 춤이라는 존재에게 부여한 위치는 에르빈 파노프스키(1997)나 앨런 바이스(1995)가 보여주듯 존재-신학적인, 혹은 존재-정치적인 안정성의 형태를 만드는 재현적 가시성의 가능성을 위한 초월적 교정기transcendental-articulator가 되었다.

　　나는 여기서 일시적이며 덧없는 것과 춤의 존재론 사이의 관계에 관해, 혹은 춤과 경제와의 복잡한 관계에 대한 시겔의 주장이 20년 후에 등장한 페기 펠런의 퍼포먼스의 존재론적 예고편과 같다는 점을 지적하고 싶다. 소실점에 존재하는 춤에 대한 시겔의 묘사와 페기 펠런의 유명한 에세이 「퍼포먼스의 존재

론: 재생산 없는 재현」에서 묘사된 퍼포먼스의 존재론은 놀라울 만큼 유사하다(Phelan 1993). 하지만 내 목적은 두 사람 사이의 직접적인 영향 관계를 추적해 이들의 주장에 내포된 유사성을 분석하고자 하는 것이 아니다. 여기서 내가 주장하려는 것은 펠런의 퍼포먼스의 존재론이 (의식적이든 무의식적이든) 멜랑콜리아라는 근대적 프로젝트의 키네틱한 상징으로서 안무의 존재-역사적 구성과 깊이 연결되어 있다는 사실이다.

펠런의 에세이는 다음과 같은 구절로 시작한다. "퍼포먼스의 유일한 삶은 현재에 존재한다." 그리고 "퍼포먼스의 존재는 여기에 제안된 주체성의 존재론과 같이 사라짐을 통해 성립된다"라고 하며 첫 문단을 맺는다(Phelan 1993: 146). 시겔을 떠올리게 하는 이러한 펠런의 주장은 사라짐에 근거를 둔 존재론이 어떻게 기존의 경제구조를 거역하는지에 대한 주장으로 이어진다. "라이브 퍼포먼스는 복제가 불가능하기에 광적으로 충전된 현재성 안에서 가시성 바깥으로 빠져나가버린다. 이를 통해 라이브 퍼포먼스는 기억 속으로, 비가시성의 영역 속으로, 규제와 통제를 교묘히 빠져나가는 무의식 속으로 사라진다." 따라서 "자본의 순환을 위해 필수적으로 요구되는 끊임없이 재생산되는 재현 시스템 속의 부드러운 기계의 작동"을 막아버린다(1993: 148).

이와 같은 펠런의 주장은 정신분석에 기초해 있다. 그녀의 연구는 프로이트와 라캉에 대한 매우 독특한 페미니즘적 독해를 제안한다. 펠런이 퍼포먼스가 기억 속으로 사라진다고 주장했을 때, 이것은 비시간적이며 규제받지 않는 무의식의 영역으로 들어간다는 것을 의미한다. 여기서 나는 퍼포먼스가 무의식

의 영역 속으로 빠져버리는 바로 그 순간 퍼포먼스가 '사라지는' 장소의 정확한 지형학을 확인할 필요가 있다고 생각한다. 특히 근대적 혹은 안무적 주체화의 멜랑콜리한 프로젝트를 구체화하는 사라짐과, 근대성 혹은 안무적 주체화의 멜랑콜리한 프로젝트와 이러한 사라짐 사이에 존재하는 근접성을 고려할 때 '사라짐'이라는 정치적 프로젝트와 관련해 몇 가지 문제가 발생한다. 여기서 먼저 고려해야 할 점은 말하는 이가 프로이트 이론의 발달 과정 중 어느 곳에 위치했는지에 따라 퍼포먼스가 사라지는 장소인 무의식이 통제로부터 벗어나는 것을 의미하지 않는다는 주장을 펼칠 수도 있다는 사실이다. 이미 라캉은 정신분석학이 '금지'로서 이해되는 아버지의 이름과 관련된 공간의 상징적 질서의 구조화를 비판적으로 평가하기 위해서 프로이트가 기존의 무의식과는 다른 '지형학'의 모델을 개발해야 했다고 지적했다. 실제로 프로이트는 1920년 발표한 『자아와 이드』에서 기존의 무의식 개념에서 발전된 새로운 모델을 제시한 바 있다. 이 책에서 프로이트는 그의 무의식 개념을 정교히 다듬었는데 무의식은 더 이상 단순히 억눌린 공간이 아니라 "부모의 금지"와 관련된 자아와 초자아의 작동 공간을 포함하는 공간으로 정의되었다. 다시 말해 여기에서 프로이트가 말하는 무의식은 매우 규제력을 지닌 공간으로 이해될 수 있다. 따라서 무의식으로 빠져든다는 것은 반드시 규제로부터 도망치는 것을 의미하지는 않을 수 있다.

　　나아가 만약 퍼포먼스가 유일하게 현재에만 존재한다고 주장한다면 (1920년대 이전과 이후 프로이트의 모든 주장을 포함해) 프로이트의 무의식이 이미 급진적인 비시간성을 내포

하고 있다는 사실을 유념해야 한다. 왜냐하면 무의식은 온전히 현재에 속할 수 없기 때문이다. 무의식은 자기 자신의 현재를 만들어낸다. 만약 무의식이 곧 언어라는 라캉의 유명한 공식에 따르자면 무의식은 억양이 없는 단어로 이루어진 언어일 것이다. 프로이트는 다음과 같이 말했다. "무의식 구조의 과정은 비시간적이다. 시간에 의해 지시되지 않으며 흐르는 시간에 의해 고쳐지지 않는다. 무의식과 시간은 전혀 관계가 없다"(Freud 1991b: 135). 무의식의 비시간성이 침입하면 펠런의 주장은 이중적 의미를 띠게 된다. 만약 펠런의 주장대로 퍼포먼스의 생애가 오직 현재에만 존재한다면, 그리고 무의식의 영역으로 빠져듦으로써 퍼포먼스의 현재성이 보장되는 것이라면, 여기서 무의식은 기억의 비시간적 현재 시제에 의해 작동되는 것이다. 이것이 바로 멜랑콜리아가 작동되면 반드시 회상에 잠기게 되는 이유 중 하나다. 모든 것에 항복하는 방편으로 기억한다는 것은 흐르는 시간으로부터 도주하기 위해 선택할 수 있는 매우 효과적인 방법인 것이다.

따라서 현재에 남아 있기 위해서는 먼저 기억 속으로 사라져야 한다. 멜랑콜리한 것은 기억 속으로 빠져들어야만 기억의 현재성 안에서 잃어버린 대상이 보존된다는 것을 잘 알고 있다. 이러한 보존이 변위, 억압, 응축, 정화와 같은 무의식의 작동을 견뎌내야 하는 것이라 하더라도 말이다. 이런 관점에서 볼 때 펠런의 퍼포먼스의 존재론은 멜랑콜리한 정동이 지배하고 있는 춤의 존재론과 유사한 점이 있다. 멜랑콜리한 정동은 펠런의 「퍼포먼스의 존재론」이라는 글에서 이미 이론화의 가능성을 제시했음에도 불구하고 사실 춤의 역사에서

는 아직 이론화되지 않은 부분이다(Phelan 1993). 따라서 나는 멜랑콜리한 정동에 대한 이론화 작업이 가져올 수 있는 결과에 대한 한 가지 가능성을 다음과 같이 제안하고자 한다. 안무의 근대성을 끝낸다는 것은 안무적인 것을 멜랑콜리한 것과 연결하는 정서적 프로젝트를 끝내는 일이다. 이는 현재를 즉각적인 "지금"에 동화시키는 소실점의 중심에 있는 시간성을 끝내는 일이다.

　앞 장에서 살펴보았듯이 멜랑콜리아의 작동을 끝내려면 소실점에서 벗어나야 한다. 그런데 이것은 윤리적인 어려움을 동반하는 일이다. 앞서 베라 만테로가 조세핀 베이커를 소환하는 작업을 설명하면서 제안했듯이 만약 멜랑콜리아가 근대성의 조건이라면, 혹은 멜랑콜리아가 주체화라는 근대성의 주요 프로젝트 중 하나라면 최근의 비판적 인종 이론이 환기시키는 한 가지 사실을 반드시 기억해야 한다. 그것은 근대성의 주체는 인종차별적 장 안에서 멜랑콜리아를 통해 정동들을 교환해왔다는 사실이다. 이러한 교환은 멜랑콜리아를 주체성으로 또한 정치적 주체로 받아들일 수 있는 가능성을 나타낸다. 멜랑콜리아를 통해 특정한 병적인 주체성들과 그것의 구성적이며 관계적인 맹목성이 고정되기도 하지만 동시에 그것을 통해 기억의 윤리학과 식민주의 이후 정동들의 교환이 허락되기도 했다. 최근 퀴어 이론이나 비판적 인종주의 연구에서 주목하는 것은 특정한 방식의 망각을 통해 어떻게 특권화 과정과 폭력이 지속될 수 있는지에 관한 문제다. 예를 들어, 호세 무뇨즈는 그의 작업을 통해 비록 그 흔적은 남아 있지 않으나 폭력에 숨 막혀 했던 이들과 증오스러운 무지와 치

명적인 방치 아래 고통당한 이들을 기억해야 하는 이유에 대해 통렬하게 지적해왔다(Muñoz 1999). 이런 맥락에서 멜랑콜리한 입장은, 아감벤의 용어로 다시 말해 멜랑콜리아 프로젝트는 저항하는 주체성과 불가분하게 연결되어 있다. 이것이 바로 줄리아 크리스테바가 지적한 "우울증의 형이상학적 투명성"인 것이다.

그렇다면 안무의 정치적 존재론에 대한 질문과 소실점에 구속되기를 거부하는 춤의 시간성에 대한 질문은 망각과 기억 사이에 있는 선택의 문제로 이해되어서는 안 될 것이다. 다시 말해 우리가 질문해야 하는 것은 망각하지 않는다는 것을 멜랑콜리의 병적인 영향으로부터 어떻게 분리해낼 것인가에 대한 문제다. 이러한 질문을 통해 우리는 정서적인 것과 이론적인 것, 정치적인 것과 안무적인 것을 결합하고 사라질 운명에 처해 있다고 여겨지는 기존의 춤의 시간성에 대해 다르게 생각하고 경험할 수 있는 가능성을 생산할 수 있는 것이다. 이 장을 시작할 때 인용했던 들뢰즈의 충고처럼, 이는 존재와 존재-현전을, 사라짐과 비가시성을, 과거와 기억을 혼동하지 않는 것이다.

이런 맥락에서 나는 비정신분석학적인 모델에 기반하는 시간성의 개념들이 유용할 수 있다고 생각한다. 예를 들어 베르그손이 『물질과 기억』에서 발전시킨 기억의 특수한 시간성이나 지각에 대한 개념이 그것이다. 베르그손의 개념은 과거를 구성하는 것과 기억을 구성하는 것을 재구성한다. 베르그손은 "과거는 행위를 더 이상 하지 않는 것"이라 정의한다(Bergson 1991: 68). 이 주장을 이해하려면 "행위"를 그것이 수행되는 순간

즉각적으로 가시화되는 어떤 동작으로 이해하는 틀을 벗어나야 한다. 베르그손에 의하면, 어떤 행위가 효과와 정동을 계속해서 생산해낸다면 그것은 현재에 머무는 것이다. "행위"가 있는 한 그곳에는 "되기"가 있다. 베르그손에게 현재에 존재하는 모든 것은 "되기"이고 과거에 속한 것만이 "무엇이다"와 같은 현재형으로 표현될 수 있는 것이다. 다시 말하면 베르그손에게 "과거는 순수한 존재론이다"(Deleuze 1988: 56).

3장에서 나는 파울 실더가 어떻게 단수형의 몸의 개념을 넘어서려 했는지 논의했다. 여기서 단수형의 몸의 개념은 몸의 경계를 피부의 표면에 한정짓고 공간적으로나 시간적으로나 그것이 나타나는 즉각적인 장소에 몸이 종속되어 있다는 인식을 지칭한다. 실더는 이러한 단수형의 몸의 개념을 시간과 공간 안에서 펼쳐지는 다양체로서의 신체-이미지 즉 원심적 개념으로 대체하고자 했던 것이다. 베르그손의 시간 개념에서 우리는 이와 유사한 의지를 읽을 수 있다. 베르그손은 만약 어떠한 행동의 효과들이 남아 있다면(언제 처음 그 행동이 시작되었든 상관없이) 우리는 그곳에서 현재와 대면하게 된다고 주장한다. 만약 과거의 순수한 수동성이 존재론과의 대면을 의미한다면 보이거나 보이지 않거나, 손에 잡히거나 잡히지 않거나, 물리적이거나 형이상학적이거나, 언어적이거나 본능적이거나 상관없이 우리를 휘젓거나 우리로 하여금 휘젓게 하는 그 어떤 것도 '되기'로 이해되는 현재를 구성하는 것이다. 베르그손의 현재에 대한 개념은 되돌릴 수 없는 "지금"이 연속적으로 펼쳐지면서 만들어내는, 되돌릴 수 없는 유일무이한 즉각성을 바탕으로 하는 멜랑콜리한 시간 개념에 종속된 현재

결론 291

에 대한 제한된 이해에 도전하고 있다.[4] 들뢰즈는 베르그손의 시간 개념을 설명하면서 "즉각적인 것의 연속에 시간을 사라지게 하는 것 이상의 기능은 없다"라고 말했다. 왜냐하면 "시간은 즉각적인 것의 반복에서만 작동하는 통합 안에서만 구성되기" 때문이다. 또한 "이러한 통합은 연속적이며 독립적이고 즉각적인 것을 또 다른 것으로 수축시킨다. 그럼으로써 체험된 현재 혹은 살아내고 있는 현재를 구성한다"(Deleuze 1994: 70). 현재는 지금이라는 것에 투여하는 것으로부터 벗어나 새롭게 열리게 되는 것이다.

되돌릴 수 없는 "지금"의 흐름에 자신의 시간성을 일치시키는 멜랑콜리한 프레임은 결과적으로 춤을 현재에 머무르게 하는 데 실패했다. 현재에 머무르지 못하기에 춤은 어떤 과거도 어떤 미래도 가질 수 없었다. 베르그손의 시간성, 물질 그리고 기억의 개념이 제안하는 것은 덧없는 "지금"이라는 멜랑콜리아로부터 현재 속에 있는 존재가 탈출할 수 있게 하는 것이다. 베르그손 덕분에 현재는 더 이상 "지금"과 동일한 것이 아니다. 현재는 행동, 정동 그리고 효과들 속에 펼쳐져 있는 것이다. 그리고 그것은 "지금"이라는 순간의 바깥에 놓여 있다. 들뢰즈는 다음과 같이 설명한다.

> 과거와 미래는 전제된 현재적 순간으로부터 구별되는 즉각성을 명시하지 않는다. 그 대신 현재가 즉각성의 수축이라는 한에서 현재라는 차원 자체를 의미하는 것이다. 현재는 과거에서 미래로 가기 위해 자신의 바깥으로 나갈 필요가 없다. (Deleuze 1994: 71)

코레오그래피란 무엇인가

현재가 확대된다는 것은, 나아가 현재가 증식된다는 것은 우리가 살아 있기에 가능한 것이다. 들뢰즈는 베르그손 안에서 살아 있다는 것 덕분에 "현재"를 조건짓는 정관사의 죽음을 확인한다. 살아 있다는 것은 유일한 현재the present가 아닌 현재들presents을 의미하고 드러낸다. 살아 있다는 것은 "두 가지의 연속적인 현재가 제3의 현재와 동시에 발생할 수 있는 가능성"을 드러내는 것이다(Deleuze 1994: 77). 이 또 다른 현재와 동시에 발생하는 다른 현재들은 각각의 현재가 수축시키는 "즉각적인 것의 수에 따라 확장"되는 것과 다름이 없는 것이다(Deleuze 1994: 77).

　　수축은, 모든 신체를 확인한다는 것은, 시간성을 수축하는 방식으로서 모든 주체화는, 통합을 창조하고 증가시키는 것은, 다시 말해, 근본적으로 현재의 증식으로 구성되는 살아 있는 것을 창조하고 증가시킨다는 것은 다른 방식 안에서, 다른 벡터들과 강도들, 정동들에 의해 현재와 미래를 향해 확대되는 것이다. 이러한 시간성에 비운동적인 요소가 있는 것은 우연이 아니다. 여기서 이 책의 핵심 개념인 "움직이는 존재"와 연결된 근대성의 안무적 멜랑콜리아 프로젝트와 관련해 내재적 비판을 발견할 수 있을 것이다. "세상에 존재하는 방식"으로서의 현재들의 증식을 근본적으로 받아들이기 위해서는 특정한 순간에 일어나는 정지는 필수적이다.

　　생물체의 현재가 지속되는 기간은, 혹은 생물체의 다양한
　　현재들의 지속 기간은 그것의 사색하는 영혼의 수축 범위에
　　따라 다르다. 다시 말해, 피로는 사색의 실제적인 요소다. 따라서

결론　　　　　　　　　　　　　　　　　　　　　　293

아무것도 하지 않는 자가 스스로를 가장 피곤하게 한다고

말할 수 있다. (Deleuze 1994: 77)

행해지는 바로 그 순간 사라지는 현재의 개념으로서의 소실점
에서 작동되었던 춤의 시간성에 베르그손과 들뢰즈의 확대된
현재의 개념이 적용될 때 무슨 일이 일어나는가? 여기서는 영
원히 놓칠 수밖에 없는 "지금"이라는 개념은 작동할 수 없다.
현재는 모든 종류의 정지된 행위 안에서 발견되는 것이다. 주
어진 순간 그곳에 있어서는 안되는 것들이 모두 작동한다는
것은, 과거와 미래를 향해 현재가 확대된다는 것은, 나아가 과
거와 미래의 공존은 죽은 자를 위한 정치학을 위해, 혹은 이
미 상실된 현재가 끊임없는 운동성에 접근하기 위해 필수적인
기억의 윤리적 가능성을 끊임없이 찾을 수 있게 하며, 병적인
멜랑콜리아의 힘들을 떨쳐버리고 유령적인 것을 확인할 수 있
게 한다. 베라 만테로가 조세핀 베이커를 불러내는 작업에서처
럼 병적인 멜랑콜리아의 힘들이 사라질 때 시간의 심연의 경계
에 서 있는 기쁨을 만끽할 수 있다. 춤과 퍼포먼스에서 시간과
공간을 넘어 활동하며 피로와 사색 덕분에 접근 가능한 증식
하는 현재들은 언제나 새로운 감각과 지각 그리고 기억을 작
동시킨다. 이를 통해 정동들은 더 이상 한때는 일어났지만 "잃
어버린 시간" 속으로 사라지지 않고, 지속해서 생겨나기를 고
집하는 친밀감과 연결된다.
　　친밀감은 소실점에서 춤으로부터 도망가는 동시에 기억
의 윤리성을 간직하고 있는 시간성에 대한 생성적인 이론적,
현상학적 정동이다. 베르그손은 이러한 시간성을 "지속"이라

고 불렀다. "베르그손적인 지속은 이어짐에 의해서라기보다는 공존에 의해 정의된다"(Deleuz 1988: 60). 특정하게 설정된 시간성에 묶인 채로 이러한 공존은 "주어진 퍼포먼스 안에서 어떻게 시간성의 구성단위가 순환되는지 추적하는 무용 연구" 혹은 "환경이 내포하는 우발성에 대한 이론"의 생산을 가능케 한다(Martin 1998: 209). 춤의 시간성에서 복합적인 시간성의 공존을 추적하는 것은, 춤의 퍼포먼스에서 복수의 현재를 발견하는 것은, 춤의 멜랑콜리한 운명으로부터 혹은 미시적인 "지금"이라는 함정에서 현재를 확대하는 일은, 현재를 정지 행위로 확대하는 일은, 지속의 친밀성을 드러내는 이 모든 일은 이론적으로 그리고 정치적으로 대안적인 정동들을 제안하고 생산한다. 이를 통해 무용학은 소실점에 있는 멜랑콜리한 덫으로부터 스스로 벗어날 수 있을 것이다.

제롬 벨, ‹마지막 퍼포먼스›(1998).
사진 제공: Herman Sorgeloos, Jérôme Bel

1. 나는 「새겨 넣는 춤Inscribing Dance」이라는 글에서 이 역동성에 대해 논의한 바 있다(Lepecki 2004).
2. Agamben 1993: 11~21을 보라.
3. 4장을 참고하라.
4. 펠런은 "퍼포먼스가 '지금'에 대해 제기하고 있는 매우 심도 있는 질문들이 이 문화에서 가치 있게 여겨지는 일은 아주 드물다(이것이 '지금'이 카메라에 의한 기록 행위나 비디오 아카이브에 의해 지지되고 보충되고 있는 이유다)"라고 했다(1993: 146). 그러나 베르그손에 의하면 이러한 질문은 뒤집혀야 하는데 왜냐하면 '지금'은(이것이 시간적 지금이라면) 결코 지나가는 찰나의 것으로 축소될 수 없기 때문이다. 찰나는 수량이지만 시간은 질에 관한 문제다.

코레오그래피란 무엇인가

옮긴이의 말
코레오그래피란 무엇인가?

이 책은 미국 뉴욕대학교 퍼포먼스학과 교수인 안드레 레페키의 *Exhausting Dance: Performance and the Politics of Movement*의 우리말 번역본이다. 2006년에 출판된 이 책은 1990년대 말부터 유럽 무용계에 등장하기 시작한 제롬 벨, 자비에르 르 루아, 베라 만테로와 같은 안무가들의 실험에 대한 최초의 영문 개괄서다.[1] 특히 이 책에서 레페키는 기존의 무용학이라는 학제적 테두리를 넘어 이들 안무가들의 작업을 대륙철학의 첨예한 질문들 속에 위치시켜 새로운 비판적 무용학의 가능성을 제시하고 있는데, 본 번역서를 통해 우리의 상황에 의미 있는 화두가 던져지기를 기대한다.

레페키의 주요 관점을 간략하게나마 소개하기에 앞서 우선 우리말 번역본에서 '소진되는 춤'이라는 원제를 뒤로 하고 '코레오그래피란 무엇인가'라는 다른 제목을 사용한 이유에 대해 밝혀야 할 것 같다. 또한 안무라고 번역될 수 있는 단어를 굳이 코레오그래피라는 외래어로 표기하기로 한 이유도 설명해야 할 것이다. 코레오그래피라는 외래어를 제목에 그대로 쓰기로 한 이유는 이것이 안무라는 단어로는 표현할 수 없는 중요한 의미를 드러내기 때문이다. 또한 코레오그래피라는 단어가 함축하고 있는 의미를 강조함으로써 레페키가 주장하는 '소진되는 춤'의 의미가 좀 더 쉽게 전달될 수 있다고 생각했기 때문이다.

'Choreo-graphie'는 '몸'과 '쓰다'라는 라틴어 단어가 합성

된 조어다. 다시 말해 코레오그래피라는 단어 자체가 이미 이것이 자연발생적인 현상을 드러내고 있는 것이 아니라 특정한 전략적 목적을 위해 누군가가 발생시킨 사건임을 지칭하고 있다. 코레오그래피가 지칭하고 있는 사건을 추적하며 레페키는 16세기 말 출판된 『오케소그래피』의 저자인 투아노 아르보가 기술하고 있는 카프리올이라는 가상의 인물과의 대화에 주목한다. 이 책에서 카프리올은 "나귀의 머리와 돼지의 가슴을 가졌다"는 비난을 받지 않기 위해 춤의 대가이자 자신의 수학 선생님이었으며 자신과 같이 변호사이고 또한 예수회 신부이기도 한 아르보에게 춤을 전수받고자 한다. 그때 아르보는 근대적 무용의 존재론을 결정짓는 중요한 화두를 꺼내는데 그것은 바로 무용의 아카이브에는 아무것도 남는 것이 없다는 사실이다. 멜랑콜리아. 붙잡을 수 없는 '지금 여기'에 대한 서양 근대성의 병적인 집착을 예견하고 있는 아르보의 춤의 존재론에 대한 카프리올의 요청은 다음과 같다.

> "당신의 춤을 기록하셔서 저로 하여금 당신의 예술을 배우게 하소서. 이로써 당신은 당신의 젊음과 다시 만난 것처럼 느낄 것입니다." (66쪽)

아르보와 카프리올 사이의 이 대화는 춤을 쓰는 행위, 즉 춤이 안무로 전환되는 중요한 사건의 시작이었다. 춤에서 안무로의 전환. 이 시기는 서양의 근대성이라는 정치적 프로젝트에서 춤이 특정한 주체성(지치지 않고 계속해서 움직이고 나아가는 주체)의 생산을 담당하기 시작하는 시기와 일치한다. 여

코레오그래피란 무엇인가

기서 우리는 이러한 근대의 특정한 주체성이 안무라는 기술을 통해 어떻게 생산되는지 좀 더 구체적으로 살펴볼 필요가 있다. 스승의 부재에도 불구하고 스승이 그의 젊음과 영원히 결합될 수 있다는, 카프리올이 암시한 몸으로 쓰는 행위가 가능하게 하는 것은 만질 수 있는 신체의 경계를 기준으로 하고 있는 전통적 주체 개념을 넘어 부드럽게 혹은 잔인하게 흐르는 일직선의 시간 개념을 뒤흔들고 방해하는 유령적 존재론이었다. 이제 몸으로 쓰기라는 특수한 근대적 기술로 인해 제자의 몸은 스승의 부재에도 스승의 몸과 결합될 수 있었다. 그에 따라 제자의 몸은 (명령하는 주체의 부재에도 불구하고) 명령에 따라 움직이며 억압적이며 훈육적인 작동 방식 안에 포섭되었다. 이것이 바로 서양의 근대성이라는 특정한 주체성 생산 프로젝트에 균열을 가하고자 하는 최근의 비판적 시도들이 안무적 몸을 해체하는 현대 무용에 주목하는 이유 중 하나다. 그리고 이 지점에서 앞에서 언급한 안무가들의 소진된 춤이 비판적 영토를 확보하게 되는 것이다.

여기서 내가 레페키의 주장에 덧붙이고 싶은 것은 이들 안무가들이 단순히 근대성 안에서 구축된 안무적인 몸을 배제함으로써 비판적 영토를 확보한 것이 아니라는 사실이다. 물론 이들의 안무적 실험에서 (더 높이 더 가볍게 움직이는) 기존의 안무적인 몸을 볼 수 없고 이로 인해 이들의 작업은 2000년대 이후 '비무용non-dance' 혹은 '개념 무용'으로 프레임되기 시작했다. 하지만 자비에르 르 루아가 지적했듯 개념 없이 작업하는 안무가는 없다.[2] 새로운 예술적 실천을 일직선적인 시간 개념에 기초하는 역사주의적 관점 안에 위치시키려는 시

도는 안무가 가지고 있는 가장 급진적인 가능성, 즉 '몸'(서양 철학 전통에서 이성과 반대되는 의미를 가진)으로 '쓴다'(서양 철학 전통에서 이성적인 행위)라는 사건의 급진성을 이해하지 못하는 것이다. 레페키가 말하는 소진된 춤은 미술사적 서술 구조에서 소실점적인 역할을 담당하고 있는 역사적 아방가르드와 그들의 후계자들인 1960년대의 제도비판주의의 '거부' 전략과 분명한 차이점이 있다.

물론 레페키가 이 책에서 연구하는 대상은 1990년대 이후 활동하기 시작한 유럽 출신 안무가들만이 아니다. 그린버그 식의 분류법으로 안무가에 속하지 않는 윌리엄 포프엘과 같은 동시대 시각예술가를 비롯해 1960년대 뉴욕 아방가르드 미술계의 대표 주자 중 한 사람인 브루스 나우먼 등의 작가를 포함시키면서 레페키는 전통적인 무용학의 학제적 경계를 넘고자 한다. 여기서 옮긴이가 주목하는 것은 레페키의 이러한 시도가 퍼포먼스학이라는 새로운 학제의 지향점과 유사성이 있다는 사실이다. 퍼포먼스 이론가 1세대인 리처드 셰크너가 설립한 뉴욕대학교의 퍼포먼스학과는 사실 문학의 지배 아래 있었던 연극의 복종적 위치에 대한 비판에서 출발했다.[3] 연극이 문학의 재현 도구로서가 아니라 '지금 여기'에서 펼쳐지는 퍼포먼스라는 차별성을 강조하면서 시장의 필요에 민첩한 미국 아카데미의 협조 아래 퍼포먼스학이라는 새로운 영토를 개척한 것이다. 하지만 이러한 퍼포먼스학이 기초하고 있는 "확장된 예술"이라는 개념이 결국은 대안적 영토를 생산하지 못하고 미술사-기계의 영향력 아래 기존 제도에 포섭되어 하나의 장르를 대변하고 있는 상황에서 나는 퍼포먼스학의 출

현을 비판적으로 생각해봐야 한다고 지적하고 싶다.[4] 또한 퍼포먼스학이라는 새로운 영토에 정당성을 부여하는 '지금 여기'라는 개념이 결국은 서양 근대성의 병적인 멜랑콜리아라는 감성에 기초하고 있다는 사실은 퍼포먼스학의 가장 근본적인 패러독스라고 생각한다.

따라서 기존의 미술사 제도에 편입시키려는 시도나 퍼포먼스학이라는 새로운 학제의 영역을 개척하려는 시도보다 나는 이들의 안무적 실험들에서 사용되는 '전략'에 초점을 맞추는 것이 비판적 무용학을 위해 필요하다고 생각한다. 이들 안무가들의 소진된 춤들은 춤에서 안무로의 전환이라는 사건을 다시금 주목했다. 왜냐하면 이들은 춤에서 안무로의 전환 자체가 억압된 신체를 생산하는 것이 아니라고 생각하기 때문이다. 이들의 안무적 실험들은 안무라는 기제를 가지고 특정한 <u>인식론적 게임</u>을 작동시킴으로써 억압적 신체를 생산하는 기술로써 사용되었던 안무를 역으로 새로운 주체성을 생산하는 기술로 새롭게 사용할 수 있다는 사실을 증명하고 있다. 이러한 이들의 전략은 역사적 아방가르드와 1960년대 제도비판주의자들의 '거부'와는 뚜렷이 다른 방향성을 가지는데 이들의 거부가 밖을 향하고 있다면 현대 안무적 실험의 전략은 안을 향해 혹은 안에서부터 출발한다. 나는 이것이 데리다주의자들의 해체의 전략과 유사하다고 생각한다. 데리다주의자들의 해체는 기존의 텍스트를 좀 더 가까이, 좀 더 세심하게 다시 읽는 것에서부터 출발한다. 이를 통해 묵과되었던, 전제되었던 특정 위계질서에 숨겨진 욕망을 폭로하고 그 한계를 드러내고 그것의 상대적인 효과를 이용해 기존 체제의 내부

옮긴이의 말

붕괴를 기도한다. 이것은 이항대립적 '거부'도 아니고 모든 것을 포섭하려는 '확대'도 아니다. 해체는 사건을 발생시키는 행위로서의 쓰기다.

현대 안무적 실험에서 몸으로 쓰기라는 특수한 기술을 통해 해체되는 것은 단일한 주체로서의 저자 개념이다. 이들은 억압적이며 훈육적인 신체의 탄생을 위해 (스승의 부재에도 불구하고) 사용되었던 글쓰기의 유령적 효과를 역이용해 안무를 저자를 넘어서 작동하는 텔레커뮤니케이션 효과로 재구성하고 있다. 1971년 데리다가 「서명 사건 문맥」이라는 글에서 논의한 글쓰기의 텔레커뮤니케이션 효과란 글쓰기가 글쓰기로 존재하려면 저자와 수신자 모두 부재한 상태에서도 작동해야 한다는 주장이었으며 이는 로고스중심주의의 서양 형이상학의 근본을 붕괴시키는 일이었다.

근대적 저자를 해체하는 이러한 전략은 현대 안무적 실험들이 멜랑콜리아라는 서양 근대성의 병적 징후를 다루는 방법에서도 드러난다. 레페키는 이 책에서 포르투갈 출신의 안무가 베라 만테로의 작업을 소개하면서 만테로가 어떻게 지금 여기에 집착해온 서양 근대성의 멜랑콜리아적 병적 징후를 "부당하게 묻힌 신체들"을 호명하기 위해 역이용했는지 논의하고 있다. 만테로가 멜랑콜리아를 역이용하고 있는 전략은 전에 없었던 새로운 것을 창조함으로써 가능한 것이 아니라 기존의 억압의 도구로 사용되었던 전제들, 효과들, 기술들을 해체하고 새로운 관계성을 부여함으로써 가능한 것이다. 더 이상 혁명이 가능하지 않은 시대에, 더 이상 새로움이라는 상품이 자극성을 유지하지 못하는 시대에 이들 안무적 실천이 보여주고 있는

안으로부터의 전략은 제도적 예술이라는 테두리를 넘어 모든 분야에서 주목할 필요가 있다고 생각한다. 이제 저항은 부드럽게 흐르던 기존의 관계망을 복잡하게 하는 것이다.

이 책을 번역하기로 하고 출판되기까지 벌써 2년이라는 시간이 지났다. 박사 학위 논문을 쓰면서 번역한다는 일이 생각보다 만만한 일은 아니었다. 프로젝트가 중간에 여러 번 멈출 때마다 도움을 주셨던 현실문화연구 김수기 선생님의 지지와 허원 편집자의 수고 덕분에 여기까지 올 수 있었다. 두 분에게 고마운 마음을 전하고 싶다. 마지막으로 번역의 전 과정을 적극적으로 도와주신 책의 저자 레페키 교수님께도 감사와 존경의 마음을 전한다.

문지윤

1. 레페키의 책이 출판된 해에 독일에서 Gerald Siegmund의 *Abwesenheit: Eine performative Ästhetik des Tanzes. William Forsythe, Jérôme Bel, Xavier Le Roy, Meg Stuart*가 출판되었고, 그보다 앞서 2002년에 Pirkko Husemann이 독일어로 *Ceci est de la danse: Choreographien von Meg Stuart, Xavier Le Roy und Jerome Bel*을 출판했다.

2. Le Roy, X., J. Burrows and F. Ruckert (2004) "Meeting of Minds," *Dance Theatre Journal*, 20, 10.

3. 리처드 셰크너가 이끄는 뉴욕대학교의 연극학과 안에서 퍼포먼스 연구는 1970년대에 시작되었으나 퍼포먼스학과라는 독립적인 이름을 얻은 것은 1980년대에 이르러서다.

4. 미국 아카데미의 '확장된 예술의 경계'라는 개념이 한국에서는 다원예술이라는 단어로 통용되고 있다.

참고문헌

Agamben, G. (1993) *Stanzas: Word and Phantasm in Western Culture*,
　　Minneapolis: University of Minnesota Press.

Althusser, L. (1994) "Ideology and Ideological State Apparatuses," in
　　Zizek, S. (ed.) *Mapping Ideology*, New York: Verso, 93~140.

Arbeau, T. (1966) *Orchesography: A Treatise in the Form of a Dialogue
　　Whereby All Manner of Persons May Easily Acquire and Practise the
　　Honourable Exercise of Dancing*, New York: Dance Horizons.

Ariès, P. (1974) *Western Attitudes toward Death: From the Middle Ages to the
　　Present*, Baltimore: Johns Hopkins University Press.

—— (1977) *L'Homme devant la mort*, Paris: Éditions du Seuil.

—— (1982) *The Hour of Our Death*, New York: Vintage Books.

Austin, J. L. (1980) *How to Do Things with Words*, New York and
　　Oxford: Oxford University Press.

Bachelard, G. (1994) *The Poetics of Space*, Boston: Beacon Press.

Badiou, A. and P. Hallward (2001) *Ethics: An Essay on the Understanding
　　of Evil*, London and New York: Verso.

Banes, S. (1987) *Terpsichore in Sneakers*, Middletown: Wesleyan
　　University Press.

—— (1989) "Terpsichore Combat Continued," *The Drama Review*,
　　33, 4 (Winter), 17~18.

—— (1993) *Greenwich Village 1963: Avant-Garde Performance and
　　the Effervescent Body*, Durham and London: Duke University Press.

—— (1995) *Democracy's Body: Judson Dance Theater, 1962–1964*,
　　Durham and London: Duke University Press.

Banes, S. and M. Baryshnikov (2003) *Reinventing Dance in the 1960s:
　　Everything Was Possible*, Madison: University of Wisconsin Press.

Banes, S. and S. Manning (1989) "Terpsichore in Combat Boots,"
　　TDR, 33, 1 (Spring), 13~16.

Barker, F. (1995) *The Tremulous Private Body: Essays on Subjection*,
　　Ann Arbor: University of Michigan Press.

Barthes, R. (1985) *The Responsibility of Forms: Critical Essays on Music*,

Art, and Representation, New York: Hill & Wang.

—— (1989) *The Rustle of Language*, Berkeley: University of California Press.

Bel, J. (1999) "I Am the (W)Hole between Their Two Apartments," *Ballett International/Tanz Actuell Yearbook*, 36~37.

Benjamin, W. (1986a) "On Language as Such and on the Language of Man," in P. Demetz (ed.) *Reflections*, New York: Schocken Books, 314~32.

—— (1986b) "Paris, Capital of the Nineteenth Century," in P. Demetz (ed.) *Reflections*, New York: Schocken Books, 146~62.

—— (1996) "Painting and the Graphic Arts," in M. Jennings (ed.) *Walter Benjamin: Selected Writings, 1913~1926*, Cambridge and London: The Belknap Press of Harvard University Press, 82.

—— (1999) *The Arcades Project*, Cambridge and London: The Belknap Press of Harvard University Press.

Berliner, B. (2002) *Ambivalent Desire: The Exotic Black Other in Jazz-Age France*, Amherst: University of Massachusetts Press.

Bessire, M. (ed.) (2002) *William Pope.L: The Friendliest Black Artist in America*, Cambridge: MIT Press.

Bhabha, H. (1994) *The Location of Culture*, London and New York: Routledge.

—— (2002) "On Mimicry and Man: The Ambivalence of Colonial Discourse," in P. Essed and D. T. Goldberg (eds) *Race Critical Theory*, Malden: Blackwell.

Bois, Y.-A. and R. E. Krauss (1997) *Formless: A User's Guide*, New York: Zone Books.

Borer, A., J. Beuys and L. Schirmer (1996) *The Essential Joseph Beuys*, London: Thames & Hudson.

Bourdieu, P. (1991) *The Political Ontology of Martin Heidegger*, Stanford: Stanford University Press.

Brandstetter, G., H. Völckers, B. Mau and A. Lepecki (2000) *Remembering the Body*, Ostfildern-Ruit: Hatje Cantz.

Brennan, T. (2000) *Exhausting Modernity: Grounds for a New Economy*, London and New York: Routledge.

Browning, B. (1998) *Infectious Rhythm: Metaphors of Contagion and the Spread of African Culture*, New York: Routledge.

Bruggen, C. van (1988) *Bruce Nauman*, New York: Rizzoli.

Burt, R. (1998) *Alien Bodies*, London and New York: Routledge.

Burton, R. (2001) *The Anatomy of Melancholy*, New York: The New York Review of Books.

Burt, R. (2003) "Memory, Repetition and Critical Intervention: The Politics of Historical Reference in Recent European Dance Performance," *Performance Research*, 8, 2 (June), 34~41.

Butler, J. (1993) *Bodies That Matter: On the Discursive Limits of "Sex,"* London and New York: Routledge.

—— (1997a) *The Psychic Life of Power: Theories in Subjection*, Stanford: Stanford University Press.

—— (1997b) *Excitable Speech: A Politics of the Performative*, New York: Routledge.

Carr, C. (2002) "In the Discomfort Zone," in M. Bessire (ed.) *William Pope.L: The Friendliest Black Artist in America*, Cambridge: MIT Press, 48~53.

Carr, D. (1986) *Time, Narrative, and History*, Bloomington: Indiana University Press.

Carter, P. (1996) *The Lie of the Land*, Boston and London: Faber & Faber.

Cheng, A. A. (2001) *The Melancholy of Race*, Oxford and New York: Oxford University Press.

Copeland, R. and M. Cohen (eds) (1983) *What Is Dance?*, Oxford: Oxford University Press.

Corbin, A. (1986) *The Foul and the Fragrant: Odor and the French Social Imagination*, Cambridge: Harvard University Press.

Crimp, D. and L. Lawler (1993) *On the Museum's Ruins*, Cambridge: MIT Press.

Cross, S. (2003) "Bruce Nauman: Theaters of Experience," in S. Cross (ed.) *Bruce Nauman: Theaters of Experience*, New York: Guggenheim Museum Publications, 13~21.

Courtine, J.-F. (1991) "Voice of Consciousness and Call of Being" in E. Cadava, P. Connor and J.-L. Nancy (eds) *Who Comes After the*

코레오그래피란 무엇인가

Subject?, London and New York: Routledge, 79~93.

Cunningham, M. (1997) "Space, Time and Dance," in M. Harris (ed.) *Merce Cunningham: Fifty Years*, New York: Aperture.

Debord, G. (1994) *The Society of the Spectacle*, New York: Zone Books.

Delanty, G. (2000) *Modernity and Postmodernity: Knowledge, Power and the Self*, London: Sage.

Deleuze, G. (1988) *Bergsonism*, New York: Zone Books.

—— (1994) *Difference and Repetition*, New York: Columbia University Press.

—— (1995) *Negotiations*, New York: Columbia University Press.

—— (1997) *Essays Critical and Clinical*, Minneapolis: University of Minnesota Press.

Deleuze, G. and F. Guattari (1983) *Anti-Oedipus*, Minneapolis: University of Minnesota Press.

—— (1987) *A Thousand Plateaus: Capitalism and Schizophrenia*, London: Athlone Press.

—— (1994) *What Is Philosophy?*, New York: Columbia University Press.

Derrida, J. (1978) *Writing and Difference*, Chicago: University of Chicago Press.

—— (1981) "Economimesis," *Diacritics*, 11, 2~25.

—— (1986) *Margins of Philosophy*, Chicago: University of Chicago Press.

—— (1987) *The Truth in Painting*, Chicago: University of Chicago Press.

—— (1990) "Force of Law: The 'Mystical Foundation of Authority,'" *Cardozo Law Review*, 11, 919~1046.

—— (1994) *Specters of Marx: The State of the Debt, the Work of Mourning, and the New International*, New York: Routledge.

—— (1995) "Choreographies," in E. W. Goellner and J. S. Murphy (eds) *Bodies of the Text*, New Brunswick: Rutgers University Press.

Dexter, E. (2005) *Bruce Nauman: Raw Materials*, New York: Abrams.

Diamond, E. (1997) *Unmaking Mimesis*, London and New York: Routledge.

Didi-Huberman, G. (1998) *Phasmes: Essais sur l'apparition*, Paris: Les Éditions de Minuit.

Dupré, L. (1993) *Passage to Modernity: An Essay in the Hermeneutics of Nature and Culture*, London and New Haven: Yale University Press.

참고문헌

Eng, D. L. and S. Han (2003) "A Dialogue on Racial Melancholia," in D.
L. Eng and D. Kazanjian (eds) *Loss*, Berkeley and London:
University of California Press, 343~71.

Falvey, D. (2004) "Patron Sues over Show's 'Obscenity,'" *Irish Times*, 5.

Fanon, F. (1967) *Black Skin, White Masks*, New York: Grove Press.

Feldman, A. (1994) "From Desert Storm to Rodney King via ex-
Yugoslavia: On Cultural Anesthesia," in N. Seremetakis (ed.) *The
Senses Still: Perception and Memory as Material Culture in Modernity*,
Chicago: University of Chicago Press, 87~107.

Ferguson, H. (2000) *Modernity and Subjectivity: Body, Soul, Spirit*,
Charlottesville and London: University Press of Virginia.

Fernandes, C. (2002) *Pina Bausch and the Wuppertal Dance Theater: The
Aesthetics of Repetition and Transformation*, New York: P. Lang.

Feuillet, R.-A. (1968) *Chorégraphie: Ou l'art de décrire la danse*, New York:
Broude Bros.

Foster, S. L. (1996) *Choreography and Narrative: Ballet's Staging of Story and
Desire*, Bloomington: Indiana University Press.

Foucault, M. (1977) "Nietzsche, Genealogy, History," in D. F.
Bouchard (ed.) *Language, Counter-Memory, Practice*, Ithaca: Cornell
University Press.

―― (1997) *Ethics: Subjectivity and Truth*, New York: The New Press.

Franko, M. (1986) *The Dancing Body in Renaissance Choreography*,
Birmingham: Summa Publications.

―― (1993) *Body as Text, Ideologies of the Baroque Body*, Oxford:
Oxford University Press.

―― (1995) *Dancing Modernism/Performing Politics*, Bloomington:
Indiana University Press.

―― (2000) "Figural Inversions of Louis XIV's Dancing Body," in M.
Franko and A. Richards (eds) *Acting on the Past*, Middletown:
Wesleyan University Press.

―― (2002) *The Work of Dance: Labor, Movement, and Identity in the 1930s*,
Middletown: Wesleyan University Press.

Freud, S. (1958) "The Uncanny," in B. Nelson (ed.) *On Creativity and
the Unconscious*, New York: Harper & Row, 122~61.

———— (1991a) "Mourning and Melancholia," in P. Rieff (ed.) *General Psychological Theory*, New York: Simon & Schuster.

———— (1991b) "The Unconscious," in P. Rieff (ed.) *General Psychological Theory*, New York: Simon & Schuster.

Garafola, L. (ed.) (1997) *Rethinking the Sylph: New Perspectives on the Romantic Ballet*, Hanover and London: University Press of New England for Wesleyan University Press.

Gil, J. (1998) *Metamorphoses of the Body*, Minneapolis: University of Minnesota Press.

Goffman, E. (1959) *The Presentation of Self in Everyday Life*, New York: Doubleday.

Golden, T. (ed.) (1994) *Black Male: Representations of Masculinity in Contemporary American Art*, New York: Whitney Museum of American Art.

Gordon, A. (1997) *Ghostly Matters: Haunting and the Sociological Imagination*, Minneapolis: University of Minnesota Press.

Graham, D. and E. de Bruyn (2004) "Sound Is Material," *Grey Room*, 17, 108~17.

Grosz, E. (1994) *Volatile Bodies: Toward a Corporeal Feminism*, Bloomington: Indiana University Press.

Habermas, J. (1998) "Modernity – An Incomplete Project," in S. Hall (ed.) *The Anti-Aesthetic: Essays on Postmodern Culture*, New York: The New Press, 3~15.

Hall, S. (1996) "The After Life of Frantz Fanon: Why Fanon? Why Now? Why Black Skin, White Masks?" in A. Read (ed.) *The Fact Of Blackness*, Seattle: Bay Press.

Heathfield, A. and H. Glendinning (2004) *Live: Art and Performance*, New York: Routledge.

Heidegger, M. (1987) *Introduction to Metaphysics*, London and New Haven: Yale University Press.

———— (1993) *Basic Writings*, San Francisco: Harper & Collins.

———— (1996) *Being and Time: A Translation of Sein und Zeit*, Albany: SUNY Press.

Hintikka, J. (1958) "On Wittgenstein's 'Solipsism,'" *Mind*, 67, 88~91.

Hoghe, R. (1987) *Pina Bausch: Histoires de théâtre dansé*, Paris: L'Arche.

Holland, K. (2004) "Action against Dance Festival Fails," *Irish Times*, 34.

Hollier, D. (1992) *Against Architecture: The Writings of Georges Bataille*,
 Cambridge: MIT Press.

Horkheimer, M. and T. W. Adorno (1997) *Dialectic of Enlightenment*,
 London and New York: Verso.

Hutchinson, A. (1970) *Labanotation*, New York: Theatre Arts Books.

Jameson, F. (2002) *A Singular Modernity: Essay on the Ontology of the Present*,
 New York: Verso.

Jones, A. (1998) *Body Art/Performing the Subject*, Minneapolis: University
 of Minnesota Press.

Jowitt, D. (1988) *Time and the Dancing Image*, Berkeley: University of
 California Press.

Kaprow, A. and J. Kelley (2003) *Essays on the Blurring of Art and Life*,
 Berkeley: University of California Press.

Kisselgoff, A. (2000) "Partial to Balanchine, and a Lot of Built-In Down
 Time," *New York Times*, E6.

Krauss, R. E. (1981) *Passages in Modern Sculpture*, Cambridge: MIT Press.

Kraynak, J. (2003) *Please Pay Attention Please: Bruce Nauman's Words*,
 Cambridge: MIT Press.

Krell, D. F. (1988) "The Perfect Future: A Note on Heidegger and
 Derrida," in J. Sallis (ed.) *Deconstruction and Philosophy*, Chicago and
 London: University of Chicago Press.

Kristeva, J. (1989) *Black Sun: Depression and Melancholia*, New York:
 Columbia University Press.

Lacan, J. (1981) *The Four Fundamental Concepts of Psycho-Analysis*,
 New York: Norton.

Laplanche, J. and J.-B. Pontalis (1973) *The Language of Psychoanalysis*,
 New York: Norton.

Laurenti, J.-N. (1994) "Feuillet's Thinking," in L. Louppe (ed.) *Traces of
 Dance: Drawings and Notations of Choreographers*, Paris: Editions
 Dis Voir.

Lefebvre, H. (1991) *The Production of Space*, Cambridge and
 Oxford: Blackwell.

코레오그래피란 무엇인가

Lepecki, A. (2000) "Still: On the Vibratile Microscopy of Dance," in G.
 Brandstetter and H. Völckers (eds) *ReMembering the Body*, Ostfielder-
 Ruit: Hatje Cantz, 334~66.

Lepecki, A. (ed.) (2004) *Of the Presence of the Body: Essays on Dance and
 Performance Theory*, Middletown: Wesleyan University Press.

Le Roy, X. (2002) "Self-Interview 27.11.2000," in K. Knoll and F.
 Malzacher (eds) *True Truth About the Nearly Real*, Frankfurt:
 Künstlerhaus Mousonturm, 45~56.

Le Roy, X., J. Burrows and F. Ruckert (2004) "Meeting of Minds,"
 Dance Theatre Journal, 20, 9~13.

Limon, E. and P. Virilio (1995) "Paul Virilio and the Oblique,"
 Lusitania, 174~84.

Lott, E. (1993) *Love and Theft: Blackface Minstrelsy and the American
 Working Class*, London and New York: Oxford University Press.

Louppe, L. (1994) *Traces of Dance: Drawings and Notations of Choreographers*,
 Paris: Éditions DisVoir.

Lourenço, E. (1991) *O Labirinto da Saudade: Psicanálise Mítica do Destino
 Português*, Lisbon: Publicações Dom Quixote.

Mackenzie, J. (2000) *Perform or Else*, London and New York: Routledge.

Man, Paul de (1984) *The Rhetoric of Romanticism*, New York:
 Columbia University Press.

Manifesto for a European Performance Policy (2001) available online at
 http: //www.meeting-one.info/manifesto.htm.

Manning, S. (1988) "Modernist Dogma and 'Post-Modern' Rhetoric:
 A Response to Sally Banes' Terpsichore in Sneakers,"
 TDR, 32, 32~39.

—— (1993) *Ecstasy and the Demon: Feminism and Nationalism in the Dances
 of Mary Wigman*, Berkeley: University of California Press.

—— (2004) *Modern Dance, Negro Dance: Race in Motion*, Minneapolis:
 University of Minnesota Press.

Martin, J. (1972) *The Modern Dance*, New York: Dance Horizons.

Martin, R. (1998) *Critical Moves*, Durham and London: Duke
 University Press.

Marx, K. and F. Engels (1969) *Selected Works*, Vol. I, Moscow:

Progress Publishers.

Merleau-Ponty, M. (1968) *The Visible and the Invisible*, Evanston: Northwestern University Press.

Mieli, P., M. Stafford and J. Houis (1999) *Being Human: The Technological Extensions of the Body*, New York: Agincourt/Marsilio.

Morgan, R. C. (ed.) (2002) *Bruce Nauman*, Baltimore and London: The Johns Hopkins University Press.

Moten, F. (2003) *In the Break: The Aesthetics of the Black Radical Tradition*, Minneapolis: University of Minnesota Press.

Mounce, O. H. (1997) "Philosophy, Solipsism and Thought," *Philosophical Quarterly*, 47, 186 (January), 1~18.

Muñoz, J. E. (1999) *Disidentifications: Queers of Color and the Performance of Politics*, Minneapolis: University of Minnesota Press.

Nancy, J.-L. (1993) *The Birth to Presence*, Stanford: Stanford University Press.

Natansom, M. (1974) "Solipsism and Sonality," *New Literary History*, 5, 2 (Winter), 237~44.

Nauman, B., L. Castelli and S. Brundage (1994) *Bruce Nauman, 25 Years*, New York: Rizzoli.

Noverre, J.-G. (1968) *Letters on Dancing and Ballets*, New York: Dance Horizons.

Otterman, S. (1997) *The Panorama: History of a Mass Medium*, New York: Zone Books.

Panofsky, E. (1997) *Perspective as Symbolic Form*, New York: Zone Books.

Patton, P. and J. Derrida (2001) "A Discussion with Jacques Derrida," *Theory and Event*, 5, 1.

Phelan, P. (1993) *Unmarked: The Politics of Performance*, London and New York: Routledge.

—— (1995) "Thirteen Ways of Looking at Choreographing Writing," in S. L. Foster (ed.) *Choreographing History*, Bloomington: Indiana University Press, 200~10.

—— (1997) *Mourning Sex: Performing Public Memories*, London and New York: Routledge.

Ploebst, H. (2001) *No Wind No Word: New Choreography in the Society of the*

코레오그래피란 무엇인가

Spectacle, Munich: K. Kieser.

Rapaport, H. (1991) *Heidegger and Derrida: Reflections on Time and Language,* Lincoln: Nebraska University Press.

Read, A. (ed.) (1996) *The Fact of Blackness: Frantz Fanon and Visual Representation,* New York: Bay Press.

Reckitt, H. (2001) *Art and Feminism,* New York: Phaidon Press.

Reich, W. (1972) *Character Analysis,* New York: Farrar, Straus & Giroux.

—— (1973) *The Function of the Orgasm: Sex-Economic Problems of Biological Energy,* New York: Noonday Press.

Rosas, F. and J. M. B. D. Brito (eds) (1996) *Dicionário De História Do Estado Novo,* Lisbon: Bertrand Editora.

Salazar-Condé, J. (2002) "On the Ground," *Ballett International,* October, 60~63.

Sallis, J. (1984) "Heidegger/Derrida-Presence," *Journal of Philosophy,* 81, 594~601.

Schechner, R. (1985) *Between Theater and Anthropology,* Philadelphia: University of Pennsylvania Press.

Schilder, P. (1964) *The Image and Appearance of the Human Body: Studies in the Constructive Energies of the Psyche,* New York: Wiley.

Schneider, R. (1997) *The Explicit Body in Performance,* London and New York: Routledge.

—— (2005) "Solo, Solo, Solo," in G. Butt (ed.) *After Criticism: New Responses to Art and Performance,* London and Malden: Blackwell, 23~47.

Schwartz, H. (1992) "Torque: The New Kinaesthetics," in J. Crary and S. Kwinter (eds) *Incorporations,* New York: Zone Books, 70~127.

Seremetakis, N. (ed.) (1994) *The Senses Still: Perception and Memory as Material Culture in Modernity,* Chicago.: University of Chicago Press.

Siegel, M. B. (1972) *At the Vanishing Point: A Critic Looks at Dance,* New York: Saturday Review Press.

—— (1992) "What Has Become of Postmodern Dance? Answers and Other Questions," *TDR,* 36, 1 (spring), 48~69.

Siegmund, G. (2003) "Strategies of Avoidance: Dance in the Age

of the Mass Culture of the Body," *Performance Research*, 8, 82~90.

Simon, J. (ed.) (1994) *Bruce Nauman: Exhibition Catalogue and Catalogue Raisonné*, Minneapolis: Walker Art Center.

Sloterdijk, P. (1989) *Thinker on the Stage: Nietzsche's Materialism*, Minneapolis: University of Minnesota Press.

——— (2000a) *L'Heure du crime et le temps de l'oeuvre d'art*, Paris: Calmann-Lévy.

——— (2000b) *La Mobilisation infinie*, Paris: Christian Bourgeois Editeurs.

Spångberg, M. (1999) "In the Quarry of the Modern Age," *Ballett International/Tanz Actuell Yearbook*, 40~42.

Taussig, M. (1993) *Mimesis and Alterity: A Particular History of the Senses*, London and New York: Routledge.

Taylor, D. (1997) *Disappearing Acts: Spectacles of Gender and Nationalism in Argentina's "Dirty War,"* Durham: Duke University Press.

Teicher, H. (2002) *Trisha Brown: Dance and Art in Dialogue 1961~2001*, Andover: Addison Gallery of American Art.

Thompson, C. (2004) "Afterbirth of a Nation: William Pope.L's Great White Way," *Women and Performance: A Journal of Feminist Theory*, 27, 14: 1, 65~90.

Weiss, A. S. (1995) *Mirrors of Infinity: The French Formal Garden and 17th-Century Metaphysics*, New York: Princeton Architectural Press.

Wigley, M. (1995) *White Walls, Designer Dresses: The Fashioning of Modern Architecture*, Cambridge: MIT Press.

Wittgenstein, L. (1961) *Tractatus Logico-Philosophicus*, London: Routledge & Kegan Paul.

Wolin, R. (1993) *The Heidegger Controversy: A Critical Reader*, Cambridge: MIT Press.

Zarrilli, P. (2002) "The Metaphysical Studio," *TDR*, 46, 2 (Summer), 157~70.

　　　　　　　　　　　코레오그래피란 무엇인가

코레오그래피란 무엇인가

지은이 안드레 레페키André Lepecki

미국 뉴욕대학교 공연예술학부 교수이며 에세이스트이자 드라마투르기로 활동 중이다. 포르투갈 리스본 대학교에서 문화인류학을 공부하고 뉴욕대학교 퍼포먼스학과에서 석사 학위와 박사 학위를 받았다. 메그 스튜어트/데미지드 구즈, 베라 만테로, 주앙 피아데이로, 프란시스코 카마초 등의 작업에서 드라마투르기로 활동했고, 브루스 마우와 함께 ‹STRESS›(2000), 레이첼 스와인과 함께 ‹proXy›(2003)라는 영상 설치 작업을 했으며, 엘레노라 파비야와 함께 퍼포먼스 연작 ‹Wording›(2004~06) 등의 작업을 했다. 『댄스: 동시대 예술의 도큐먼트(Dance: Documents of Contemporary Art)』(2012) 『구성의 평면: 무용, 이론, 글로벌(Planes of Composition: Dance, Theory and The Global)』(2010) 『몸의 현존에 관하여: 무용과 퍼포먼스에 관한 글들(Of the Presence of the Body: Essays on dance and Performance Theory)』(2004) 『몸을 리-멤버링하기(ReMembering the Body)』(공저, 2000) 등을 쓰거나 엮었다.

옮긴이 문지윤

미국 코넬대학교 미술사학과를 졸업하고 영국 왕립예술학교 큐레이팅학과에서 석사 과정을, 런던 골드스미스대학교 시각문화학과에서 Curatorial/Knowledge 전공으로 박사 학위를 받았다. 현재 영국 리버풀비엔날레의 수석 프로그래머를 담당하고 있다.

코레오그래피란 무엇인가

퍼포먼스와 움직임의 정치학

1판 1쇄 2014년 6월 16일
1판 2쇄 2019년 8월 1일

지은이 안드레 레페키
옮긴이 문지윤
펴낸이 김수기

펴낸곳 현실문화연구
등록 1999년 4월 23일 / 제25100-2015-000091호
주소 서울시 은평구 통일로 684 서울혁신파크 1동 403호
전화 02-393-1125 / **팩스** 02-393-1128 / **전자우편** hyunsilbook@daum.net
ⓗ hyunsilbook.blog.me　ⓕ hyunsilbook　ⓣ hyunsilbook

ISBN 978-89-6564-092-9 (03600)

이 도서의 국립중앙도서관 출판예정도서목록(CIP)은
서지정보유통지원시스템 홈페이지(http://seoji.nl.go.kr)와
국가자료종합목록 구축시스템(http://kolis-net.nl.go.kr)에서 이용하실 수 있습니다.
(CIP제어번호: CIP2014016236)